박물관의 창

노시훈 지음

박
물
관
을

탐
探
하
다

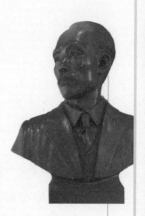

어문학사

- 출처가 없는 사진은 저자 촬영본이며 그렇지 않은 사진은 책 말미에 출처를 밝혔다.

- 영화나 TV프로그램은《 》, 노래는〈 〉, 책은『 』, 작품명은「 」로 묶어 표기하였다.

박물관의 창

노시훈 지음

추천의 글

'박물관의 창'을 통해서 세상을 보다!

문학에 문학비평가가 있고, 영화에 영화비평가가 있다. 그런데 왜 박물관 전시를 옳게 평가하고 소개하는 전시비평가는 없을까? 박물관 전시를 만들어 보기도 하고, 세계 박물관 전시를 돌아보기도 하고, 출판과 방송 인터넷 매체를 통해서 소개하기도 한 진짜 전시비평가 노시훈이 소개하는 박물관 세상을 만나보자.

그의 〈박물관의 창〉은 3가지를 열어주는 미덕을 갖고 있다.

첫째, 전시소재를 역사의 기억으로 이어주는 창이다. 영월 라디오스타박물관과 탄광문화촌을 통해서는 강원도 탄광촌이 갖고 있는 추억과 고뇌를, 신동엽문학관에서는 시인의 삶을 넘어선 시심으로 풀어낸 민주화의 몸부림을 읽어내고 있다. 화폐, 짜장면, 이민사, 의약, 위안부, 자연사, 몽골, 헌법 등 다양한 소재들이 우리 시대의 기억과 연결되었음을 창을 열어 보여준다.

둘째, 전시가 해당 소재를 넘어서 공간, 콘텐츠, 체험프로그램으로 만드는 이야기라는 것을 보여주는 창이다. 전시소재에 얽힌 장소, 인물,

사건을 전시콘텐츠, 유물뿐만 아니라 박물관 밖의 수많은 장소와 조형들을 연결하여 풀어내고 있다.

셋째, 박물관전시를 박물관이 아닌 곳에서도 발견하게 만드는 창이다. 박물관의 창은 정식 박물관 인가를 받은 곳뿐만 아니라 각종 체험관이나 생가와 마을 등 시멘트벽을 넘어서 작지만 소중한 골목길이나 작은 흔적이 남겨진 기억의 장소나 물건 하나까지 소중한 의미를 부여해 보여주고 있다.

봄이다. 새 봄에 〈박물관의 창〉을 들고 박물관 기행을 떠나보자.
박물관의 창을 열면, 내 마음의 창도 열리리라.

유동환 건국대학교 문화콘텐츠학과 교수

박물관의
창窓

책머리에

우리나라 사람들에게 박물관은 '벌거벗은 임금님'이 아닐까?

20년 넘게 박물관과 인연을 맺어오면서 이런 생각을 여러 번 했었다.

안데르센의 동화에서, 사람들은 임금님이 아무것도 걸치지 않았다는 것을 뻔히 알면서 보이지도 않는 옷이 정말로 훌륭하다며 앞 다투어 칭찬들을 해댄다. 곧이곧대로 벌거벗은 것을 말해버리면 자신이 정직하지 못한 사람이라는 것을 인정하는 꼴이 되기 때문이다. 이러한 허위의식은 정말로(?) 정직한 어린아이로 인해 비로소 깨지고 만다.

박물관도 그렇다. 사람들은 대체로 박물관에 대해 호의적이다. 박물관은 고루하고 재미없어서 별로 갈 일이 없다고 말해버리면 자신의 문화적인 소양이 낮아 보이지 않을까 두렵기 때문이다. 박물관은 분명 소설보다 재미없고 영화보다 지루하지만 이러한 사실을 정직하게 천기누설하는 것은 결국 또 어린아이들이다.

박물관은 왜 재미없을까? 어른들은 그렇다 치더라도 아이들에게조차 왜 박물관은 다시 가고 싶은 곳이 되지 못할까?

고루하고 엄숙하다는, 수십 년간 차곡차곡 쌓여온 선입견 탓이 가장 크고 박물관을 관람하는 태도의 문제가 그 다음으로 크다. 단체관람이

거나 부모와 함께 박물관을 찾은 아이들이 학습의 강요를 받느라 전시물 자체를 즐기지 못하고 있는 상황을 나는 여러 차례 접했다.

정리하자면 이렇다. 박물관이란 나는 가기 싫지만 우리 아이들은 보내고 싶은 곳이다.

왜냐면 재미없지만 유익하기 때문이다. 유익하고, 게다가 교양이라는 수식어까지 붙어주니 싫어도 싫은 기색은 못 내겠고 우리 아이들만이라도 가까이하기를 바라는 어떤 것.

전 세계 공통의 현상인지는 모르겠고 최소한 우리나라에서는 대단히 묘한 위상을 지닌 이 박물관이란 물건을 애어른 할 것 없이 좋아하는 대상으로 만들어보고 싶다는 욕심을 늘 지니고 있었다.

그러던 2014년 9월, 욕심을 드러낼 기회가 찾아왔다. KBS 라디오 프로그램에서 '박물관 이야기'라는 주간 코너의 게스트로 고정 출연할 수 있겠냐는 연락이 왔다. 별로 망설이지 않고 바로 9월말부터 시작했고 단 한 주를 빼고는 펑크 없이 무려 15개월간이나 방송을 진행했다. 박물관에 얽힌 뒷얘기와 관람 포인트를 짚어주는 방식으로, 출연료보다 더 많은 교통비를 써가며 준비하고 나름 정성을 들여 진행했지만 그때나 지금이나 이런 프로그램이 있었음을 아는 사람은 식솔들과 지인 몇몇뿐이다.

설날을 앞둔 작년 초에는 네이버(공연전시판)로부터 박물관과 관련된 글을 연재하지 않겠느냐는 제의를 받았다. 2년 전까지 진행한 라디오 방송 원고가 남아있다면 모를까 당시 내가 처한 여건으로는 새 원고

박물관의
창窓

를 일주일에 하나씩 써내는 것은 불가능했다. 아쉬웠지만 어쩔 도리가 없었다.

도리는 있었다. 옛 직장동료 한 사람이 방송 음원파일이라며 15개월치 방송분을 건네 왔다. 그 방송이 팟캐스트에 오른 것 같지는 않던데 그렇다면 이걸 매주 녹음을 했단 말인가? 경위는 모르겠으나 파일은 정말 긴요하게 활용했다. 방송을 글로 변환하면서 전시 내용 중 바뀌거나 추가된 내용을 확인, 수정하고 겨우겨우 매주 탈고를 해가며 9개월치 36회를 모았다.

그러니까 이 책은 라디오로 방송하고 포털에 연재했던 것을 추려서 단행본으로 엮은 것이다. 이 과정에서 방송 음원파일이 없었다면 설령 연재를 시작했더라도 책 한 권 분량이 될 때까지 가지는 못했을 것이다.

귀중한 파일과 함께, 자료는 잘 챙겨둬야 한다는 교훈까지 전해준 옛 동료 김대희 소장에게 크게 빚을 지고 말았다.

곡절 끝에 빛을 본 이 책이 벌거벗은 임금님께 진상하는 곤룡포가 되기를 감히 기대해본다.

2019. 2.
노시훈

차례

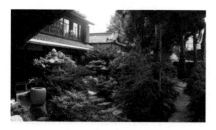

박물관의 창窓

책 속에 길이 있다면 박물관에는 창이 있다.

그 창을 통해 세상을 들여다보자.

…… 그런데, 책 속으로 길이 뚫린 게 아니듯 실제 박물관에는 창이 없다.

■1. 국립민속박물관

우리나라 대표 박물관 국립중앙박물관

　박물관을 모르는 사람도 없지만 제대로 아는 사람도 드물다.

　많은 사람들이 박물관을 찾지만 꼼꼼히 둘러보며 재미를 찾는 사람
역시 드물다.

　이는 박물관의 이중적인 속성 때문이다. 품격은 있되 재미는 없는
곳이 박물관이다.

　사람들은 대체로 박물관을 품격 있는 문화 분야로 인정하면서도, 박
물관하면 맨 먼저 '시대에 뒤떨어진 낡고 고루한' 어떤 것을 떠올린다.

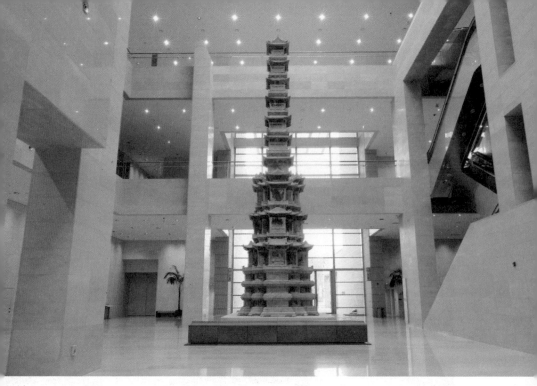

고려시대에 황해도 개풍군 경천사지에 세워졌던 높이 13.5미터의 거대한 10층 석탑은
경복궁 경내를 거쳐 지금은 국립중앙박물관 로비에 놓여있다.

만약에 사람을 두고 '박물관에 가서야 할 분이네!' 라고 한다면 이건
그 사람의 사고와 행동이 시대에 뒤떨어졌다는 평이 된다. 또한 너무나
당연하게도 박물관에는 산 것이 없다. 왕이 입던 옷은 마네킹에 걸려있
고 책을 찍어내던 목판은 진열장에 모셔져 있다. 하늘을 날던 새는 박제
가 되어 천장에 매달려 있다. 공통적으로 이들은 모두 본래 있던 곳에서
쫓겨난 것들이다. 이처럼 오래되고 고루한 것의 대명사 박물관이 재미
있는 대상이 될 수 없음은, 어찌 보면 당연하다.

그래도 천만다행으로 박물관은 NIMBY의 대상이 아니다. 우리 지역

박물관의
창^窓

에는 절대로 박물관이 들어오면 안 된다는 플래카드를 본 적이 있는가? 오히려 '지붕 없는 박물관 도시'를 표방하는 지자체 간에 박물관 유치를 경쟁하고 있는 상황이다.

박물관의 이런 모순적인 속성을 의인화하자면, 존재감과 아우라는 인정하지만 별로 가까이 하고 싶지는 않은 사람이라고 비유할 수 있겠다.

이처럼 선뜻 손이 가지 않는 박물관을 가까이 하고픈 대상으로 만들 수는 없을까?

쉽진 않지만 방법은 있다.

박물관에 대한 강박을 벗으면 된다. 대개의 관람객은 공간을 가득 채운 오브제를 '학습'해야 한다는 강박을 가지고 박물관엘 들어선다. 특히나 아이들과 함께 가는 엄마 아빠의 경우 '아이들에게 이곳에서 뭔가 학습을 시켜야겠다.', '내가 이 박물관에 대해 설명을 해줘야 한다.'는 무거운 짐을 지니고 있다.

우리가 영화를 보면서, 이 영화가 내게 주는 교훈을 정확히 얻어야 한다거나 이 영화의 배경이 되는 지식을 내 것으로 습득해야 한다거나 하는 강박을 지니면 그 영화가 재미있겠나?

박물관도 마찬가지. 내 발길이 향하는 코너, 내게 흥미를 주는 전시물 자체를 유희처럼 즐겨야 한다.

그럴 수 없다, 나는 이 박물관에 담긴 지식을 습득해야겠다 싶으면 차라리 편한 마음으로 두 번 세 번 더 찾아오는 방법이 낫다.

재미나게 박물관을 둘러보기 위해 반드시 필요한 것은 그 박물관에

얽힌 이야기를 아는 것이다. 정사보다는 야사가 더 재미있는 법이다. 오늘부터 이 지면을 통해 박물관에 걸려있는 전시물 이면의 배경과 에피소드를 들려드리도록 하겠다. 그래서 박물관의 흥미진진한 뒷얘기와 함께 '박물관도 재미있을 수 있다'는 것을 새삼 느낄 수 있도록 나름 역할하고 싶다.

이 건물의 전면 중앙은 불국사의 청운교 · 백운교(국보 23호)를 그대로 옮겨왔다.[1]

그 첫 번째 시간으로 오늘은, 웃고 있어도 눈물이 나는 '국립민속박물관' 건립 에피소드를 전하고자 한다.

서울 경복궁 궁내 옛 선원전이 있던 곳에는 현재 국립민속박물관이 자리하고 있다. 외양은 전통 건축물이지만 첫눈에 보기에도 경복궁의 부속 건물은 아니구나 싶을 정도로 이질적인 느낌이 든다. 왜 그럴까? 우리 전통 건축미를 대표하는 요소만을 모았다던데…

박물관의
창

상층부 탑신은 법주사 팔상전
(국보 55호)

왼편의 2층 건물은 화엄사
각황전(국보 67호)

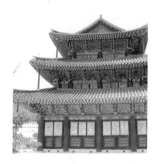

오른편 3층 건물은 금산사
미륵전(국보 62호)

벽면과 난간은 경복궁 근정전
(국보 223호)

사람으로 치면 김태희의 이마, 손예진의 눈, 한가인의 코, 송혜교의 입술을 합쳐놓은 셈이다. 그런데 이렇게 합쳐놓으면 미인이 될까?

문제 속에 바로 답이 있다. 50년도 디 된 옛날이야기지만 당시 국립 중앙박물관 현상설계 지침이 그랬단다.

"전통 건축물의 훌륭한 요소를 변형 없이 한데 모아라." - 중앙박물관 현상설계지침(1966년)

변형 없이에 밑줄 쫙!

그러니까 이건 설계가 아니고 조합이다. 지금과는 상식의 기준이 한참 다른 시절의 이야기이다.

빨강, 파랑, 노랑, 주황, 연두, 초록, 보라, 분홍을 한데 섞으면 어떤 아름다운 색이 나올까?

답은 검정이다.

좋은 것을 모두 모았다고 더 좋은 어떤 것이 나오지 않는다는 얘기이다.

범에 날개를 달아보니 범도 새도 아니었다.

박물관의
창窓

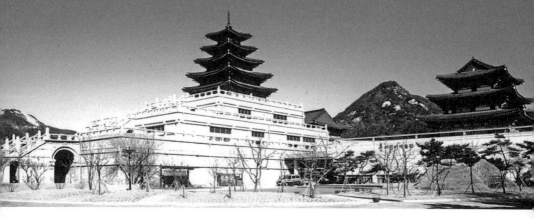

국립민속박물관 전경[2]

 이 건물은 1972년 완공되어 국립중앙박물관으로 쓰이다가 1986년 중앙박물관이 옛 조선총독부 건물로 이전함에 따라 1993년부터 국립민속박물관이 되었다.

 민속박물관은 오는 2030년까지 세종시와 파주 헤이리로 이전할 계획이며, 지금 자리에는 경복궁 복원 계획에 따라 선원전이 들어설 예정이다. 그러면 이 역사적인(?) 유적은 사진 속에서만 볼 수 있게 된다.

■2. 라디오스타박물관

혹시 '지붕 없는 박물관 고을 창조도시'를 아는가?

영월군청 홈페이지(www.ywmuseum.com/portal/index.do)

이런 타이틀을 달고 있는 도시는 바로 강원도 영월군이다. 영월 관내에는 2018년 12월 현재 23개의 박물관이 있다. 이 숫자는 매년 증가 추세이지만 최근 몇 년간은 정체 중이다.

'박물관 고을 창조도시'는 그냥 갖다 붙인 미사여구가 아니다. 영월군은 '지역특화발전특구에 대한 규제 특례법'에 따라 중소벤처기업부에서 지정·고시한 박물관 특구이다. 어디는 복숭아 특구, 어디는 R&D

박물관의
창훈

특구를 외칠 때 영월은 박물관을 찜한
것이다.

박물관에 관한 연재를 시작하면서
'박물관 도시' 영월에 맨 먼저 들르는
것은 노력하는 자에 대한 일종의 경의
라고 말하고 싶다.

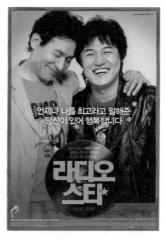

'철없는 락가수' 박중훈과 '속깊
은 매니저' 안성기 주연의 《라디
오 스타》 포스터[3]

영월군에는 한때 KBS 방송국이
있었다. 군 단위 행정구역 중에 공중
파 방송국이 있는 지역은 영월이 유
일했다.

물론 방송국은 지난 2004년에 문
을 닫았다. 문 닫을 당시 방송물 자체 제작 비율이 1.1%로서 이 정도면
지역 방송국의 기능을 못한다고 판단한 거다.

문을 닫은 지 올해로 14년, 옛 방송국 건물은 영월군에서 매입하여
지난 2015년부터 라디오스타박물관이 됐다.

박물관 건립의 계기는 한편의 영화다. 박중훈 안성기 주연의《라디
오스타》.

2006년에 개봉해서 160만 관객 수를 기록했으니까 대히트를 하지는
못했다. 2006년이면 영화《왕의 남자》와《괴물》이 각각 관객 천만 명을
넘겼던 해였으니 숫자로 비교하면 더더욱 초라해진다.

그런데 영화 라디오스타는 평범한 흥행성적에 비해서는 훨씬 많은

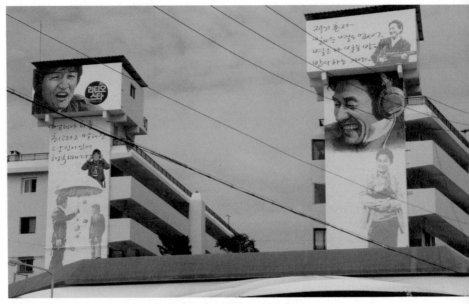

영월읍내 영월맨션아파트 벽면의 라디오스타 벽화

애깃거리를 남겼다. 비록 흥행영화는 아니었지만 대단히 인상적인 영화로 기억됐다. '작지만 큰' 영화라고나 할까?

우선 영화의 OST가 롱타임 히트곡 반열에 올랐다. 극중 가수왕 최곤(박중훈 粉)이 부른 '비와 당신'은 럼블피쉬를 비롯한 진짜 직업가수(?)들이 리메이크한 관계로, 많은 사람들이 박중훈의 노래가 OST라는 사실을 모를 정도의 히트곡이 됐다.

영화 삽입곡도 하나같이 명곡들이다. 노브레인 〈넌 내게 반했어〉, 조용필 〈그대 발길 머무는 곳에〉, 김추자 〈빗속의 여인〉, 시나위 〈크게 라디오를 켜고〉, 신중현 〈미인〉, 들국화 〈돌고 돌고〉, Buggles 〈video kill the radio star〉 등.

박물관의
창窓

영화의 내용도 재미있고 배우들의 연기도 좋았지만 무엇보다 스토리의 개연성이 시대 상황과 정확히 맞았다. 2006년경이면 성공과 부에 대한 국민 개개인의 욕망이 절정에 달했던 때이다. 이 시절이 더욱 천박했던 것은 패자에게는 기회조차 다시 돌아가지 않는 '승자독식'의 논리가 거의 하나의 이데올로기로 굳어졌기 때문이다. '나도 부자가 되고 싶다.' 이런 욕망이 집단 히스테리로 분출되면서 그 다음해에 치러진 제17대 대통령 선거 결과에 영향을 미치기도 했다.

성공에 대한 욕망만큼이나 패배의 나락에 대한 불안을 함께 지니고 있던 시절, 이때 영화는 사람들이 가장 듣고 싶어 하는 말을 해준다.

'언제나 나를 최고라고 말해준 당신이 있어 행복합니다.'

'자기 혼자 빛나는 별은 없어. 별은 모두 빛을 받아서 반사하는 거야.'

언젠가는 내려올 수밖에 없는 '최고'의 자리, 그 자리에서 이미 내려와 이젠 더 이상 유명 스타가 아닌데도 여전히 나의 곁을 지켜주는 당신.

영화 속에서 박중훈은 생방송 라디오에다 대고 이렇게 울먹인다. 당연히 방송사고다.

'천문대에서 별 볼 때 형이 그랬지! 자기 혼자 빛나는 별 없다구, 와서 좀 비춰주라! 반짝반짝 광 좀 내보자. 형 내 말 듣고 있어? 듣고 있으면 돌아와!'

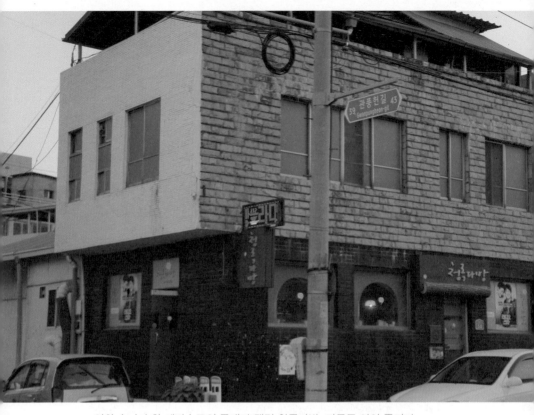

영화 속 소소한 에피소드의 무대가 됐던 청록다방. 지금도 영업 중이다.

　다방 레지, 무명 락밴드 등 중심에서 밀려났거나 여태껏 한 번도 중심인 적이 없었고 앞으로도 그럴 가망은 없어 보이는 변방 인생들이 들려주는 나름의 사연.

　영화 라디오스타는 승자독식의 신자유주의와 천민자본주의의 전장에서 패한 루저들에게도 별빛을 비추는 영화이다.

　영화가 이런 것을 의도한 것이 맞다면, 영화의 무대는 당연히 변방이어야 한다. 그렇게 선택된 변방이 바로 영월이다.

　'영월에는 아직도 별도의 세트를 세우지 않아도 70~80년대 영화를

박물관의
창^窓

찍을 수 있는 장소가 널렸다.'

영월 출신의 지인이 언젠가 자기 고향을 이렇게 소개한 적이 있었다. 이런 영월이기에 영화 《라디오스타》의 배경으로는 그야말로 최적지였던 거다.

그래서 라디오스타는 영월 올로케 영화로 만들어졌다. 세트 연출이나 타 지역 이동 없이 영화의 모든 장면을 영월에서만 찍었다는 얘기다. 방송국(극중 MBS), 청록다방, 명동화원, 별마로천문대, 세탁소, 철물점, 중국집, 기차 철길 등 영화의 주요 장면에 등장하는 장소는 대부분 지금도 운영 중인 실제 그 장소이다. 영월 관광안내지도를 펼치면 이 장소들만 따로 모은 《라디오스타》 촬영지' 항목을 발견할 수 있다.

자 이제 박물관으로 들어가 보자.

박물관은 별마로천문대가 있는 봉래산의 끝자락, 동강변에 자리하고 있다. 주변에 공원이 함께 있는 아주 고즈넉한 장소라서 방송국이라기보다는 차라리 기업체의 작은 연수원 같은 느낌이다.

박물관 건물로서는 장단점이 뚜렷한 편이다. 영화 속의 바로 그 곳으로서 전시 내용에 그대로 부합하므로 상징성 면에서 이보다 더 좋은 장소는 없다.

반면 전시 공간으로는 그리 좋은 곳이 못 된다. 방송국 건물의 뼈대를 그대로 유지하고 있어서 사무 공간이라면 몰라도 전시 공간으로서는 관람동선이 복잡하며 옛날 건물이라 천장도 매우 낮다. 이 모든 것은 박

KBS 영월지국을 리모델링한 라디오스타박물관. 영화에서는 MBS 로고가 붙어있다.

물관으로서는 결격 요소다.

그래도 실내 공간이 아기자기하고 색조도 연한 파스텔톤이라 인물 사진을 찍으면 꽤 예쁜 배경이 잡힌다.

전시는 크게 세 가지 파트로 구성돼 있다. 라디오의 역사와 추억, 영화《라디오스타》이야기, 라디오 관련 체험 코너.

첫 번째 공간은 라디오의 역사와, 우리 기억 속에 남아 있는 그 시절 라디오의 추억에 관한 전시이다. 긴 벽면을 따라 연대표가 적혀 있고 자료 사진이 함께 걸려 있는 아주 전형적인 전시실의 형태이다.

최초의 라디오방송은 1906년이고 우리나라 최초는 1927년인데 이 땐 일본어 방송이었다고 소개하고 있다. 연표의 맞은편 벽면에는 라디오의 변천을 보여주는 실물 전시가 이어진다. 보면 누구나 '아하!' 할 만한 라디오들을 많이도 모아 놨다. 오래된 집의 벽면 히터처럼 생긴 라디오, 커다란 다이얼을 돌려 주파수를 맞추는 라디오, 식빵 굽는 토스터같

박물관의
창窓

다양한 라디오와 방송 소품을 모아 놓은 라디오 전시 코너

영화《라디오스타》검색 코너. 박물관 타이틀에 맞춘 구색 갖추기 수준이다.

이 생긴 라디오 등등.

DJ 코너도 있다. 사실 라디오 하면 곧 DJ를 떠올리는 사람들이 많다.

몇십 년씩 진행해온 장수 프로들을 소개하고 각 DJ들의 애장품도 전시하고 있다. KBS뿐만 아니라 강석, 박소현 등 타 방송국의 장수 DJ들도 함께 소개하고 있다.

이어지는 라디오스타관은 박물관 내에서 비중이 그리 크지 않다. 영화의 명장면을 다시 볼 수 있고 OST를 감상할 수도 있는 그런 정도로서

박물관의
창훈

전시 연출 면에서도 평범한 편이다.

박물관 이름은 라디오스타박물관이지만 영화 애기는 그저 한 코너 정도에 불과하고 전시 내용으로 보면 라디오 박물관에 가깝다.

2층 체험 코너로 올라가면 더 본격적인 라디오 박물관이 이어진다.

박물관의 체험 코너하면 가장 흔히 볼 수 있는 크로마키(합성영상)는 '당연히' 있고, 뉴스나 단막극을 시연하고 준비된 영상물에 더빙을 해볼 수 있는 녹음체험 코너도 준비돼 있다.

이상 세 곳의 전시 코너 외에 전시실 출구 지점에 한 코너가 부록처럼 더 준비돼 있다.

영월에 대해 소개하는 일종의 관광안내 코너. 이왕 만드는 박물관에 숟가락 하나 얹어서 우리 지역에 대해 홍보하고픈 충정이야 이해하지만…

아쉽게도 과유불급이 되고 말았다.

■3. 강원도탄광문화촌

영월광업소 사무실을 개조하여 박물관으로 운영하고 있다.

기록적인 한파는 물러갔다지만 여전히 따뜻한 것이 그리워지는 계절이다. 그래서 찾아간 곳은 강원도탄광문화촌.

'박물관 창조도시' 영월군의 박물관이다. 군 전체가 오지인 영월에서도 손으로 꼽는 오지, 북면 마차리에 자리 잡고 있다.

탄광을 소재로 하는 박물관은 전국적으로 수없이 많다. 태백, 정선, 삼척, 문경, 보령, 화순 등 한때 석탄 좀 캤다 싶은 지역은 예외 없이 석탄박물관을 만들어 운영 중이다.

이들과 비교했을 때 '영월탄광'은 일반인들에겐 조금 생소하며 실제

박물관의
창훈

석탄의 생성 원리, 석탄의 용도와 생산품, 탄광 현황 등을 전시한 문경석탄박물관

로 규모도 작다.

영월탄광은 영월화력발전소에 연료를 공급하기 위해 일제강점기 1935년에 영월광업소라는 이름으로 탄을 캐기 시작했다. 그 당시 탄을 캐던 갱도는 갱도체험관으로, 영월광업소 사무실은 탄광생활관으로 꾸며놓았다.

바로 이 탄광생활관이 다른 지역의 석탄박물관과 비교되는 차별 요소이다. 태백, 문경, 보령 등지의 석탄박물관이 대체로 석탄 자체를 전시 소재로 하여 석탄의 생성 원리라든가 석탄의 용도와 생산품, 탄광 현황 등을 전시한데 비해 영월의 탄광문화촌은 석탄을 캐던 광부들과 그들이 살아가던 탄광촌의 일상을 재현하고 있다.

탄광생활관에 들어서면 영월군 마차리 지역에서 석탄을 캐던 당시

의 생생한 생활 모습을 접하게 된다. 시간 기준은 1960년대부터 70년대까지. '그때를 아십니까?', '엄마 어렸을 적에' 류의 일명 '추억을 파는 박물관'이다.

전시 코너명을 살펴보면 전시 내용을 대번 짐작할 수 있다.

배급표 받는 곳, 마차상회, 양조장, 이발관, 광부사택, 공동변소, 공동수도, 배급소, 복지회관, 마차초등학교 교실, 마차리 버스 정류장 등이다.

그러므로 본 박물관 내부는 탄광촌이라는 고립된 공간 속에서 접할 수 있는 모든 기능의 시설이 망라된 60~70년대 '영월군 마차리 탄광촌' 이다. 수돗가에서 씻고, 구멍가게에서 물건 사고, 대폿집에서 한잔 하고, 이발소에서 머리 깎고, 집에서 밥 먹고, 아이들은 교실에서 공부하고…

딱딱하고 건조하게 시공간을 단순 재현한 것이 아니라 해학과 익살 위주로 꾸며놓았다. 공동변소의 문틈 사이로 안쪽을 훔쳐보는 아이라든가(어른 같으면 변태가 된다), 퇴근 후에 방에서 화투 치는 아저씨라든가, 주전자 들고 양조장 앞에서 술 기다리는 아이라든가, 그리고 벽에 붙은 영화 포스터와 낙서 등등.

사실 이런 박물관들은 전국적으로 꽤 많다. 관심 있는 분들께 참고가 될까 싶어 몇 곳 나열하자면, 파주 헤이리의 한국근현대사박물관을 비롯하여 북촌생활사박물관(서울 북촌), 한얼테마박물관(경기 여주 대신초 옥촌분교 자리), 해금강테마박물관(경남 거제 한려해상국립공원 내), 두

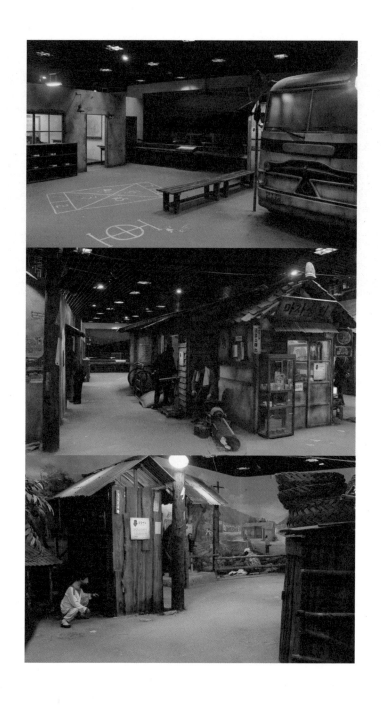

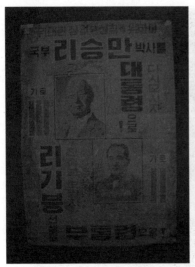
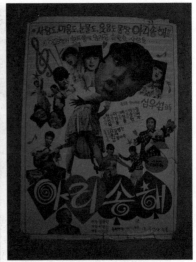

1960~70년대 영월군 마차리 탄광촌을 재현한 전시실

루뫼박물관(경기 파주 법원읍), 추억의박물관 정선아리랑학교(강원 정선 방제리), 와보랑께박물관(전남 강진 도룡리), 송광매기념관(대구 덕곡동), 한림민속박물관(경남 김해 퇴래리), 선녀와 나무꾼(제주시 선흘리) 등등 뒤져보면 아마도 수십 군데가 넘을 것이다.

　이들과 비교하여 강원도탄광문화촌은 특정한 시공간으로는 한정돼 있다는 것이 가장 큰 차이점이다.

　탄광생활관을 나와서 길을 따라 위쪽으로 조금 더 올라가면 갱도체험관이 나온다. 이곳은 당시 탄을 캐던 갱도를 그대로 전시관으로 꾸며놓은 시설로서 철로 위에 놓인 광차가 있고 그 위에 석탄이 가득 실려 있다.

　석탄이 실물인지 모형인지 궁금해서 손가락으로 찍어보는 관람객

박물관의
창窓

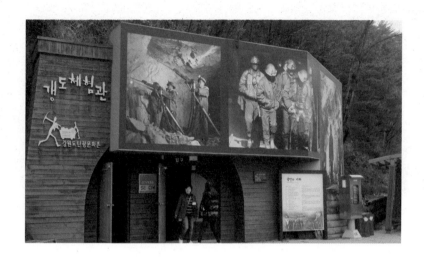

들이 상당수 있는데, 괜히 손가락만 더러워진다. 단위 무게로 따졌을 때 석탄만큼 저렴한 물건도 드물다. 따라서 이걸 모형으로 만들 이유가 없다. 당연히 석탄은 실물이다.

갱도 초입에 있었던 연락사무실이 있고, 쭉 걸어 들어가면 막장까지 이를 수 있다. 막장인생, 인생막장의 어원을 여기서 확인하게 된다.

실내 공간을 너무 깔끔하게 꾸며놓아서 갱도에 들어왔다는 실감이 크게 나지는 않는다. 바닥은 반짝반짝하는 우레탄 마감이고 벽면도 말끔하다. 벽이나 바닥을 그대로 뒀어도 좋지 않았을까 하는 생각이 든다.

이밖에 야외전시가 있다. 갱도를 출입하던 광차, 인차, 그리고 권양기, 압축기, 환풍기 등을 볼 수 있다. 탄광문화촌 전체가 가볍게 거닐기 좋은 작은 공원이다.

전시 내용과 같은 컨셉으로 구성한 선술집 겸 구멍가게, 마차집

마차집이라는 간판을 달고 마치 야외전시처럼 꾸며놓은 가게는 실제 고기도 팔고 술도 파는 영업장이다. 인기 방송 프로그램《알쓸신잡 2》가 다녀가면서 더 유명해졌다.

'지나간 세대에게는 아련한 향수와 감흥을, 자라나는 세대에게는 탄

마차집에서 진행된 〈알쓸신잡2〉 영월 편[4]

광 문화에 대한 이해와 색다른 재미를 제공하는 복합 체험 공간'

영월군에서 말하는 본 시설의 설립 목적이다. 강원도탄광문화촌은 대체로 이런 설립 목적에 부합하고 있다

지금도 탄광은 돌아가고 아직도 연탄을 때는 가정집은 꽤 있다.
연탄을 들여놓으며 겨울채비를 하고 있는 2017년 12월의 서울 성북동 북정마을.

고 본다.

반면 아쉬운 점도 있다. 당시 탄광촌과 그 구성원들의 소외와 희생은 모두 가려지고 낭만과 추억만을 보여준다는 점.

탄부들의 삶을 막장인생이라고 한다. 막장은 '갱도의 막다른 곳'이니까 시쳇말로 갈 때까지 간 곳이라는 뜻이다. 광부의 삶이라는 것이 일단 육체적으로 고되고, 때론 생명의 위험을 감수할 만큼 대형 사고가 많고, 직업병의 후유증까지 있다. 그리고 알려진 것만큼 고수익도 아니라고 한다.

채탄 작업은 갑, 을, 병 3교대 근무니까 근무시간은 1일 8시간이다. 그런데 광부 일이라는 게 출근과 동시에 일 시작하고 일 끝나면 바로 퇴근하는 작업이 아니라서, 입갱 때도 마찬가지이지만 특히나 퇴갱 후에는 할 일이 꽤 많다. 개인별 채탄량을 확인받고 장구류 탈착하고 간단한 샤워까지 마치면 통상 광산에서 보내는 시간이 1일 12시간 가까이 된다.

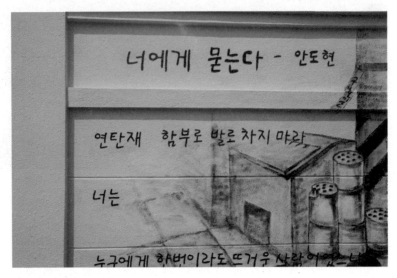

너에게 묻는다 - 안도현

연탄재 함부로 발로 차지 마라

너는

누구에게 한번이라도 뜨거운 사람이었느냐

군산 근대문화거리의 벽화

　그리고 사고발생률이 대단히 높은 작업이다. "어느 탄광의 갱도가 무너지는 사고가 발생해서 3일 만에 5명의 광부가 구조되고 2명이 사망하고 1명이 중태다." 이런 뉴스를 예전엔 흔히 들었던 기억이 난다.

　또한 진폐증이라는 무서운 직업병을 가진 작업이다. 진폐증은 폐 속에 탄가루가 많이 쌓여서 생기는 질병인데 수년 혹은 십년 이상의 세월이 지난 후에 발병하는 일이 많아 산재로 인정받기도 쉽지 않았다.

　고통스런 탄광촌의 기억은 한 세대가 지나 이제는 아름다운 추억만으로 남았다. 그 시절 뜨거운 삶의 현장들이 석탄박물관 혹은 탄광문화촌이라는 이름의 문화시설로 거듭나는 것, 그 자체는 바람직한 변신이다.

　하지만 막장인생이 선택할 수밖에 없었던 생존의 절규는 가려지고, 그때의 역사는 단지 기념품이 되고 말았다는 아쉬움은 여전히 남는다.

박물관의
창窓

아쉬움이야 어떻든, 연탄은 뜨겁다. 물리적으로도 뜨겁고 정서적으로도 뜨겁다.

그래서 안도현 시인은 묻는다. 너는 누구에게 한번이라도 뜨거운 사람이었느냐고.

■4. 한양도성박물관

600년 전에 조선의 도읍이 된 한양을 둘러싼 18.6km의 성곽.

바로 이 한양도성이 오늘의 전시 소재이다.

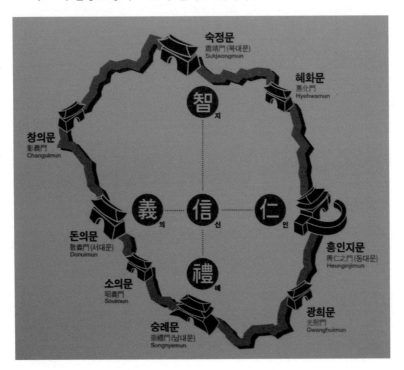

한양도성의 4대문과 4소문.

박물관의
창窓

한양도성 낙산 구간에서 진입하는 한양도성박물관의 측면 출입구.
옛 이대병원 건물이며 현재는 서울디자인지원센터로 사용 중이다.

　　박물관의 이름은 한양도성박물관. 한양도성의 낙산구간에 자리 잡
고 있다. 지금은 목동으로 이사 간 옛 이대병원 건물의 1, 2, 3, 세 개 층
을 박물관으로 사용하고 있다. 이화동 지나 종로6가 쪽에 1층 정문이 있
지만 동선상으로는 동대문성곽공원 쪽 3층으로 진입하는 것이 더 낫다.
주 전시실이 3층이기도 하고, 3 ⇨ 2 ⇨ 1층으로 내려오는 하향 동선을
따라가는 것이 관람하기에도 더 편하다.

종로 쪽으로 난 주출입구. 측면 출입구로 들어가서 하향 동선을 거치면 이곳으로 나오게 된다.

도성은 한성부의 경계를 표시하고 외부의 침입을 막기 위해 축조되었다지만 두 가지 기능 중 뒤의 것은 사실상 무용지물이었다. 알려진 것처럼 선조와 인조 임금께서는 각각 임진, 병자, 양란을 맞았을 때 도성을 활용해 수성전을 벌이는 대신 저어 멀리들 '작전상 후퇴'를 택했다.

그 덕에 임진왜란 당시 왜장 가토 기요마사는 숭례문을 통해, 고니시 유키나가는 흥인지문을 통해 성벽에 총탄 자국 한번 내지 않고 개선하듯 한양으로 입성했다. 그후 300년이 지난 일제강점기에 도로 확장을 핑계로 성문을 헐어버릴 때에도 숭례문과 흥인지문은 왜장들의 개선문이었던 덕에 목숨(?)만은 부지할 수 있었다.

이처럼 방어에는 무능했던 반면 한성부의 경계를 표시하는 기능은 확실했다. 조선시대를 배경으로 하는 사극이나 영화를 보면 이런 대사

박물관의
창窓

가 흔히 나온다.

'그자들이 아직 도성을 빠져나가지는 못 한 것으로 보입니다.'

'역적들이 도성 밖 30리까지 포진했다 하옵니다.'

이처럼 도성은 한성부를 구획 짓는 확실한 경계로서 18.6km의 성곽 안쪽이 소위 사대문 안, 원서울이 되는 거다.

따라서 한양도성은 성이라기보다는 높은 담장이었던 셈이다. 그래서인지 영문 명칭도 Seoul Castle(혹은 Hanyang Castle)이 아니라 Seoul City Wall이다.

500년 이상을 유지하던 도성은 일제강점기를 거치며 훼손되기 시작한다. 도심에 차가 다니면서부터 성벽은 길을 가로막는 장애물일 뿐이었다.

좌우 성벽이 헐린 숭례문과 흥인지문은 찻길 가운데 섬처럼 고립된 누각으로 남게 됐다. 일제의 도시계획에 따라 돈의문(서대문), 소의문(서소문), 혜화문(동소문)은 흔적도 없이 사라져 버렸고, 남산 성벽을 허문 자리에는 조선신궁을 짓고 이간수문과 주변 성벽을 허문 자리에는 경성운동장을 조성했다.

그후 개발시대를 거치면서 필요에 따라 국가에서 헐고, 민간(경신중고 교사 이전 등)에서도 헐고, 자연 멸실되기도 하면서 1970년대까지 전체 18.6km의 약 3분의 1인 6.7km가 완전히 사라져버렸다. 남은 구간도 산속에 남은 것을 제외하고는 주택을 짓는 축대로 활용된 경우가 많았으니 이땐 이미 성벽이 아니었다.

흥인지문과 성벽 사이로 왕복 6차선 도로가 지나고 있다.

이처럼 현실적으로 성벽 복원이 불가능한 지역은 바닥에 영역 표시를 하고 '서울한양도성'이라고 적어놓았다.

이후 1970년대부터 본격화된 복원, 보수 사업을 통해 2018년 현재 전체 구간의 약 72%인 13.3km 구간이 온전한 모습을 갖추었다. 나머지 5,3km 구간(정확히는 5,257km)은 도로나 건물로 단절된 통에 당분간은

독일 베를린의 경우에도 장벽을 허물고 도로를 낸 구간에 바닥 표시를 해놓았다.

복원이 불가능하여 바닥에 흔적 표시를 하는 걸로 대신했다.

놀라운 것은 이런 수난을 겪었음에도 한양도성은 현존하는 전 세계의 수도 성곽 중 길이가 가장 길고(13.37km) 성의 역할을 했던 기간도 가장 길다는(514년; 1396~1910) 점.

한국인들이 열광하는 세계 최고에 두 개 추가요!

물론 여기에는 기록을 만들기 위한 꼼수가 숨어있다. '현존하는 수도'의 성곽이므로 현재는 수도가 아닌 도시의 성곽, 예컨대 터키 이스탄불의 테오도시우스성벽 등은 비교 대상에서 제외된다. 전제 조건을 우리 형편에 유리하게끔 제한하며 타이틀을 만들어낸 것은 사실이지만, 어쩌랴! 우리가 그만큼 '세계 최고'에 집착하는 것을…

축조, 보수, 훼손, 복원으로 이어지는 600년의 지난한 역사를 이제 박물관에서 살펴보자.

추천한 대로 3층으로 진입하면 처음 나오는 공간이 제3전시실 – '한양도성의 훼손과 재탄생'이다. 일제강점기를 거치며 근대도시화의 숙명으로서, 혹은 악의적인 식민지 정책에 따라서 도성이 훼손돼 가는 과정을 살필 수 있다.

도성의 평지 구간은 이때 거의 멸실되었다고 봐도 크게 틀리지 않다. 다만, 산지 구간은 많이 훼손되지 않았다는 점이 그나마 다행이었다.

비교적 온전했던 산지의 성벽도 해방 이후 전쟁과 도시화를 겪으면서 도로에 뚫리고 건물에 헐리고 거주지의 축대로 내어주면서 깊은 산속 구간을 제외하고는 빠르게 훼손되어 갔다. 그러면서 동시에 보수와

복원도 함께 진행되어, 이 시기는 말 그대로 '병 주고 약 주던' 때로 기억된다. 이 모든 일련의 과정을, 마치 일지(日誌)를 살피듯 영상물을 통해 관람할 수 있다.

같은 층의 이웃한 전시 공간은 제2전시실 – '한양도성의 건설과 관리' 이다. 조선왕조가 개창되고 도성 축조가 논의되는 과정부터 건립과 완공, 그리고 보수에 이르기까지 전 과정이 관련 사료를 중심으로 전시돼 있다.

한양도성의 건설과 관리를 전시한 제2전시실

성곽은 안팎을 엄하게 하고 나라를 굳게 지키려는 것이라고 실록에도 적혀 있다.
성벽의 틈 사이로 왜군을 향해 활을 겨눴어야 할 때에 상(上)께서는 의주로 내빼고
계셨다.

도성정보센터 한 켠에 전시된 한양도성 레고 모형

전시에서는 1394년(태조 3년)의 실록을 인용하고 있다.

종묘는 조종(祖宗)을 봉안하여 효성과 공경을 높이는 것이요,

궁궐은 국가의 존엄성을 보이고 정령을 내는 것이며,

성곽은 안팎을 엄하게 하고 나라를 굳게 지키려는 것으로,

이 세 가지는 모두 나라를 가진 사람들이 제일 먼저 해야 하는 것

입니다.

한 층을 내려오면 기획전시실과 도성정보센터를 이용할 수 있다. 도
성정보센터는 개가식으로 운영하는 작은 도서관이다. 출입구가 사무실
처럼 생겨서 들어가 봐도 될까를 망설이게 되는데 과감히 문을 열고 들
어서면 꽤 좋은 선택을 했다는 사실을 알게 된다. 편안하게 책 읽기 좋
은 시설이다.

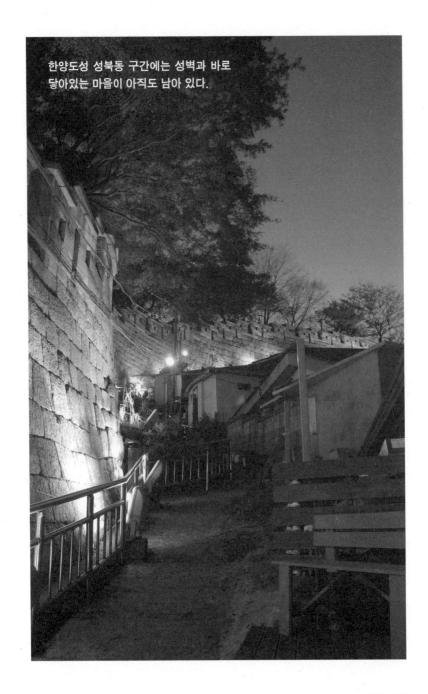

한양도성 성북동 구간에는 성벽과 바로
닿아있는 마을이 아직도 남아 있다.

박물관의
창窓

한 층을 더 내려오면 제1전시실 – '서울, 한양도성'이다. 한양도성에 대한 도입부 성격의 전시 공간으로서 전시 스토리로 보자면 맨 먼저 이곳을 보고 '건설과 관리(2전시실)', '훼손과 재탄생(3전시실)'을 관람하는 것이 순서이겠으나 역순으로 보아도 나름의 스토리는 충분하다.

로비 벽면에는 '도성 서울을 품다'라는 파노라마 영상이 걸려 있다. 조선시대에 그려진 옛그림과 구한말 선교사나 사진 기자들이 찍은 옛사진과 현대의 풍경을 담은 동영상을 조합하여 만든 미디어아트 작품으로서 한양도성의 과거 모습, 발굴과 복원 과정, 그리고 현재의 서울 풍경을 시간 순으로 담았다.

박물관 관람을 마쳤다면 내친 김에 성곽길 걷기를 시도해보는 것도 괜찮다. 물론 하루에 걷기는 쉽지 않다. 구간을 나누어 중장기(?) 계획 하에 성곽길 완주에 도전해보는 것은 어떤가?

성곽길 걷기를 순성(巡城)이라고 하는데 이는 옛사람들의 소박한 여흥이기도 했다.
정조 때의 실학자 유득공의 글(아래)을 읽어보면 순성의 풍경은 오늘날과 별반 다르지 않았다. 글을 읽다가 문득 이런 의문이 든다.
저 시절 사람들도 하산해서 막걸리 마시는 재미로 순성을 했을까?

도성의 둘레는 40리인데 이를 하루 만에 두루 돌면서 성 안팎의 꽃
과 버들을 감상하는 것을 좋은 구경거리로 여겼다. 이른 새벽에 오
르기 시작하면 해질 무렵에 다 마치게 되는데 산길이 험하여 포기
하고 돌아오는 사람도 있다.

박물관의
창흔

■5. 짚풀생활사박물관

멍석, 광주리, 조리 등 다양한 짚풀 제품

 한양도성박물관에서 그리 멀지 않은 곳에 대단히 특이한 소재의 박물관이 하나 있다. 새학기를 맞아 아이들과 함께 가볼 만한 박물관, 짚풀생활사박물관이다.

 한양도성박물관에서 출발하면 볼 것 많은 대학로길을 따라 30분쯤 걷게 되며 지하철을 타면 4호선으로 한 정거장 구간이다.

 짚풀생활사박물관 관람 후기를 한 문장의 카피로 표현하자면,
 '한국의 현대생활사는 짚을 해체해온 과정이다.'

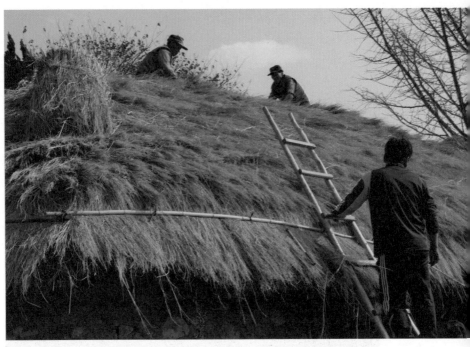
이엉을 얹고 있는 낙안읍성의 초가

　　대략 1960~70년대까지 한국사회의 의식주 필수품 내지는 소소한 생활 소품은 대부분 짚풀 공예의 부산물이었다. 그러던 것이 탈농경과 도시화를 겪으며 짚풀 제품은 화학제품으로 하나둘 대체되기 시작한다.

　　초가에 지붕을 얹던 이엉은 시멘트 슬라브, 개량 기와, 슬레이트로 대체되고, 짚신이나 미투리는 고무신, 구두, 운동화로 바뀐다. 마당에 까는 멍석이나 물건을 담아두는 망태기, 삼태기, 광주리, 가마니 등은 모양만 같은 플라스틱 응용 제품이 대신하게 된다.

　　방을 쓸던 빗자루, 문 앞에 걸린 발, 부엌에서 쓰던 조리 등을 비롯해

양옥 건물들 사이의 외로운 한옥 파사드. 눈에 확 띈다는 장점은 있다.

서 마당의 닭둥우리(둥지), 달걀꾸러미, 강아지집, 냇가에 놓던 통발 등
도 요즘은 웬만하면 플라스틱 제품이다. 도롱이와 삿갓은 우비와 우산
이 됐다.

수백년 이상(아마도 천년 이상) 한국사회에서 필요로 했던 생활용품
은 상당수가 짚풀 공예품이었는데 지난 몇십 년 동안 아주 급격하게 플
라스틱류로 대체돼 왔다는 사실을 새삼 발견하게 된다.

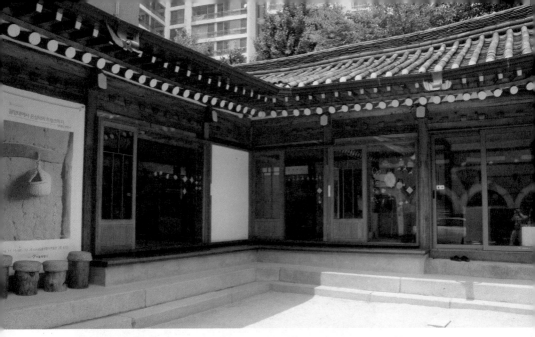

ㄱ자형 개량 한옥으로 지은 박물관 별관. 체험관과 기념품 판매점으로 구성돼 있다.

짚을 해체해온 이 급격한 변화를 unzip(압축 풀기)의 역사라고 한다면, 아재개그로 몰릴까?

짚풀생활사박물관은 혜화동로터리에서 창경궁과 성균관대 방향의 측면 도로가에 자리 잡고 있다. 얕은 오르막길 초입에 서면 팔작지붕 한옥 기와가 쉽게 눈에 띈다. 근방에서 기와지붕은 여기 한 곳뿐이다. 한옥이라고 했지만 엄밀히 말하면 지붕을 비롯한 건축부재만 한옥이다. 서울 북촌이나 전주 한옥마을에 흔히 있는 개량형 한옥을 생각하면 된다. 처마에 이어붙인 함석판 빗물받이가 눈에 띄어서 유사성이 더욱 짙게 드러나 보인다. 이곳에 본래 자리 잡은 집이 아니라 해체된 한옥 부재를 옮겨다 조립하지 않았나 나름 '추측'해본다.

ㄱ자형 건물이라 자연스럽게 네모난 마당을 만들어낸다. 마당에 멍

박물관의
창窓

석을 깔면 야외체험 내지는 박
물관 행사가 가능하고 주변의
휴게공간과 툇마루에 앉으면
간이 휴식처가 된다.

전시실과 사무동을 겸하는
5층 콘크리트 건물이 본관이고
체험 코너와 출입구가 있는 곳
이 한옥 별관이다. 두 건물은
서로 연이어져 있지만 기능상
동선이 연결돼 있을 뿐이고 디
자인 측면의 연속성은 찾아보
기 힘들다.

전시는 본관 지하 1층부터
시작된다.

지하로 내려가는 동선상에

지하 1층 제1전시실로 내려가는 본관 계단

서 석인상(벅수), 절구, 돌확, 맷돌 등이 도열하듯 관람객을 맞이한다. 통
로를 이용한 일종의 야외전시이다.

체험 관람을 신청했거나 10인 이상 단체관람인 경우 학예사의 동행
으로 전시해설을 들을 수 있다. 그런데 학예사께는 죄송한 얘기지만 해
설이 그리 성공적이지는 않은 것 같다.

제1전시실에는 한눈에 조망되는 네모난 공간에 짚으로 만든 생활공예품이 실물로 전시돼 있다. 유리 진열장 안에 실물 오브제가 들어 있고 그 옆에 설명글을 적어 놓은, 가장 기본적인 형태의 전시 구성이다.

짚풀공예에 관한 전시 해설이라면 이 박물관의 학예사보다 더 나은 사람도 아마 없을 것이다. 그런데도 아이들, 즉 관람객의 호응이 별로 없었던 것은 해설을 못 했다기보다는 생전 처음 보는 멍석, 키, 삼태기 등이 아이들의 관심영역 속에 포함돼 있지 않다는 것이 문제라면 문제일 것이다. 눈높이와 경험의 문제라고 본다.

어디 집풀공예품뿐이랴? 농기구를 비롯해 지금은 사용하지 않는 물건들에 대해 어린이 관람객들이 무심한 것은 어찌 보면 당연하다.

이때에 체험형 전시가 그나마 대안일 것이다. 생활공예 전시는 용도를 경험해보는 것이 제일이다. 관람객들이 직접 멍석을 펴고 그 위에 올라앉아서 해설을 듣는다거나 망태에 물건을 담아보고 키질을 해보고 도롱이 입고 삿갓 써보는 등.

이걸 딱 보는 순간 히트상품을 예감했다. 온습도가 유지되니까 강아지의 건강에도 좋고 개집의 모양도 예쁘다. 손재주만 있으면 내가 만들어서 내다 팔고 싶은 심정이다.

박물관 측의 현실적인 고충은 이해한다. 우리나라 관람객이 대체로 터프한지라 이런 식으로 체험 관람을 진행했다가는 아마도 삼태기가 열흘에 하나 꼴로 못쓰게 될 게 뻔하다.

아무튼 '저건 아닌데' 싶으면서도 실질적인 대안을 제시 못하는 상황이 안타깝다.

제1전시실에서는 짚으로 만든 멍석, 삼태기, 광주리, 짚수세미, 조리, 방석, 시래기 꾸러미, 닭장, 달걀꾸러미 등 짚으로 만든 다양한 생활용품을 실물로 관람할 수 있다. 짚으로 만든 닭장은 예전에 본 적이 있었는데 짚으로 만든 개집도 있다는 건 이번에 처음 알게 됐다.

또 눈에 띄는 물건은 제주도에서 전래되던 애기구덕이다. 길쭉한 광주리 중간에 짚으로 그물망을 쳐놓은 제주도식 요람인데, 여기 누워 있

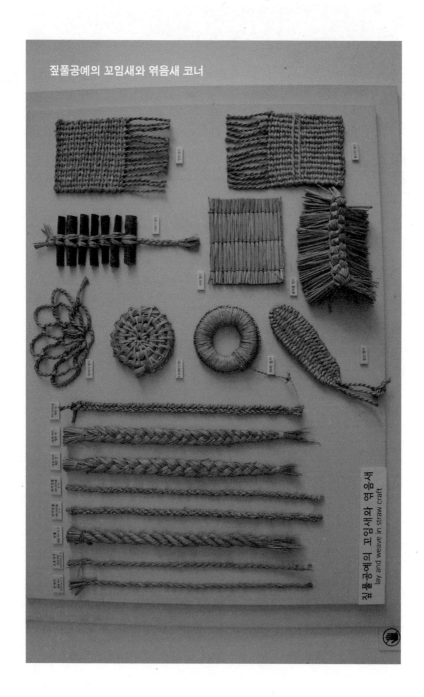

짚풀공예의 꼬임새와 엮음새 코너

짚풀공예의 꼬임새와 엮음새
lay and weave in straw craft

박물관의
창窓

으면 한여름에도 아기가 땀띠 날 일이 절대 없을 듯하다. 오줌도 밑으로 흘러서 여름철에 기저귀를 채우지 않아도 되고.

'짚풀공예의 꼬임새와 엮음새'라는 코너가 있는데, 새끼가 만들어내는 문양이 어쩜 저렇게 예쁠까 감탄이 절로 나온다. 생활 속에서 이런 공예품들을 보고 자라는 것만으로도 미적 감수성을 키울 수 있지 않을까 싶다.

바깥 계단을 통해 한 층을 오르면 제2전시실이다. 계단마다 다양한 형태의 다듬이돌을 전시해 놓은 것을 감상하면서 올라갈 수 있다.

제2전시실도 형태와 전시 내용 면에서 제1전시실과 유사하다. 약간의 차이가 있다면 생활용품보다는 짚을 소재로 만든 공예 작품들의 비중이 높다는 정도.

1전시실은 실용품, 2전시실은 작품, 크게 구분하면 그렇다.

짚으로 만든 황소, 다양한 탈, 그리고 먹서리(뒤주와 유사한 기능) 등의 작품이 걸려 있다.

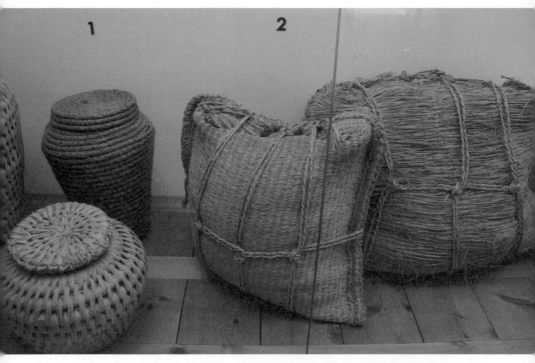

왼쪽부터 차례대로 짚독(1), 가마니와 섬(2)

　전시물 중에는 짚으로 엮은 가마니도 있었는데,
　우리나라 가마니의 역사가 얼마나 됐을까?

　놀랍게도 100년 조금 넘었다는 사실!
　박물관에 적힌 설명글에 따르면 가마니는 일본말로 가마스^{かます}라
고 하며 19세기 말 일본 상인들이 우리 쌀을 가져가지 위해 들여왔다고
한다. 일제강점기를 거치며 보편화됐으니 일종의 '귀화 생활용품'인
셈이다.

박물관의
창^窓

짚으로 만든 다양한 기념품

조선 후기 이전 시대를 배경으로 하는 사극에서 쌀가마니, 소금 가마니가 등장한다면 연출이 잘못된 거라고 할 수 있겠다. 가마니 이전에는 곡식을 사고팔거나 세금을 낼 때 반드시 섬에 담았고 1섬에 10말 혹은 그 이상을 담았다고 한다. 섬보다 크기가 작고 씨줄과 날줄로 더 야무지게 만든 것이 가마니이다. 조선에서 수탈한 쌀을 배에 실어 일본으로 가져가기에는 작고 야무진 가마니가 더 유용했을지도 모르겠다.

본관 관람을 마치고 처음 입장했던 곳으로 다시 돌아 나오면 전시실 겸 체험실 공간인 한옥관이다. 벽면을 두른 진열장에는 뒤웅박, 떡살과 다식판, 연과 얼레, 소반, 두레박, 장기판, 바둑판, 갓, 대야, 횟대 등 각종 민속생활용품들이 전시돼 있다.

이처럼 전시실의 역할도 하지만 이 공간의 본래 용도는 체험실이다. 보리컵받침 만들기, 달걀꾸러미 만들기, 빗자루 만들기 등 각 시간대별로 다양한 만들기 체험을 할 수 있다. 물론 유료이다.

기념품 판매점에서는 짚으로 만든 각종 공예품을 구매할 수 있다. 짚신 한 켤레 사고 싶었는데 가격이 만만치 않았다. 흔히 신는 브랜드 운동화보다 약간 싼 가격.

박물관 홈페이지에 따르면 짚풀생활사박물관은 세계 유일의 볏집 전문박물관이라고 한다. 짚풀 공예품을 전문적으로 모아서 실물로 보여준다는 점에서는 대단히 가치가 큰 박물관이다. 반면 박물관이 너무 정적이라는 점은 아쉽다. 짚풀 공예는 생활용품인데 그 용도를 보여주는

연출이 있다면 전달이 더 효과적일 거라고 생각된다. 예컨대 관람객들이 잠시 쉬는 공간에 멍석을 깔아 놓는다든가, 짚신이나 미투리를 실내화로 제공한다든가, 전시실 안내 태그를 짚으로 엮은 입체글씨로 붙인다든가…

짚풀생활사박물관을 이야기할 때 빼놓아선 안 되는 사람이 있다. '이 분'과 깊이 연관된 또 하나의 박물관을 찾아가 보겠다.

■6. 신동엽문학관

껍데기는 가라

껍데기는 가라.
사월四月도 알맹이만 남고
껍데기는 가라.

껍데기는 가라.
동학년東學年 곰나루의, 그 아우성만 살고
껍데기는 가라.

그리하여, 다시
껍데기는 가라.
그곳에선, 두 가슴과 그곳까지 내논
아사달 아사녀가
중립中立의 초례청 앞에 서서
부끄럼 빛내며
맞절할지니

껍데기는 가라.
한라漢拏에서 백두白頭까지
향그러운 흙가슴만 남고
그, 모오든 쇠붙이는 가라.

몇 년에 한번 나올까 말까한 뉴스들이 하루가 멀다 하고 쏟아지는 요 몇 달은, 어쩌면 껍데기는 가고 알맹이만 남는 시련의 과정일 수도 있겠다는 생각이 든다.

박물관의
창窓

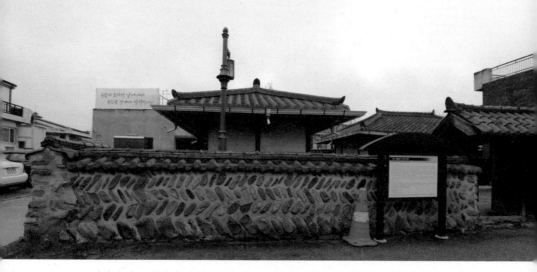

시인이 나고 자란 충남 부여군의 생가. 파란 지붕 너머로 보이는 미색 건물이 신동엽문학관이다.

껍데기는 가라.

알맹이만 남고 껍데기는 가라.

신동엽 시인을 잘 모르는 사람도 그의 대표 시 「껍데기는 가라」의 몇 구절만큼은 한번쯤 들어서 알고 있을 터이다.

민족서사시인 혹은 참여 시인이라 불리는 신동엽은 1930년 충남 부여에서 태어났고 1969년 비교적 젊은 나이인 40세에 간암으로 세상을 떠났다. 시인들 중에 흔히 있듯 술을 좋아하여 간질환에 걸린 것은 아니다. 군에서 발병한 간디스토마가 문제였다. 이에 대해서는 뒤에서 언급하겠다.

신동엽은 같은 시인이자 후일 민속학자가 되는 인병선과 결혼하여 슬하에 정섭, 좌섭, 우섭, 1녀 2남을 둔다. 지난 주 소개한 짚풀생활사박물관의 설립자이자 초대 관장이 부인 인병선이고 2대 관장이 맏아들 신

ㄱ자로 꺾인 건물의 사이 공간이 자연스럽게 마당을 이루면서 백제시대
움집터를 품고 있다. 건축가 승효상의 작품이다.

박물관의
창^窓

좌섭이다. 신좌섭은 서울대 의대 교수이자 시인이다.

신동엽 시인의 흉상

시인이 타계한 지 50년. 네이버 인물검색을 하면 개그맨 신동엽보다 뒤에 나올 정도로 옛사람이 되고 말았지만 신동엽 시인이 문학으로 저항했던 그 시대의 껍데기는 여전히 우리 곁에서 알맹이를 가리는 두터운 장막으로 남아있다. 그는 오래 전에 갔지만 그의 목소리는 아직 현재형이다.

박물관은 시인의 생가와 인접한 채로 조성됐다. 출입구는 남쪽 방향으로 냈으며 해가 비치는 동쪽과 남쪽 방향 벽의 일부를 유리면으로 처리했다.

박물관을 들어서서 처음 접하게 되는 전시물은 신동엽의 철제 흉상이다. 오른손으로 펜을 굳게 움켜쥔 모습을 통해 '민족 서사시인', '참여시인'이라 이름 붙은 삶의 궤적을 표현한 듯하다.

남쪽에서 빛이 들어오는 벽면을 따라 기다란 연표가 걸려 있다. 1930년 부여에서 태어나 1969년 작고할 때까지 우리 나이 40세의 삶이 여덟 구간으로 나뉘어 있다.

1. 소년 신동엽과 식민지시대(1930~1945)

공부를 잘 하는 똑똑한 소년이었다고 알려져 있다. '내지(일본) 성지 참배단'에 뽑혀 보름 동안 일본을 다녀오기도 했다. 제대로 먹지 못하고 굶는 날이 많을 만큼 어려운 시절을 지냈다고 한다.

2. 전주 사범 시절(1945~1950)

1945년 3월에 그 어렵다는 전주 사범학교에 입학했지만 이때는 일본이 패망하기 불과 5개월 전으로서 공부는 거의 하지 못했고 주로 전쟁 노력봉사에 강제 동원됐다고 한다.

1949년 7월에는 공주사대 국문과에 합격했지만 다니지 않고 두 달 뒤 9월에 단국대 사학과에 입학한다. 공주사대를 다니지 않은 이유는 적혀있지 않다.

3. 한국전쟁(~1953)

한국전쟁이 터지고 부여에 머물던 신동엽은 인민군 치하에서 민청 선전부장을 역임한다. 이때의 이력을 근거로 신동엽에게 빨갱이 딱지를 붙이는 사람들도 있다. 인민군이 물러간 뒤에는 국민방위군에 소집되어 이때 얻은 병으로 평생을 고생하게 된다. 국민방위군에 소집됐다가 죽을병을 얻은 사람들은 숱하게 많았다고 한다.

시인의 모교 단국대 교정에 서 있는 신동엽시비 ⓒ정성윤

　일명 국민방위군 사건은 '한국전쟁 최대의 부정부패 스캔들'이다. 방위군의 고위 간부들이 국고금을 횡령하고 부정 착복하는 바람에 병력들에게 방한복을 비롯한 숙식이 제대로 지급되지 않아 소집병력 50만 명 중 무려 9만 명이 아사 내지는 동사하게 된다. 이 사건을 미온적으로 처리하는 과정에 실망한 이시영, 조병옥, 윤보선, 김성수 등이 이후 이승만과 결별하게 됐을 정도로 파장이 매우 큰 사건이었다. 일부에서는 군입대 기피현상의 근원으로 파악하기도 한다.

　국민방위군 시절 신동엽은 민물게를 생으로 잡아먹고 간디스토마가 생겨 평생을 고생하다 나중에 간암으로 세상을 떠나게 된다.

박물관의
창窓

왼편 초상화는 화가 신정섭이 그린 아버지 신동엽

4. 풀잎사랑

한국전쟁 기간 중인 1953년 서울 돈암동 헌책방에서 운명의 연인, 인병선을 처음 만나게 된다. 문학하는 사람들은 만나는 장소도 남다르다.

1957년에는 인병선과 결혼하고 부여 생가에서 신혼생활을 시작한다. 화가로 알려진 맏딸 신정섭이 같은 해에 태어난다.

5. 신춘문예 등단(1959)

1959년 조선일보 신춘문예에 「이야기하는 쟁기꾼의 대지」가 입선되며 등단한다. 「진달래 산천」도 이 해에 발표된다.

이야기하는 쟁기꾼의 대지는 입선 조건이 있었다. 아래 소절을 삭제해야 했다. 권력이 손대기 이전에 문단이 먼저 자체검열을 한 셈이다.

투구를 쓰고 싶어하는 자 쇠항아릴 만들어 씌워주라

사람을 죽이고 싶어하는 자 영웅이 되고 싶어하는 자

로케트에 메달아 대기밖으로 내던져 버리라

6. 시인의 길(1960~1966)

30대 기혼의 신동엽은 서울 명성여고 교사로 재직하면서 첫 시집
『아사녀』를 발표하고 본격적인 시인의 길을 걷게 된다. 그후 서울 동선
동으로 이사를 오고 타계할 때까지 이 집에서 살게 된다.

7. 껍데기는 가라(1967)

이후 참여시라 이름 붙인 많은 작품들을 발표하는데 이 중 백미는
1967년 발표된 「껍데기는 가라」이다.

사월도 알맹이만 남고 껍데기는 가라.

동학년 곰나루의 그 아우성만 살고 껍데기는 가라.

평론가들이 시인 신동엽의 놀라운 역사적 혜안을 말하며 자주 인용
하는 구절이다. 이 당시만 하더라도 역사학자들조차 동학농민항쟁, 삼
일운동, 419혁명을 같은 맥락의 역사로 인식하는 시각은 갖추지 못했다
고 한다. 문학하는 사람의 역사인식이 여기에까지 미쳤다는 점이 놀라
울 뿐이다. 이런 사람을 선각자라고 한다.

8. 서사시 「금강」, 향기로운 흙가슴만 남고(1967~1969)

같은 해에 대서사시 「금강」을 발표하고 이후 작품 활동을 계속하다 1969년 타계한다.

우리는 신동엽을 민족서사시인이라고 평한다. 신동엽 이전에도 우리 역사에 근거한 서사시를 적은 시인들은 많았지만 대부분 막연하고 추상적이고 수묵화 같은 느낌이었다면 신동엽에 이르러 민족의 현실에 토대를 박고 구체적인 언어로 역사를 노래했다는 점에서 이전과는 다른 시세계를 보여주었다.

연표의 맞은편에는 단일 공간으로 구성한 전시실이 자리 잡고 있다.

벽면에 매입한 진열장 속에는 육필원고를 비롯한 생활 유품, 맏딸 신정섭 화가가 그린 아버지의 초상화 등이 들어 있고 진열장과 마주 보고 있는 벽면에는 그의 대표 작품들이 간단한 설명과 함께 적혀 있다.

한 문학가의 생활 소품들을 살뜰하게 모아놓은, 꽤 내공이 깊은 전시실이라고 할 수 있다. 한 가지 아쉬운 건 가독성에 대한 배려가 적다는 점이다.

글을 적어놓은 위치가 높거나 낮은 것은 관람객이 편하게 읽기에는 제약 요소가 된다. 그 중에 특히 진열장 배치는 아무리 살펴봐도 이해하기 힘들다.

바닥에서 1,200 정도, 사람 허리 높이의 독립진열장 속에 전시물이 들어 있고 설명이 잔뜩 적혀 있는데 수평으로 누워 있는 이 전시물을 세대로 관람하고 읽을 재간이 없다.

　더 놀라운 것은 정면으로 '껍데기는 가라' 본문이 적혀 있고 옆에 작은 글씨로 작품을 해설해 놓았다는 점이다. 이걸 읽기는 더 힘이 든다. 옆구리를 90도로 꺾어야 비로소 읽을 수 있다.

　전시실의 다른 부분을 보면 분명히 전문가의 작품 같은데 전시물의 가독성 면에서 보면 도저히 전시하는 사람이 만든 것 같지가 않다. 아무튼 껍데기는 가야 할 것 같다.

박물관의
창窓

북카페의 동쪽 벽면 전체가 유리면이라 내부가 밝고 화사하다.

문학관답게 북카페도 마련돼 있다. 지금껏 가본 문학관 부설 북카페 중에 가장 아기자기하고 쾌적하고 예쁜 공간이다. 전시 다 봤다고 바로 나가지 마시고 천천히 차 한 잔 하면서 그냥 앉았다가라도 가실 것을 권해드린다.

신동엽문학상 수상자들이 적혀 있는데 대단히 익숙한 이름들이다.

이문구, 김성동, 현기영, 도종환, 김남주 ……

계단이 섞인 야트막한 경사길을 따라 건물 옥상에 오르면 잔디와 보도블록이 교차되는 아기자기한 미로 같은 마당이 나온다. 건물의 후원을

박물관 지붕층으로 올라가는 경사로

안마당과 옥상마당이라 이름 붙은 지붕층

대신하는 공간이라고 생각된다.

　유명 건축가의 작품이니까 여기에도 뭔가 의미를 담았겠지만 내 식견 범위에선 바로 어떤 느낌이 와 닿지는 않았다.

　전시실에 걸린 시 중에 대단히 참신한 작품이 있어서 소개하며 글을 마친다.

　　산문시 I
　　스칸디나비아라든가 뭐라구 하는 고장에서는 아름다운 석양 대통령이라고 하는 직업을 가진 아저씨가 꽃리본 단 딸아이의 손 이끌고 백화점 거리 칫솔 사러 나오신단다.
　　탄광 퇴근하는 광부들의 작업복 뒷주머니마다엔 기름 묻은 책 하이데거 럿셀 헤밍웨이 장자
　　휴가여행 떠나는 국무총리 서울역 삼등대합실 매표구 앞을 뙤약볕 흡쓰며 줄지어 서 있을 때 그걸 본 서울역장 기쁘시겠오라는 인사 한마디 남길 뿐 평화스러이 자기 사무실문 열고 들어가더란다.
　　남해에서 북강까지 넘실대는 물결 동해에서 서해까지 팔랑대는 꽃밭 땅에서 하늘로 치솟는 무지개빛 분수 이름은 잊었지만 뭐라군가 불리우는 그 중립국에선 하나에서 백까지가 다 대학 나온 농민들 추럭을 두 대씩이나 가지고 대리석 별장에서 산다지만 대통령 이름은 잘 몰라도 새이름 꽃이름 지휘자 이름 극작가 이름은 훤하더란다. 애당초 어느 쪽 패거리에도 총 쏘는 야만엔 가담치 않기로

작정한 그 지성 그래서 어린이들은 사람 죽이는 시늉을 아니하고
도 아름다운 놀이 꽃동산처럼 풍요로운 나라.

억만금을 준대도 싫었다. 자기네 포도밭은 사람 상처내는 미사일
기지도 탱크기지도 들어올 수 없소.

끝끝내 사나이나라 배짱 지킨 국민들, 반도의 달밤 무너진 성터가
의 입맞춤이며 푸짐한 타작소리 춤 사색뿐 하늘로 가는 길가엔 황
토빛 노을 물든 석양 대통령이라고 하는 직함을 가진 신사가 자전
거 꽁무니에 막걸리병을 싣고 삼십리 시골길 시인의 집을 놀러 가
더란다.

<div align="right">(월간문학 (68년 11월 창간호))</div>

스칸디나비아라고 해서 이런 나라가 있을 것 같지는 않다.

보편적인 복지를 이룬 사회, 탈권위 사회를 표현한 작품으로서 억압
적인 권위를 거부하는 시인의 유토피아를 엿볼 수 있는 작품이다.

더불어, 국민들은 제 수준에 맞는 지도자를 갖는다는 말이 오랜 진
리처럼 와 닿는다.

현실의 뼈대 위에서 도무지 현실적이지 않은 상황들을 전개시킨 구
성에서 G. 마르케스의 소설 『백년 동안의 고독』이 겹친다. 마술적 리얼
리즘이랄까?

박물관의
창窓

■7. 금강문화관

금강변 백제보 근방에 자리한 금강문화관

　신동엽문학관이 있는 부여읍내에서 자동차로 10분 거리 금강 상류
방향에 금강문화관이 있다.

　이름에서 알 수 있듯 금강에 대해 전시한 박물관이다.

　금강은 낙동강, 한강에 이어, 북한 지역을 제외하고 우리나라에서 3번
째로 긴 강이다. 금강에는 금강문화관이 있고 한강에는 한강문화관이 있
고 낙동강에는 낙동강문화관이 있다. 영산강에도 영산강문화관이 있다.

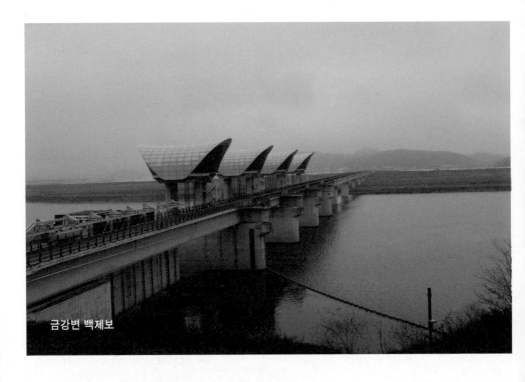

금강변 백제보

이름을 통해 전시 내용을 대번 짐작할 수 있다.

우리나라의 큰 강 네 곳(순위는 아님)의 물길을 손보고 다듬어서 치수 사업을 완수하겠다고 벌인 국책사업이 4대강 사업이다. 그리고 이 사업을 홍보하기 위해 만든 4개의 홍보관이 강문화관이다.

물을 맑게 하여 환경을 개선하고 수자원을 늘리고,

물을 많이 확보하여 가뭄과 홍수에 대비하고,

주변을 정비하여 휴식공간을 제공하고,

많은 일자리를 만들어 경제부흥에 이바지하겠다…

고 시행한 사업이다.

박물관의
창^窓

이 목표를 이뤘느냐? 그에 앞서서 이 목표가 과연 진정한 사업 목적이었느냐?

……에 대해선 말을 않겠다. 곧 다 밝혀질 걸로 보인다.

금강문화관은 금강의 물길을 따라 공주에서 부여로 막 넘어온 초입에 자리 잡고 있다. 금강에 설치한 3개의 보-세종보, 공주보, 백제보 중의 가장 하류에 있는 백제보 좌측 편에 있다. 백제보의 우측 편, 즉 금강 건너편은 행정구역상 충남 청양군이다.

금강문화관 건물을 들어서면 작은 로비가 나오고 정면으로 낯익은 분의 얼굴을 마주할 수 있다.

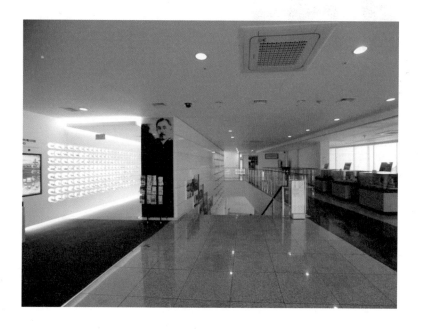

사진 밑에는 도산 안창호의 '강
산개조론'이란 제목의 연설문이 소
개돼 있다.

금강문화관 전시실 입구에 걸린
도산 안창호 선생의 초상.

(중략)… 이제 우리나라에서 저 문명
스럽지 못한 강과 산을 개조하여 산에
는 나무가 가득히 서 있고 강에는 물
이 풍만하게 흘러간다면 그것이 우리
민족에게 얼마나 큰 행복이 되겠소.
그 목재로 집을 지으며 온갖 기구를
만들고 그 물을 이용하여 온갖 수리에
관한 일을 하므로 이를 좇아서 농업,
공업, 상업 등 모든 사업이 크게 발달
됩니다.
…(중략)… 만일 산과 물을 개조하지
아니하고 그대로 자연에 맡겨두면 산
에는 나무가 없어지고 강에는 물이 마릅니다. 그러다가 하루아침
에 큰비가 오면 산에는 사태가 나고 강에는 홍수가 넘쳐서 그 강산
을 헐고 묻습니다. 그 강산이 황폐함을 따라서 그 민족도 약하여집
니다. 그런즉 이 산과 강을 개조하고 아니함에 얼마나 큰 관계가 있
습니까? 여러분이 다른 문명한 나라의 강산을 구경하면 우리 강산
을 개조하실 마음이 불 일 듯하시리라.

4대강 사업의 정당성을 민족의 큰 지도자에게서 찾은 거다.

'도산 안창호 선생의 선경지명을 구현하는 일이 4대강 사업이다.' 이런 착안을 해낸 담당자는 아마도 쾌재를 불렀으리라.

이 연설문이 발표된 때가 1919년이다. 당시는 서구의 과학문명이 이룬 인류의 진보가 발달을 거듭하여 결국은 유토피아를 이루어낼 것이라는 근대적 문명관이 대세이던 때였다. 강의 둔치를 시멘트로 깔끔하게 정비해서 강물이 관리되고 있는 미국의 강을 보았을 때 안창호 선생께서는 '우리도 저렇게 할 수 있다면 좋겠다.'고 부러워하셨을 거다.

그땐 그랬다. 수로처럼 관리되는 강이 오랜 시간 뒤에 사람들에게 어떠한 해악을 가져오는지 알지 못했던 때다. 이 시대에 자연습지의 중요성을 미처 알지 못했던 것은 무지이지만 잘못은 아니었다. 하지만 오늘날에도 습지의 역할을 애써 무시한다면 그건 무지 이전에 죄악이다.

100년의 시차는 강을 바라보는 인간의 인식 측면에서 하늘과 땅만큼의 차이를 만들어 냈다. 이걸 무시하고 '100년 전 우리의 큰 지도자는 이런 혜안을 지니셨고 그에 따라 우리는 이렇게 실천한다.'고 말한다면 그것이 바로 견강부회다.

안창호 선생을 바라보며 왼편, 복도를 따라 전시가 시작된다.

기다란 복도의 양옆 벽면을 따라 수백 개의 투명 아크릴 원통이 붙어 있고 각 원통 속에는 관람객들이 만든 종이배가 하나씩 들어있다.

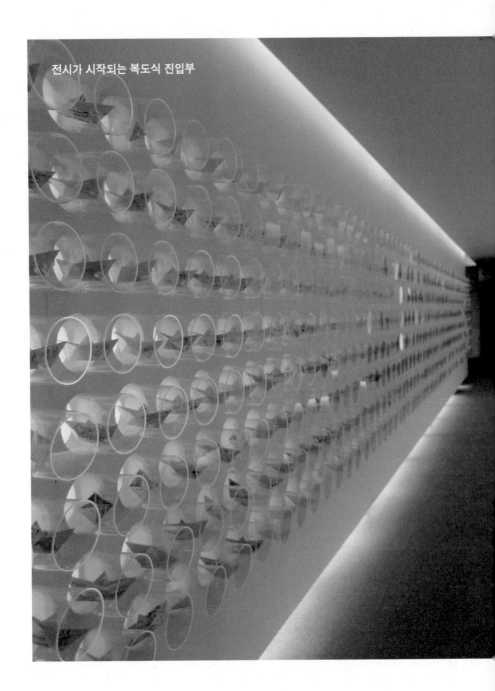

전시가 시작되는 복도식 진입부

박물관의
창窓

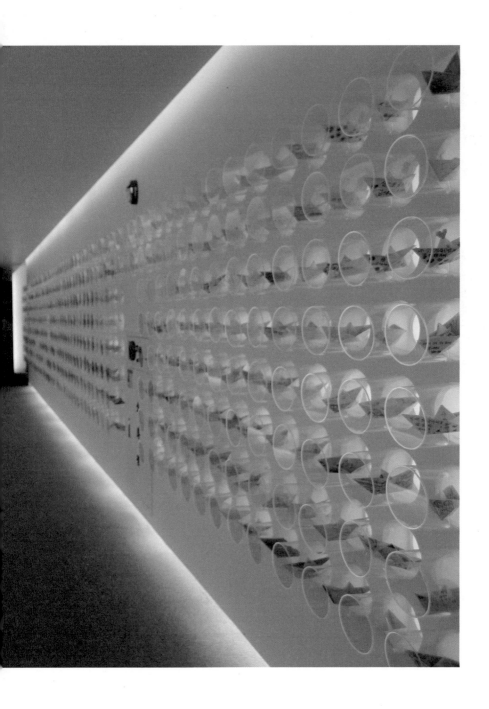

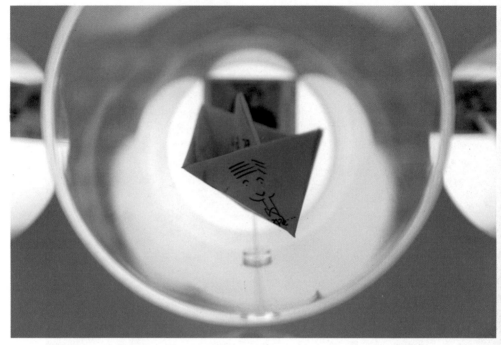
개별 원통 속에 소망을 적어 넣은 종이배

　배는 강을 상징한다. 메시지를 적어 넣은 종이배를 통해 희망을 띄
운다는 연출 의도로 보인다. 이른바 관람객 참여형 전시이다. 관람객을,
관람하는 사람이 아니라 전시를 함께 만들어가는 사람이 되게끔 참여시
키는 것! 모든 전시기획자가 가진 공통의 고민이다.

　사실 전시뿐만 아니라 스포츠 이벤트 분야에서도 어떻게 관객을 참
여시킬 것인가 하는 것은 최대의 난제다. 야구장에서 커플 관객의 화면
을 전광판에 띄우고 사랑고백 타임, 키스 타임 등을 강요(?)하는 것도 이
런 고민의 흔적이 아닐까?

박물관의
창쫑

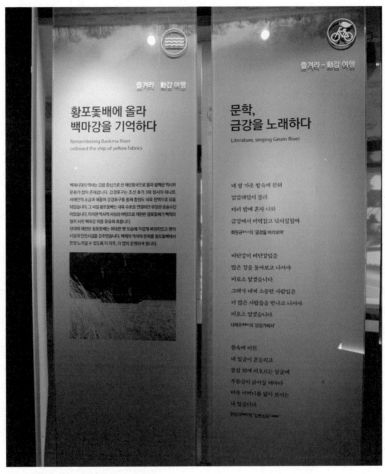

금강의 서정과 문학을 전시한 코너

전시실은 중앙 동선을 사이에 두고 왼편에는 금강에 대한 낭만적이고 서정적인 이야기와 자연환경 및 역사에 대한 소개가 이어지고, 오른편에서는 주로 금강의 활용, 치수사업, 4대강 사업 전반에 대한 이야기가 설명과 개별 영상으로 소개되고 있다.

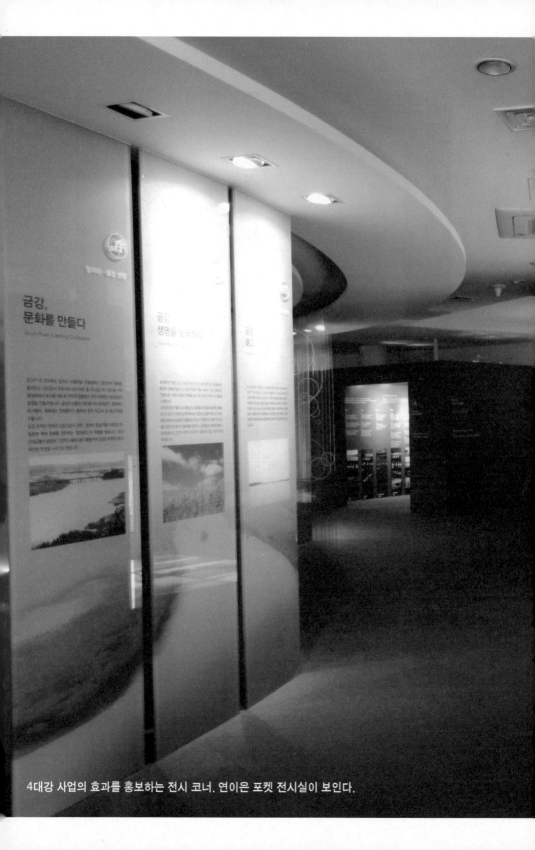

4대강 사업의 효과를 홍보하는 전시 코너. 연이은 포켓 전시실이 보인다.

우리의 始
역사의 강

생명의 젖줄,
문명의 근원

River of history

Lifeline of life, root of

PVC를 비추는 빛이 마치 바다 속에서 수면을 올려다본 듯한 풍광을 만들어낸다.

포켓식 공간이 인상적이다. 각각의 전시 공간을 반 독립적으로 구획하여 옆 부스로부터 소리와 빛의 간섭을 받지 않고 관람할 수 있는 시설로 조성했다.

4개의 포켓이 담은 전시 내용은 각각 강과 문명, 치수사업, 보(희망의 물그릇), 4대강 네트워크(자전거길 등) 순이다.

한 층을 내려오면, '이게 도대체 뭐지?' 싶은 전시 코너를 만날 수 있다. 천장에서 바닥까지 닿는 길이로 무수히 많은 투명섬유가 기다란 국수발처럼 늘어져 있을 뿐 그 외엔 어떤 것도 없다.

정면의 좁은 통로를 통해 빛이 들어오므로 사람의 움직임에 따라 빛이 열리고 닫힌다. 빛의 대비로 인해 이 공간으로 걸어 들어가는 사람의 외관은 검은 실루엣으로 보인다. 이 실루엣이 섬유 속으로 완전히 들어가고 나면 그 모습도 사라진다.

소리와 빛으로 물속에 들어와 있는 느낌을 연출한 건데 어떠한 IT 기술도 활용하지 않은 순수 아날로그 연출이라는 점이 이채롭다.

박물관의
창^窓

역광 앞에선 어떤 피사체라도 실루엣으로 연출된다. ⓒ김윤아

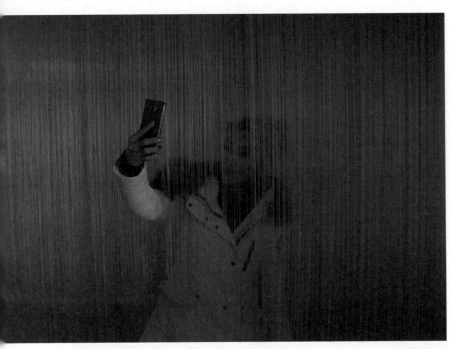
작품의 재료가 투명 섬유라서 이런 셀카도 가능하다.

요즘도 가끔 부여 쪽에 갈 일이 있으면 이 작품만을 보기 위해 금강
문화관에 들른다.

작품의 제목은 「게이트」, 부제는 '물속으로'.

일본의 설치미술작가 도쿠진 요시오카의 작품이다.

PVC 투명 섬유가 재료의 전부로서 설치 인건비를 빼고 나면 재료값
은 몇 백만 원 수준일 텐데 예술작품으로 연출되면 수억 원짜리가 된다.
'예술을 원가로 따지면 안 되지만…'

금강을 조망할 수 있는 전망대

전시관을 나서면 강 쪽으로 전망대가 서 있다. 조형적으로 꽤 볼 만한 백제보의 모습과 금강의 풍광을 시원하게 감상할 수 있다.

중앙 엘리베이터나 야외 계단으로 오르면 되는데 계단으로 오를 경우엔 전망대 문이 열렸는지 미리 확인할 것을 당부드린다. 계단으로 36m를 올랐다가 문이 잠겨서 도로 계단으로 내려오는 불행한 방문자는 내가 마지막이어야 하므로.

전망대에서 내려다본 백제보

박물관의
창^窓

■8. 백제역사문화관

충남 부여군의 첫인상은 '작고 소박' 하다.

천오백년 전 백제의 도읍 부여에 처음 오는 사람이라면 막연하게나
마 신라의 경주 정도 되는 어떤 도시를 그렸을 것이고 곧이어 실망했을
것이다. 이렇듯 부여는 인구 7만 명의 작은 지방도시이지만 한때는 사
비라 불리던 백제의 3번째 수도이다.

이것은 대단한 타이틀이다. 우리나라에서 한 국가의 도읍이었던 도
시는 부여 외에 서울, 공주, 경주밖에는 없다. 전주와 철원도 각각 후백
제와 태봉의 도읍이었지만 나라가 존속했던 기간이 너무 짧아 타이틀을
달아주기에는 무리가 있으며 지금의 북한 지역까지 넓혀도 평양과 개성
정도만 추가된다.

그러므로 부여에 왔다면 비록 겉핥기라도 백제는 둘러보고 가야
한다.

부여에서 백제 유물을 가장 많이 만날 수 있는 곳은 국립부여박물관
이지만 백제에 대해 가장 많은 이야기를 전해들을 수 있는 곳은 백제역
사문화관이다.

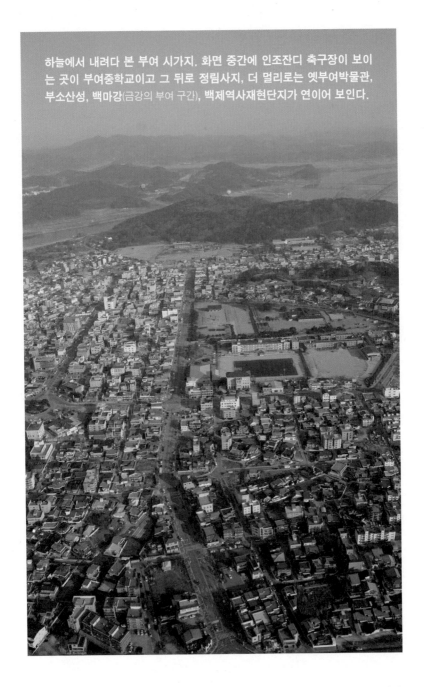

하늘에서 내려다 본 부여 시가지. 화면 중간에 인조잔디 축구장이 보이는 곳이 부여중학교이고 그 뒤로 정림사지, 더 멀리로는 옛부여박물관, 부소산성, 백마강(금강의 부여 구간), 백제역사재현단지가 연이어 보인다.

박물관의
창窓

신동엽문학관과 금강문화관의 중간쯤 강 건너편에 백제문화단지라고 하는 문화시설이 자리 잡고 있는데 백제를 소재로 한 일종의 역사테마파크이다. 테마파크의 시설 중 하나가 백제역사문화관이다.

백제에 관해 전시한 박물관이지만 나라의 역사를 소재로 한 다른 박물관과 비교하면 확실하게 차별화된 특이점이 있다. 그 단서가 되는 안내문구가 박물관에 붙어 있다.

'우리 문화관 내 전시물은 복제품입니다.'

이 박물관에는 진품 유물이 없다는 뜻이다. 이런 형태의 박물관을 만들게 된 것은 바로 '백제의 빈약한 유물' 때문이다. 백제 유물의 가치가 낮다는 말이 아니라 남아있는 백제 유물이 별로 없다는 뜻이다.

백제는 역사 기록과 관련 유적이 삼국 중에 가장 적게 남아 있는 나라여서 진품 유물 위주의 박물관은 만들기가 쉽지 않다. 유물이 많은 신라와는 형편이 많이 다르다.

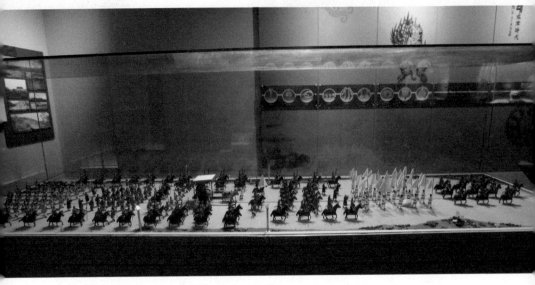
백제의 중흥기를 이끈 무령왕의 행차 축소모형

그러므로 백제역사문화관은 수천 년 전의 유물을 감상하거나 왕조 중심의 백제사를 펼쳐놓은 공간이 아니다. 백제 사람들의 생활 모습과 옛 백제 땅에 여전히 남아 있는 백제의 흔적을 종합적으로 보여주는 전시관이다. 따라서 백제역사문화관의 실체는 백제의 '역사와 왕조'가 아니라 백제의 '생활과 민속'이다.

박물관은 1층과 2층에 걸쳐 크게 네 개의 전시 공간으로 구성돼 있다. 그 중 첫 번째, 제1전시실은 '백제의 역사'이다.

기원전 18년 하남 위례성에서 온조왕을 시조로 하여 건국한 백제가 공주로 도읍을 옮긴 웅진 시대와 부여로 도읍을 옮긴 사비 시대를 거치며 700년간 이어져 온 역사를 개괄하고 있다.

박물관의
창窓

660년 사비성이 나당연합군에게 함락되고 의자왕은 포로가 되어 당나라로 압송되면서 백제의 사직은 막을 내린다. 그러나 백제는 그 후 3년의 역사를 더 이어간다.

전시실에서도 이 3년의 시간에 상대적으로 많은 공간을 할애하고 있다. 이 3년의 시간을 우리는 백제부흥운동이라고 부른다.

백제는 18만 나당연합군에게 수도가 함락되고 왕이 포로가 된 뒤에도 지방의 전력만은 거의 고스란히 남아 있었다. 이들이 3년에 걸쳐 강력한 저항전을 벌인다. 저항의 양상 또한 오합지졸의 게릴라전이 아니라 나라 대 나라의 정규전 수준으로 펼쳐진다. 왜에서 바다를 건너 온 5만 명의 지원군도 백강에 당도한다. 이 당시 백제가 왜에서 차지했던 위상으로 볼 때 이는 본국을 구원하러 온 원병인 셈이다. 왜에 가 있던 의자왕의 아들 부여풍을 왕으로 추대하게 되고 부흥운동은 나라를 거의 되찾을 뻔한 수준까지 이른다. 하지만 백제부흥운동은 결국 실패했는데 원인은 백제부흥군을 이끌던 두 장군 복신과 도침의 내분 때문이었노라고 역사가 그렇게 기록하고 있다. 복신은 의자왕의 사촌동생, 즉 왕족이었고 도침은 승려였다.

이어지는 2전시실은 백제의 생활문화실로서 백제역사문화관의 하이라이트 공간이다.

백제에 살고 있는, 그리고 백제로 살아가는 모습을 담았다. 그래서 2전시실에는 유물은 물론이고 유물 모형도 없다. 오직 백제인들의 생활모습을 담은 모형과 그림 그리고 디오라마만 있다.

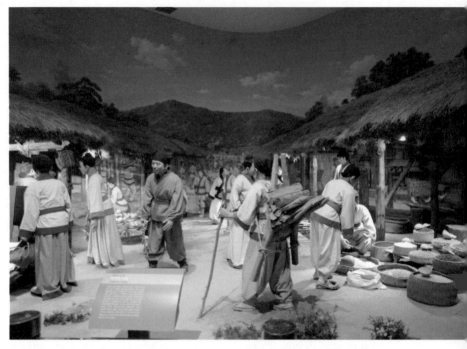

백제의 상업을 디오라마로 연출한 코너. 디오라마diorama는 모형과 배경화를 원근감 있게 배치하여 장면의 사실감을 살린 입체 모형 세트를 말한다. 원근에 따라 가까운 곳은 모형으로 세우고 먼 장면은 그림으로 표현한다. 앞에서부터 뒤로 갈수록 모형의 크기가 작아지며 이런 원근 비율은 뒷면의 배경화까지 지속적으로 이어진다.

제2전시실에서 백제 사람들은 무얼 먹고 어디서 자고 건물을 어떻게 짓고 어떤 여가를 즐겼는지에 대해 살펴볼 수 있다.

문제는 과연 백제인들의 생활모습을 이렇게 세세하게 연출할 만한 증거가 있느냐이다.

박물관은 관련 사료와 유물을 보고 연출하므로 고증 근거는 분명 지니고 있다. 그렇기 때문에 박물관에 근거 없는 거짓말은 없다. 다만 조

박물관의
창훈

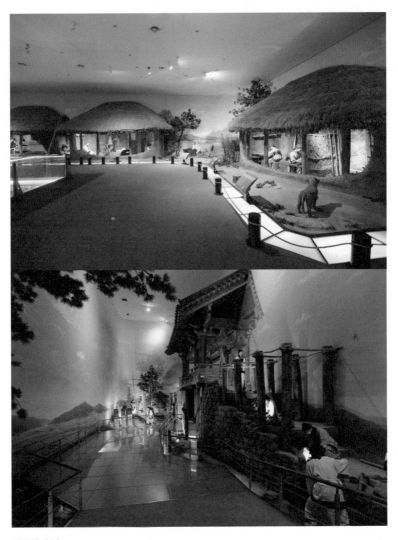

제2전시실

금 무리다 싶은 추정과 과장은 있을 수 있다.

백제의 생활모습을 추정할 수 있는 주요 사료는 삼국사기, 삼국유사, 일본서기, 그리고 중국의 개별 왕조사 등이다.

중국 양나라 시대 유물 중에 양직공도라는 그림이 있다. 6세기 초에 양나라에 다녀간 주변 13개국 사신들의 모습이 그림으로 남아 있는데 이 중에 백제국사百濟國使가 있다. 모자와 신발을 포함하여 관복을 차려 입은 전신 샷이 그려져 있고 이를 통해 백제 의복을 고증하게 된다. 그리고 금동대향로라는, 백제를 대표하는 조형작품이 전해지는데 여기에 다섯 명의 악사가 악기를 연주하는 조각이 부조되어 있다. 이를 통해 백제 음악세계의 한 단면을 알게 된다.

이런 자료들을 근거로 백제인의 생활 모습을 연출하게 된다.

사실 백제에 관한 자료는 너무 빈약해서 추정과 과장이 없을 수 없다. 그래서 본 전시관에서 연출한 모습이 과장됐다고 비판하는 역사학자들도 있다.

다음 3전시실은 백제의 정신. 이곳의 핵심 코너는 무령왕릉이다. 삼국의 왕릉 중에 피장자가 누구인지 명확하게 밝혀진 경우는 무령왕릉 단 하나이다. 여기서 수습한 유물을 토대로 백제 역사와 생활문화의 많은 부분이 밝혀졌다. 그렇지 않아도 유물이 부족한 백제사의 경우에 무령왕릉이 차지하는 비중은 백제 사료의 거의 절반이라고 평하는 학자들도 있다.

무령왕릉의 발견은 우리나라 고고학 발굴사의 최대 사건이라고 평

가받고 있고 이와 관련된 에피소드 또한 흥미진진하다.

학계에서는 무령왕릉의 발견을 백년에 한번 있을까 말까 한 세기의 발굴이라고 평가한다. 어떤 천운이 닿았기에 일제강점기의 악랄한 문화재 도굴로부터 몸을 숨겨 1971년에야 비로소 발견될 수 있었을까?

유홍준은 '나의 문화유산답사기'를 통해 무령왕릉 발굴을 역사상 최고의 발굴이자 동시에 최악의 발굴이라고 평하며 아래와 같이 한탄했다.

1500년을 두고 땅속에 묻혀 있던 것을 조금만 더 참고계시다 나올 것이지 어쩌자고 하필이면 척박한 그 시절을 택해 세상에 나왔을까?

1971년 7월 7일부터 이틀간 3000점 가까운 유물을 이틀 만에 발굴 완료했으니 유물 수습이 아니라 보자기에 쓸어 담았다고 해야 정확한 표현일 것이다. 그래서 무령왕릉의 내부 재현을 두고 맞다 틀리다 주장하는 사학계의 공방은 오늘날까지도 이어지고 있다.

다음 4전시실은 백제의 전통실. 대외 교류에 적극적이었던 백제의 문화 전통을 소개하고 그 문화가 일본으로 전파되어 일본이 고대국가 체제를 확립하는 데에 크게 기여했던 바를 보여주고 있다.

백제의 흔적은 오늘날 일본의 큐슈와 시코쿠 지방 곳곳에서 흔하게 확인할 수 있다. 백제식으로 쌓은 성은 물론이고 지명과 언어와 축제로도 남아 있다. 이 중의 대표적인 백제축제가 왓쇼축제이다. 이 축제에

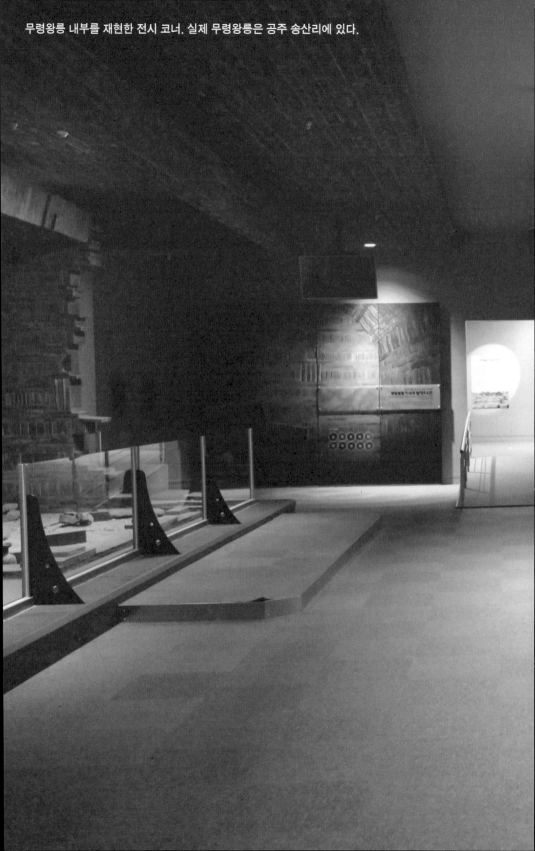
무령왕릉 내부를 재현한 전시 코너. 실제 무령왕릉은 공주 송산리에 있다.

대해 전시관에서는 영상 자료와 설명 패널로 소개하고 있다. 왓쇼축제는 오사카에서 매년 열리는 거리행진 축제인데 백제 복식을 차려입은 많은 사람들이 사신 행렬을 따라 가며 '왓쇼이 왓쇼이'를 외친다. 백제의 사신이 바다를 건너서 '왔소'라는 의미를 담고 있으며 수많은 선진 문화를 전해주던 백제의 사신을 열렬히 환영하면서 외쳤던 구호(왔소)가 그대로 축제의 명칭이 된 경우이다.

'made in 백제'는 곧 최고를 의미했다. 일본어 구다라나이^{くだらない}가 '진품이 아니다', '쓸모없다'라는 뜻이 된 연유는 당시 일본에서 백제 물건이 아닌 것은 명품이 아니었기 때문이다. '구다라'는 '百濟'의 일본식 발음이므로 구다라나이는 '백제가 아니다'라는 뜻이 된다.

일본(왜)에 전해진 백제의 문화

박물관의
창^窓

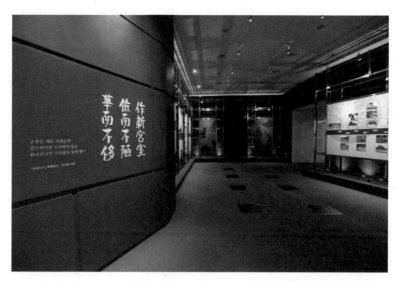

검이불루 화이불치는 비단 궁궐뿐만 아니라 백제의 생활과 문화예술을 평할 때 자주 인용되는 찬사이다.

백제의 무엇이 그토록 일본열도를 열광케 했나?

삼국사기에 다음과 같은 구절이 나온다.

　　作新宮室(궁궐을 새로 지었는데)

　　儉而不陋(검소하지만 누추하지 않고)

　　華而不侈(화려하지만 사치스럽지 않다)

'검소하지만 누추하지 않고 화려하지만 사치스럽지 않게'

어떻게 나이 들어야 할까를 자주 생각하게 되는 요즘, 백제가 내게 주는 꿀팁이다.

박물관의
창窓

■9. 청라언덕의 박물관
– 선교박물관 · 의료박물관 · 교육역사박물관

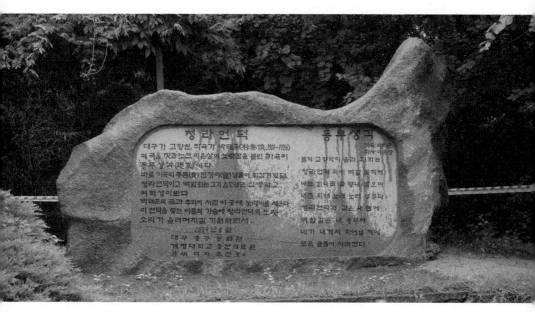

지난 2009년 대구 동산에 세워진 청라언덕비

봄이다.

3월부터 봄이라지만 올 3월은 말 그대로 춘래불사춘春來不似春이었고
진짜 봄은 이번 달부터가 아닌가 싶다. 몸이 그렇게 느낀다.

봄의 교향악이 울려 퍼지는 청라언덕 위에 백합 필 적에
나는 흰 나리꽃 향내 맡으며 너를 위해 노래 노래 부른다.

청라언덕과 같은 내 맘에 백합 같은 내 동무야

네가 내게서 피어날 적에 모든 슬픔이 사라진다.

봄을 노래한 곡이다보니 새 학기 음악 교과서에 첫 번째 아니면 두 번째로 실리곤 했던 이 노래의 제목은 〈동무생각〉이다. 이때 동무에 대한 감정이 우정이 아니라 사랑일 거라고 생각해보신 적은 있는지?

얼마 전부터 새롭게 해석된 〈동무생각〉의 동무는 바로 옆 학교 여학생이다.

한국 근대음악사에서 한 자리를 차지하고 있는 박태준 선생(오빠생각의 작곡자)이 대구 계성고 재학시절 인근 신명여고의 한 여학생을 짝사랑했고 이 스토리를 듣고 시인 이은상 선생이 써 준 시가 바로 「동무생각」이라고 한다. 그러니까 이때 '동무'는 이성이라는 얘기다. 동무의 실명까지 나온다. 대구 신명여고 유인경 학생.

대구 중구에서는 계성고와 신명고가 있는 이 언덕에 지난 2009년 아예 청라언덕비를 세우고(대구 중구문화원 건립), 이 재밌는 얘기를 대대적으로 홍보하여 관광객 유치에 짭짤한 재미를 보고 있다. 백합 같은 내 동무를 생각하며 노래 부르던 청라언덕이 바로 대구 동산 일대라는 얘기다.

참고로 신명여고는 대구시내 한복판 중구에 위치한 100년 전통의 사학으로서 지난 2004년에 남녀공학이 된 이후로는 교명이 신명고등학

박물관의
창窓

신명고 교내에 설치된 삼일운동기념비

교로 바뀌었다. 신명여고와 비슷한 시기에 세워진 계성고는 2016년에 서구 상리동으로 교사를 이전했다.

　이 지역의 정식 명칭이 청라언덕은 아니다. 하지만 그렇게 부를 개연성은 충분하다.

　19세기말 대구에 정착한 기독교 선교사들이 달성 서씨 문중으로부터 시내의 야트막한 언덕 일대를 사들인다. 대구읍성의 동쪽 언덕이라 하여 동산東山으로 불리던 곳이다.

　그리고 이곳에 교회와 병원 그리고 여러 채의 주택을 짓는다. 붉은 벽돌의 서양식 주택 벽면 위로 푸른 담쟁이가 감고 올라가는 이국적인 경관이 이때 만들어지는데 이후로 이곳은 담쟁이 라蘿자를 쓰는 청라青蘿언덕이라 불린다. 행정구역상으로는 대구시 중구 동산동과 대신동.

　십 수 채에 이르던 선교사 주택 중에 3채가 지금까지 원형 그대로 보존돼 오고 있다. 거주자의 이름을 따서 스윗즈Switzer주택, 챔니스Chamness주택, 블레어Blair주택이라 불리며 지금은 각각 선교박물관, 의

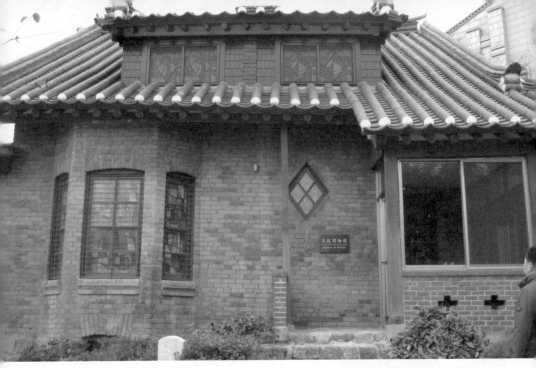
선교박물관으로 쓰이는 스윗즈주택. 한옥과 양옥의 절충이 어색한 듯 조화롭다.

료박물관, 교육역사박물관으로 운영되고 있다.

청라언덕의 동무생각 이야기에 앞서 3곳의 박물관에 대한 소개를 먼저 해드리겠다.

먼저 선교박물관-스윗즈주택.

3채의 주택 중에 외관이 가장 눈에 띈다. 붉은 벽돌 건물에 지붕은 한식기와를 얹었다. 선교 지역의 문화양식을 적극적으로 끌어안는 이런 자세! 별것 아닌 것 같지만 이는 선교사의 소양과 수준을 말해준다.

선교박물관답게 전시실에서 가장 눈에 띄는 전시물은 영화《해리포터》에 나올 법한 커다란 성경이다. 여러 가지 기독교 유물과 100년 전 당시 선교활동을 담은 옛 사진들을 볼 수 있다.

박물관의
창窓

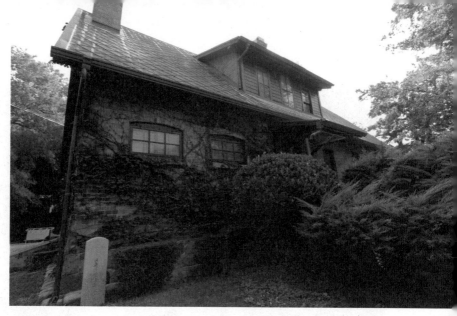

챔니스주택은 지붕의 경사가 급한 북유럽식의 붉은 벽돌 주택으로서 지붕경사면에서 애교처럼 돌출된 목조 베란다의 운치가 대단히 인상적이다.

다음은 의료박물관-챔니스주택.

1층 전시실로 들어서면 100여 년 전 우리나라에 처음 도입되어 실제로 사용됐던 서양 의료기기를 만날 수 있다. 마취기, 현미경 같은 기구가 있고 유리 진열장 속에 수술가위 등이 전시돼 있다. 우리나라에서 가장 오래 된 청진기도 있다.

임신중독으로 정상 임산부의 3~4배 이상 배가 부풀어 오른 백년 전 산부의 사진을 통해 당시 열악했던 의료 환경을 유추해본다.

2층은 몇 년 전까지도 사용됐었던 생활공간이다. 동산병원장 마펫 Moffett 부부는 두 분 모두 각각 아흔을 넘겨 최근에 돌아가셨는데 가끔 한국에 오실 때면 이곳, 챔니스주택 2층에서 주무셨다고 한다. 돌아가신 후 유해는 대구로 모셔져 현재는 바로 앞 은혜정원(외국인 선교사 묘지)에 영면해 계신다.

교육역사박물관으로 꾸민 블레어주택의 내부

　교육역사박물관-블레어주택은 그 이름처럼, 조선시대 서당과 예전 국민학교라 불리던 시절의 학교 교실이 재현돼 있다. 이곳에서는 대구의 삼일운동에 관한 자료도 살펴볼 수 있다.

　대구 청라언덕에는 10여 년 전까지만 해도 서양식 백년고택 세 채만 덩그러니 있을 뿐이었지만 최근에는 주변에 볼거리가 많아져서 대략 반나절 코스의 답사여행지로서 손색이 없다.

박물관의
창^窓

삼일만세길이라 이름 붙은 '90계단'

선교사와 그 가족들의 공동묘지 '은혜정원'

박물관의
창窓

대구로 들어온 우리나라 최초 서양사과나무의 2세목

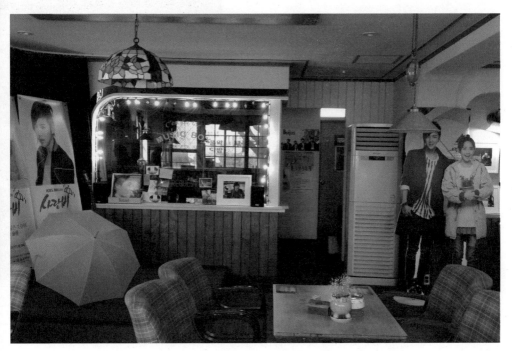

드라마 《사랑비》(장근석, 윤아 주연)의 무대가 됐던 음악다방 '쎄라비'

청라언덕에서 길을 하나 건너 마주하는 이상화고택과 서상돈고택

　혹시 대구시내에 갈 일이 있거든 가볍게 둘러보기를 권한다. 시간이
아깝지는 않을 거라 장담한다. 주중에도 꾸준히 방문객들이 있고 주말
에는 상당히 붐빈다. 대구 청라언덕은 전국의 수많은 근대문화 거리 중
에 대표적인 성공사례로 꼽힌다.

박물관의
창窓

자 이제 다시 동무생각으로 돌아와서,

'가곡 동무생각의 무대가 되는 청라언덕이 대구 동산 일대이며 노래의 내용은 작곡가 박태준의 학창시절 짝사랑을 소재로 했다.'

라는 이 애절하고 풋풋한 이야기에 얼마 전 심한 태클이 들어왔다. 경남 마산, 정확한 행정구역으로는 지금의 경남 창원시 마산합포구에서 문인들을 중심으로 한바탕 난리가 났다.

한마디로 '얼척이 없다'는 거다. '어처구니가 없다'를 마산에서는 이렇게 말한다.

그래서 대구 vs 마산의 청라언덕 싸움을 법정의 형태로 구성해 봤다.

이런 법정이 진짜로 열렸냐는 문의가 있을까봐 미리 답변을 달아놓겠다. "재미로 엮어본 가상 법정입니다."

재판을 진행하겠습니다. 먼저 원고측(마산) 기소의견입니다.

노산 이은상 선생의 시에 박태준 선생이 곡을 붙인 노래가 동무생각입니다.
이은상 선생은 마산이 고향으로서 그가 재직했던 창신학교 뒤편 노비산의 청라언덕에 올라 <가고파>도 짓고 <봄처녀>도 짓고 <동무생각>도 지었습니다.

굳이 대구 동산까지 찾아가 시를 지을 이유가 없습니다.
<동무생각>의 2절을 보면 노래의 배경이 대구가 아니라 마산이라
는 사실이 명확해집니다.

더운 백사장에 밀려드는 저녁 조수 위에 흰새 뜰 적에
나는 멀리 산천 바라보면서 너를 위해 노래 노래 부른다.
저녁 조수와 같은 내 맘에 흰새 같은 내 동무야
네가 내게서 떠돌 때에는 모든 슬픔이 사라진다.

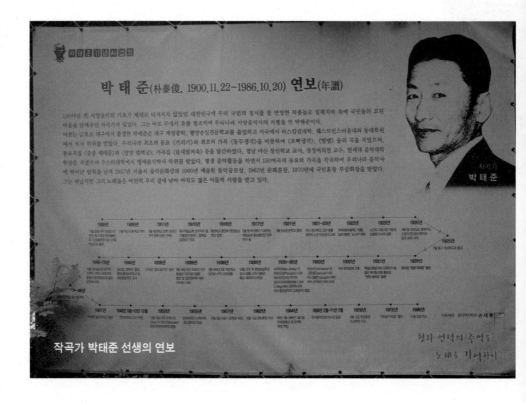

작곡가 박태준 선생의 연보

박물관의
창窓

더운 백사장에 흰새 뛰는 곳이 대구입니까? 마산입니까?

이상입니다.

피고측(대구) 변론하십시오.

박태준 선생께서 마산 창신학교에서 함께 교사로 재직 중이던 이
은상 선생께 자신의 짝사랑 이야기를 들려줬고 이를 들은 이은상
선생이 써준 시가 <동무생각>입니다.

왜 말이 안 됩니까? 두 분은 사촌 처남매부 사이일 정도로 가까운
지인입니다.

그리고 노래의 1절과 2절이 꼭 같은 대상이어야 합니까? 1절은 박
태준 선생의 이야기를 적고 2절은 이은상 선생 자신의 고향 이야기
를 적는 것이 뭐 그리 이상합니까?

그리고 선생의 학교(계성학교)와 여학생의 학교(신명학교)가 위치한
동산은 구한말 당시 외국인 선교사주택의 벽돌 위로 푸른 담쟁이
가 둘러쳐 있어서 청라언덕이라 부르던 곳입니다. 노래 가사의 바
로 그 청라언덕이지요. 이보다 더 명확한 증거가 어딨습니까?

누구 얘기가 더 그럴듯한가?

독자 배심원 여러분의 판단을 기다린다.

강릉 초당의 허균·허난설헌공원. 강원도 강릉시는 소설 홍길동의 저자 허균의 고향인 점을 들어 강릉을 홍길동의 고장으로 홍보하고 있다. 반면 전라남도 장성군은 홍길동이 장성에서 나고 자란 실존인물이라며 관내에 홍길동테마파크를 만들어 운영 중이다.

유명한 스토리를 두고 지자체 간에 다투는 사례는 전국적으로 수도 없이 많다. 홍길동을 두고는 전남 장성과 강원도 강릉이, 소싸움을 놓고는 경북 청도와 경남 진주가, 갓바위를 놓고 대구시와 경북 경산이, 서동요를 놓고 전북 익산과 충남 부여가 서로 '내꺼' 라고 주장하는 형편이다.

여기에 다툼 사례 한 가지를 더한 셈이다. 아무튼 이은상 선생(1903~1982)이 82년에 돌아가셨고, 박태준 선생(1900~1986)이 86년에 돌아가셨으니 이제 와서 명쾌한 확인은 불가능하다.

이걸까 저걸까? 이것도 같고 저것도 같고…

미스터리가 주는, '결론 나지 않은 것' 의 묘미이다.

박물관의
창魂

■10. 대구시민안전테마파크

식목일이 속한 4월 초순이면 나무심기만큼이나 나무 보호하기가 강조된다.

나무 보호하기의 다른 이름 '산불조심'.

그리고 4월에는 세월호 참사가 있다. 이미 4년여의 세월이 흘렀지만 416 희생자 분향소는 오늘도 광화문광장에서 미수습자를 애타게 기다리고 있다.[5]

산불조심을 다짐하며 세월호의 교훈을 아프게 되뇌며, 소방 관련 박물관을 찾았다.

대구시민안전테마파크.

대구에서도 상당히 북쪽, 팔공산 자락에 자리 잡고 있다.

대구 지하철 참사 혹은 218 참사라고 하는 대형 안전사고가 2003년 2월 18일 대구 지하철 중앙로역에서 발생했다. 역내에 정차 중이던 객차에서 화재가 발생해서 무려 192명의 사망자를 낸 사고로서 부끄럽게도 세계 재난사의 상위에 이름을 올려놓고 있다. 지하철 화재 희생자 숫자로 역대 두 번째 규모라고 한다.

정신지체자의 방화에 따른 범죄 사고로 결론 났다. 더욱 안타까운 것은 화재가 발생한 객차보다 반대편 선로에 정차한 객차에서 훨씬 더 많은 희생자가 나왔다는 사실. 당시 맞은편 객차의 기관사는 출입문을 열어주지도 않은 채 자신은 마스터키를 가지고 탈출해버렸다고 한다. 세월호 참사의 데자뷰^{Deja vu}와 같은 장면이다.

218 참사가 주는 아픈 교훈을 잊지 말아야 하며, 체험 교육을 통해 수많은 인위적, 자연적 재난에 대비하자는 취지로 건립된 박물관이다.

오랜 준비 끝에 서울시민안전체험관(현 광나루안전체험관)에 이어 전국에서 두 번째로 2008년 12월 대구시민안전테마파크가 문을 열었다. 앞선 글에서 박물관은 NIMBY의 대상이 아니라고 적었지만 대구시민안전테마파크의 경우는 대상 후보지의 주민들이 '추모 시설은 우리 지역에 건립 불가'라며 막아서는 바람에 부지 선정에만 1년 가까운 시간이 소요된 끝에 지금의 팔공산 자락으로 최종 확정됐다.

2005년 5월 17일 대구 달성군 화원읍 주민들의 건립 반대 집회가 있었다.

과정이 순탄치 않았어도 정작 건립된 이후에는 인기 시설로 자리를 잡았다. 지금도 예약 관람객들이 많지만 이 당시엔 전국에 둘밖에 없는

박물관의
창^窓

시설이라서 예약을 한 후 순서가 돌아오려면 몇 달씩 기다려야 했다.

체험 순서에 따라 박물관을 둘러보자.

사전 예약을 확인하고 입장하면 간단한 오리엔테이션 후에 4D 리프트에 앉아 사고 당시를 재연한 상황극 형식의 영상을 관람한다.

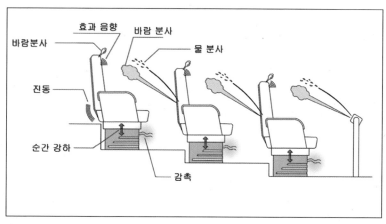

입체 영상에 이와 같은 특수 효과를 더한 것을 일명 4D라 부른다.

영상 내용에 맞춰 의자가 흔들리고 물이 뿜어져 나오고 바람이 살랑이는 체험형 영상 세트를 4D라고 부른다. 4D면 4차원인데 입체(3D)에 체험(+1)을 더해 이렇게 부른다지만 체험이 실감난다고 해서 4차원 세상을 구현하는 것은 아니지 않는가? 이런 이름이 이미 일반화된지라 이제 어쩔 수 없긴 해도 뜻도 통하지 않는 경박한 명칭이라 별로 쓰고 싶지는 않다.

지하철에 충격이 가해지는 장면에선 관람객의 의자도 덜컹하고 움직인다. 이렇게 리프트에 앉은 채로 한 층을 내려오면 사고 당시 중앙로역 구내로 들어선다. 검게 그을린 기둥과 벽면에는 사고 피해자들을 추모하는 글들이 낙서 형태로 적혀있다.

살아있어 죄송할 따름입니다.
명복을 빕니다.
편히 가세요.

관람객 중엔 멍하니 바라보며 눈시울을 붉히는 사람들도 있다.

218 참사는 다시 있어서는 안 될 불행이기에 만약의 사고에 대처하는 요령을 반드시 몸으로 익혀 체득해야 한다. 당시 사고자 중 누군가가 전동문을 수동으로 열 수만 있었어도 사고 규모는 많이 줄일 수 있었다고 한다.

박물관의
창窓

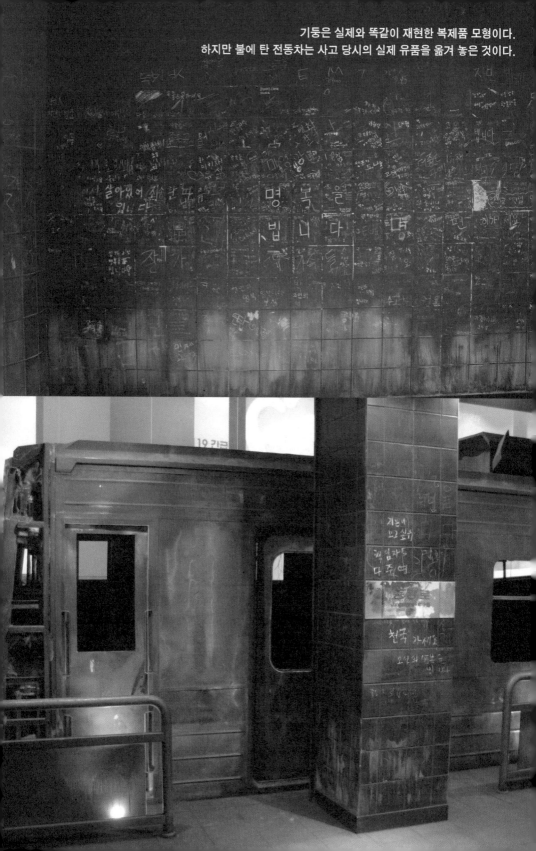

기둥은 실제와 똑같이 재현한 복제품 모형이다.
하지만 불에 탄 전동차는 사고 당시의 실제 유품을 옮겨 놓은 것이다.

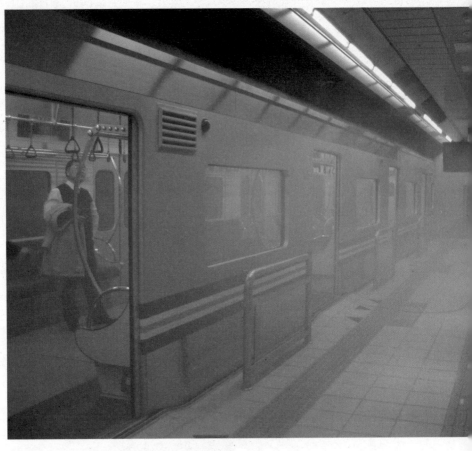
콩기름 연기로 그윽한 지하철 객차 내부와 승강장

　체험자들 모두가 지하철 의자에 앉으면 지하철 객차 내에서 연기가 피어오른다. 화재 상황을 재연하기 위해 인체에 해롭지 않은 콩기름 연기를 피우는 것이다. 지하철에 전원이 끊겼으니 승객 중 한 사람이 의자 옆의 수동 개폐기로 문을 열고, 수건으로 코와 입을 가린 후에 허리를 수그리고 바닥에 그려진 비상탈출 화살표를 따라 탈출을 한다. 정해진 안전시간 내에 탈출을 해야 '생존' 이다.

박물관의
창^窓

소화기 체험

산악조난 체험

지하철 참사가 직접적인 건립 배경이므로 대구시민안전테마파크는 지하철 안전 체험을 메인으로 먼저 진행하고 이후에 각종 생활 안전 체험이 이어진다.

로프를 잡고 산악 탈출을 하고 지진체험을 해본다. 지진 강도(진도)만큼 집이 흔들리면 얼른 가스불부터 끄고 방석 등으로 머리를 보호하면서 식탁

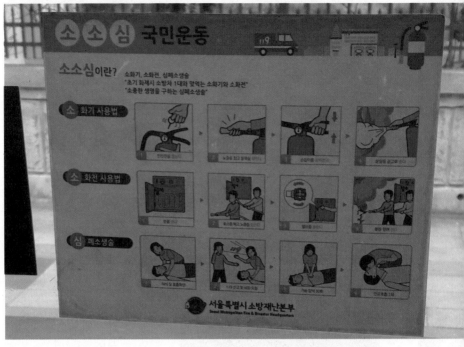

서울시내버스의 소소심 홍보물. 소소심이란 소화기, 소화전, 심폐소생술의 첫 글자를
딴 줄임말이다.

아래로 들어가서 낙하물로부터 몸을 보호해야 한다.

소화기 체험도 있다. 커다란 화면에 화재가 발생하면 소화기를 움켜
쥐고 발화점을 향해 소화액을 발사한다. 체험 편의를 위해 실제 분말 소
화기가 아닌 물 분사 소화기를 사용한다.

누워있는 마네킹의 가슴을 양손으로 눌러 심폐소생을 해보는 체험
도 진행한다.

늘어나는 관람 수요에 대응하기 위해 지난 2013년에는 시민소소심
교육센터라는 이름으로 별관을 신축했다.

박물관의
창窓

완강기 체험

　본관 체험에 비해 적은 수의 체험자만을 대상으로 심폐소생술, 연기
탈출, 옥내소화전 사용 등을 깊이 있게 체험할 수 있도록 준비했다. 불
을 끄는 체험은 본관에서도 진행하지만 이곳에서는 화재 위험이 높은
주방 공간이 별도로 재현되어 있어 더 실제적인 소화 체험을 해볼 수 있
다. 3층 정도의 높이에서 완강기를 타고 탈출하는 체험도 진행한다. 이
때 무섭다고 포기하는 사람들도 꽤 있다.

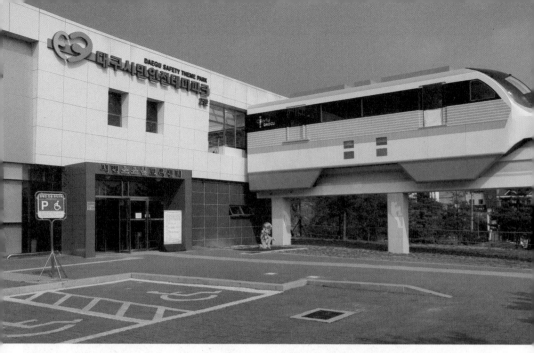

탈출 체험용 모노레일 객차

소소심교육센터 건물은 외관이 특이하다. 마치 건물 벽을 뚫고 나온 듯 고가철로 위에 정차해있는 기차 한 량이 눈에 띈다. 열차 운행 중 혹시 있을 수 있는 비상 정차 시 철로 위 객차에서 지상으로 탈출할 수 있도록 체험해보는 설비이다. 지난 2015년에 개통한 대구도시철도 3호선은 고가 위를 무인 운전으로 달리다보니 개통 전부터 안전사고에 대한 시민들의 우려가 꾸준히 제기돼 왔는데 이에 대한 대구시의 대책 중 하나가 바로 모노레일 안천체험이다.

전문가들은 혹시 모노레일이 고장 나더라도 승객들이 승하차역이 아닌 철로 중간에 갇혀 공중탈출을 해야만 하는 상황은 거의 벌어지지 않는다고 말한다. 이처럼 실제 모노레일이 지하철에 비해 더 위험한 것

박물관의
창窓

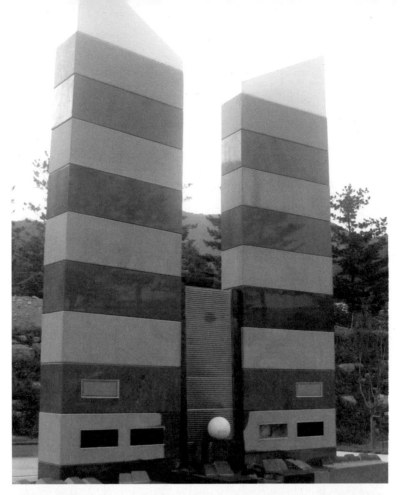

박상우 조각가의 상징조형물 「명상의 공간 434201」

은 아니지만 218 참사의 후유증을 가슴으로 간직하고 있는 대구시민들에게는 집단 트라우마를 위무하기 위한 어떤 조치가 분명 필요했다. 따라서 모노레일 체험은 테마파크 내의 여타 시설과는 달리 시민을 안심시키기 위한 홍보 시설의 성격이 더 짙다.

야외에도 소방차량 등이 전시돼 있고 안전상징조형물도 조성돼 있으며 휴식공간을 겸한 수변 데크도 마련돼 있다. 이들은 모두 인솔자 없이 자유관람할 수 있는 시설들이다.

전국에서 두 번째로 대구에 안전체험관이 생겨난 지 10년 만에 서울, 대구 말고도 이제는 부산, 임실, 천안, 태백, 청주 등 전국 수많은 도시에 거점별 안전체험관이 문을 열고 운영 중이며 소규모 체험관까지 합할 경우 그 숫자는 수십을 헤아리게 됐다. 이들 시설은 대부분 지역별 소방본부에서 운영하고 있으며 체험 진행 요원은 전원 현역 소방관들이다.

자연재난과 인위적인 재난을 가리지 않고 지진, 해일, 화재 등 재해의 횟수는 해마다 많아지고 규모는 커지고 있다. 재난에 대비한 체험만이 사고를 피할 수 있고 사고 규모도 줄일 수 있다.

재해와 재난의 현장에서, 안전 교육의 일선에서, 언제나 오렌지색으로 빛나는 작은 영웅들에게 경의를 표하며 대구시민안전테마파크 소개 글을 마친다.

박물관의
창窓

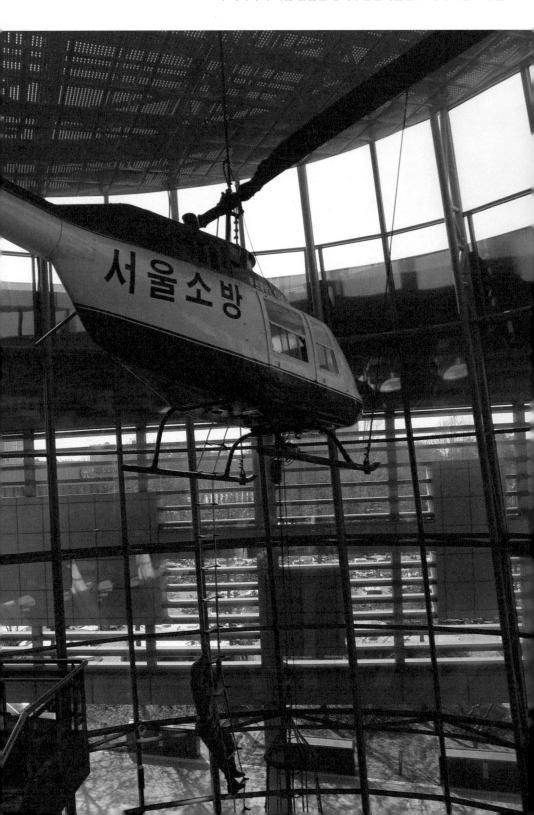

제가 부름을 받을 때에는 신이시여

아무리 강렬한 화염 속에서도

한 생명을 구할 수 있는 힘을 저에게 주소서

너무 늦기 전에 어린 아이를 감싸 안을 수 있게 하시고

공포에 떠는 노인을 구하게 하소서

언제나 방심하지 않게 하시어

가냘픈 외침까지도 들을 수 있게 하시고

화재를 신속하고 효율적으로 진압할 수 있게 하소서

제 업무를 충실히 수행하게 하시고

제가 최선을 다할 수 있게 하시어

모든 이웃의 생명과 재산을 보호하고 지키게 하소서

그리고

신의 뜻에 따라 제가 목숨을 잃게 되면

신의 은총으로 제 아내와 가족을 돌보아 주소서

소방관의 기도 Firefighter's Prayer

스모키 린 A. W. Smokey Linn 詩

박물관의
창窓

■11. 군산근대역사박물관

"지붕 없는 박물관"

'소리 없는 아우성' 만큼이나 모순된 표현이다. 박물관은 유형의 시설이다. 상식적으로 생각해도 지붕이 없으면 박물관이 아니다.

> 박물관 및 미술관 진흥법 제1장 2조 1항
> "박물관"이란 문화 · 예술 · 학문의 발전과 일반 공중의 문화향유 및 평생교육 증진에 이바지하기 위하여 역사 · 고고考古 · 인류 · 민속 · 예술 · 동물 · 식물 · 광물 · 과학 · 기술 · 산업 등에 관한 자료를 수집 · 관리 · 보존 · 조사 · 연구 · 전시 · 교육하는 **시설**을 말한다.

"유럽은 도시 자체가 박물관이다."

노천에 널린 문화재가 너무 많아 도시 전체가 박물관이라는 뜻인데 이태리나 체코 등의 유럽을 여행한 사람들이 이런 표현을 자주 한다.

우리나라에서 지붕 없는 박물관을 표방하는 대표적인 도시는 경북 안동이다. 안동의 지정 문화재는 2018년 12월 현재 국보 5점을 포함하여 총 322점이다. 도시 어디를 가나 문화재를 접할 수 있으니 안동 전체가 박물관이라는 뜻이다.

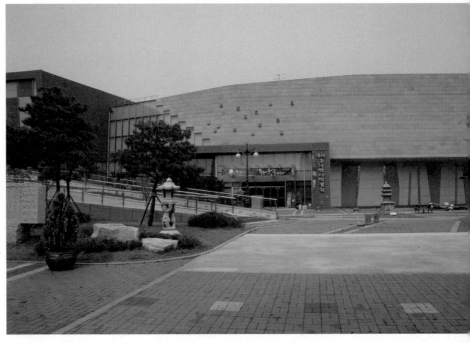

군산근대역사박물관 전경

　하지만 나는 안동에서 '지붕 없는 박물관' 의 느낌을 받지 못했다. 문
화재가 도시 전체에 산재해 있을 뿐이지 안동은 엄연히 21세기의 도시
이다. 안동이 표방하는 유교문화의 전통과 그와 관련된 문화재는 시기
적으로 조선시대가 기준이다. 그런데 아파트와 현대적인 도로가 놓인
안동에서 사실 조선시대의 느낌이 와 닿지는 않는다.

　정작 지붕 없는 박물관의 느낌을 주었던 도시는 바로 전북 군산이다.

　군산에서도 '근대역사문화의 거리' 라고 이름 붙인 월명동, 신흥동,
장미동 일대, 이른바 구도심이다.

박물관의
창窓

군산시의 캐치프레이즈, Hello Modern

"군산 시간 여행 1930′s"

군산 시내에는 곳곳에 이런 문구가 걸려있다. 1930년대 일제가 자국으로 쌀을 실어 나르기 위한 수탈 항구(군산내항)로 조성한 군산시내의 신흥동 월명동 일대는 당시 일본인 지주들이 모여 살던 부촌이었다. 아이러니컬하게도 이때의 식민지 흔적이 오늘날은 모두 근대문화유적이 되어 군산의 관광 효자 노릇을 하고 있는 셈이다.

군산 근대역사문화의 거리는 정말 1930년대 분위기일까?

영화를 찍기 위한 세트장처럼 정확히 일치하지는 않지만 지금보다 한참 전의 도시라는 느낌은 든다. 곳곳에 일본식 가옥이 눈에 띄고 골목이 반듯하고 거리도 깔끔해서 일제강점기, 그 시절의 이국적인 느낌이 전달된다.

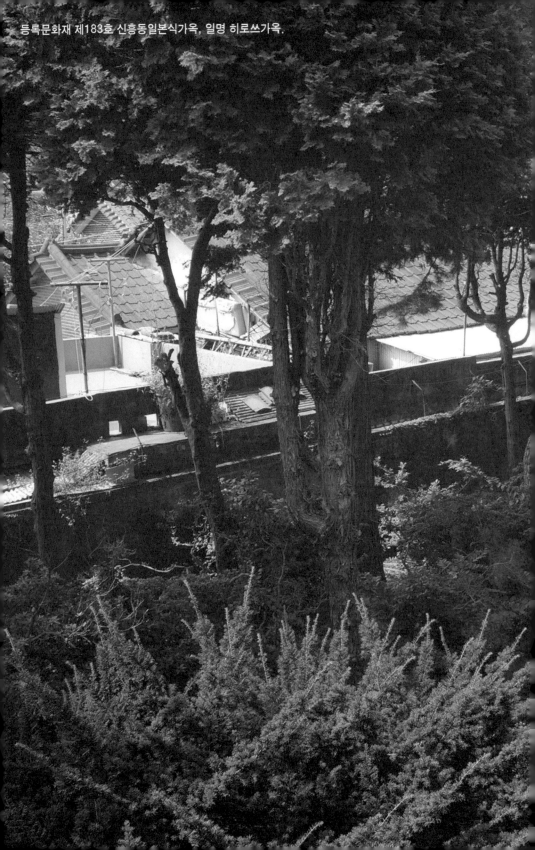
등록문화재 제183호 신흥동일본식가옥, 일명 히로쓰가옥.

이중 사람들이 가장 많이 찾는 곳은 히로쓰가옥이다. 일제의 적산가옥으로서 현재는 신흥동일본식가옥 혹은 김혁종가옥이라는 이름으로 문화재청 등록문화재로 관리 받는 곳이다. 이곳이 유명한 이유는 문화재적인 가치 말고도《장군의 아들》,《바람의 파이터》,《타짜》등 수없이 많은 영화가 촬영된 곳이라 시각적으로 정서적으로 우리에게 익숙하기 때문이다. 영화《타짜》에서 고니(조승우 粉)가 기술을 배우겠다고 편경장(백윤식 粉)을 찾아온 집이 바로 이곳이다.

일본집이 대체로 작다는 걸 감안하면 이곳은 대저택인 셈이다. 군산에서 돈을 많이 번 일본인 히로쓰 게이사브로는 아마도 이 집에서 대대손손 살길 원했었나 보다. 아래층 위층에 방이 하도 많아서 해설사에게 물어봤더니 자식들을 모두 데리고 살려고 이렇게 많은 방을 만들었다고 한다.

기다란 마루를 걸어보면 삐걱거리는 소리가 들리는데 이건 관리부실이 아니다. 자객(닌자)의 접근을 알려주는 일종의 알람이었다고 한다. 자국(일본)에선 별 볼 일 없다가 군산으로 건너와 포목점으로 큰돈을 벌며 조선드림을 이룬 히로쓰 같은 사람은 밤이 두렵게 마련이다. 해방 이전의 신문과 자료로 초벌벽지를 바른 흔적도 남아있어서 이채롭다.

2층에서 내려다보는 일본식 정원도 이국적인 운치를 전해준다.

아쉽게도 문화재 보호 명목으로 지난 2015년부터 가옥 내부 관람을 제한하고 있다.

초벌 벽지로 사용된 서류지에 쇼와 9년(1934년) 글씨가 적혀있다.

여기서 가까운 곳에 조선미곡창고주식회사 군산지점장의 사택이 거의 원형대로 남아 있고 거리 곳곳에 이국적인 일본풍 가옥을 쉽게 찾아볼 수 있다.

일제강점기 당시에 지은 적산가옥을 문화재로 보존하는 것을 넘어 아예 일본식 건물을 지어 관광 상품으로 활용하는 곳도 있다.

숙박과 커피점, 우동집, 사케주점까지 겸한 고우당은 2012년 11월 개장 당시만 해도 곱지 않은 시선이 꽤 있었지만 이후 의외의 대히트를 치고 말았다. 이국적이고 깨끗한 시설에 저렴한 요금까지… 지금은 최소 한 달 전에는 예약해야 이용이 가능하다.

박물관의
창窓

조선미곡창고주식회사 사택

　　가옥만 일본식이 아니다. 현재 우리나라 유일의 일본식 사찰인 동국
사도 근대역사문화의 거리에 남아있다. 전문가가 아니라도 동국사의 대
웅전 건물을 보면 대번 '아 이건 왠지 일본풍?' 하는 느낌이 전해진다.
화려한 단청에 버선코처럼 날렵하게 치켜 올라간 한옥의 처마와는 달
리 동국사 대웅전은 장식이 없고 선이 단순한 일본식 기와지붕의 특징
을 잘 드러내고 있다. 외벽으로 숭숭숭 뚫린 수많은 창문하며… 사무라
이의 투구를 닮은, 딱 봐도 일본식 건물이다. 한국 느낌이 전혀 없는 범
종까지도 이국적이다. 1913년 일제강점기 초기에 금강사라는 이름으로
문을 열었고 해방 이후에는 조계종에서 인수하여 동국사라는 이름으로
운영되고 있다.

박물관의
창窓

고우당 전경과 내부 모습

박물관의
창^窓

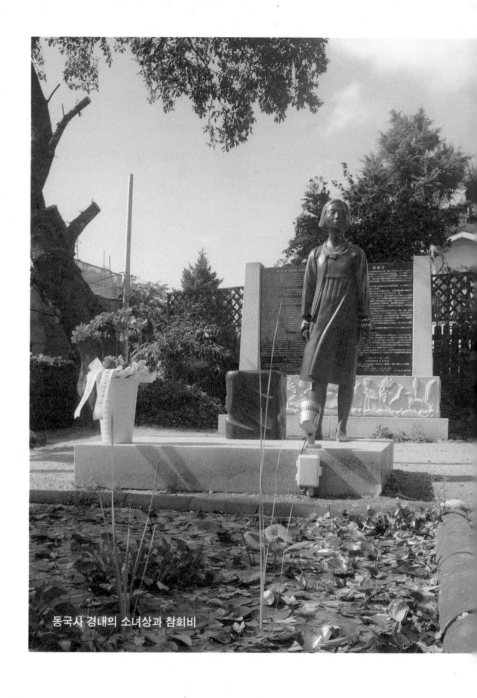

동국사 경내의 소녀상과 참회비

'국내 유일의 일본식' 외에는 특별한 게 없었던 이곳에 2015년부터 의미 있는 볼거리가 생겨났다. 소녀상과 참회비.

우리 눈에 익은 「앉은 소녀상」과 비교하자면 황동색의 색깔하며 전체적인 분위기는 비슷하지만 의자에 앉지 않고 꼿꼿하게 서 있다는 점과 15세 전후로 보이는 「앉은 소녀상」에 비해 서너 살은 많아 보인다는 점이 다르다. 뒤쪽 벽면에는 일본어와 한국어로 새긴 일본 불교 조동종 종무총장 명의의 참사문참회와 사죄의 글이 적혀 있다. 조동종은 동국사의 전신 금강사를 개찰했던 종파로서 과거 자신들이 제국주의 정부의 아시아 지배 야욕에 협조하면서 석가모니의 이름을 빌려 불교 교의에도 어긋나는 침략적인 해외포교를 자행했던 과오를 진심으로 사죄하며 두 번 다시는 그런 잘못을 저지르지 않겠다는 다짐을 적어놓았다. 꽤 긴 참사문은 이렇게 마무리하고 있다.

우리들은 다시 한 번 맹세한다. 두 번 다시 같은 잘못을 저지르지 않겠다고, 그리고 과거 일본의 억압 때문에 고통을 받은 아시아 사람들에게 깊이 사죄하면서 권력에 편승하여 가해자 입장에서 포교했던 조동종 해외 전도의 과오를 진심으로 사죄하는 바이다.

군산에서 대중적으로 가장 유명한 곳을 꼽으라면 히로쓰가옥도 고우당도 동국사도 아닌 바로 이성당이다. 이성을 잃은 빵집이라 감히 말할 수 있을 만큼 전국에서 줄을 가장 길게 서는 유명 제과점이지만 이집의 내력도 군산의 일제강점기와 깊이 관계하고 있다.

박물관의
창窓

이성당에서 빵을 사려는 사람들의 줄이 유명 가수의 콘서트장을 방불케 한다. 저 뒤편으로 줄이 10m 넘게 이어져 있다.

　　군산 인구의 절반이 일본인이던 1920년대, 그들이 좋아하던 단팥빵을 만들어 팔던 이즈모야제과가 생겨났고 패전과 함께 일본인 주인은 부랴부랴 가게를 처분하고 본국으로 도망갔다는 전설이 전해온다. 새 주인은 그 이전의 내력을 지우고 싶었는지 간판에는 "SINCE 1945"라고 적혀 있다. 타이틀 달기 좋아하는 사람들은 군산 이성당을 안동의 맘모스제과, 대전의 성심당과 함께 전국 3대 빵집이라고들 한다.

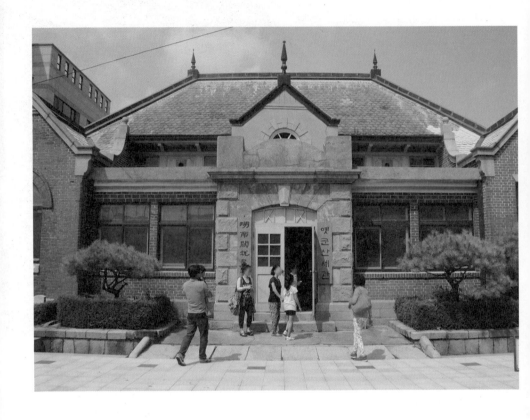

　　군산항(지금의 군산내항) 쪽으로 내려가면 당시 총독부 차원에서 벌인 수탈의 흔적을 주요 건물에서 확인할 수 있다. 이 일대의 이름이 장미동이다.

　　쌀을 장에 쌀 미. 호남평야 각지로부터 군산항에 모인 쌀가마가 겹겹이 쌓여 있던 동네라 이런 이름이 붙었다고 한다. 하늘 높이 치솟은 장미藏米는 다름 아닌 일본으로 실어 나를 미곡이었다. 장미에는 가시가 있다고 했던가? 예쁜 이름과는 달리 아픈 상처와도 같은 배경을 지닌 곳이다.

박물관의
창窓

호남관세전시관으로 사용되는 옛 군산세관과 내부 전시실

군산근대건축관으로 사용되는 옛 조선은행 군산지점

　바닷가를 바라보고 왼쪽부터 차례로 군산세관, 일본18은행, 조선은행 등이 있고, 현재 내부는 각각 호남관세전시관, 군산근대미술관, 군산근대건축관으로 활용되고 있다.

이들 건물 사이에 군산근대사의 흔적을 유물과 모형, 그리고 체험 코너로 구성한 군산근대역사박물관이 자리 잡고 있다. '지붕 있는' 박물관이다.

박물관에 들어서면 1, 2, 3층 차례로 해양물류역사관, 독립영웅관, 근대생활관이 연출돼 있으며 3개층을 관통하여 어청도 등대 모형이 놓여있다. 전시 내용은 제목 그대로이다. 1층 해양물류역사관에서는 국제무역항 군산, 삶과 문화, 해상유통의 중심, 해상유통의 전성기, 근현대의 무역, 바다와 문화라는 소제목 전시 코너별로, 물류항으로 번성한 군산의 어제와 오늘을 조망한다. 2층 독립영웅관에서는 민족의 영웅들, 8인의 의병장, 호남 최초의 삼일만세운동, 국내 독립유공자들, 옥구농민 항일항쟁, 해외 독립유공자들 코너를 통해 호남 최초의 삼일만세운동 지역이며 전북에서 두 번째로 많은 독립유공자를 배출한 항일의 고장 군산의 면모를 보여준다. 3층 근대생활관은 도시의 역사, 수탈의 현장, 서민들의 삶, 저항과 삶, 근대건축물 코너별로 일제의 강압적 수탈 속에서도 꿋꿋한 삶을 이어온 1930년 전후 군산사람들의 모습을 그리고 있다.

이밖에 기획전시실, 기증자전시실, 어린이체험관을 두고 있다. 이 박물관은 특히나 각 분기별 1회 이상의 꾸준한 기획전시가 인상적이다. 국립박물관이나 서울, 부산 등 거대도시의 시립박물관에서도 연 4~5차례 이상의 기획전시를 개최하는 것은 쉽지 않은 일이다. 박물관이 지닌 역량과 담당자의 성의가 돋보이는 대목이다.

박물관의
창窓

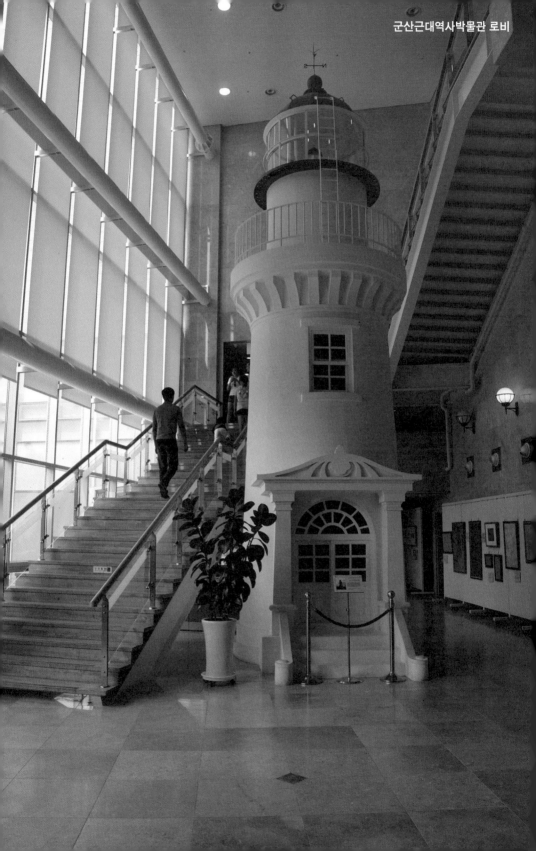

군산 근대역사문화의 거리. 대략 20년 전만 해도 당장 없애버려야 할 수치스런 잔재였지만 이제는 이를 통해 역사의 교훈을 배울 만큼 시간이 많이 흘렀고 또 우리의 의식도 그만큼 성장했다.

너무 춥지도 너무 덥지도 않은 이 짧은 봄날에 지붕 없는 박물관, 군산 근대역사문화의 거리로 시간 여행을 떠나보는 것은 어떨까?

박물관의
창窓

■12. 이영춘가옥

군산의 구도심인 신흥동, 월명동, 장미동 일대는 일제강점기 일본인
지주들이 모여 살던 부촌으로서 이때의 식민지 흔적이 아이러니컬하게
도 오늘날은 모두 근대문화유적이 되어 군산의 관광 효자 노릇을 하고
있다.

군산시 외곽에도 이들과 비슷한 성격의 적산가옥 한 채와 특이한 금고
한 동이 있어서 소개하려고 한다. 바로 이영춘가옥과 시마타니금고다.

군산 지역은 조선 최대의 곡창지대인 호남평야에서 생산된 쌀이 일
본으로 반출되던 곳이었다. 이에 따라 막대한 부를 축적한 지주, 농장주
들이 많이 살았고 그들의 대단위 가옥이나 별장 또한 많았다고 한다. 호
남평야 최대의 농장인 구마모토농장의 별장이 바로 이영춘가옥이다.

구마모토농장은 정읍, 김제 등 전라북도 5개 군에 걸쳐 농장 1,200
만 평, 소작인 3천여 가구를 거느린 대농장이었다. 일제 패망 후 적산가
옥이 된 구마모토별장은, 그후 농장 산하 자혜진료소장 이영춘 박사가
1980년 돌아가실 때까지 거주했다고 한다.

가옥 내부를 전시 시설로 꾸며 놓고 본 가옥의 건축적 의미와 이영

군산간호대학을 들어서면 오른편 언덕에 이영춘가옥이 보인다.

춘 박사의 의료봉사 활동, 그리고 일제강점기 한국 농촌의 현실에 대해 설명하고 있다.

전시 내용 소개에 앞서 가옥의 내외부를 먼저 둘러보자.

군산간호대학을 들어서면 야트막한 언덕 상부에 이국적인 가옥 한 채가 바로 눈에 들어온다. 처음 보는데도 왠지 낯설지가 않다 싶으면 십 중팔구 이 건물을 드라마에서 본 거다. 아마도 드라마 모래시계, 빙점, 야인시대 등을 통해 눈에 익었을 게다.

이런 익숙함을 빼더라도 건물 자체가 참 예쁘다. 굳이 건축의 균형 미나 색감까지 들먹이지 않더라도 보편적으로 누구에게나 그렇게 보일 거라 생각된다.

박물관의
창窓

진입부에서 바라본 이영춘가옥

예쁘긴 한데 이게 도대체 어느 나라 건물일까 하는 의문이 든다. 한옥도 아니고 딱히 일본집도 아닌데다 유럽풍 목조주택의 느낌도 있고…

실내만 해도 전체적으로는 일본식 가옥구조를 보여주면서 한식 온돌방에 서양식 벽난로나 샹들리에까지 갖추고 있고…

좋은 건 다 갖다 붙인 한식, 양식, 일식 복합형 가옥이다. 좋은 것들만 모아 놓으면 그 합은 대체로 실망스러운 경우가 많지만 이 집만큼은 완성도 높은 조화로운 저택으로 남았다.

비결은 돈이다. 1920년대 당시 조선총독 관저와 맞먹는 규모의 건축비가 들어갔을 정도로 최고의 건축자재만을 모았다. 건물 마감재는 백두산에서 베어온 낙엽송, 지붕은 청석 돌판, 거실 바닥재는 티크목, 창에는 영국제 스테인드글라스, 천장에는 샹들리에에, 심지어 응접실의 가죽의자는 고종황제 일가가 사용하던 것을 가져다 놓았다고 한다. 본채

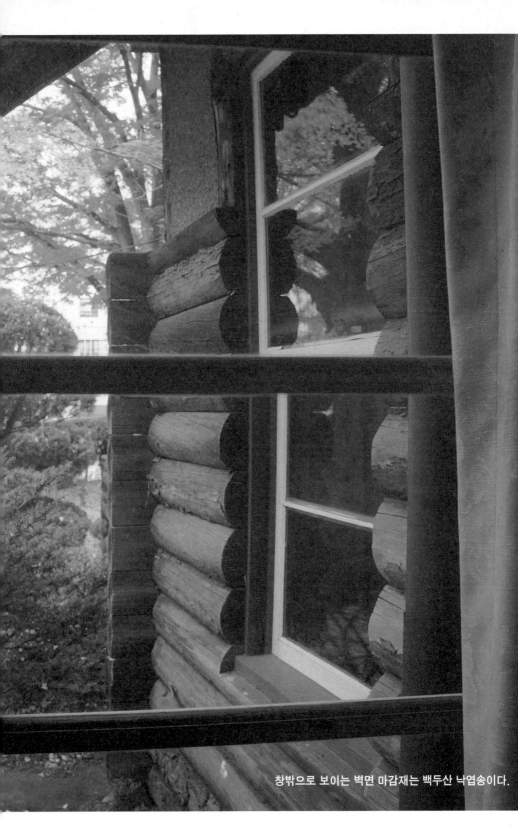

창밖으로 보이는 벽면 마감재는 백두산 낙엽송이다.

기와를 대신해 얹은 청석 돌판

도 아닌 별장에 이 많은 건축비를 들였으니 당시 집주인 구마모토가 조선최대의 농장주였다는 말이 빈말은 아닌 듯하다.

집안으로 들어가 보자. 실내화로 갈아 신고 마루로 올라서면 이곳에 상주하는 해설사가 관람객을 맞이한다. 해설을 요청하면 이영춘 박사에 관한 상세한 내용을 전해들을 수 있다.

가옥 내부는 다다미방, 한식 온돌방, 서재, 거실, 부엌, 욕실, 화장실, 그리고 이들을 연결하는 일본식 마루로 구성돼 있는데 지금은 전시관으로 사용되다보니 생활가옥과는 조금 다른 느낌을 전달한다.

박물관의
창窓

전시는 크게 이영춘 박
사에 대한 부분과 이영춘가
옥에 대한 부분으로 나뉜다.

앞서 언급한 이영춘가옥
내외부 마감에 관한 이야기
와 더불어 이 건물의 건축사
적인 의미를 설명하고 있다.
읽어도 이해가 쉽지 않은 부
분이 많아서 패널 내용을 그
대로 옮겨 왔다.

천장에는 호화저택의 상징 샹들리에가 걸려
있다.

각면을 밖으로 돌출
시켜 실제보다 크게
보이도록 건물을 설
계하였고, 각 방향의 디자인을 다르면서도 조화를 이루도록 하였
다. 건물에서 떨어진 곳과 북쪽에는 향나무, 모과나무 등 키가 큰
나무를 심고, 정면과 건물 가까이에는 작은 나무들을 배치하여 운
치있는 풍광을 조성하였다.

남쪽과 서쪽에 출입구를 두되 서쪽은 그 방향을 90도로 꺾음으로
써 건물의 좌향과 주출입구를 남향시키면서도 서쪽 현관을 통해
편의를 도모하는 한편 외부에 직접 노출되는 것을 막는 이중의 효
과를 거두고 있다.

군산간호대학 구내의 쌍천 이영춘 박사 흉상

박물관의
창窓

좋은 건물이라는 뜻일 게다.

이제 이영춘 박사에 대한 전시 내용이다.

일제 패망 후 농장주 구마모토는 재산을 챙겨 일본으로 도망갔고, 적산가옥이 된 구마모토별장은 농장 산하의 자혜진료소장 이영춘 박사가 거주하면서 이때부터 평생을 질병 퇴치 활동 등 농촌 의료봉사에 매진했다고 한다. 그래서 선생은 한국의 슈바이처라 불린다.

1903년 평남 용강에서 태어나 평양고보와 세브란스 의전을 졸업하고 구마모토농장 산하의 자혜진료소장으로 내려와 1980년 돌아가실 때까지의 활동 내용이 연표로 정리돼 있다. 그리고 이영춘하면 빼놓을 수 없는 기관, 농촌위생연구소에 대한 설명이 적혀 있다. 이때 연구소 산하 기관으로 설립된 고등위생기술원양성소가 오늘날의 군산간호대학교이다.

전시 구성은 아주 단순하다.

패널로 빼곡히 설명글을 적어 걸고 벽면 진열장에는 선생이 사용하던 유물들, 즉 의복, 모자, 안경, 서책류 등을 전시해 놓았다.

전시 내용을 살피는 것도 좋지만 그보다는 가옥의 위, 아래, 벽면을 살펴보고 창을 통해 가옥 외부를 조망하면서 풍경이 전달하는 그대로의 아름다움을 감상하실 것을 권해드린다.

이런 집들은 상대적인 희소성이 있기 때문에 언젠가 또다시 대작 드라마나 영화 등에서 주요 장면으로 다루어질 가능성이 높다.

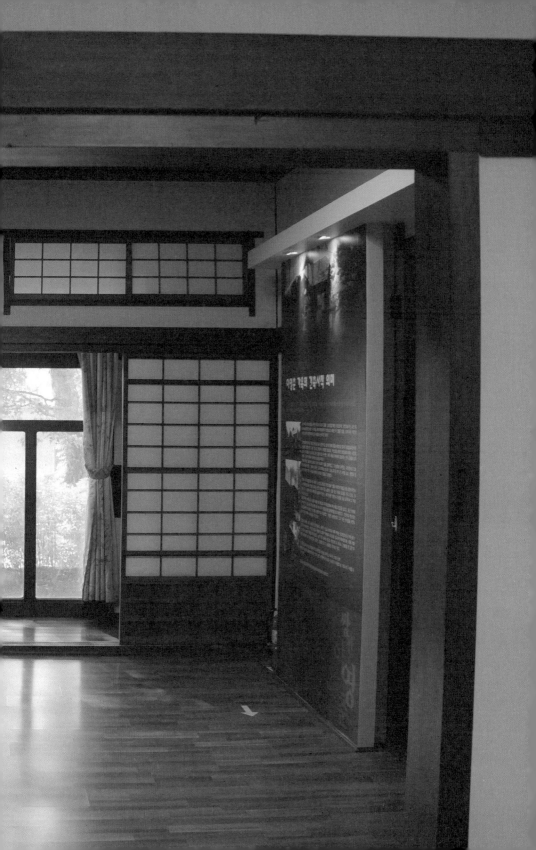

일본식 창호 마감

박물관의
창窓

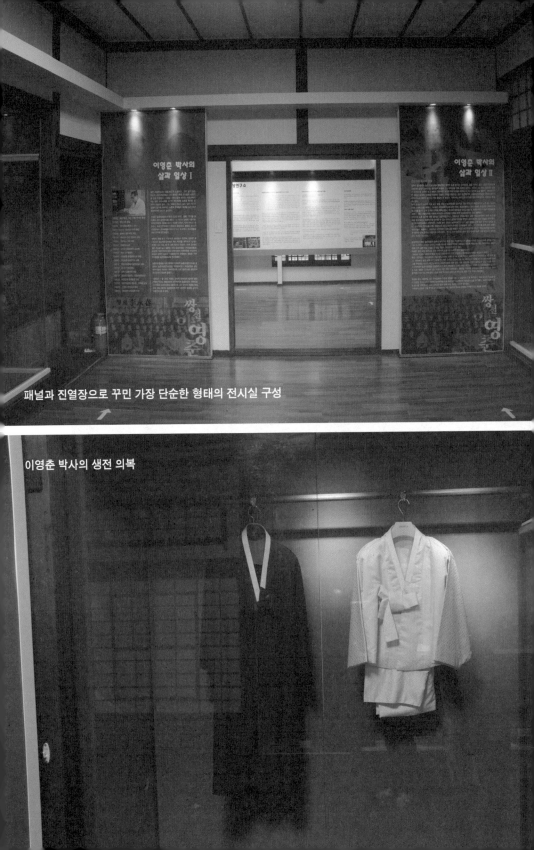

패널과 진열장으로 꾸민 가장 단순한 형태의 전시실 구성

이영춘 박사의 생전 의복

그때 '어, 저거 군산 이영춘가옥인데' 하면서 알아보는 것도 드라마나 영화를 보는 또 다른 묘미가 될 것이다.

군산 적산가옥의 또 다른 볼거리, 시마타니금고는 이영춘가옥에서 자동차로 5분 거리에 있다. 시마타니금고의 정확한 문화재 명칭은 '군산 발산리 구.일본인 농장 귀중품 창고(등록문화재 제182호)'이다. 금고라고 해서 책상 크기만 한 철물을 생각하면 오산이다. 2층 규모의 철근 콘크리트 독립 건물이다. 출입문(금고문)은 당시 최고의 보안 수준을 자랑하던 미제 수입품을 달았다. 일제강점기 당시 군산의 부농 시마타니 야소야가 1920년대에 지은 건물로서 현금은 물론이고 우리나라에서 불법, 합법으로 수집한 고미술품이 가득했던 보물창고였다. 금고 주변으로는 수십 점의 석탑, 부도탑, 석등, 문인석/무인석이 있는데 이들은 모두 시마타니가 우리나라 여기저기에서 가져다 놓은 것들이다. 보물로 지정된 발산리 5층석탑과 석등도 본래 완주 봉림사터에 있던 것을 이곳으로 옮겨온 것이다. 시마타니만 아니었으면 지금은 봉림사지 5층석탑으로 불렸을 것이다.

교사 뒤편 지하 1층, 지상 2층 규모의 기와 건물이 시마타니금고이다.

박물관의
창窓

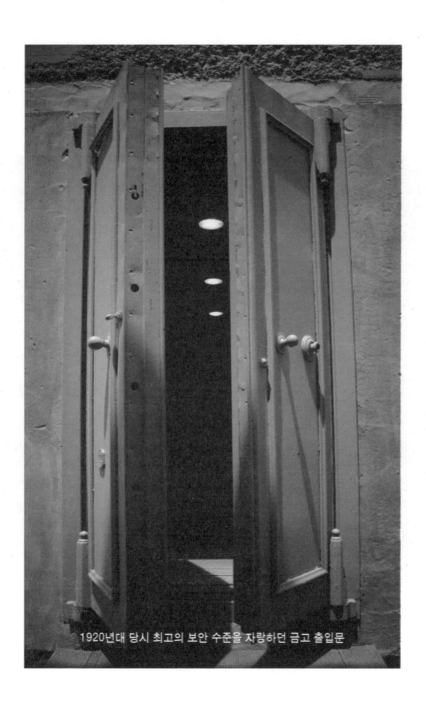

1920년대 당시 최고의 보안 수준을 자랑하던 금고 출입문

박물관의
창쫜

금고 내부는 보안 면에서 거의 수용소에 가깝다. 실제로 한국전쟁 때 인민군은
시마타니금고를 반동분자 수감 시설로 사용했다고 한다.

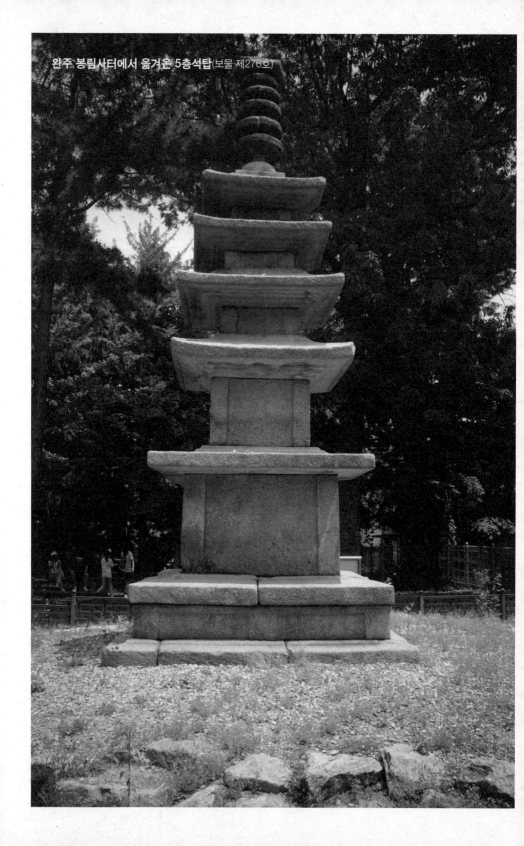

완주 봉림사터에서 옮겨온 5층석탑(보물 제276호)

전하는 일화에 따르면 시마타니의 셋째 아들이 특히 조선문화재에 관심이 많았는데 1945년 패전으로 나라를 뺏기고(?) 일본으로 귀국할 처지가 되자 아예 한국으로 귀화 신청을 했다고 한다. 이것저것 다 떠나 문화재에 대한 열정 하나만큼은 인정하지 않을 수가 없다. 일본인 특유 오타쿠おたく의 그림자도 겹쳐 보인다.

물론 귀화는 받아들여지지 않았으며 그후 시마타니 2세의 행적에 대해서는 알려진 바가 없다.

금고와 그 주변을 아우르는 시마타니농장터는 해방 후에 발산초등학교가 된다. 양곡을 말리던 자리가 학교 운동장이 됐으니 의미를 따져봐도 학교 자리는 제대로 잡은 셈이다.

■13. 한산모시관

군산에서 북쪽으로 강을 하나 건너면 서천이다. 전북과 충남의 도 경계를 이룰 만큼 커다란 이 강의 이름은 금강이다.

서천하면 떠오르는 것은 장항선, 마량리 동백, 신성리 갈대밭, 국립 생태원 등이 있지만 역사적으로 보나 사람들의 인식으로 보나 서천하면 역시 '한산모시'가 제일로 꼽힌다.

한산모시?

이순신장군이 왜적을 무찌르던 한산도에서 만들어서 한산모시라고 알고 계신 분, 분명히 있을 거다. 한산이 지금은 충남 서천군의 한적한 면이지만 불과 100년 전^{1913년}까지는 별도의 군일 정도로 큰 고장이었 다. 고려시대 한때는 한주^{韓州}라 불린 적도 있었으며 한산 이씨의 본관 이기도 하다. 한산은 1500년 전통의 유네스코 인류무형문화유산 '한산 모시 짜기'로 유명한 고장이며 한산모시관에 가면 이에 대한 모든 것을 만나볼 수 있다.

모시짜기는 일일이 사람 손을 거쳐야 하는 완전 수공예품으로서 모 시풀을 이어 붙여 가느다란 실처럼 만드는 작업은 손과 이를 통해서만

박물관의
창^窓

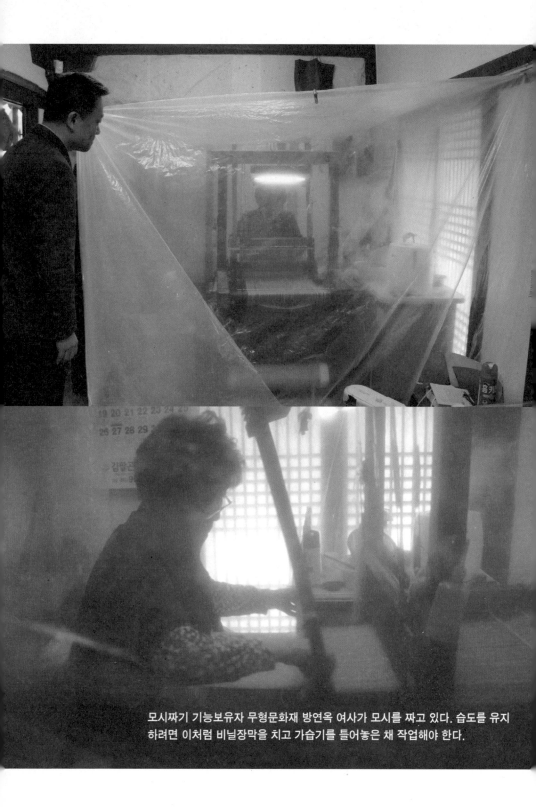

모시짜기 기능보유자 무형문화재 방연옥 여사가 모시를 짜고 있다. 습도를 유지하려면 이처럼 비닐장막을 치고 가습기를 틀어놓은 채 작업해야 한다.

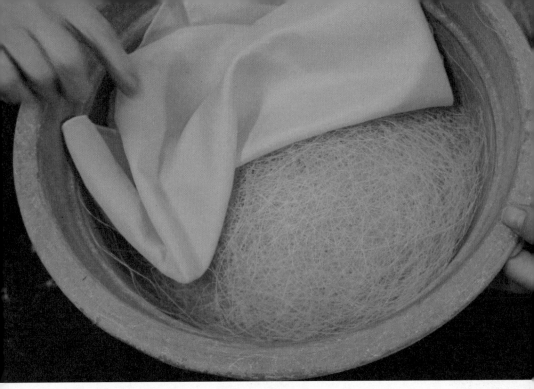

태모시를 째고 이어붙여 이와 같은 실(모시굿)을 만든다.

진행할 수 있다. 이가 파여 골이 날 정도가 되면 모시짜기에 이골이 났다고 말한다.

　모시짜다 이골이 난 분을 직접 만나려면 충남 서천군 한산면 '한산모시관'에 가야 한다. 매우 저렴한 입장료 1,000원(어린이는 300원)을 내고 단지에 들어서면 정면으로 누각 형태의 전통 한옥 한 채가 눈에 띈다. 이곳에서는 안채라고 부르는 시연공방이다.

　모시짜기는 대단히 고된 노동이다. 이골이 나는 것은 물론이거니와 습도를 유지하기 위해 지상보다 낮은 반지하 움막이나 토굴에서 작업

박물관의
창窓

을 해야 하므로 일하는 내내 습한 환경을 벗어날 수가 없다. 옷감으로 완성되기 전까지는 모시풀에 섬유질이 그대로 남아있기 때문에 환경이 건조할 경우 실이 말라 끊어지거나 바스러지게 된다. 그나마 요즘은 가습기를 사용하면서 반지하 신세만은 면했다.

모시를 짜려면 먼저 잘 고른 모시줄기(태모시)를 이어붙여서 실(모시굿)을 만들어야 한다. 이 과정엔 기계는 물론이고 간단한 도구 하나도 쓰이지 않는다. 오직 손과 입으로만 작업한다.

사진이나 영상에서 보았던, 베틀에서 모시를 짜는 작업은 한산모시 제작의 최종 과정이다. 그에 앞서 ①모시풀 재배 ②모시풀 수확 ③태모시 만들기 ④모시 째기 ⑤모시 삼기 ⑥모시 날기 ⑦바디 끼우기 ⑧모시 매기의 과정을 거친다.[6]

비닐장막을 치고 모시짜기를 하는 방을 나와 대청마루를 건너면 ④번 모시 째기와 ⑤번 모시 삼기를 시연하는 방이 나온다. 방 안에서 시연하는 모습을 유리방 바깥에서만 관람할 수 있지만 운이 좋아 '한산' 할 때 가게 되면 방 안으로 쓰윽 들어가도 차마 나가라고 내치지는 않는다.

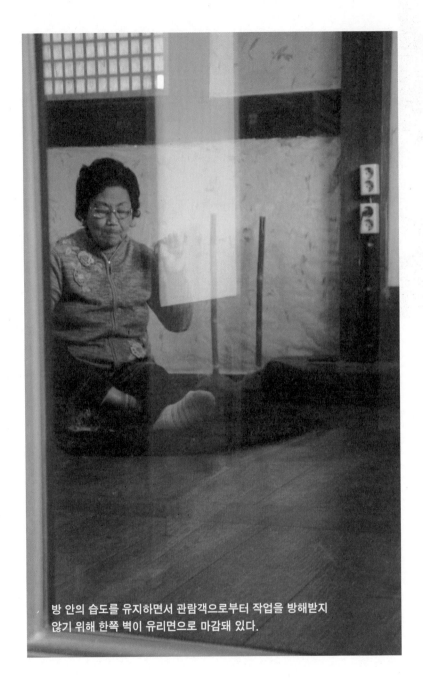

방 안의 습도를 유지하면서 관람객으로부터 작업을 방해받지
않기 위해 한쪽 벽이 유리면으로 마감돼 있다.

박물관의
창窓

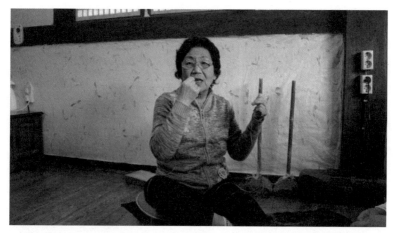

방연옥 할머니께 다가가 이것저것 여쭤보면 바로 그 자리가 현장학습장이 된다.

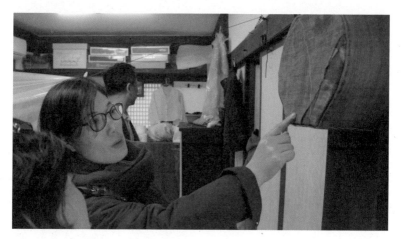

공방 벽면에는 한산모시 제품과 작업 도구를 걸어 놓아 결과적으로 가장 자연스러운 전시가 구현됐다.

 시연공방을 나오면 좌측 안쪽으로 한옥 외관에 기와를 얹은 콘크리트 2층 건물이 보인다. 한산모시전시관이라 이름 붙은 이곳에서는 한산모시의 내력과 제작 과정, 천연염색 및 관련 장신구, 모시의 특성과 재배 과정 등을 종합적으로 살필 수 있다. 실물 전시와 관련 설명으로 2개

신윤복의 풍속도를 모형으로 재현한 이 전시물은 그림 속
아낙들의 옷이 한산모시라는 전제(?)가 붙는다.

박물관의
창窓

왼편 초가는 전통 방식으로 모시를 짜던 반지하 움막집, 오른편 초가는 모시매기 공방

층을 채우고 있는데 공간도 넓고 자료도 풍부하여 학습을 위한 시설로 서는 더할 나위 없지만 흥미 있는 전시는 못 된다.

이밖에도 한산모시관 단지 내에는 토속관, 모시매기 공방, 농기구 전시장, 모시제품 홍보관 등 다양한 형태의 시설이 있다.

한산모시를 사고파는 한산오일장은 끝자리 1일과 6일에 한산읍내에 서 열린다. 마침 날짜가 맞아 잔뜩 기대를 하고 장터로 나섰으나…… 어 찌나 한산하던지!

모시풀의 줄기를 베어 모시옷을 만들고 나면 잎이 남는다. 남는다고 그냥 버리면 조선사람이 아니지! 모싯잎으로는 모시떡을 만든다. 깻잎 과 거의 유사하게 생겨서 사촌쯤으로 보이지만 깻잎이 한해살이인 반면 모싯잎은 한번 심으면 거의 10년을 수확하는 다년생 풀이다.

멥쌀가루에 모싯잎가루를 섞어 반죽하면 옥색 때깔로
빛나는 모시떡 혹은 모시송편을 만들 수 있다.

박물관의
창窓

한산에 들렀다가 모시만 보고 소곡주를 빠뜨리면 서운하다. 한산소곡주素麴酒는 나라가 패망한 후 이 지역의 백제 유민들이 나라 잃은 한을 달래며 소복 입고 빚었다는 유래를 전하고 있으니 서천에서는 '망국의 한'도 참으로 풍요롭게 달랬다. 망국의 한도 좋고 풍요도 좋으나 소곡주를 마실 때 주의할 것이 있다. 이 술의 별칭이 앉은뱅이술이다. 무슨 술이 이리 맛있지? 해가며 홀짝홀짝 마시다 보면 술에 취해 일어서지도 못한다고 해서 이런 이름이 붙었다고 한다.

하지만 한산면에서 요즘 가장 인기 있는 대표 선수는 모시도 소곡주도 아닌 신성리갈대밭이다.

전 세계의 이목이 판문점으로 쏠렸던(2018년 4월 27일) 지난 한 주 가장 주목받았던 영화《공동경비구역 JSA》에서 극중 이병헌은 갈대밭 사이에 몸을 감추고 민원(?)을 해결하다 그만 지뢰를 밟고 만다. 우연히 마주친 북한군 병사(송강호·신하균)가 구해준 것을 계기로 이들은 위험한 우정을 쌓아간다. 영화에서는 판문점 근방 비무장지대로 묘사된 이 갈대밭이 실제로는 한산면 신성리 갈대밭이다. 아는 사람만 알던 이곳이, 영화가 개봉된 2000년 이후로는 전국구 명성을 얻게 된다. 그후《미안하다 사랑한다》(2004년),《추노》(2009년),《자이언트》(2010년)가 다녀가면서 이제 가을이면 관광객이 넘쳐나는 유명 출사지가 되었다. 영화 한 편이 관광지의 신분을 바꾸어놓은 셈이다.

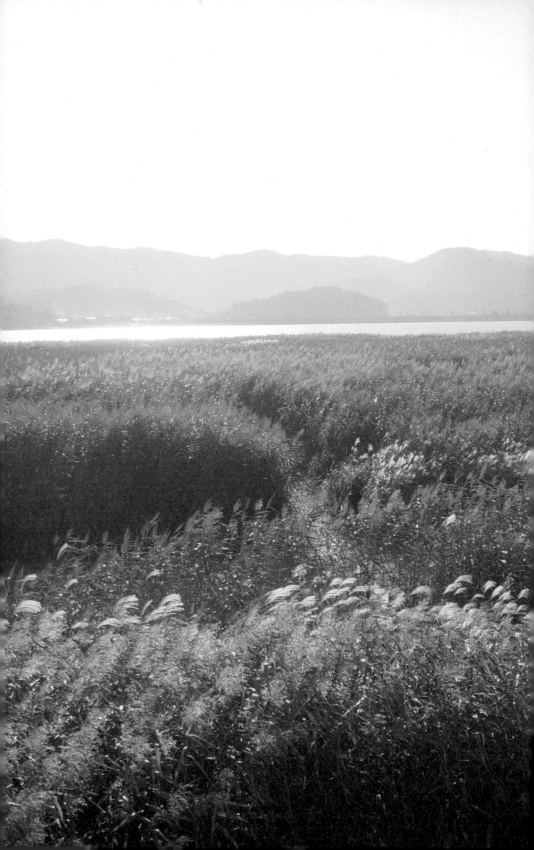

갈대는 새 잎이 자라는 봄엔 청갈대, 무르익은 여름엔 은갈대, 나무에 낙엽지듯
늦가을부터는 금갈대로 옷을 갈아입는다. 은갈대에서 금갈대로 옷을 갈아입을
무렵의 신성리갈대밭

박물관의
창窓

새 잎이 나기 전 이듬해 봄까지 살아남은 금갈대

갈대는 강물과 바닷물이 섞이는 강 하구에서 잘 자라는데 하구둑으로 막혀버린 금강변에 이런 대규모 갈대밭이 있다는 것은, 모르긴 해도 꽤 많은 공력과 돈의 흔적일 것이다. 사실 요즘은 그 무엇도 '스스로自 그러한然' 것을 찾아보기 힘들다.

'갈대의 순정'도 그러할까?

■14. 세종이야기

5월 15일은 스승의 날이다.

몇 번의 변천을 거쳐 지난 1965년부터 매년 이날을 기념일로 정해오고 있다. 스승의 날의 유래와 변천에 대한 더 자세한 내용은 본 시리즈의 취지상 독자들의 검색에 맡기겠다.

참고로 스승의 날은 법정기념일이지만 공휴일은 아니다. 많은 법정기념일 중에 공휴일은 5월 5일 어린이날과 6월 6일 현충일뿐이다.

5월 15일을 스승의 날로 지정한 배경이 재밌다. 우리민족의 가장 큰 스승 세종대왕의 탄신일이라는 것이 그 이유다. 그렇다면 세종은 군주이면서 스승이시니 군사일체(君師一體)의 화신인 셈이다.

스승의 날을 기념하여 군사일체의 화신, 세종대왕의 기념관을 찾아가보겠다. 청량리 홍릉의 세종대왕기념관이나 여주 영릉의 세종대왕역사문화관도 좋지만 대왕께서 거대한 풍채로 좌정해 계시는 광화문광장의 세종이야기를 선택했다. 눈에 확 띄니까.

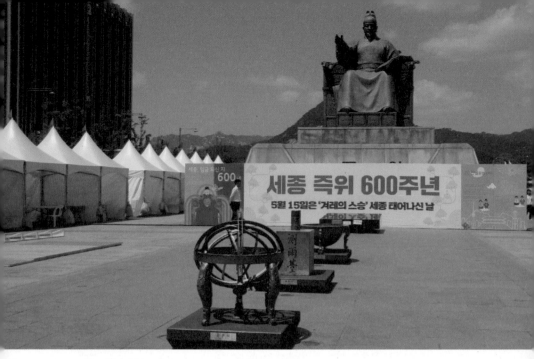

광화문광장의 세종대왕 동상

　세종이야기.

　이 기념관은 특이하게도 '이야기'가 붙는다.

　이게 뭘까? 박물관의 창에서 소개하는 곳이니 당연히 박물관이겠지만 이름만 들어서는 아마도 어린이용 도서나 극화를 생각하기 쉬울 거라고 본다.

　우리가 통상 박물관이라고 하면 박물관, 미술관, 과학관, 기념관, 자료관, 사료관, 역사관, 전시관, 홍보관, 교육관, 민속관 등을 모두 아울러 부르는 이름인데, 뒤에 '이야기'가 붙는 박물관은 세종이야기와 충무공이야기가 유이(唯二)하다. 그럼 왜 이런 이름이 붙었을까?

　관람객 접근 방식이 일반 박물관과 다르기 때문이다. 세종이야기가 위치한 곳은 광화문광장이 조성되기 전에 지하보차도(차량이 통행하

박물관의
창窓

는 지하차도 양옆으로 보행자 통로가 함께 있는 지하도로) 로 이용됐던 곳이다. 지금은 차가 안 다니고 세종이야기 가 조성돼 있지만 기본 구조 는 그때와 같다. 차와 사람 이 통행하던 공간이 바뀌어 박물관이 된 것이다. 지금도 KT 쪽 출입구와 세종문화회 관 쪽 출입구를 통해 광화문

세종문화회관 중앙계단의 오른편으로 난 출입구

광장을 지하로 건널 수 있는데 이 길을 택한다면 통행이 곧 전시 관람이 되는 셈이다.

그러니까 이곳은 다른 박물관처럼 일부러 맘먹고 가는 곳이 아니라 광화문 광장에 모인 사람들이 길을 건너며 자연스럽게 접할 수 있는 박물관이다. 거창하게 '전시 관람'이라기보다는 '이야기 듣기'가 적당하지 않았을까?

또 한 가지를 꼽자면 세종대왕이 역사 속 위인 중에 우리네 삶과 가장 밀접하게 관련된 분이기 때문이다. 일상생활에서는 대왕께서 창제한 한글을 쓰고 있고 지갑을 열면 만 원권 지폐를 통해 늘 대왕의 영정을 접한다. 또한 지금의 우리나라 지도는 세종시대에 정해진 영역이다. 새

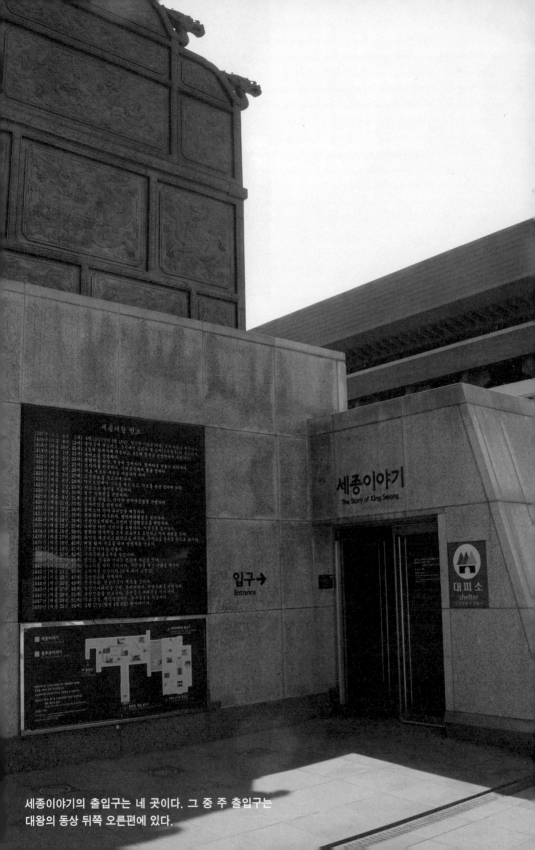

세종이야기

The Story of King Sejong

입구 →
Entrance

대피소
shelter

세종이야기의 출입구는 네 곳이다. 그 중 주 출입구는
대왕의 동상 뒤쪽 오른편에 있다.

삼스럽게 책을 뒤지거나 공부를 해야 알 수 있는 것이 아니라 늘 가까이에서 접할 수 있는 세종대왕, 그러므로 엄숙한 '세종기념관'보다 친근한 '세종이야기'를 선택한 것 같다.

전시 공간은 예전에 지하차도였던 곳이라서 천장이 낮다. 대체로 박물관은 다른 공간에 비해 천장이 훨씬 높은 경우가 많다보니 세종이야기는 상대적으로 더더욱 답답하게 느껴진다. 참고로 국립중앙박물관의 천장 높이는 7미터 이상을 헤아린다.

그래서 천장에 반자를 두지 않고 흔히 공조 시설이라고 부르는 배관을 그대로 드러냈다. 아마도 일반 건물처럼 천장에 반자를 댔다면 높이가 2미터 될까 말까 했을 거다. 그러니 배관시설을 노출해서라도 천장 높이를 확보한 셈인데 고육지책이기도 했지만 세종이야기가 만들어질 당시2009년의 유행이기도 했다. 요즘도 젊은이들이 많이 찾는 카페나 클럽을 가보면 이런 노출 천장을 흔히 확인할 수 있다.

높이를 확보하는 데에는 한계가 있다 보니 많이 늘어놓기보다는 핵심 전시물만 밀도 있게 표현하며 공간을 연출했다. 상하 방향의 공간 제한을 좌우 방향의 시야 확보로 보완한 것이다.

거기에 일부 공간은 천장을 바리솔로 마감함으로써 공간이 높아보이게끔 시각적인 확장감을 주었다. 일종의 데칼코마니 효과이다.

전시는 한글 창제, 과학 분야, 음악 분야, 군사 정책, 민본 사상 등 세종의 업적을 분야별로 구분해 놓고 있으며, 중심 전시 내용은 역시 한글

박물관의
창窓

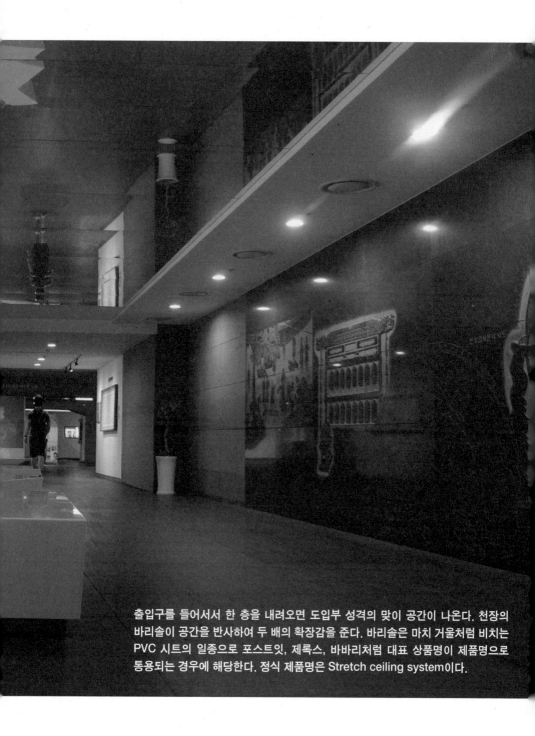

출입구를 들어서서 한 층을 내려오면 도입부 성격의 맞이 공간이 나온다. 천장의
바리솔이 공간을 반사하여 두 배의 확장감을 준다. 바리솔은 마치 거울처럼 비치는
PVC 시트의 일종으로 포스트잇, 제록스, 바바리처럼 대표 상품명이 제품명으로
통용되는 경우에 해당한다. 정식 제품명은 Stretch ceiling system이다.

신발까지 포함한 관람객의 높이는 육안으로 180cm 가까이 돼 보인다. 이를 통해 짐작하자면 바닥에서 보까지는 많이 잡아야 2미터이다. 건축법에 따르면 실내공간의 높이는 2.1미터 이상이어야 하지만 이 공간이 만들어질 때에는 그런 제한이 없었다.

해시계 앙부일구를 설명하는 코너

창제이다.

세종을 흔히 외교, 국방, 교육, 문화예술, 과학, 생업(농업) 등 국가가 지향하는 모든 업적을 이루어낸 천재 정치가라고 평한다. 그의 업적을 열거하기엔 지면이 모자라고 박물관이 좁다.

한글 창제, 해시계·물시계·천문기구·측우기·수표·금속활자·석빙고·신기전 제작, 집현전 설치 후 우리 실정에 맞는 수많은 도서(치평요람·역대병요·고려사·고려사절요·효행록·삼강행실도·팔도지리지·향약집성방·의방유취·훈민정음해례·용비어천가·동국정운) 편찬, 아악 정리, 남으로 대마도 정벌, 북으로 4군 6진 개척…

'세상에! 이런 사람도 있을 수가 있구나!'

나라를 책임졌던 동서고금의 수많은 집권자 중에 능력과 노력과 결과 면에서 이토록 완벽한 사람이 또 있을 수가 있을까? 세종은 그저 놀랍고 존경스럽고 고마운 분이다. 그가 잘못한 것이 있다면 단 하나, 본인의 몸 관리에 소홀했다는 점이다. 책읽기만을 좋아하고 육류를 즐겼던 세종은 소갈^{당뇨} 합병증으로 말년에는 눈앞에 있는 사람도 제대로 알아보지 못했다고 한다.

눈에 보이는 수많은 성과물 외에도 세종이 돋보이는 지점은 바로 애민정신이다. 어려운 한자를 못 읽는 백성과 소통하기 위해 한글을 창제한 것은 누구나 아는 사실이며 노비에게 130일의 출산휴가, 남편에게는 30일의 육아휴가를 주고, 세금제도를 바꾸는 것에 대해 무려 172,000명을 대상으로 5개월간 여론조사를 실시하고, 죄인을 가둔 옥사를 여름엔 통풍, 겨울엔 난방이 되게끔 개선하는 등의 치적을 이룬 것은 백성을 나

아악정리 등 음악과 관련된 세종의 치적을 전시한 코너

라의 근본으로 인식했던 혁신적인 위정자의 모습이었다. 세종의 시대를
한 줄로 요약하면 다음과 같이 말할 수 있다.

"과학과 복지 정책이 애민愛民이라는 뚜렷한 통치철학과 조화를 이
뤄 우리 역사상 가장 풍요롭고 번성한 시대"

세종이야기 조성과 관련된 뒷얘기가 재밌다. 세종이야기가 위치한
광화문광장은 오세훈 전임 서울시장의 최대 업적이자, 국내 건축 전문
가들이 뽑은 최악의 건축 1위라는 두 얼굴을 지니고 있다. 세계 최대의
교통섬(?)이라는 타이틀은 덤이다.

박물관의
창훈

　　당시 서울시에서는 광화문대로 한 가운데를 막아 광장을 조성하기로 결정(국가상징가로 조성 사업)하면서 이 광장의 테마를 '세종'으로 정했다. 광장 서편에 세종문화회관이 있고, 세종 탄신지(유력하게 추정) 준수방 터가 길 건너편 통인동에 있고, 문화의 세기를 맞아 세종리더십에 대한 관심까지 고조돼 있던 터라(드라마 '대왕세종'도 한몫을 했다.)… 새로 조성될 광장 한 가운데에 세종대왕 동상을 설치하는 계획은 큰 이견 없이 확정(2009년 초)됐다. 그러면서 그 아래쪽 지하보차도에는 (가칭)세종대왕 기념공간을 조성하기로 결정된다.

　　몇 달 뒤 전시업체들 간의 경쟁공모가 있었다. 사업설명회에 참석했던 나의 불길한 예감 '아! 개관일은 10월 9일이겠구나!'

왜 슬픈 예감은 틀린 적이 없나? 업체 선정이 7월이고 그때부터 10월 9일까지는 채 100일도 안 남았지만 공무원의 날짜 감각이라면 개관은 '반드시' 한글날에 해야 했다. 비유하자면 칼국수를 만들어오라면서 컵라면 끓이는 시간만큼만 준 셈이다. 조세제도를 바꾸는 데에도 5개월간의 여론조사 후 두 차례 시범실시를 시행하며 14년간의 준비 기간을 거치게 했던 세종께서 아셨다면 분명 신중하게 준비해서 내년 10월 9일에 개관하라는 불호령을 내렸을 것이다.

어쨌든 죽을 동 살 동 100일의 시간은 지났고 2009년 10월 9일 한글날, 세종대왕 동상 제막과 함께 세종이야기는 성대하게 열렸다.

세종이야기에 대한 관람객들의 반응은 당초 예상보다 훨씬 좋았다. 여기에 고무된 서울시는 그 옆의 공간을 충무공이야기로 조성하기로 결정한다.

또 한 번의 슬픈 예감. '아! 개관일은 4월 28일이구나!'

역시 2010년 4월 28일 충무공탄신일에 맞추어 충무공이야기도 어김없이 개관됐다. 그래서 지금은 두 '이야기'를 세종문화회관에서 함께 관리하고 있다.

본래 이 자리는 충무공이야기의 공간이 아니었다. 광화문광장 일대가 세종벨트가 되면 충무공동상은 충무로로 이전하여 별도의 충무공벨트를 조성할 계획이었다고 한다. 그러나 반대가 만만치 않았다. 충무공동상은 광화문네거리의 상징이라는 의견이 꽤나 많았던 모양이다. 그래서 충무공께서는 백성들의 만류로 광화문을 떠나지 못하게 되었고 세종대왕과 충무공의 어색한 공존은 이렇게 시작됐다.

박물관의
창窓

충무공이야기

↑ 충무공이야기

충무공이야기
The Story of Admiral Yi Sunshin

세종이야기
The Story of King Sejong

세종이야기와 충무공이야기는 약간의 완충 공간을 두고 연이어
자리 잡고 있다.

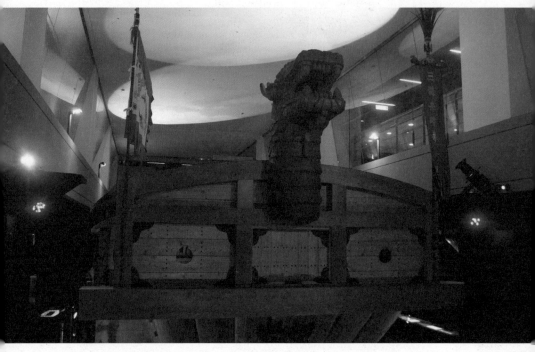

충무공이야기의 대표 전시물, 2분의 1로 축소한 거북선 모형

박물관의
창窓

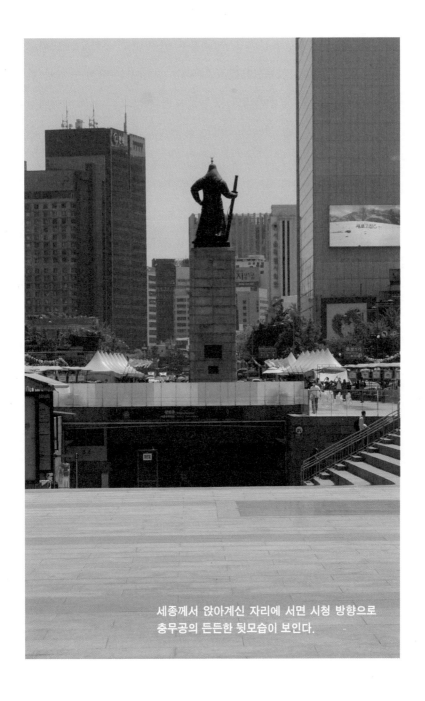

세종께서 앉아계신 자리에 서면 시청 방향으로
충무공의 든든한 뒷모습이 보인다.

세종동상과 충무공동상은 서로 비율도 맞지 않고 조형물의 느낌도 다르다. 한국인이 존경하는 인물 1, 2위라는 점 말고는 딱히 두 분을 한데 엮을 만한 스토리가 궁한데도, 충무공이 우뚝 서고 그 뒤에 세종대왕이 앉아 계신 이 그림은 어느새 우리 눈에 억지로 익숙해지고 있다.

지상에는 두 분의 동상, 지하에는 두 분의 박물관.

처음엔 많이 어색했지만 성공한 이종교배처럼 광화문광장에서 세종이야기와 충무공이야기를 연이어 관람하는 것도 어느덧 이곳의 색다른 매력으로 자리 잡은 듯하다.

앞으로 다문화 속에서 살아가야 할 우리 후손들에게 세종과 충무공께서는 지금도 몸소 '광화문의 콜라보'를 무언의 교훈으로 시전하시는 중이다.

박물관의
창㊦

■15. 한국은행화폐박물관

명동 차이나타운에서 남대문으로 향하는 네거리, 새로 지은 중앙우체국 대각선 건너편에 한국은행화폐박물관이 자리 잡고 있다. 예전부터 한국은행이 있던 자리이다.

서울시청을 중심으로 광화문과 남대문 일대에는 은행에서 운영하는 금융박물관이 세 곳 있다. 역시 금융의 중심거리답다.

민간에서 운영하는 신한은행과 우리은행의 박물관은 별도의 기회가 있으면 소개하기로 하고 오늘은 '돈을 발행하는 은행'이자 '은행의 은행' 격인 한국은행에서 운영하는 '한국은행 화폐박물관'을 가보겠다.

박물관을 들어서면 정면으로 화폐광장이 보인다. 그리고 그 중앙에는 동전을 쌓아서 만든 상징조형물이 놓여있다.

박물관의
창^窓

2층에서 내려다 본 화폐광장

화폐광장 좌측 편에서 전시가 시작된다.

돈의 역사, 돈의 종류(우리나라 돈, 세계의 돈), 돈의 흐름(즉, 금융), 돈
의 공급 조절(통화정책), 그밖에 돈에 관련된 재미난 이야기를 전시하고
있다. 한 마디로 '돈의 모든 것'을 전시한 박물관이다.

박물관 측의 권장 동선은 정면 화폐광장 쪽이 아닌 왼편 통로 방향
이지만 대부분의 관람객은 화폐광장을 따라 정면으로 들어서게 된다.
미안한 얘기지만 박물관의 동선 유도는 실패한 것이다. 그럼에도 우리
시리즈에서는 박물관에서 제시한 모범 동선을 따라가 보겠다.

첫 번째 전시는 한국은행에 관한 것이다. 한국은행의 설립부터 연
혁, 기능에 대해 전시하고 있다.

박물관의
창훈

대체로 크기가 작은 전시물을 다면^{多面} 전시하려다보니 화폐박물관의 진열장은 외관이 독특하다.

이어지는 전시는 화폐의 일생이다. 돈의 제조, 유통, 훼손, 폐기까지 돈의 생로병사를 모두 담고 있다. 이 코너에서는 위조지폐를 막기 위한 다양한 장치에 대해 비중 있게 소개하고 있다.

위폐를 사이에 둔 창과 방패의 진화를 도전(?)과 응전의 구도로 살펴보는 것도 흥미롭다. 사진으로 위조지폐를 만들게 되자 지폐에 숨은 그림이 그려지고, 위폐 인쇄기술이 발달하게 되자 지폐에 볼록인쇄 기법이 도입되고, 스캐너 등장 이후에는 부분노출은선이 부착되고, 디지털 카메라와 복합기로 위폐가 정교해지자 새로운 지폐용지가 개발되고 홀로그램이 도입되었다고 한다. 숨은 그림, 돌출은화, 숨은 은선, 홀로그램, 앞뒷면 맞춤, 잠상(기울이면 나타나는 문자), 색 변환 잉크, 볼록 인쇄 등 위폐를 구별하는 각종 장치에 대한 설명과 함께 진짜 돈과 가짜 돈을 비교 전시해 놓았다.

바로 이어서 돈과 나라경제의 관계까지 살피면 이제 정상적으로 화폐광장에 이른다. 박물관의 메인은 바로 이곳이다.

이 코너에는 꼼꼼히 살펴볼 만한 아주 유익한 전시 내용이 가득하다. 다만 아쉬운 것은 전시 연출 면에서 가독성이 떨어진다는 점이다. 지폐를 아크릴로 감싸고 이걸 유리 진열장 안에 넣었는데 관람객은 반사 되는 조명 빛을 피하려고 고개를 이리저리 돌려가며 읽어야 한다. 네임택 또한 투명 아크릴 위에 글을 적어 놓은지라 보기에는 깔끔하지만

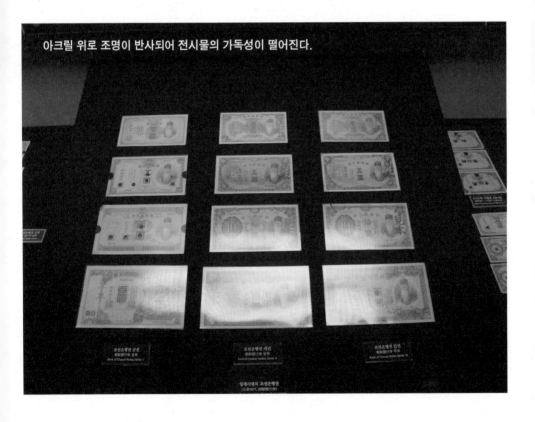

아크릴 위로 조명이 반사되어 전시물의 가독성이 떨어진다.

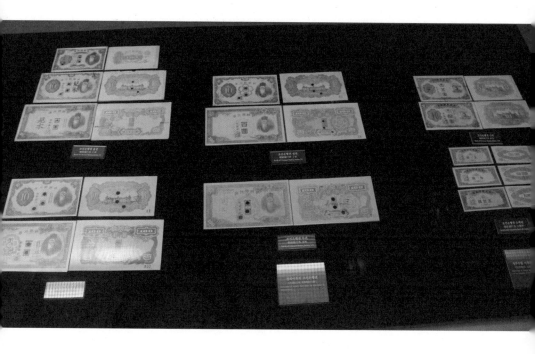

역시 읽기에는 좀 불편하다. 설명할 내용이 너무 많아 패널의 글자 크기가 작아진 것도 가독성을 떨어뜨리는 요인이다.

　비록 읽기는 불편했지만 콘텐츠의 내용만큼은 차고 넘친다. 동서고금 화폐에 관한 거의 모든 것은 이 공간에 전시돼 있다. 화폐 이전에 돈의 기능을 하던 물품화폐(곡물, 농기구, 무기, 금속, 금은세공품)부터 최초의 화폐와 그 이후 화폐의 변천 과정이 빠짐없이 전시돼 있다.

　이쯤에서, 돈이라는 말은 과연 어디에서 유래했을까 궁금해진다.

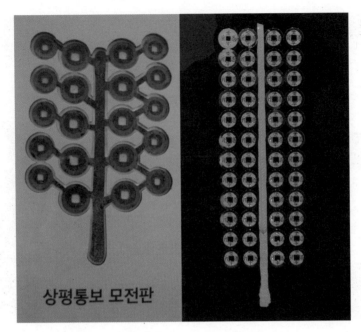

상평통보 모전판

돈나무의 이파리처럼 생긴 엽전

1. 많은 사람의 손을 거쳐 돌고 돈다고 해서 '돈' 이라 부르게 되었다.
2. 칼 모양으로 생긴 초기 화폐를 도화(刀貨)라고 불렀는데 그 발음
 이 '돈' 으로 와전됐다.

박물관에서는 어느 것이 옳다고 밝히지 않고 두 가지 설이 있다고만
적어놓았다.

이어지는 우리나라 화폐의 변천 코너.

국가 차원에서 발행한 우리나라 최초의 화폐(철전)는 고려 초기 996

박물관의
창蒼

년의 건원중보이다. 돈이라고는 하지만 막상 별로 돌지는 않았다. 엽전이라고 불렸던 이런 돈들은 극히 일부의 상류층에서만 사용됐었고 이런 추세는 조선시대 상평통보^{1678년 주조}가 일반화될 때까지 계속된다.

상평통보의 시대는 200년 이상 지속되다가 대한제국기와 일제강점기의 한국은행권 혹은 조선은행권 발행에 때맞춰 회수되어 폐기된다. 어쨌든 우리나라의 엽전은 근 천년의 역사를 이어온 셈이다.

엽전은 왜 엽전일까?

액체 상태의 금속을 음각 몰드(모양틀)에 부어서 동전을 만들게 되는데 금속이 굳은 후에 모양틀을 분리하면 나뭇가지에 수십 개의 이파리가 붙어있는 형상의 돈나무가 만들어진다. 돈나무의 이파리 같다고 해서 엽전葉錢이라 불렀다고 한다. 틀에서 떼어낸 후 본드로 조립하는 프라모델 장난감을 연상하면 틀림없다.

엽전 얘기 나온 김에 '땡전'의 유래도 알려드리겠다. 땡전은 가치가 아주 낮은 돈을 말한다. 흥선대원군이 경복궁 중건을 위해 발행한 당백전이 시중에 너무 많이 풀려서 당백전은 '돈 가치가 없는 돈'의 대명사가 된다. 당백전은 줄여서 당전이 되고 다시 땅전 ⇨ 땡전으로 음운변화를 거치면서 '땡전 한 푼 없다'는 표현이 생겨났다고 한다.

이제 엽전의 시대는 저물고 지폐의 시대가 열린다. 명목상 대한제국기에 발행한 구.한국은행권과 일본이 불법으로 발행한 일본 제일은행권이 혼용되다가 1914년에야 비로소 조선은행 명의의 100원권이 발행

된다.

김홍집 내각의 외무대신 김윤식을 모델로 했다는 조선은행권은 해방 이후에까지 이어진다. 일본어 문구를 삭제하고 일본 정부의 휘장인 오동나무 문양을 무궁화로 바꾼 채 그대로 시중에 통용된다. 세계적인 수준의 대한민국 '뽀샵PhotoShop'은 이렇듯 역사와 전통이 깊다.

1950년 한국은행이 설립되고 그해 7월, 피난지 대구에서 최초의 한국은행권이 발행된다. 이때 도안 인물은 이승만이다. 우리가 도안 인물의 대명사로 인식하고 있는 세종대왕께서 등장한 것은 1960년 4·19 직후의 일로서 액면가는 1,000환이었다. 이때부터 우리에게 익숙한 조선시대 위인들이 도안 인물로 등장한다. 이승만, 이도(세종대왕), 이순신, 이황, 이이 등 이씨 독점과 남성 독점 시대를 동시에 마감하며 5만 원권의 신사임당이 등장한 것은 2009년의 일이다.

인물 이외의 상징물로는 첨성대, 독립문, 거북선, 경회루 등이 이어진다. 73년에는 고액권의 상징, 만원권이 처음 발행된다. 물론 이때도 세종대왕이지만 처음부터 대왕님은 아니었다. 당초 석굴암과 불국사가 새겨진 만원권의 도안이 통과되어 발행 공고까지 마쳤으나 종교 편향 시비에 휘말려 세상의 빛을 보지는 못했다. 석굴암과 불국사는 특정 종교의 기념물이라기보다는 한국의 대표문화유산으로 봐야하지 않을까 싶어서 뒷맛이 개운치 않다.

이밖에 북한의 화폐, 중국, 일본 등 주요국 화폐의 역사, 종류, 특징 등이 전시돼 있고 기념주화(혹은 지폐) 코너도 마련되어 있다. 전시관은 대단히 넓고 전시물의 연출은 대단히 촘촘하다. 이상 살펴본 코너가 전

박물관의
창窓

체 전시의 절반 정도밖에 되지 않는다.

1층과 2층 사이, 중 2층에는 옛 금융통화위원회 회의실, 옛 한국은행 총재실, 화폐박물관 건축실 등이 있다.

2층으로 올라가면 어마어마한 돈이 들어있는 모형금고에 들어가 볼 수 있고 세계의 다양한 화폐를 한 번에 비교해볼 수 있다. 특이하다고 소개된 지폐들을 살펴보자면, 호주의 지폐는 폴리머라고 하는 플라스틱 재질이고 스위스의 지폐는 도안이 세로로 길게 되어 있다. 세로 화폐는 스위스 돈이 유일하다고 한다. 싱가포르의 돈은 영어, 중국어, 말레이어가 병기돼 있으며 중국 돈은 중국어와 함께 몽골어, 위구르어, 티베트어가, 벨기에 돈은 네덜란드와 프랑스어가 병기돼 있다.

액면이 특이한 돈도 있다. 1/2, 2와1/2, 3, 8, 15, 25, 75, 90, 250 등이다. 이중 특히 15, 45, 90차트(kyat)는 옛 버마은행연합에서 발행한 지폐이고 1994년 이후 미얀마중앙은행 명의로는 더 이상 이런 단위의 화폐는 발행하지 않는다고 한다.

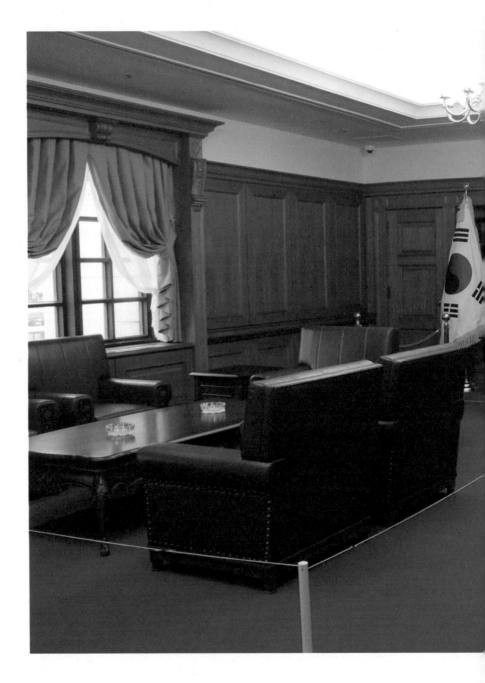

박물관의
창窓

옛 총재실에서는 증강현실(AR)을 통해 한은총재와 가상 기념촬영을 해볼 수 있다.

모형금고 속의 지폐 다발은 5만 원권 120만 장, 600억 원이다.

박물관의
창^窓

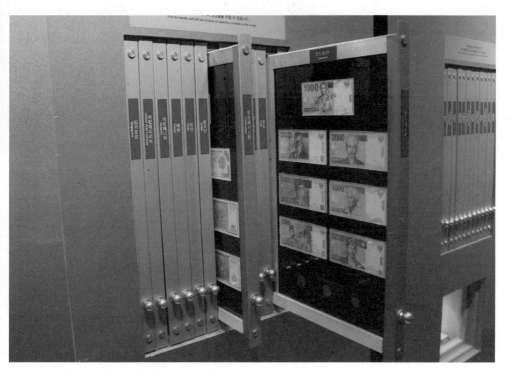

각 나라별 지폐의 앞뒤 면을 살펴볼 수 있는 서책식 패널

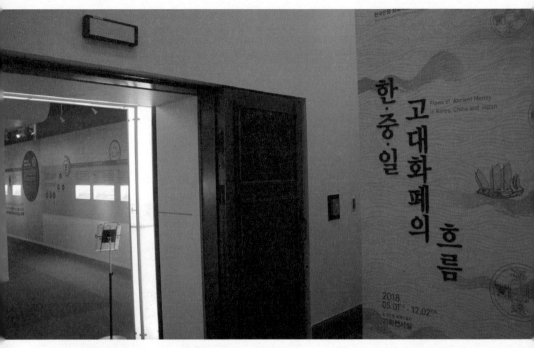

2018년 5월 1일부터 12월 2일까지 열렸던 '한중일 고대화폐의 흐름' 기획전

　　같은 층의 기획전시실에서는 화폐와 관련된 다양한 기획전시가 연간 3~4차례 가량 열린다.

　　화폐박물관은 1912년에 완공되어 지난 1987년까지 한국은행 본점으로 쓰였던 100년 역사의 건물이다. 화폐에 관한 모든 것을 살펴보는 전시 관람이 우선이지만, 건물 내외부를 돌며 유서 깊은 건물의 내력을 답사해보는 것도 놓칠 수 없는 관람 포인트가 되겠다. 간혹 오는 단체관람객을 제외하면 의외로 방문객이 그리 많지 않아 여유 있는 답사가 충분히 가능하다.

박물관의
창窓

■16. 한국이민사박물관

한국이민사박물관은 이민역사 백주년이 되던 지난 2003년에 인천항에서 가까운
월미도에 개관했다.

한국이민사박물관.

뭘 전시한 박물관인지 바로 접수가 되시는지?

이름만 들어서는 정체를 잘 모르겠다는 분들이 의외로 많다.

해외 이주의 역사, 곧 이민사(移民史)는 우리가 일상생활 중에 입에 올릴 일이 거의 없는 단어이다. 평소에 말하지 않는다는 것은 별 관심거리가 아니라는 얘기다.

지금까지는 관심이 없었다 해도 해외동포의 숫자가 남북한을 합한 한반도 인구의 10분의 1에 육박하는 오늘, 한국인의 해외 이주는 어디서 어떤 시작이 있었으며 어떤 경과를 거쳐 왔는지 이제 궁금할 때도 됐다고 본다. 궁금하면 인천 월미도로 가면 된다.

한국인 이민의 역사는 수천 년을 헤아리지만 나라에서 인정한 공식 이민은 1903년 1월 호놀룰루에 도착한 사람들을 최초라고 기록하고 있다.

이들의 이야기, 그리고 64차까지 이어진 하와이 이민자들의 이야기, 이밖에 하와이와 미주 이외 지역의 이민 이야기를 전시한 박물관이 바로 한국이민사박물관이다.

전시관 단독 건물로서 1, 2층 2개 층에 걸쳐 4개 전시실로 구성돼 있고 지하에는 별도의 영상관이 마련돼 있다. 로비를 거쳐 2층으로 올라가서 제1전시실-'미지의 세계로' 부터 관람을 시작한다.

제물포항을 출발하여 나가사키항을 경유하여 호놀룰루에 도착한 우

리나라 최초의 공식 이민자들의 이야기를 전시해놓았다. 일본 선박 겐 카이마루호玄海丸를 타고 제물포항을 출발한 사람은 121명, 경유지 나가 사키에서 신체검사를 거쳐 미국 국적 갤릭호Gaelic로 갈아타고 호놀룰 루에 도착한 사람이 102명, 하와이 보건당국의 질병 검사 결과 최종 상 륙허가를 받은 사람이 86명. 이 중에 현지 도착자 102명을 최초의 이민 자로 본다. 이들의 이민 과정을 보도한 당시의 황성신문이 벽면에 걸려 있다.

인항에 재류ㅎ는 미국인이 한
인의 포와이민을 기획ㅎ야 그
모집에 착수ㅎ얏슴은 기보ㅎ
얏거니와 차는 미인 떼슈라 씨
등이 모집홈이라는데 위선응
모흔 한인 오십사명이 본월 이
십이일 일본을 경ㅎ야 포와로
발향ㅎ얏다더라.

황성신문 1902년 12월 27일자 2면, 하와이 이민에 관한 기사

기사의 한자를 모두 한글로 바꿨 는데도 여전히 고문古文에 가까운지 라 해석이 필요하다. 인항은 인천항(제물포항)을 말하며, 포와는 하와이 의 한자 표기이다. 미인 떼슈라 씨는 미국인 Deshler(데슐러)를 말한다.

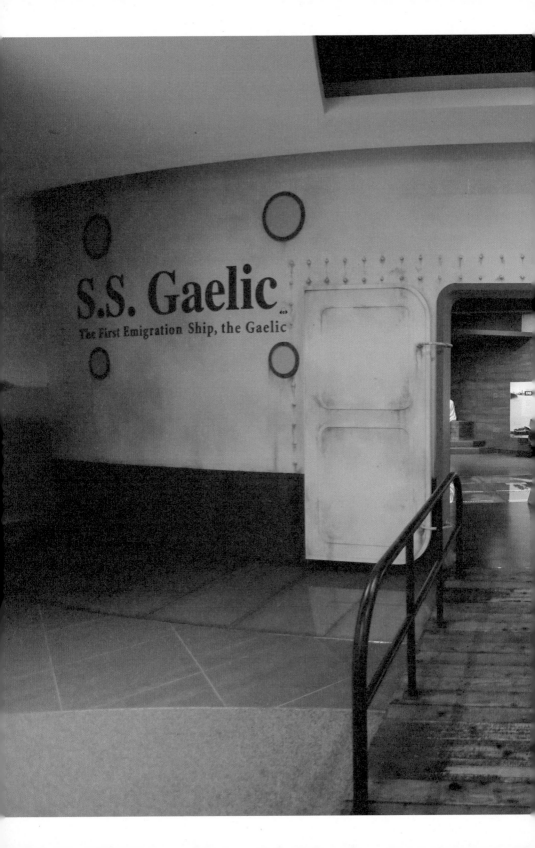

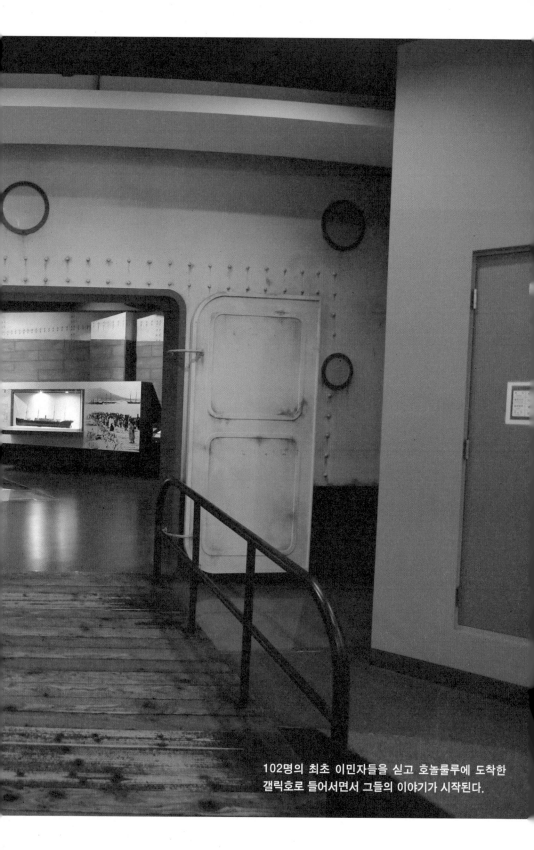

102명의 최초 이민자들을 싣고 호놀룰루에 도착한
갤릭호로 들어서면서 그들의 이야기가 시작된다.

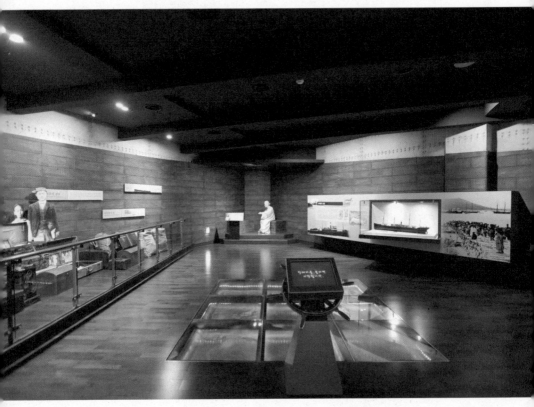

히와이 이민의 출발부터 운항과 도착까지를 전시한 '최초의 이민' 코너

박물관의
창窓

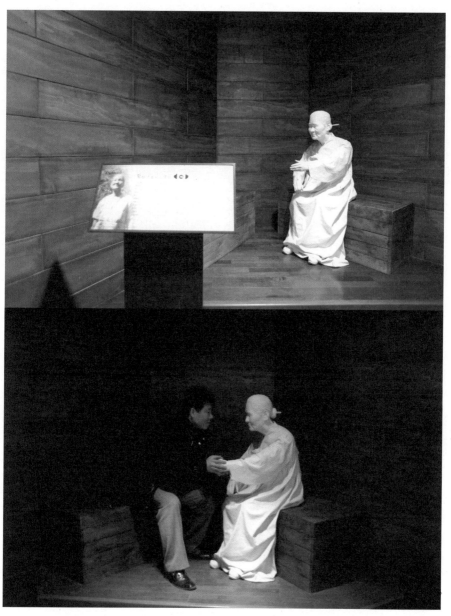

배멀미로 인해 사경을 헤맸던 함하나 할머니. 부스에 들어서면 육성 증언을 들을
수 있다.

하와이 이민은 꽤나 성황을 이룬다. 1905년까지 약 3년간 64회에 걸쳐 총 7,415명이 조선(대한제국)을 떠나 하와이에 정착한다.

박물관에서는 성황의 이유를 국내 상황, 하와이 정세, 이민의 주선, 이렇게 3가지 관점에서 바라보고 있다. 각각 공급자, 수요자, 채널이라고 이해할 수 있다.

먼저 공급자 측면, 국내 상황이다. 계속되는 가뭄, 서구 열강의 이권 경쟁, 크고 작은 전쟁과 민란 등 불안하고 먹고 살기 힘든 상황으로부터 벗어나고픈 욕구가 팽배해있었다. '확 이민이나 가버릴까 보다!' 하는 여건이 당시 조선사회에 갖춰져 있었던 셈이다.

다음은 하와이 정세, 수요자 측면이다. 외국인 노동자가 필요했던 하와이의 형편을 말하고 있다. 20세기를 전후하여 당시 미국 본토에서는 설탕 수요가 비약적으로 증가하고 이에 맞추어 하와이에는 대규모 사탕수수농장들이 생겨난다. 초기에 원주민들이 감당하던 노동력이 한계에 부딪히자 중국과 일본 이민자들의 노동력이 유입되었다. 중국인은 중국인배척법 탓에, 일본인은 조직적인 노동운동 탓에 고용을 꺼리게 되고 대안으로 떠오른 선택지가 바로 조선인 노동자였다. 여기서 주목되는 것이 중국인배척법Chinese exclusion act이다. 지금 상식으로는 상상하기 힘든 법안이지만 1882년 미국 하원을 통과하여 1943년 폐지될 때까지 무려 60여 년간이나 존속됐다. 늘어나는 중국이민자들에 대한 두려움 탓에 제정된 어처구니없는 인종차별이었다.

다음으로 수요와 공급을 잇는 채널 측면에서 바라보면 알렌과 데쉴러가 눈에 띈다. 알렌은 역사책에 자주 등장하는 구한말 미국공사로서

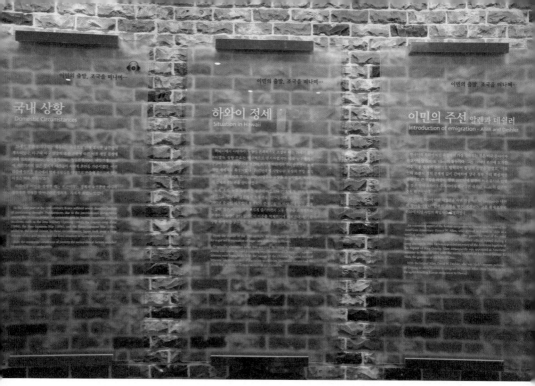

하와이 이민의 배경을 설명한 패널. 가독성에 대한 배려가 아쉽다.

고종황제의 신망이 깊었다고 한다. 친구의 양아들인 데쉴러(위에서 언급한 한국명 떼슈라 씨)가 조선에서 하와이 이민사업을 벌이는 데 있어서 알렌은 강력한 후원자 역할을 했다. 데쉴러가 설립한 동서개발회사East-West Development Co.와 데쉴러은행은 대한제국 정부의 후원을 업은, 하와이 이민의 독점사업자였다.

이런 3박자를 바탕으로 하와이 이민은 차츰 성공적으로 정착하게 된다. 하와이 농장주가 보기에 근면성 면에서 한국인만 한 노동자는 없었을 것이다.

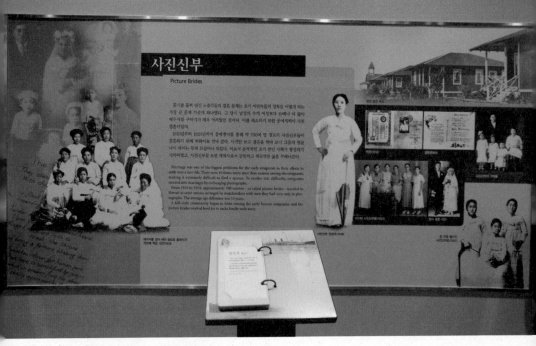

사진신부에 대해 소개한 코너

 그러나 하와이 이민은 결코 아메리칸드림이 아니었다. 고된 노동과
저임금(본토 노동자의 10분의 1 임금), 인종차별과 고국에 대한 향수에 시
달리게 된다. 이런 여건 속에서도 교민단체가 조직되어 나름의 정체성
을 유지하며 훗날에는 조국의 광복을 위해 인적으로 물적으로 후원하는
수준까지 성장한다.

 이런 내용들이 제2전시실 '극복과 정착' 존에 전시돼 있다. 현지의
한국인 주택이 연출돼 있고 마당에는 된장이 담긴 항아리가 놓여있다.

 한인회가 세대를 이어서 유지되려면 현지의 남녀비율이 맞아야 하
지만 당시 하와이의 상황은 남성이 여성보다 무려 10배가 많은 극도의

박물관의
창훈

불균형 상태여서 한국인 배우자를 구하기가 매우 어려웠다고 한다.

그래서 생겨난 웃지 못 할 풍속이 바로 사진신부이다. 하와이에 사는 남자의, 언제 적 것인지도 모르는 사진만 보고 국내에서 결혼 이민을 출발한 여성들을 사진신부라고 불렀다. 1910년부터 1924년까지 중매장이를 통해서 약 700명 정도의 사진신부들이 결혼을 위해 하와이로 건너갔다.

이렇게 이역만리에서 맺어진 신랑신부의 평균 나이 차이는 15년이었다. 신부의 억장은 무너졌겠지만 처음부터 어렵지 않게 예상할 수 있었던 부작용이기도 했다. 요즘처럼 뽀샵을 하지는 못했다 하더라도 10년 전에 찍은 사진일 수도 있고 타고난 동안일 수도 있고 더러는 다른 사람의 사진일 수도 있었다. 문제는, 속았다고 느낀 순간 도로 무르기가 쉽지 않았다는 거다.

사진신부가 국제결혼은 아니었지만 오늘날 우리가 처한 농촌총각 배우자 찾기와 유사한 점들이 묘하게 겹쳐 보인다.

이어지는 전시 코너에는 이들의 생활터전이었던 사탕수수밭과 신학문을 익혔던 교실이 재연돼 있고 이민생활을 증명하는 각종 전시물이 진열돼 있다. 사진 자료, 호롱불, 양은 도시락통, 국기, 저울, 물통, 타자기 등이다.

정착 생활 *Living Quarters*

이민 2세대 이야기도 등장한다. 그곳에서 태어났기에 현지의 언어와 문화에는 익숙했지만 정체성에 관해서는 혼란을 겪으며 미국사회에 정착한 이들의 이야기. 그리고 그 뒤에 입양자나 전쟁고아의 신분으로 영입된 새로운 구성원들. 재미있는 것은 1990년대부터, 한국에 기러기아빠를 남겨둔 채 이주한 가족들을 새로운 유형의 이민으로 분류하고 있다는 점이다.

이렇게 2층의 1, 2전시실은 하와이 이민을 중심으로 한 미주 이민의 역사를 전시하고 있다.

1층으로 내려오면 '미주 이외 지역'의 이민사를 살펴 볼 수 있다. 멕시코 이민자와 쿠바의 코레아노 이야기로부터 전시가 시작된다. 이들 중미 지역 이민의 특징은 초기 이민사회가 교민단체로 이어지지 못하고 혼혈을 통해 현지에 흡수됐다는 점이다. 현재 멕시코의 한인은 15,000명 정도로 추산한다. 특히 쿠바의 경우엔 1959년 쿠바혁명 이후 미주 한인회 등 주변국의 주류 한인회와는 완전히 단절됐다고 한다.

브라질, 아르헨티나, 파라과이 등 남미 이민사회도 각 나라별 부스 형태로 꾸며 놓았다. 이중 까레이스키의 이야기가 눈에 띄는데 구 소련에서 강제이주된 우즈베키스탄의 20만, 카자흐스탄의 10만 고려인에 대해 전시하고 있다.

전시의 마지막 코너에서는 인천의 인하대학교를 소개하고 있다.

인하대학교는 하와이 이민 50주년 기념사업으로 지난 1954년에 건립한 학교이다. 그렇다면 학교의 이름 '인하'는 무슨 뜻일까? 인하는 인

재외동포의 분포와 현황에 대해 전시한 코너

천(仁)과 하와이(荷)를 합한 말이다. 연희(延)+세브란스(世)의 연세처럼 한자와 외래어를 합한 특이한 방식의 조어로서, 연세(1957)보다 인하(1954)에 먼저 사용되었다.

다른 박물관과 비교해서 한국이민사박물관이 지닌 가장 차별적인 강점은 전시 소재이다. '이민사'가 전시 소재로서 매력적인 것은, 일단 독특하다는 점이다.

'고국을 떠나 해외에 나가 사는 사람들의 이야기'

이것은 그동안 우리의 관심 밖에 있었던 영역이다. 우리는 지난 일백 년간 외세의 핍박에 우리 내부의 갈등에 잘 살기 위한 몸부림에, 시

쳇말로 '죽고 싶어도 죽을 여유조차 없이' 살아오느라 우리 곁에서 누가 한국을 떠나갔는지에 대해서는 관심을 둘 여유가 없었다. 그렇지만 이제는 때가 되었다. 타의에 따라 자의에 따라 고국을 떠난 사람들이 궁금해질 때도 되었다. 이민사박물관이 필요했던 것이다.

이런 박물관이 필요했던 또 다른 이유는, 이민사가 해외 동포들의 지대한 관심 분야이기 때문이다. 내 부모가 혹은 그보다 먼 조상들이 떠나온 곳에 대한 향수는 대단히 원초적이다. '한민족의 원류를 찾아서'와 같은 TV 프로그램이 끊임없이 만들어지는 이유도 그 때문이다. 따라서 전 세계 한인 이민자들에게는 그들의 정체성을 확인해주는 '이민자의 성지'가 필요했다. 이민자들 마음속의 귀향지, 곧 디아스포라의 상징이 이민사박물관이다.

마지막으로, '이민사'는 인천의 도시 정체성에 정확히 부합한다는 점이다. 한국 이민의 역사는 100년 전 (일본을 거쳐) 하와이로 향했던 102명의 이민자로부터 시작됐는데 이들이 제물포항에서 출발했으므로 이민사는 인천 역사의 일부라고 볼 수 있다. 인천은 현재 우리나라 육해공 교통의 중심지로서 개방적이고 역동적인 도시 이미지가 해외 이민의 긍정적인 측면과도 닿아 있다. 해외 이민이 시작된 지가 100년이 넘었고 재외동포가 750만 명에 육박하지만 국내에 한국 이민의 역사를 다룬 박물관은 이곳이 유일하다. '이민'이라는 소재가 인천 이외의 다른 도시와는 접점이 없다는 방증이기도 하다.

'도시 정체성에 부합하는 박물관'. 이런 박물관이 의외로 흔치 않다.

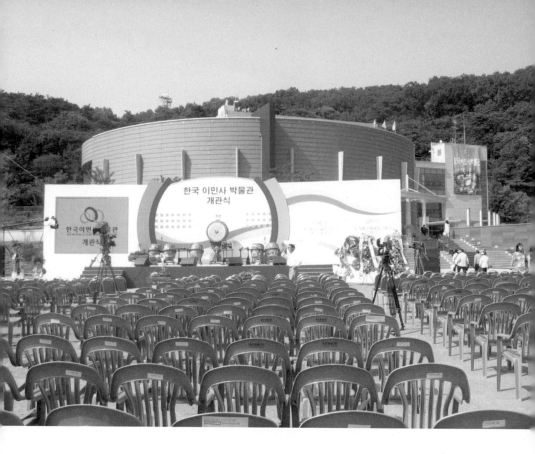

　　그러므로 한국이민사박물관은 인천이라는 거대도시의 정체성과도 닿아있는 독특한 형태의 도시역사 박물관인 것이다.

　　지난 2003년 6월 13일의 한국이민사박물관 개관식에는 해외동포 2세, 3세들도 초청됐다. 코리안보다는 멕시칸의 외모에 더 가까웠던 어느 교포 3세의 눈물이 아직도 기억에 남는다.

■17. 짜장면박물관

수많은 박물관의 전시 소재 중에서 대중적으로 이보다 더 인기 높은 것이 있을까? 이것은 인천에서 시작됐지만 이제는 전국 어디랄 것도 없이 한국인 누구나가 보편적으로 좋아하는 올타임 베스트셀러다.

'이것'은 바로 짜장면이고 이것을 소재로 한 박물관은 인천 개항장 차이나타운의 짜장면박물관이다.

짜장면의 역사가 인천에서 시작됐다는 것은 확고한 정설이 아니라 단지 가장 유력한 썰說이다. 1890년대 제물포항에서 부두하역을 하거나 인력거를 끌던 산둥지방山東省 출신의 화교들이 면장(산둥식 된장)에 수타면을 비벼먹던 간편식에서 유래했다고 한다. 몸이 재산이고 시간이 돈이었던 쿨리苦力(부두하역 노동자)들은 간편하고 빠르게 먹을 수 있고 가격도 저렴하면서 자기들 입맛에도 맞는 점심 메뉴를 개발해야 했다. 딱 사발면이 필요했던 거다. 부두 노동 중에 아무렇게나 걸터앉아 면장(춘장)에 면을 비벼먹던 초간편식이 바로 짜장면이었다.

이 이야기를 인정한다면 지금 먹는 짜장면의 발상지는 인천이 맞는데, 문제는 음식점의 메뉴로서 처음 내건 곳은 과연 어디냐 하는 것이다.

박물관의
창窓

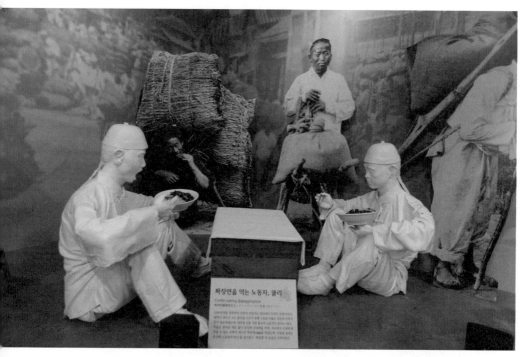

쿨리라 불렸던 부두하역 노동자들이 짜장면을 먹고 있다. 120년 전 사발면이다.

그곳이 바로 짜장면의 원조일 것이다.

알려진 바로는 쿨리들이 직접 만들어먹거나 손수레 노점상들이 간이로 팔던 짜장면을 음식점 메뉴로 처음 만들어 내기 시작한 곳은 공화춘이라고 한다. 1905년에 산동회관으로 개업했다가 중국의 신해혁명 이듬해1912년에 중화민국의 시작을 기념한다는 뜻을 담아 공화춘(共和春; 공화국의 봄)으로 간판을 바꿔단다. 차이나타운을 대표하는 중국요리집으로서 80년 가까운 명성을 이어오다 차이나타운 위축에 따른 영업부진으로 1983년에는 가게 문을 닫게 되고 이후 폐가처럼 방치된다. 이

시절만 해도 역사와 전통, 원조, 1호, 이런 것들이 가치를 인정받던 시절
이 아니었던지라 공화춘은 깨진 창틀 너머로 비둘기가 드나드는 흉가가
되고 말았다. 당시 인천 차이나타운이 지금 정도만 활성화됐더라면 공
화춘 건물은 그때 이미 없어지고 그 자리에는 높은 빌딩이 섰을 것이 분
명하다. 사람도 그렇지만 이렇게 오래된 건물의 내력을 살피다 보면 별
별 주옥같은 말씀이 다 떠오른다.

새옹지마, 상전벽해, 뒤웅박팔자, 굽은 나무가 선산 지킨다 등등

2007년 무렵 흉가(?) 시절의 공화춘 건물

박물관의
창窓

문을 걸어 잠근 채 방치되던 공화춘을 짜장면박물관으로 조성하겠다는 계획을 인천 중구청에서 수립하게 된다. 그후 짜장면박물관 건립 기본계획 보고서가 완성된 것은 2008년 9월. 기본계획이 수립됐으니 설계와 공사가 이어져야 했지만 사정은 그렇지 못했다. 건물 안전진단 결과, E등급을 받았다. E등급은 붕괴 위험을 나타내는 안전 최하 등급이다.

자장변 박물관 조성
기본계획용역 과업지시서

2007. 8

인천광역시 중구
(문화관광과)

자장면박물관 조성과 관련된 당시 행정 서류. 이 당시엔 '자장면' 이어야 했다.

　대대적인 보강공사를 하느라 꽤 긴 시간을 소비한 후, 내부 전시시설을 연출하여 공화춘은 2012년 짜장면박물관으로 탄생했다.

사진기와 메모지를 들고서 삐걱거리는 계단을 무던히도 오르락내리락거렸었는데 그때 나는 사경을 오르락내리락한 셈이었다. 공화춘이 붕괴 위험으로 판명난 것은 기본계획 보고서가 완성된 후의 일이었다.

박물관은 공화춘이란 간판이 걸린 곳으로 입장해야 한다. 짜장면박 물관 입간판과 철가방 조형물이 서 있는 곳은 박물관의 후문으로서 관 람객이 출입할 수 없는 곳이다.

1층에는 관람객 맞이 시설과 기획전시실, 주방 전시가 있고, 전시 공 간은 2층에 있다.

중정에서 올라오는 계단을 가운데에 두고 시계 방향으로 돌아 나오

공화춘은 1900년대 초기에 중국식 중정형 건물로 지어졌고 지금은 등록문화재 246호이다.

는 관람 동선이다. 전시공간은 차례대로 ① 화교 역사와 짜장면 ② 짜장면의 탄생 ③ 1930년대 공화춘 접객실 ④ 짜장면의 전성기 ⑤ 현대의 문화 아이콘 짜장면 ⑥ 1960년대 공화춘 주방 순이다. 6전시실은 1층에 있다.

　짜장면은 앞서도 언급한 것처럼 쿨리라 불리던 화교 노동자들이 먹던 간편식에서 출발했다. 그때만 해도 지금 우리가 먹는 것과는 많이 다른 '진짜' 중국 짜장면이었을 것이다. 그러던 것이 어느 때부터 원조와는 다른 '딴 물건'으로 서서히 변화하면서 차츰 한국화한 것이다.

　나는 이른바 원조 중국 짜장면을 먹어보지 못했다. 북경에서 짜장면을

박물관의
창窓

박물관 로비에 해당하는 진입 공간 너머로 2층으로 오르는 중앙계단이 보인다.
중국건물에서 흔히 볼 수 있는, 중정으로 뚫린 계단이다.

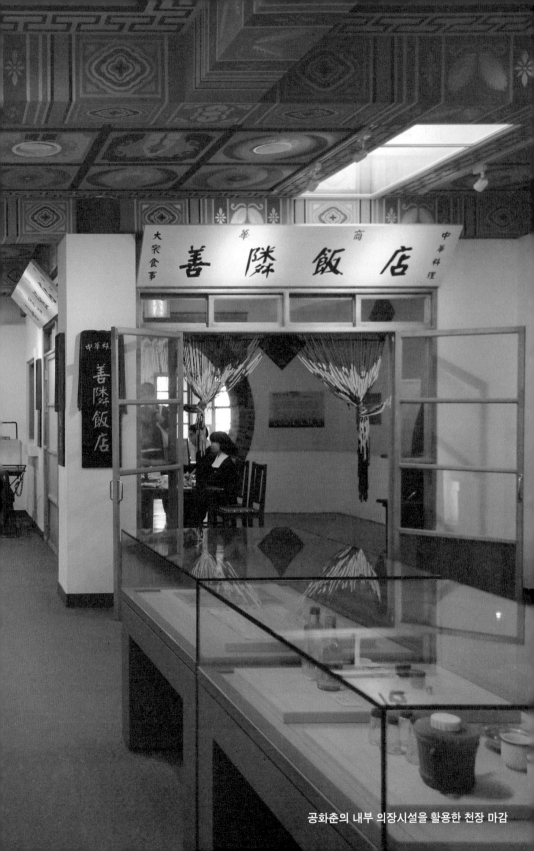

공화춘의 내부 의장시설을 활용한 천장 마감

시켰을 때 한국에서 본 것과 같은 것이 나오길래 '중국도 한국하고 똑같구나'라고만 생각했다. 먹어 본 사람한테 나중에 들어보니 돼지고기로만 장을 볶고 색깔이 갈색에 가까우며 짠맛도 더 강하다고 한다. 면의 생김새도 칼국수 면에 가깝고, 일단 중국 현지에서는 짜장면을 파는 음식점이 아주 드물다고 한다. 아무튼 지금 우리가 먹는 짜장면은 한국으로 귀화한 음식이라고 말해도 크게 틀린 얘기는 아니다.

귀화는 비교적 일찍 이루어진 것으로 보인다. '1930년대 공화춘'이라는 전시 코너에 일가족 3대로 보이는 세 사람이 식탁에 둘러앉아 짜장면과 짬뽕을 먹는 장면이 연출돼 있는데 모형으로 만들어 놓은 짜장면이 요즘 거랑 아주 비슷하다. 박물관의 모형은 어떤 식으로든지 고증을 거쳐서 연출하기 때문에 1930년대에는 지금의 형태로 이미 정착되었을 것이란 추정이 가능하다. 단무지, 양파, 춘장이 반찬으로 나온 것은 지금과 같지만 굵게 썬 대파 한 접시가 있는 것이 좀 특이했다. 어렸을 때 중국집에서 흔히 보던, 일명 엽차잔도 어찌나 반갑던지…

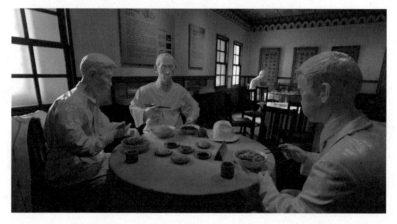

공화춘으로 외식을 나온 1930년대 3대 일가족

박물관의
창窓

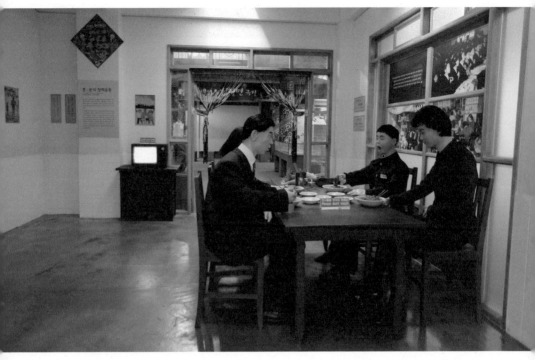

졸업식을 마친 중학생 일가족 4명이 최고(?)의 외식을 즐기고 있다. 음식점 내부에는 브라운관 방식의 작은 TV가 놓여 있고 벽에는 표어도 붙어있다. "분식으로 생활개선 향상하는 우리 체위"

다음 코너는 짜장면의 전성기.

짜장면의 전성기는 언제였을까? 아직 전성기가 안 지났다고 봐도 큰 무리는 아니다. 최근에 생겨난 배달앱app.의 가장 큰 수혜자 중 하나가 아마도 짜장면일 것이다.

하지만 박물관에서는 1970년대를 짜장면의 전성기로 보았다. 가족 외식 메뉴가 다양하지 않던 탓도 있었고 무엇보다도 혼분식 장려운동의 영향으로 밀가루 소비가 크게 늘어난 것을 가장 큰 요인으로 꼽았다.

철가방의 원조, 목가방. 안에서 짬뽕 국물이라도 쏟으면?

다음은 짜장면 문화 코너이다.

이 코너의 설명을 읽고 있자니 짜장면을 만든 것은 사자와 곰이라는 생각이 문득 든다.

'사자표 춘장'과 '곰표 밀가루', 짜장면 전성시대를 이끌었던 대표적인 상품 브랜드였다.

이 전시 코너에서 가장 넓은 공간을 차지하는 전시물은 철가방이다. 오늘날 우리 눈에 익은 함석판이나 알루미늄 철가방의 조상격인 나무 철가방이 전시돼 있다. 작은 뒤주 모양으로 생겼는데 이게 무척 무거워서 배달원들이 고생 좀 했다고 한다.

박물관의
창窓

짜장면의 종류와 조리법
kinds and recipes of Jjajangmyeon
炸醬麵的种类和烹饪方法 | ジャージャーメンの種類と調理法

한국의 짜장면 맛이 달다면 중국의 짜장면은 짠맛이 강하고, 한국의 짜장면은 춘장을 볶다 물을 넣어 짠맛을 연하게 풀어주며, 양파와 양배추 등 야채를 듬뿍 넣어 전체적으로 단맛이 나게끔 만든다.

옛날짜장
양파, 양배추, 감자를 굵직하게 썰어서 춘장과 함께 볶아 물과 전분을 넣어 만든 것이다.

간짜장
춘장에 물과 전분을 전혀 첨가하지 않고 기름에 볶아낸 것이다.

유니짜장
유니 혹은 어니 짜장으로 불리며 돼지고기를 곱게 갈아서 만드는 것으로 부드럽고 담백한 맛이 특징이다.

삼선짜장
3가지 이상의 해산물이 들어간 짜장면으로 보통 새우나 갑오징어, 건해삼을 넣어서 만든다.

쟁반짜장
춘장과 면발을 함께 볶아낸 뒤 커다란 쟁반에 담아내는 것으로 부추를 첨가해 볶아내는 것이 특징이다.

사천짜장
고추기름을 볶는데 사용하며 매우면서도 붉은 색을 띠는 것이 특징이다.

고추짜장
고추기름과 청양고추를 듬뿍 사용한 것을 면발에 비벼 먹는 짜장면이다.

유슬짜장
채소와 각종 재료를 면발과 같이 잘게 채썰어 넣어 소스를 남기지 않고 먹을 수 있으며 납작한 접시에 나오는 것이 특징이다.

짜장면의 종류도 많다. 보통 짜장부터 간짜장, 유니짜장, 삼선, 쟁반, 사천, 고추, 유슬짜장까지, 전시된 것만 8가지

　　짜장면과 자장면에 대해서도 설명하고 있다. 한자炸醬麵에 기반을 둔 단어라고 '자장면'을 표준어로 고집해왔었지만 지난 2011년부터 짜장면도 복수표준어로 인정됐다. 이 박물관의 표기도 물론 짜장면박물관이다.

　　재밌는 설명이 눈에 띈다. 짜장면이나 때로는 중국인을 비하하는 말로 흔히 쓰는 짱깨가 사실은 돈통을 가리키는 중국어 '장궤掌櫃(장꾸에이)'에서 유래했다고 한다. 한자를 그대로 풀면 '궤짝을 관장한다'가 되어 '가게 주인' 혹은 '돈 많은 사람'을 뜻하게 된다.

1964년경 권장 가격표와 1970년대 공화춘 가격표

이밖에 중국집 특유의 간장병, 식초병, 그리고 중국집을 상징하는 고량주도 전시돼 있다. 한켠에는 짐칸에 철가방을 올려놓은, 일명 쌀집 자전거가 세워져 있다.

1964년 당시 음식점 벽에 붙어있던 가격표도 눈에 띈다. 54년 전 가격은 짜장면 우동 150원, 간짜장 짬뽕 220원, 볶음밥 250원, 삼선 자 붙은 면들은 350원이었다. 탕수육은 900원, 그밖의 요리류는 시가時價.

2층 마지막 코너에서는 인스턴트 짜장을 소개하고 있다. 물 부어서 끓여먹는 짜장 분말, 그대로 데워먹는 3분 짜장, 그리고 라면 형태의 짜장면들이다. '일요일은 내가 요리사' 라던 바로 그 제품도 있다.

박물관의
창窓

차이나타운의 삼국지벽화거리

　　다시 1층으로 내려오면 마지막 전시 코너, '1960년대 공화춘 주방'
이 있다. 한쪽에서는 수타면을 만들고 다른 한쪽에서는 화덕 위에서 웍
을 다루는 모습이 모형으로 재현돼 있다. 웍을 다루는 요령, 짜장 볶는
법, 짬뽕 조리법 등도 적혀 있다. 중국음식의 맛을 가르는 것은 뭐니 뭐
니 해도 불맛을 내는 웍이라고 할 수 있다.

　　뒤편의 조그마한 기획전시실이 있지만 기획전시는 있는 날보다 없
는 날이 더 많다.

짜장면박물관이 위치한 인천 중구 선린동 일대는 우리나라 최대의 차이나타운이다. 한번 가서서 짜장면도 한 그릇씩 먹고 간식으로 공갈빵도 먹고 짜장면박물관도 둘러보면 좋을 것 같다.

짜장면박물관 조금 떨어진 곳에서 영업 중인 공화춘은 이곳과는 관련이 없는 그냥 등록상표라고 한다.

박물관에는 없는, 짜장면 족보 얘기를 좀 더 하고 싶다.

짜장면은 중국음식일까? 한국음식일까? 한국에서만 대중화되고 정작 중국에서는 먹기 힘든 걸 보면 사실상 한국음식이라는 얘기가 타당하게 들린다. 하지만 짜장면을 처음 만들어 먹던 사람은 화교들이니 그래도 중국음식이라는 얘기도 틀린 말은 아니다. 고구려도, 아리랑도, 뭐든 자기네 거라고 우기는 중국이 짜장면의 소유권(?)을 주장하지 않는 것이 좀 의아하기도 해서 덧붙이는 말이다.

짜장면을 먹으며

정호승 詩

짜장면을 먹으며 살아봐야겠다.
짜장면보다 더 검은 밤이 올지라도
짜장면을 배달하고 가버린 소년처럼
밤비 오는 골목길을 돌아서 가야겠다.
짜장면을 먹으며 나누어 갖던
우리들의 사랑은 밤비에 젖고
젖은 담벼락에 바람처럼 기대어
사람들의 빈 가슴도 밤이 젖는다.
내 한 개 소독저로 부러질지라도
비 젖어 꺼진 등불 흔들리는 세상
슬픔을 섞어서 침묵보다 맛있는
짜장면을 먹으며 살아봐야겠다.

■18. 인천개항박물관

외양만 보고도 대번 알 수 있는 짜장면박물관

　　인천엔 독특하거나 유일한 박물관들이 많다. 지난 2회에 걸쳐 연이어 소개한 이민사박물관, 짜장면박물관을 포함하여 다른 도시에는 없고 인천에만 있는 박물관들이 꽤 있다. 왜 그럴까?

박물관의
창窓

도시 자체에 사연이 많아서라고 본다. 물론 그 사연은 근세의 인천으로 한정된다.

2천 년 전 소서노와 두 아들이 이끄는 백제 세력이 고구려로부터 남하했을 때 큰아들 비류는 지금의 인천, 미추홀에 도읍을 정했다고 역사가 전한다. 그런데 이 이후로 약 2천 년간 인천은 우리 역사에 특별히 등장할 일이 없었다. 그냥 한적한 어촌마을이었을 것이다.

물론 고려와 조선을 거치면서 강화도의 역사는 터질 듯이 치열했었지만, 행정구역상 인천광역시 강화군은 그냥 한데 묶어 인천이라고 하기엔 정서상 미묘한 차이가 있으므로 강화도는 빼고 이야기하겠다.

근세의 인천은 그야말로 격동의 한가운데에 있었다. 좋은 말로 근대 문물의 수용처, 안 좋은 말로는 외세 침탈의 창구였다.

1883년 개항 이후의 인천 도시 발달사를 한 마디로 말하면 '최초를 모아가는 역사'라고 말해도 과장이 아니다. 그런데 그 최초는 '최초의 금속활자' 같은 부류의 개발과 창의가 아니라, 외부에서 우리에게 소개된 '낯선 어떤 것'이었다.

세관(인천해관; 1883)

우편, 전신업무(인천~한성 간; 1884~5)

성냥공장(조선인촌회사; 1886)

호텔(대불호텔; 1888 혹은 1885)

서구식 공원(만국공원(현 자유공원); 1888)

서양식 주택(세창양행 사택; 1890)

화폐 제조(인천전환국; 1892)

사립초등학교(영화학당; 1892)

해군사관학교(조선수사해방학당; 1893)

철도(경인선; 1899)

담배(동양연초주식회사; 1899)

해외이민(1902)

군함(양무호; 1903)

등대(팔미도등대; 1903)

근대적 기상관측(인천기상대; 1904)

짜장면(공화춘; 1905)

사이다(1905)

공립박물관(인천시립박물관; 1946)

갑문식 도크(1974)

닭강정

쫄면(1970)

정말 많다! 인천이 지닌 '우리나라 최초'를 모두 소개하자면 지면이 모자란다. 구한말을 전후로 정신을 차릴 수 없을 정도로 밀려드는 '낯선 근대문물'을 온몸으로 받아내던 인천, 그 치열하고 역동적이며 때론 혼란스럽던 백여 년 전 인천의 모습을 펼쳐놓은 박물관이 바로 인천개항박물관이다. 이곳은 그야말로 최초만 모아놓은 박물관이다. 실제로 건립계획 당시의 이름은 '최초사박물관'이었다.

박물관의
창窓

(가칭)한국최초사박물관 용역 관련 공고문(2007년 5월 2일자)

박물관의 건물 자체가 근대문물의 흔적이다. 일본제1은행 건물(후에 조선은행)을 개조하여 인천개항박물관으로 활용하고 있다.

물론 건물은 최초가 아니다. 최초의 근대적 금융기관은 1878년에 건립된 일본제1은행 부산지점이고, 본 건물은 최초보다 5년이 늦다. 건립 당시엔 일본제1은행 부산지점 인천출장소였다.

전시실은 크게 1, 2, 3, 4, 네 개의 공간으로 구성돼 있다.

제1전시실은 '인천개항장의 근대문물'. 박물관을 들어서면 정면으로 홀처럼 펼쳐진 공간이 제1전시실인데 전체 전시공간의 절반 이상을 차지한다.

개항 이후에 인천을 관문으로 하여 들어온 근대문물이 실물과 사진 자료로 전시돼 있다. 첫 번째 전시 코너에서는 인천항의 갑문에 대해 설명하고 있다.

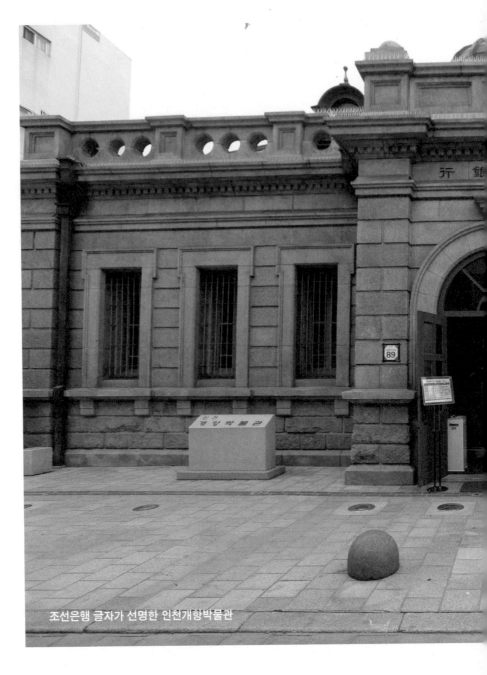

조선은행 글자가 선명한 인천개항박물관

박물관의
창훈

1903년부터 불을 밝힌 우리나라 최초 팔미도등대의 5분의 1 모형

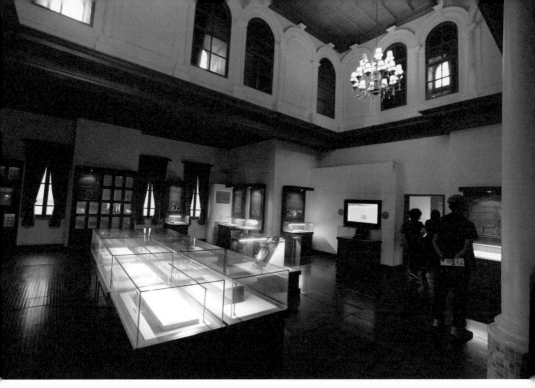

진열장 속 유물과 간단한 설명으로 구성된 박물관 내부. 문화재이므로 벽면에 의장 시설은 할 수가 없다.

　인천항은 서해의 조수간만차로 인해 갑문 설비가 있어야만 큰 배가 드나들 수 있다. 배가 외항을 통해 도크 안으로 들어오면 갑문을 닫고 수위를 맞추어 내항으로 들어와 정박하는 원리로 운영된다. 갑문은 개항 당시에는 없었고 1974년에 추가로 설치한 시설이지만 이 역시 당시엔 국내최초였다.

　일본으로부터 들어온 최초의 군함, 양무호와 광제호 이야기, 근대적 우편사업을 증명하는 빨간색 우체통, 우체사라 불리던 당시의 우체부 모형도 볼 수 있다. 이밖에 앞서 열거한 여러 가지 '최초'들이 전시돼 있는데 전시 자체는 '전시물과 그에 따른 설명'이라는 가장 단순하고 전형적인 패턴을 따르고 있다.

제2전시실은 경인선 전시 공간이다. 1899년부터 노량진-제물포 구간을 달리던 우리나라 최초의 철도, 경인선에 대해 전시하고 있다.

당시 9월 19일자 독립신문에 다음과 같은 기사가 실렸다.

화륜거 구르는 소리는 우레 같아서 천지가 진동하고 기관거의 굴뚝에서 연기는 반공에 솟아오르더라.

수레 속에 앉아 영창을 내다보니 산천초목이 모두 활동하여 도는 듯하고 나르는 새도 따르지 못하였다. 대한 이수(里數)로 80리 되는 인천을 순식간에 당도하였는데 그곳 정거장에 비포한 범절은 형형색색 황홀찬란하여 진실로 대한 사람의 눈을 놀라게 하더라.

건널목의 신호기, 신호레버, 기관표, 검표기, 통표 등등의 철도 분야 전시물을 확인할 수 있다. 경인선으로부터 시작된 우리나라의 철도역사가 세계에서 5번째로 고속철을 운행하는 수준으로까지 발전해왔음을 전시하고 있다. '자랑스런 역사의 시발점이 우리 인천이다'라는 자부심이 묻어나는 공간이다.

제3전시실에서는 현재의 박물관 근방을 재현하고 있다. 개항기의 인천풍경.

개항장 부근 거리의 다른 이름은 각국 조계지이다. 프랑스 조계지, 일본 조계지, 청국 조계지 등등 조계지는 간단히 말하면 '외국인이 거주하는 치외법권지'이다. 남의 나라 땅을 자기들끼리 나누어 치외법권을

계단을 경계로 왼편은 청국 조계지, 오른편은 일본 조계지이며 계단 상부엔, 최근 중국 칭다오靑島시에서 기증한 공자 석상이 서 있다.

행사하는 것을 지켜보면서도 어찌 해 볼 수 없었던 당시의 우리나라 상황을 상징적으로 압축한 전시실이다.

3전시실에서 눈에 띄는 전시물은, 당시 이 거리의 모습을 실사풍 화면의 배경으로 배치하고 그 앞을 포토존으로 구성한 코너이다. 나이가 대략 40대 이상이라면 예전에 동네마다 다니던 포토존 리어카를 기억할 것이다. 에펠탑, 타워브릿지, 자유의 여신상 등 원하는 화면을 배경으로 어색한 포즈를 남겼던 그 추억을 떠올리게 한다.

박물관이 위치한 거리는 일본제1은행(본 박물관), 나가사키18은행(現 근대건축전시관), 대불호텔(現 중구 생활사전시관)과 상점이 밀집한 일본

백년 전 거리를 배경으로 합성화면을 만들 수 있는 포토존. 70년대식 AR(증강현실)이다.

조계지였다. 그래서 박물관 건물 좌우로 일본풍의 가옥들을 지금도 어렵지 않게 확인할 수 있다.

제4전시실은 개항기의 금융 관련 전시실이다. 전시 공간 자체가 당시의 은행 금고 속이다. 개항기의 금융기관에 대한 내용과 화폐를 찍던 전환국에 관한 자료를 전시하고 있다. 우리나라 최초의 조폐공사는 인천전환국으로 시작해서 1900년 이후에는 용산전환국으로 이전하게 된다.

건물의 2층 공간은 개방하지 않고 있다.
본 건물처럼 문화재의 내부를 전시 공간으로 활용한 박물관을 관람

박물관의
창窓

은행 금고 내부를 금융 관련 전시실로 꾸며놓았다.

할 때는 전시물만 보지 말고 건물의 부재 등도 함께 살펴보실 것을 권한다. 특히 본 박물관은 비교적 아담한 크기라서 뒤로 한 발짝만 물러서면 좌측 끝에서 우측 끝까지 그리고 천장부터 바닥까지, 전체 공간을 한 눈에 담을 수 있다. 비록 상처와 치욕의 상징이지만 문화재로서는 어떤 가치를 지니는지 각자의 느낌을 담아가시기 바란다.

나의 느낌은 균형미와 안정감이었다.

별관 건물에는 기획전시실이 마련돼 있다. 백년 전 풍물을 소개하는 박물관답게 입장료도 백년 전 가격이다. 성인 500원, 어린이 200원.

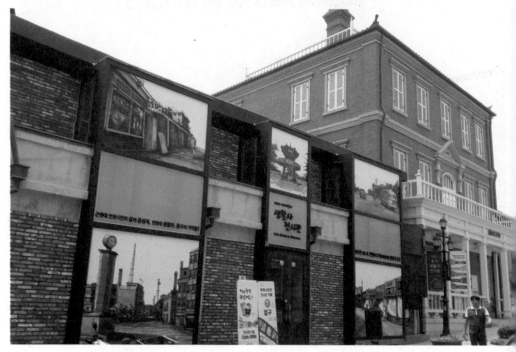

다시 지은 대불호텔을 중구 생활사전시관으로 꾸몄다.

　인천개항박물관의 왼쪽으로는 건물 몇 개를 사이에 두고 중구 생활
사전시관, 오른쪽으로는 근대건축전시관이 좌청룡우백호로 서 있다.

　중구 생활사전시관이 들어선 곳은 1888년(혹은 1885년)에 개관한 우
리나라 최초의 호텔이 있던 자리다. 당시는 말을 타고 한양까지 한나절
이 걸리던 시절이라 제물포항에 내린 외국인 선교사들은 대개 인천에서
하루를 묵게 되었다. 이들을 대상으로 호황을 누리던 대불호텔은 경인
선 개통(1899) 이후 내리막을 걷다 1918년에는 건물이 매각되어 중화루

박물관의
창^窓

나가사키18은행 시절 건물 내부 부자재를 그대로 드러낸 근대건축전시관

로 간판을 바꿔 달았다. 60년 뒤(1978)에는 결국 건물을 헐었고 다시 40년 뒤(2018)에 복원하여 2018년 4월 6일에 박물관으로 개관했다. 복원이라고는 했지만 빈터에 새로 지은 것이므로 고증을 통한 신축이라고 봐야 한다. 중구 생활사전시관은 대불호텔의 지난 내력과 함께 1960~70년대 인천 중구의 생활모습을 전시하고 있다.

근대건축전시관은 개항장 일대 근대건축물을 미니어처 형태로 소개하는 전시관으로서 일제강점기에는 나가사키18은행 인천지점이었다.

이곳을 관람하며 미리 정보를 얻은 후에 해당 건축물을 찾아가보는 것
도 인천 개항장을 답사하는 꽤 괜찮은 방법이다.

개항장 거리에서 길을 따라 동인천역 방향으로 천천히 걷다보면 인
천 최초의 상설시장, 신포시장에 도착한다. 인천의 또 다른 최초를 이번
엔 입으로 감상해보자.

박물관의
창窓

■19. 전쟁과여성인권박물관

전쟁의 상처를 기억하고 반성하자는 박물관.

이렇게 말하면 거의 반사적으로 전쟁기념관을 떠올리겠지만 금년 호국의 달에는 조금 다른 각도의 호국 기념관을 다녀왔다.

전쟁의 폭력이 짓밟은 인권, 그중에서도 여성인권, 또 그중에서도 일본군위안부 피해자의 인권 문제를 다루고 있는 박물관이다.

전쟁과여성인권박물관. 서울 성산동 주택가에 위치하고 있다. 골목으로 들어가서야 찾을 수 있지만 그렇다고 아주 외진 곳은 아니다.

2층 양옥 전체를 전시관으로 리모델링했다. 지상 2층, 지하 1층의 가옥 뼈대와 구조는 그대로 가져왔고 외부(건물 스킨)는 완전히 바꿨다. 어두운 톤의 비둘기색 벽돌로 건물 전체를 둘러싸면서 출입문과 베란다 일부만을 창과 문으로 노출시켰다. 질서 있게 가로로 돌출된 벽돌 줄무늬가 인상적이다. 아마도 전쟁 피해나 여성인권과 관련하여 무슨 메시지를 담았겠지 싶은데 대번 와 닿는 어떤 것은 없었다. 그냥 '범상치 않구나!' 정도의 느낌이랄까?

서울 성산동 주택가의 전쟁과여성인권박물관. 벽돌이 만든 가로 줄무늬가 인상적
이다.

박물관의
창窓

건물의 가장 외진 곳에 박물관의 입구가 있다. 마치 거대 왕릉으로 들어가는 작은 입구 같아서 분위기는 조금 음습하다.

철문을 열고 들어서면 안내와 입장권 판매 기능을 하는 작은 맞이방이 나온다. 입장권의 뒷면을 보면 할머니 한분의 사진과 간략한 프로필이 적혀 있다. 요일별로 서로 다른 할머니가 인쇄돼 있다고 하는데 내가 구입한 입장권에는 배봉기 할머니가 계셨다. 1943년 충남 예산에서 오키나와의 일본군 위안소로 끌려갔고 전쟁이 끝난 후에도 고향으로 돌아오지 못하고 지난 1991년 오키나와에서 생을 마감하셨다.

맞이방의 한쪽 벽면에 설치된 조그마한 스크린에는 노랑나비가 날아다니는 영상물이 상영된다. 노랑나비의 숫자가 많아지고 날갯짓도 바빠지면서 나비가 스크린의 프레임 밖으로 날아간다. 폭력과 차별의 벽을 뚫고 자유로이 날아가는 나비는 위안부 피해자 할머니들을 상징한다. 노란색과 나비는 본 박물관의 상징물이기도 하다.

또 다른 문을 열고 건물 밖으로 나가면 쇄석길이 나온다. 쇄석碎石, 즉 부순 돌로 깔아 만든 자갈길이라는 뜻이다. 쇄석길은 '역사 속으로'라는 부제가 붙은 관람 통로이다.

발걸음을 옮길 때마다 저벅저벅 소리가 나는 굵은 자갈이 바닥에 깔려 있고 스피커에서는 군인들이 행군하는 군화발소리가 들린다. 지나간 시간 속의 군화발소리, 그리고 지금 내 발 밑의 자갈 밟는 소리. 과거와 현재의 이음이랄까?

한쪽 벽면에는 어린 소녀를 상징하는 그림자 형상이, 맞은편 벽면에

박물관의
창窓

본 전시 공간으로 진입하는 쇄석길. 70~80년대에 지은 이런 주택에는 벽과 벽 사이로 난 좁은 공간에 사다리 같은 걸 놔두거나 간혹 사나운 개 한 마리가 묶여 있기도 했다.

는 고통 속에 늙어버린 할머니들의 얼굴과 손바닥이 있다. 할머니들의 실제 얼굴과 손을 본떠서 만든 부조라고 한다.

계단을 따라 지하로 내려가면 좁고 어둡고 천장도 낮은 공간이 나온다. '그녀의 일생'이라 이름 붙은 이곳은 전쟁터와 위안소를 상징하는 공간이다. 할머니의 육성으로 들려주는 영상증언 코너가 있고 그 옆에 작은 창고 같은 방에도 무언가를 전시해놓았다. 어른 어깨보다 좁은 쪽 문으로 연결돼 있는데 들어가라고 만들어 놓은 문은 아니다. 몸을 기울여 들여다보는 창문 정도의 기능을 한다. 여기도 마찬가지로 왼쪽 벽면

들어가라는 공간이 아니라 들여다보라는 공간이다. 주택 시절에는
지하 단칸방이었겠지?

엔 어린 소녀가, 맞은 편 오른쪽 벽면엔 할머니가 그려져 있다.

　　소녀와 할머니 사이의 앞쪽 벽면에는 전쟁을 상징하는 영상물이 돌
아가고 이 세 벽면이 이룬 가운데 공간에는 메시지가 분명한 미술 작품
이 설치돼 있다. 굵은 자갈이 깔려 있고 신발 두 켤레가 띄엄띄엄 놓여
있다. 할머니들이 걸어온 인생험로를 상징하는 것으로 보인다.

박물관의
창^窓

주택 내부 통로를 통해 지하에서 2층까지 연결된 '호소의 벽'

지하에서 2층까지 올라가는 계단 벽면의 이름은 호소의 벽이다. 시멘트블록으로 쌓아올린 막벽돌이 마감 없이 그대로 노출돼 있고 그 사이사이에 할머니들의 호소가 적혀 있다. 일부는 영어와 일어로도 함께 적혀 있다.

'우리에게 일어난 그 진실은 우리가 죽는다고 묻히는 게 아닙니다.
진실은 반드시 밝혀집니다.'
'우리 아이들은 평화로운 세상에서 살아야 합니다.'
'한국여성들 정신 차리시오. 이 역사를 잊으면 또 당합니다.'
'내가 바로 살아있는 증거인데 일본정부는 왜 증거가 없다고 합니까?'

호소의 벽을 따라 2층까지 올라가면 역사관, 운동사관, 생애관, 추모관이 이어진다. 관館이라고 이름 붙였지만 격실은 아니고 개별 전시존을 말한다.

2층은 눈에 익은 보통의 박물관 형태로 구성돼 있다. 설명글과 관련 유물 전시로 꾸민 공간이다. 비교하자면 앞서 지나온 전시 공간들에는 설명글이 적혀 있지 않다. 입장권을 구입할 때 나눠준 오디오가이드가 설명 패널의 기능을 대신했던 거다. 오디오가이드는 해당 부스의 번호를 누르면 이어폰으로 설명이 들리는 라디오로서 작품 설명이 필요한 미술관에서 흔히 보는 매체다.

2층 전시실에서는 위안부의 존재를 증명하는 수없이 많은 증거물들을 확인할 수 있다. 신문 모집 공고, 부대 내 자료, 군 간부의 일기장(아

박물관의
창窓

가장 많은 내용을 전시한 2층 전시실. 기부자의 벽 사이로 소녀상이 보인다.

버지의 일기장을 기증한 일본인도 있음), 위안소의 위치가 표시된 지도, 위
안소 내 배치도, 위안소에서 사용하던 위안권 등이 전시돼 있다. 더불
어, 피해자 할머니들을 정의하는 호칭은 무엇일까에 대해서도 적혀있
다. 할머니들의 실체는 성노예이다. 하지만 가장 보편적으로 사용하는
명칭은 일본군 '위안부'이다.

　위안부는 가해자들이 사용했던 가치중립적 용어라는 문제점을 지니
고 있지만 역사적 사실을 밝히는 차원에서 공식적으로 이 용어를 사용
하고 있다고 한다. 위안부에 작은따옴표를 적고 일본군 '위안부', 이와

같이 사용한다.

3D 애니메이션으로 만든 '소녀 이야기' 코너도 있다. 위안부 피해자 정서운 할머니의 실화를 엮은 작품인데 이제는 널리 알려져서 인터넷에서도 쉽게 접할 수 있는 영상물이다.

2층 전시의 메인 코너인 운동사관이 이어진다. 일본군 '위안부' 문제는 세상이 다 아는 역사적 사실이지만 1991년 이전까지는 가해자도 없고 피해자도 없는, 떠도는 전설 같은 이야기였다.

가해자는 가해 사실을 부인하고 피해자는 피해 사실을 감춘 채 숨어 지내왔다. 그러다가 故 김학순 할머니의 공개증언이 있었다.

"내가 위안부 정신대다." 1991년 8월 14일, 이날을 세계 위안부의 날이라 부른다. 김학순 할머니의 눈물은 침묵을 깨뜨리는 시작이었다.

'나도 정신대였다.' 고통 속에 숨어 지내던 피해자 할머니들 234명이 노랑나비가 되어 세상 밖으로 날아들었다. 그 후 몇 분의 추가 증언을 포함하여 여성가족부에 총 240분이 등록했고 현재(2019. 3. 3. 기준) 22분의 할머니가 생존해 계신다. 이들의 평균 연령은 이미 91세를 넘겼다.

김학순 할머니를 계기로 위안부 피해자 문제는 우리나라는 물론 국제적으로 공론화되었고 그 다음해인 1992년 1월 8일 수요일에는 일본대사관 앞에서 '위안부 강제연행 사실을 인정하라'는 시위가 열렸다. 이 날을 1차로 해서 매주 수요일 12시 일본대사관 앞에서는 수요시위가 열리고 있다. 지난 2011년 12월 14일에는 제1000차 수요시위에 맞추

박물관의
창

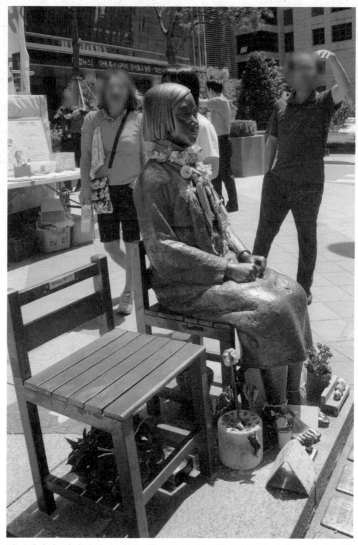

일본대사관 건너편의 소녀상. 이 도로의 이름은 '평화로'이다. 물론 행정주소는 율곡로이다.

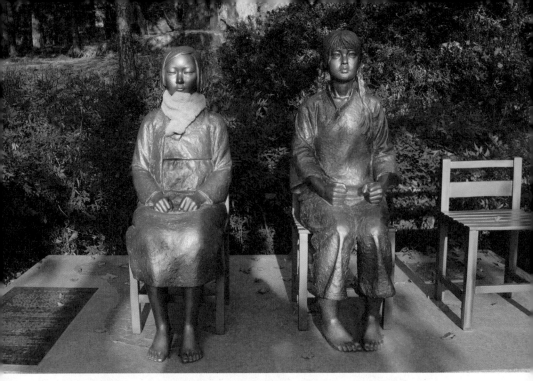

서울 지하철 4호선 삼선교역 6번 출구 근방에는 2명의 소녀가 나란히 앉은 '한중 평화의 소녀상'이 설치돼 있다.

어 평화비 제막식이 있었다. 평화비의 기념조형물이 바로 그 유명한 소녀상이다. 어느 일본인이 말뚝 테러를 해서 더욱 많이 알려지기도 했다. 2019년 1월 8일로 만 27년째를 맞은 수요시위는 1369차를 하루 앞두고 있다.

시위가 일본정부에 요구하는 사항은 다음 7가지이다.

①전쟁범죄 인정 ②진상규명 ③공식사죄 ④법적배상 ⑤전범자 처벌 ⑥역사교과서에 기록 ⑦추모비와 사료관 건립.

이중 받아들여진 것은 하나도 없다. 이런 내용이 운동사관에 전시돼 있다.

박물관의
창^窓

박물관의 소녀상. 옆의 의자에 앉아서 사진도 찍을 수 있는 일종의
포토존이다.

　　다음 코너는 생애관. 피해자별 프로필을 적어놓은 곳이다. 출생년
도, 연행된 지역, 피해 내용, 관련 유품 등이 전시돼 있다.
　　2층에서 문밖으로 나가면 추모관이다. 리모델링 전에는 주택의 베
란다 공간이었을 걸로 보인다. 돌아가신 할머니들의 사진과 함께 기일
이 적혀 있고 헌화할 수 있는 꽃이 준비돼 있다.

2층 베란다를 활용한 추모관. 이곳은 유골 없는 납골당이다. 빈 벽돌은 앞으로 돌아가시는 할머니들의 이름과 사진으로 채워지게 된다.

1층으로 내려오면 '세계분쟁과 여성폭력' 코너가 이어진다. 콩고내전, 아프간 전쟁 등 세계 각지에서 여전히 전쟁과 성폭력 피해를 입고 있는 여성들의 이야기를 전시하고 있다.

안내도에 자료실이라고 표시된 공간이 있는데 본래 용도는 그랬는지 모르겠지만 현재는 기획전시 공간으로 이용되고 있다.

기획전시실은 실내와 야외에 각각 한 곳씩 마련돼 있다. 동굴처럼 안으로 움푹 들어간 야외 기획전시실은 저택의 주차장 공간이었을 걸로 짐작된다.

이름은 기획전시실이지만 이곳은 베트남전 민간인 학살과 여성 폭력에 관한 '사실상'의 상설전시공간이다.

새로 알게 된 사실과 부끄러운 이야기들이 너무 많다. 특히 베트남 곳곳에 한국군의 민간인 학살을 기록한 일명 '한국군 증오비'가 세워져 있다는 얘기는 충격적이다.

"하늘에 가 닿을 죄악, 만대를 기억하리라."

비문의 구체적인 내용은 더 놀라웠다. "1966년 2월 26일, 미제의 지휘 아래 꼭두각시 한국군들이 380명의 무고한 민간인을 학살했다."

다음은 베트남 피해 여성의 글이다. "우리는 아시아의 전쟁이 낳은 같은 피해자라고 생각합니다. 다른 점이 있다면 그분들은 일본군에 피해를 당했고 우리는 한국군에 당했다는 것이지요."

위안부 피해자 할머니의 글도 보인다. "베트남 여성이 한국군 때문에 우리와 같은 고통을 겪었다니 한국 국민으로서 죄송합니다. 성폭력 피해자들이 살아있는 동안 조금이나마 위로받을 수 있도록 돕겠습니다."

전쟁 당시 한국군 기지에 감금된 채 성폭행을 당했던 모녀의 사진과 이야기가 걸려 있다.

베트남전 민간인 학살과 여성폭력에 관한
전시실

"나이 든 여성들은 두어 번, 젊은 여자들은 계속해서 불려나갔다. 몇 번을 불려나갔는지 모르지만 2박 3일 동안 하룻밤에 7~8번 정도 불려나갔던 것 같다. 함께 갇혀있던 엄마는 우리들이 불려나갈 때마다 흐느껴 울며 부처처럼 기도를 했다."

박물관 밖으로 나가면 관람객들의 사연을 적어놓은 노랑나비 수백 마리가 건물 벽면에 걸려 있다. 내용은 할머니들에게 용기를 전하는 응원의 메시지들이다.

주로 "잊지 않겠습니다." 는 내용들이고 "꼭 이길 수 있습니다. 건강하세요.", "진실은 결코 가릴 수 없습니다." 등도 눈에 띤다.

이 박물관에서는 소녀와 할머니를 대비한 사진이나 그림, 조각 등을 꽤 여러 번 확인할 수 있다.

박물관의
창窓

노랑나비에 메모를 적어 붙이는 학생 관람객들

소녀와 할머니 사이의 약 50년 간극은 일본군의 성노예로 고통 받던 시간과 막상 전쟁이 끝났음에도 자신의 피해 사실을 마치 죄인처럼 숨긴 채 살아왔던 또 다른 고통의 시간을 합한 시간이다. 이 폭력과 단절의 시간을 전후로 해서 그 이전에는 소녀가 있고 그 이후에는 할머니가 있다는 설정은 본 박물관 스토리의 기본 뼈대를 이룬다.

전쟁과 여성인권박물관은 지난 2012년에 개관했다. 일본군 '위안부' 할머니들을 위한 박물관을 짓자는 논의가 나온 뒤 실제로 개관할 때까지 근 20년이 걸렸다.

박물관의
창愴

후원기업을 찾기가 쉽지 않았다고 한다. 기업들 입장에서는 위안부 혹은 정신대가 한정하는 이미지나 정체성이 부담스러웠나보다. 정부나 지자체도 적극적이지는 않았다. '말리진 않겠지만 나한테 나서라고 하지는 마!' 이런 입장이 아니었을까?

그래서일까? 위안부박물관이나 정신대박물관이 아니라 전쟁과 여성인권박물관이라고 이름 지은 것이 단지 전시소재의 외연을 넓힌다는 차원만은 아닌 것 같다는 느낌이다.

결국 건립 예산은 시민 모금으로 많은 부분을 충당했다. 그들의 이름은 박물관 2층 '기부자의 벽'에 적혀 있다.

우리나라 시민의 모금이야 새삼스러울 게 없지만 놀라운 것은 일본 시민이다. 알려지기로는 전체 건립 기금의 약 30%가 일본인의 기부금이라고 한다. 일본이라는 나라와 일본사람이라는 구성원에 대해 여러 생각을 하게 된다. 일본을 갈 때마다 느꼈던 것은 이렇게 겸손하고 예의 바른 사람들이 어떻게 과거에 그런 만행을 저질렀고 지금도 저렇게 뻔뻔스러울 수 있을까? 하는 의문이다.

혼네本音(진심)와 다떼마에建前(겉치레)라는 일본인의 이중성에서 기인하는 바도 있겠지만, 결국 일본의 집권 세력이 보편적인 일본국민 정서를 대변하지 못한다고 봐야하지 않을까?

그렇게 믿고 싶다.

건립 모금 과정이 안타깝고 부끄럽기도 하지만 생각하기에 따라서는 오히려 시민모금을 통해 더 당당하고 자랑스러운 성과물로 만들어냈

다고 바라 볼 수도 있겠다. 지난한 과정을 거쳐 지난 2012년 5월 5일 개관했고 현재 (사)한국정신대문제대책협의회에서 운영하고 있다. 일요일과 월요일에 쉬고 오전 11시에 문을 열어 6시에 문을 닫는다.

상징은 노랑나비이다. 뮤지엄샵에서 파는 노랑나비 뺏지도 예뻤지만 나는 노란색 연필을 구입했다.

박물관에 걸린 사진 속의 글귀가 인상에 남는다. 수요시위에 참가한 할머니 한 분이 이런 피켓을 들고 있었다.

"우리는 쉽게 죽지 않아!"

역사의 흔적을 모두 지우고픈 사람들에게 던지는 무겁고도 무서운 외침이다.

박물관의
창窓

■20. 몽골문화촌

생명은 땅을 닮는다. 재갈도 채 물리지 않은 어린 망아지가 초원의 색깔과 꽤 잘 어울린다.

푸르디푸른 하늘

지평선까지 이어지는 드넓은 초원

점점이 박힌 초원의 집 게르

사이사이 수백 마리 가축과 말 탄 양치기

이곳은 징키스칸의 나라! 몽골이다.

해외 여행객 3천만 시대를 맞은 한국인이 어딘들 못 가고 언젠들 안 가랴마는 그럼에도 몽골은 우리가 흔히 다녀오는 관광지는 아니다. 그나마도 찾아가는 사람의 80%가 여름 한 철에 몰린다.

이처럼 한국인에게 익숙한 관광지는 아니기에 선뜻 나서는 것이 만만치 않다면 일단 꿩 대신 닭으로 한국에 있는 몽골을 다녀오자. 경기도 남양주 수동의 몽골문화촌은 언젠가 몽골을 다녀오고픈 사람들에게 충분한 오리엔테이션 역할을 해줄 것이다.

몽골문화촌은 몽골을 전시해놓은 박물관이다. 박물관은 '인류와 그 환경의 물질적 증거물을 연구·교육·향유하기 위해 수집·보존·연구·소통·전시하며 … 대중에 개방된 영구적 비영리 기관(국제박물관협회 정의)'이다.

다시 말해 몽골박물관이라면 몽골을 증거할 수 있는 것들을 보존하고 전시하여 일반인을 위해 개방한 시설이다. 사실 가성비를 따져보면 박물관만큼 우수한 간접체험 장소도 없다. 입장료가 저렴한 우리나라의 경우에는 더더욱 그러하다. 몽골문화촌은 공연을 관람하지 않을 경우 별도의 입장료도 없다. 소정의 주차요금만 받는다.

몽골문화촌이라?
도대체 남양주에 왜?
이곳을 처음 접했을 때 들었던 의문이다.

박물관의
창훈

단서는 울란바타르시와 남양주시의 관계이다. 둘은 20년 전부터 우호협력도시이다. 그 이전의 내력은 모르겠고 지난 1998년에 두 도시 간 협력관계를 체결한 후 교류와 우정에 대한 증표이자 한국에 몽골의 역사와 문화와 자연을 널리 알릴 목적으로 2000년에 개관했다. 시설을 하나하나 갖춰 지금은 민속공연장, 마상공연장, 민속전시관, 역사관, 생태관, 문화체험관을 두루 갖춘 종합 몽골문화촌이 되었다.

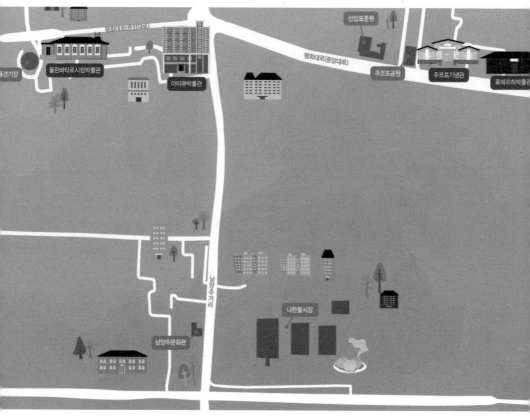

몽골의 수도 울란바타르에는 남양주거리라 이름 붙은 도로와 함께 남양주문화관이 있다. 울란바타르는 남양주와는 우호협력도시이고 서울과는 자매도시이다.

몽골문화촌은 서울 출발을 기준으로 경춘고속도로나 46번 경춘국도를 타고 가다 마석에서 수동 쪽으로 우회전하여 시골길을 한~참 올라가면 나온다.

나는 몽골문화촌 도착 직전에 엉뚱한 곳으로 들어갔다 나왔었다. 말이 뛰어노는 작은 농장이 보이길래 '말 하면 몽골이지!' 싶어서 일단 들어갔는데 알고 보니 한국마사회 남양주승마장이었다. 몽골문화촌에서 마상공연을 하니까 전혀 관계가 없는 시설은 아닐 거다. 아무튼 문화촌 입구는 좀 더 위쪽에 있다. 경내에 들어서면 각종 깃발이 휘날리고 있고 말 탄 장군의 동상도 보인다. '당연히' 징기스칸이다.

이런 우스갯소리가 있다. 몽골에서 뭐가 좋은 제품인지 모르겠거든 일단 징기스칸을 찾으면 된다. 국가의 대규모 행사가 열리는 중심지는 징기스광장, 최고급 호텔도 징기스호텔, 화폐도 고액권은 징기스칸 도안, 보드카도 최고급은 징기스칸표…

수백 년을 이어오며 쭉 이래왔을 것 같지만 '징기스칸=몽골' 이 공식화된 건 1990년 탈공산화 이후이다. 알려진 것처럼 몽골은 소련에 이어 세계에서 두 번째로 사회주의혁명에 성공한 나라이다. 그 이후로 약 70년간 몽골은 징기스칸을 떠받들지 않았다. 거의 완전히 잊었다. 세월이 무상하여 잊은 것이 아니라 '정체성 망각' 을 소련으로부터 강요당했기 때문이다. 소비에트 정부에서는 몽골국민을 개개 인민으로 파편화하기 위해서 성씨까지 없애버렸는데 징기스칸 같은 구심점을 남겨두어서는 안 될 말이었다.

박물관의
창

말 탄 모습의 징기스칸 동상

아무튼 몽골은 어딜 가나 징기스칸이다. 공항에도 징기스칸, 큰 식당이나 호텔에도 징기스칸, 주요 장소마다 징기스칸, 박물관에도 징기스칸…

한국에 있는 몽골문화촌에도 그 입구에는 어김없이 징기스칸이 있다.

전시 내용이나 규모 면에서 주 전시관은 몽골민속전시관이다. 지난 2009년에 개관했다.

몽골의 전통 가옥 '게르'의 외관을 본떠 만든 건물로서 이 앞에도 토피어리 형태로 만든 기마무사가 서 있다. 이 분도 '웬만하면' 징기스칸일 것이다.

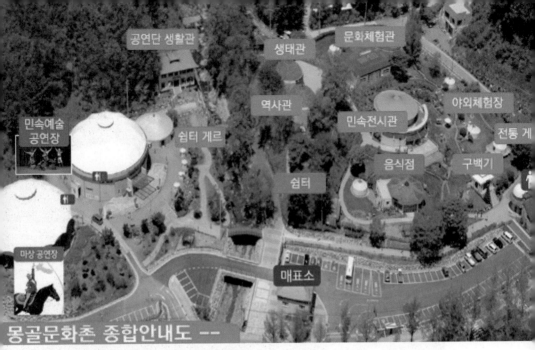

몽골문화촌 종합안내도 ──

몽골문화촌 종합안내도. 몽골문화촌은 전면 산자락을 향해 부채꼴로 펼쳐져 있다.
부지의 중앙부터 오른편까지는 민속전시관, 역사관, 생태관, 문화체험관이 배치돼
있고 그 왼편으로 민속공연장과 마상공연장이 있다.

　　전시 내용에 앞서 이 전시관의 독특한 공간 구조를 먼저 살펴보겠
다. 건축물 자체가 원형이다 보니 전시공간도 원형 평면이다. 그 가운데
에 작은 원을 둘러쳐서 전시공간을 구성했다. 원 속의 원, 동심원을 생
각하면 된다. 이렇게 되면 바깥 원의 안, 내측 원의 안과 밖, 여기에 중심
기둥을 둘러싼 바깥 면까지 도합 4면의 관람 공간을 확보할 수 있으니
좁은 공간을 대단히 효율적으로 활용할 수 있게 된다.

　　평상시엔 효율적이지만 혹시라도 방문객이 몰릴 경우에 관람동선이
엉켜서 통제가 힘들다는 것은 취약점이다. 관람객이 몰릴 땐 몰리더라
도 일단 평소엔 효율적으로 활용하자는 취지인 걸로 이해했다.

박물관의
창窓

몽골문화촌의 주 전시관인 민속전시관

 꽤 아기자기하고 예쁘게 연출한 전시관이다. 전시물 자체의 색채가
조화롭고 다양하며 조명의 사용도 과하거나 모자라지 않고 비교적 안배
가 잘 됐다. 무엇보다 전시 내용의 배치가 적절하다. 다소 많은 내용이
구겨져 들어가 있긴 한데 이걸 다 읽으라고 강요하지는 않는다. 큰 제목
그리고 압축된 설명과 함께 실물 위주로 간단히 관람해도 되고 관심 있
는 내용을 별도로 상세히 살펴봐도 된다.

로비에서 바라본 전시관 출입구. 왼편에서 오른편으로 도는 게르의 시계 방향 동선
규칙을 따른다.

박물관의
창훈

원 속의 작은 원으로 구획한 전시 공간

첫 번째 전시 내용은 몽골이라는 나라에 대한 개괄이다. 위치가 어디다, 국토면적이 얼마다, 인구가 몇이다, 종족비율이 어떻다, 지리적, 산업적 구성 현황이 어떻다… 하는 내용들인데 이런 모든 것을 모를지라도 몽골에 대해 반드시 알아야 할 점이 하나 있다. 몽골에 가보실 분들은 잘 아실 거다.

'몽고'라는 단어는 몽골에서는 사실상 금지어다. 몽고蒙古가 워낙 익숙하다보니 우리는 간장 상표로까지 사용하고 있지만 몽매하고 낡은 족속이라는 의미로서 중국인들이 몽골을 낮춰 부르려는 의도로 만들어낸 이름이다. 그래서일까? 몽골도 중국을 싫어한다.

대략 100년 전까지만 해도 청나라에 복속되어 있던 몽골은 중국의 혼란을 틈타 사회주의혁명을 거쳐 독립을 이룬다. 그리고 지금도 중국의 엄청난 인구에 흡수되지 않을까 하는 막연한 두려움을 가지고 있다.

사실 몽골을 전혀 모르는 사람일수록 이 나라를 중국 비슷한 변방국가 정도로 알고 있는 경우가 많다. 나도 그랬다. 몽골을 처음 갔을 때 언어가 전혀 준비가 안 됐었기에 필담筆談을 하려고 했었다. 일본 등지에 가면 혹시 말이 안 통해도 한자로 적어서 보여주면 다 알아 들었던 기억이 발동을 한 거다.

그런데 몽골엔 한자가 아예 없었다. 나도 어느새 '중국 주변국들은 전부 한자에 익숙할 것'이라는 편견을 지녔던 셈이다.

아무튼 몽골은 1921년에 독립을 이뤘지만 국체는 독립국이었어도 사실상의 소련 위성국 신세가 되고 만다. 이때 몽골 전통 문자를 버리고 러시아의 키릴문자를 받아들인다. 탈공산화 이후에 학교 교육 등을 통

박물관의
창窓

초원의 축복

유목 생활은 자연과 인간이 하나가 되어 살아가는 몽골을 가장 몽골 답게 만들어
주는 삶의 모습이다. 몽골인들에게 있어 목축은 삶의 수단이자 유목 생활을
도와주는 인생의 벗이다.

민속전시관 내부.

해 전통문자(몽골 비치크)를 살려 쓰려는 노력을 하고 있지만 그 성과는
미미하다.

이처럼 몽골의 내력과 정서는 중국과는 많이 다르며 오히려 중국을
경계하는 반면 한국에 대해서는 호감도가 높다. 한국을 코리아가 아니
라 솔롱고스СОЛОНГОС라고 부르는데 솔롱고СОЛОНГО는 무지개라는 뜻이
니 한국은 무지개 뜨는 나라가 되는 것이다. 한국을 이상향으로 생각했
다는 해석이지만 고려시대 색동저고리에서 기인했다고도 하고 족제비

민속전시관 내부

몽골생태관의 천장 조형물

나 담비 모피로 몽골과 교역했던 당시의 고려를 지칭한 데서 유래했다
고도 한다. 족제비의 몽골말도 '솔롱' 이다.

꿈보다 해몽이라는데 이왕이면 좋게 해석하련다. 무지개 뜨는 나라,
솔롱고스.

전시 구분은 각 카테고리별로 분명하고 내용도 비교적 간단하다.

초원의 하루, 초원의 축복, 자연의 향기, 몽골의 예, 몽골의 생활, 몽
골의 맛, 몽골의 색, 몽골의 멋, 삶의 믿음, 초원의 노래, 초원에 피어난
예술, 하늘의 숭배.

몽골 전통복식 포토존

박물관의
창窓

마상공연장에서 볼 수 있는 마상무예

상세한 전시 내용은 지면 관계상 독자들의 발품에 맡기겠다.

박물관 구경을 다 했으면 왼편 민속공연장과 마상공연장에 들어가

보시라. 몽골 최고 수준의 악기 연주와 마상기예를 구경할 수 있다.

■21. 이태준기념관

몽골국기와 태극기가 함께 휘날리는 이태준기념공원

박물관의
창窓

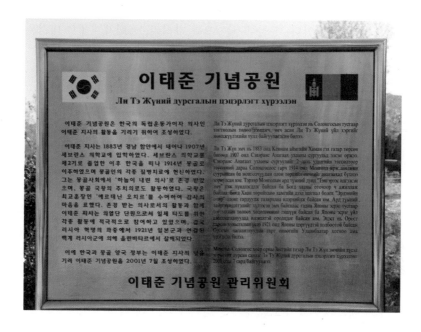

일제강점기의 독립운동가 이태준 선생의 기념관은 몽골 울란바타르에 있고 한국에는 없다.

이태준은 '몽골의 슈바이처'로 불리는 분이지만 정작 한국에서는 그의 이름조차 생소하다. 몽골에서 활동한 기록이 남아있지 않았다면 그의 공적은 세상에 알려지지 않고 자칫 묻힐 뻔했다. 최근에야 선생의 고향인 경남 함안군에서 기념관 건립을 준비 중이란 소식이 들린다.

이태준 선생1883~1921은 의사였다. 1914년부터 21년까지 당시 의료환경이 열악했던 몽골에서 화류병성병 퇴치에 큰 기여를 하였고 몽골의 마지막 황제 복드한의 어의로도 활동하면서 몽골 최고훈장인 '에르데

닌 오치르'를 받았다. 몽골에서는 그를 가리켜 '극락세계에서 내려온 여래불'이라는 말로 존경을 표했다고 한다.

기독교도인 이태준 선생이 여래불如來佛이라는 칭송을 과연 반겼는 지는 알 수가 없다.

이태준 선생을 한 마디로 표현하자면 '의사이자 의사'이다. 슈바이 처나 장기려 같은 분이기도 하고 안중근이나 윤봉길 같은 분이기도 하 다. 선생은 낯선 땅 이역만리에서 질병치료에 헌신한 의사醫師였지만 동 시에 의열단 단원으로서 독립운동에 적극적으로 참여한 의사義士였다.

세브란스의학교 재학 중 도산 안창호를 만난 것을 계기로, 105인 사 건 이후에는 중국 난징으로 망명을 하게 된다. 그러다 훗날 처사촌이 된 김규식(임정 부주석)의 권유로 몽골 울란바타르에 정착하게 된다. 그곳 에서 의사로서 그리고 독립운동가로서 치열한 삶을 살던 중 1921년 몽 골을 점령한 '미친 남작' 운게른의 러시아 백군에게 피살당한다. 이때 러시아 백군과 연합하고 있던 일본군의 사주가 있었던 걸로 추정하고 있다. 당시 그의 나이 39세였다.

선생의 죽음과 관련해서 최근에 많이 들어본 이름이 등장한다.

헝가리의 폭탄 전문가 마자르.

영화《암살》을 통해서 항일조직 의열단이라는 이름이 일반인들에 게 많이 알려지게 됐는데 영화의 디테일에 집중하는 사람이라면 아마도 '마자르'라는 이름을 들었을 것이다. 마자르는 의열단원들에게 고급 폭

박물관의
창窓

영화 《암살》 포스터. 오른편에 폭탄을 손에 쥔 인물이 황덕삼이다.[7]

탄 기술을 전수한 헝가리의 폭탄 기술자이다. 이 사람은 영화에만 등장
하는 가공인물이 아닌 실존 인물이다.

실제 역사에서 의열단장 김원봉에게 마자르를 추천한 사람이 다름
아닌 이태준 선생이다. 선생은 독립자금 운반과 더불어 마자르를 의열
단에 데려오겠다는 약속을 이행하기 위해 주위의 만류에도 불구하고 운
게른 치하의 울란바타르에 계속 머물다 그만 비통한 최후를 맞이하고
말았다. 마자르는 우여곡절 끝에 김원봉을 만나게 됐으니 결국 의열단
의 화력 증강에 기여한 인물이 바로 대암 이태준 선생인 셈이다. 영화
《암살》에서는 경성에 잠입한 3인방 중 한 명(극중 황덕삼)이 마자르에게
폭탄 기술을 배운 암살단원으로 설정됐다.

이태준기념관 전경

이태준기념관의 방명록

이처럼 이태준 선생은 업적에 비해 거의 조명을 받지 못하고 있었으며 기념 시설이 만들어진 것도 비교적 최근의 일이다. 지난 2001년에 기념공원이 조성됐고 2009년에 기념관이 완공됐다. 몽골 정부에서 부지를 제공했고 국가보훈처를 비롯한 모교연세의대 총동창회와 고향경남 함안군청에서 비용을 부담했다고 한다.

기념관은 이태준기념공원 내에 통나무집 형태의 단독 건물로 지은 아담한 전시 시설이다.

2009년에 완공한 현 기념관에 앞서 2006년에 개량형 게르 형태의 기념관이 세워졌다고 한다. 자세한 경위는 모르겠지만 이 기념관은 건물이 주저앉고 난간이 부서져 못쓰게 되는 바람에 지금의 통나무집 형태의 기념관을 새로 만들게 됐다고 한다. 관리인이 따로 상주하지 않아서, 노크 한번 해보고 문이 열리면 그냥 문 열고 들어가면 된다.

박물관의
창窓

자연채광의 딜레마. 공간 분위기를 따스하게 연출하지만 유물에는 해가 된다.

전시 공간은 한눈에 전체가 조망되는 크기이다. 아담하다고 소개했지만 사실 아담하다는 말로는 부족한 초미니 전시실이다. 육안으로는 10평 남짓이나 될까?

중앙에 놓인 조감형 진열장과 벽면에 걸린 설명 패널이 연출의 전부다. 패널 내용은 한글로 적혀 있고 전체 전시관을 소개하는 패널은 몽골어판과 영어판이 별도로 걸려 있다.

간접채광으로 유물을 보호하는 도산안창호기념관(서울 신사동 소재)과 비교

벽면과 천장을 목재로 마감하고 바닥도 마루를 깔아 전체적인 느낌
은 깔끔하다. 벽면의 네 모서리와 천창을 통해 유입된 자연광이 공간의
분위기를 밝고 따스하게 만들고 있으며 그 덕에 조명은 꺼놓았다. 천창
의 빛이 지속적으로 유입되면 조감장 속의 유물은 퇴색될 수밖에 없는
데 그 점이 좀 염려스럽긴 하다.

박물관의
창窓

중앙에 기념비, 오른편에 기념관이 보인다.

전시실 출입문 위에는 이태준 선생의 사진이 마치 영정처럼 걸려 있다. 선생의 생전 모습에 관한 자료가 많지 않아서 사진 속의 모습이 실제 이태준 선생인지는 확실치 않고 다만 유력하게 추정할 뿐이라고 한다. 이 사진은 전시실에 들어서서 뒤돌아서야 보이는 위치에 걸려 있다.

전시실에서는 선생의 생애를 넷으로 나누어 '의사의 길을 택하다', '중국으로 망명하다', '몽골에서 활동하다', '안타까운 선생의 최후' 순으로 전시하고 있다.

관람 시간이 독특하다. 몽골의 혹독한 겨울 날씨를 감안한 것이라고 본다.

- 하절기(6~9월): 09:00~20:00

- 춘추절기(3~5월/10~12월): 10:00~16:00
- 혹한기(1~2월): 폐관

이태준기념공원은 위에서 소개한 기념관을 포함하여 약 2천 평 정
도 되는 작은 시민공원이다. 전시실로 쓰이는 기념관을 비롯하여 가묘,
기념비, 팔각정, 그리고 간단한 휴게시설과 산책로로 구성돼 있다. 공원
이라고 해서 아름드리나무가 우거져 그늘을 드리운 어떤 곳을 상상하면
안 된다. 초원의 나라 몽골답게 키 작은 관목만이 듬성듬성 심어져 있으
며 그나마 몇 그루 되지도 않는다.

전시실을 비롯한 공원 전체를 꼼꼼히 둘러보는 데에 30분이면 족하
다. 자료가 부족한 탓에 전시 내용이 극히 소규모이고 공원만 해도 풀밭
사이에 산책로를 낸 간이 시설 수준이라서 대저택의 앞마당 크기로 짐
작하면 틀림없다.

주목할 것은 공원의 위치다. 몽골에 다녀온 사람들은 자이승전망대
라는 곳을 모두 안다. 이태준기념공원은 그 자이승전망대의 바로 길 건
너편에 자리 잡고 있다.

이 주변이 요즘 천지개벽을 하고 있다. 이태준기념관과 자이승전망
대가 자리한 이곳은 불과 8~9년 전까지만 해도 정말이지 아무것도 없는
나대지였다. 그러던 것이 얼마 전부터는 '울란바타르의 강남'으로 떠오
르고 있다. 고급 주택가와 갤러리, 휴양 시설이 들어서고 있어서 이제는
누구나 인정하는 울란바타르 최고의 부촌으로 자리 잡았다. 실제로 울

박물관의
창

란바타르 남쪽 툴강의 건너편이니 명실상부한 강남이다.

그래서 이태준기념공원은 자연스럽게 서울의 도산공원처럼 '부촌
에 자리 잡은 도심공원'이 돼가고 있다. 이 역시도 지하에 계신 이태준
선생이 기뻐할지는 모를 일이다.

이태준기념공원(노란 원 내부)은 몽골 최고의 부촌에 자리 잡고 있다.

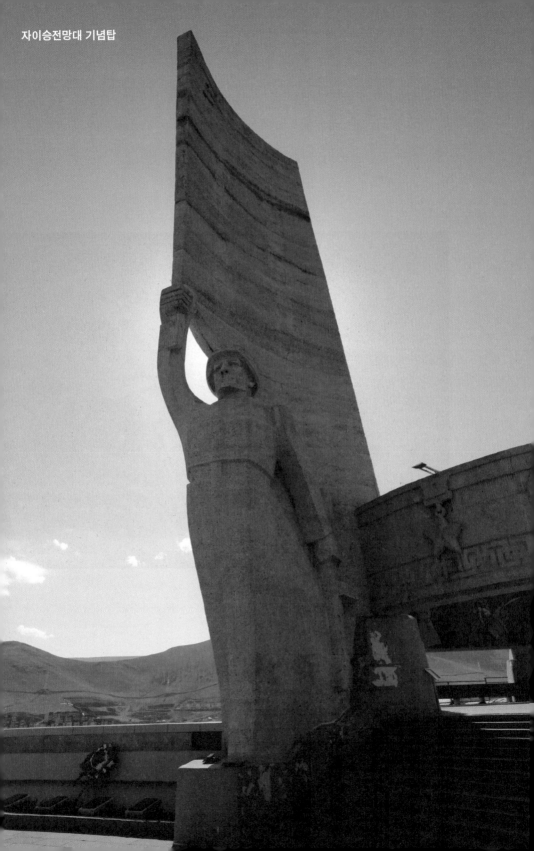

사회주의혁명 기념 시설인 자이승전망대 주변으로 모여드는 부와 자본은 지금 몽골이
가는 길을 상징적으로 보여주고 있다.

■22. 몽골공룡박물관

징기스칸, 노마드, 바람, 공룡…

이처럼 몽골을 상징하는 수많은 별칭 중에는 '공룡 왕국'이라는 표현도 한자리를 차지한다.

몽골의 공룡 발굴 수준은 다른 나라하고는 차원이 다르다. 몽골에선 공룡뼈가 통째로 발굴되는 일이 흔하다. '통째로' 정도가 아니라 순간 정지화면인 채로 발굴되기도 한다. 베수비오화산재에 묻힌 폼페이 유적을 상상하겠지만 그보다도 훨씬 순간적이다. 영화 《터미네이터2》의 시작 부분, 핵폭발과 동시에 화면이 멈추는 동네 놀이터 장면이 상황상 더 가깝겠다.

핵폭발 수준의 모래 재앙이 8천만 년 전의 공룡왕국을 덮쳤다. 이곳은 그 후로 오랜 세월을 거치며 지금의 고비가 되었다.

장면1〉 8천만 년 전. 알을 먹으려 몰래 다가선 벨로시랩터의 다리를 프리케라톱스가 물어서 넘어뜨리고는 그대로 몸으로 덮쳐누른다. 목숨을 건 싸움이 시작되는 그 순간 하늘에서 모래폭풍이 덮친다.

장면2〉 1971년 몽골-폴란드 연합 발굴팀은 남고비를 탐사하던 중 사암 절벽에서 두 마리의 공룡이 뒤엉킨 화석을 발견한다. '무궁화꽃이피었습니다' 저리 가랄 정도의 '동작 그만'이 눈앞에 펼쳐진 것이다.

박물관의
창窓

싸움의 끝을 보지 못하고 8천만 년째 동작그만 상태인 'Fighting Dinosaurs' 의
실물 표본과 상상복원도

레닌박물관을 리모델링하는 공룡중앙박물관. 오늘의 몽골에게는 레닌보다 공룡이
더 소중하단 것을 보여주는 하나의 상징으로 읽힌다. 리모델링 공사 중임을 알리는
현수막이 걸려있다(2014년 9월).

부분 개관한 박물관 2층에서 내려다본 1층 중앙홀 전시(2018년 7월)

　　역동성의 완결편이라고 할 만한 이 입체화면은 공룡중앙박물관에 전시될 예정이지만 2018년 7월에 확인한 바로는 아직 그곳에 없었다. 현재 부분 개관 중인 공룡중앙박물관은 옛 레닌박물관을 지하 1층, 지상 2층 규모로 리모델링한 공간으로서, 모든 전시물이 들어와 '완전 개관'을 하는 때가 언제인지는 알 수가 없다.

　　역동성의 끝이라고 소개한 바로 그 공룡, 일명 Fighting Dinosaurs를 정말 보고 싶었지만 박물관이 문을 열지 않으니 볼 재간이 없었다. 그러다 우연한 기회에 이 실물 표본을 볼 수 있는 기회를 얻었다.

　　시쳇말로 그 순간은 감동이었다. 《프란다스의 개》에서 주인공 네로의 심정이 이랬을까? 화가를 꿈꾸던 네로가 죽음을 맞이하는 순간까지도 「루벤스」의 그림을 보고 싶어하지 않았나?

박물관의
창흥

자연사박물관에 함께 있었던 공룡들이 분가한 후 남은 식구들은 서식지(?) 재배열 중이다.

우습게도 나는 그 감동을 쇼핑몰에서 맞이했다.

전시 장소는 훈누몰이라는 고급 쇼핑몰의 지하 1층 공간이었고 전시회의 이름은 몽골공룡특별전이었으며 전시 기간은 2015년 6월부터 2017년 6월까지였다. 박물관 개관이 지연되는 바람에 이 귀한 전시물이 특별전이라는 이름의 전세살이를 하고 있었던 기간이다.

이들을 포함한 모든 공룡들은 본래 자연사박물관의 공룡실에 전시돼 있다가 다른 시설(레닌박물관)을 리모델링하여 위에 소개한 별도의 공룡박물관으로 독립한 것이다.

공룡박물관이 자연사박물관으로부터 독립하여 새단장을 하게 된 계

기, 그 사연에 대해 지금부터 소개해 올리겠다. 우선 타르보사우루스라는 이름을 기억해두시라. 아마도 앞으로 공룡 얘기 나오는 자리가 있다면 분명 아는 척하고 써먹을 일이 많을 거다.

타르보사우르스는 공룡왕국 몽골을 대표하는 공룡이다. 1946년 고비 지역에서 거대한 두개골로 발견된 후 이내 타르보사우루스 바타르라는 이름을 얻게 된다. 사나운 공룡의 대명사 티라노사우루스의 사촌쯤으로 여겨져 한때 티라노사우루스 바타르라 불린 적도 있었다.

타르보사우루스 바타르는 지난 2013년 여름에 몽골을 한번 떠들썩하게 만들었다. 6월 8일부터 9월 15일까지 100일간 징기스광장(당시는 수흐바타르광장)에서는 '타르보사우루스의 귀향'이라는 이름의 특별전이 열려 연인원 50만 명을 불러 모았다. 몽골의 인구가 당시 300만 명이 채 안 됐던 걸 감안하면 깜짝 놀랄 만한 인기였다.

인기의 비결은? 극적인 스토리 덕이었다.

유괴된 아이인 줄 모른 채 타르보를 입양했던 양부모는 이 사실을 알게 된 친부모의 간곡한 요청을 듣고 타르보를 친부모에게 돌려보낸다. 그렇게 타르보는 67년 만에 집으로 돌아왔고 100일 동안이나 고향 사람들의 성대한 환영을 받는다. 친부모는 지금 타르보가 살게 될 작은 방을 새로 만드는 중이다.

타르보사우루스 바타르의 전신 골격이 어떤 경로를 통해 몽골 밖으로 밀반출됐는지는 정확히 알지 못한다. 다만 1946년부터 약탈범과 장

박물관의
창窓

물아비의 손을 떠돌며 그동안
은 존재조차 알려지지 않았다
가 2012년 뉴욕 경매시장에 나
와 105만 달러에 낙찰됐다. 이
를 알게 된 몽골 정부는 장물
을 돌려달라며 반환 요청을 했
고 여기에 미국 정부는 2013년
공룡뼈를 몽골에 돌려주고 약
탈범에게는 25만 달러의 벌금
과 함께 17년형을 선고했다고
한다. 성공적인 문화재 반환
과 전시회의 성황을 계기로 몽
골 정부는 공룡박물관을 새로
짓기로 결정한다. 그렇게 지은
박물관이 바로 '공룡중앙박물
관'이다.

타르보사우루스의 귀향전展을 보도한
YTN 화면 캡처

그런데 이 공룡은 우리에게도 왠지 친숙하다. 가만 들여다보니 지난
2008년 EBS에서 방영되어 폭발적인 반응을 얻었던《한반도의 공룡》주
인공이 다름 아닌 타르보사우루스였던 거다.

그 뒤 2012년에 3D 애니메이션으로 제작되어 극장에서 상영된《점
박이: 한반도의 공룡》에서는 주인공 '점박이'에 맞서는 악역으로 티라
노사우루스 '애꾸눈'이 등장한다는 점이 특이하다. '북미의 난폭자 티

공룡중앙박물관의 우측면으로 돌아가면 벽 뚫고 나오는 공룡 파사드가 보인다. 이곳에 바로 뉴욕에서 돌아온 '타르보사우루스 바타르'가 임시로 전시돼 있었다.

라노사우루스에 맞서는 아시아 최강의 육식공룡 타르보사우루스'라는 스토리 구도가 매력적이긴 하지만 아쉽게도 북미 지역에서 발견되는 티라노사우루스가 한반도에 살았었다는 흔적은 아직 없다. 스토리 전개상 강력한 악역이 필요했던 영화적인 허구라고 이해하는 것이 좋겠다.

사실 꼬치꼬치 따지자면 타르보사우루스가 과연 한반도의 공룡이 맞느냐 하는 점도 영화적인 상상에 가깝지만 고비에 살던 타르보사우루스가 한반도에 못 올 이유가 없었으니 몽골의 공룡이면 한반도의 공룡이다──리고 이것도 '널리' 이해할까 한다.

몽골초원은 예전엔 울창한 삼림지대였다. 어떤 기후 변화를 계기로 공룡이 멸종을 했고 떼죽음을 당하다시피한 공룡들이 건조한 사막이라는 기후 조건 속에서 공룡뼈로 8천만 년을 견뎌온 것이다. 그러니까 고

박물관의
창窓

점박이 영화 포스터[8]

비에서 공룡 화석은 파면 나온다고 해도 과언이 아니다.

이런 곳을 미국을 비롯한 러시아, 유럽 등에서 온 수많은 사람들이 탐험하게 됐고 이때 많은 공룡화석을 발견하게 된다. 이들 중에는 영화 《인디애나존스》의 실존 모델로 알려진 미국인 탐험가 앤드루스Roy Chapman Andrews 일행도 포함된다. 그래서 공룡의 학명 중에는 맨 뒤에 앤드루스의 이름이 붙는 것들이 꽤 많다.

어쨌든 수천 년 동안 몽골에서 공룡뼈는 그리 대단한 유물이 아니었지만 오히려 외부에서 공룡화석의 가치에 대해 자극한 셈이 됐다. 김치도 그렇고 한류도 그렇고 외국에서 열광하니까 우리가 그 가치에 주목하게 된 것과 일면 비슷한 점이 있다.

좋은 것 나쁜 것 가리지 않고 한국과 몽골은 비슷한 게 참 많다.

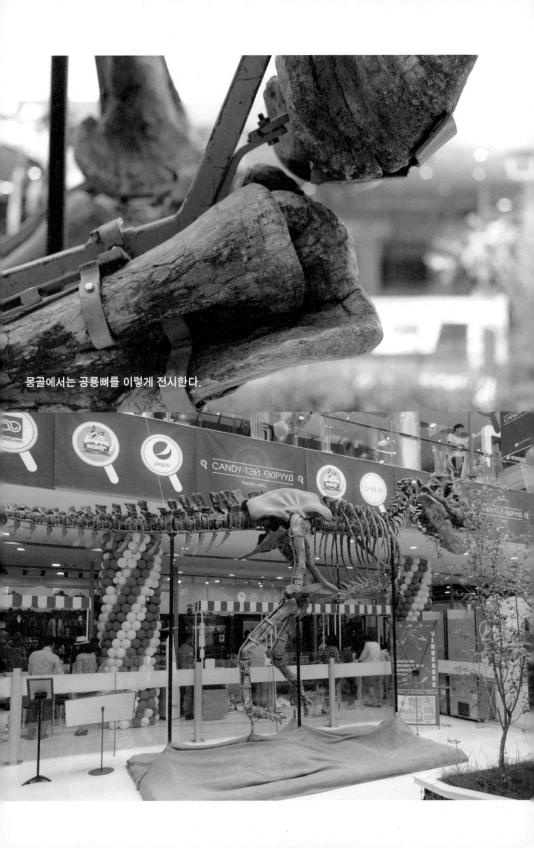

몽골에서는 공룡뼈를 이렇게 전시한다.

우리나라에서는 국보급 유물 대접을 받는 공룡알이 몽골에서는 율인암자연사박물관 입구의 경계석 노릇을 하고 있다. 부잣집 아이들이 다이아몬드로 공깃돌 놀이를 하는 격이랄까?

■23. 복드한궁전박물관

몽골을 방문한 관광객들이 많이 찾는 복드한궁전박물관 БОГД ХААНЫ ОРДОН МУЗЕЙ

박물관의
창窓

궁전 앞의 무성한 잡초가 쇠락을 상징하는 듯하다.

몽골의 꽤 유명한 박물관을 둘러보다가 한국의 어떤 박물관이 떠올랐다.

몽골의 그 박물관 이름은 복드한궁전박물관이고, 함께 연상된 한국의 박물관은… 글 후반부에 소개하겠다.

궁전은 지난 역사의 가장 큰 것, 가장 화려한 것, 가장 정성이 깃든 것을 보여준다. 그 나라에서 가장 높은 사람, 즉 지존이 살던 곳이기 때문에 크고 화려하고 정성스러울 수밖에 없는 것은 동서고금을 막론한다.

몽골의 마지막 지존이 살던 복드한 궁전도 외양은 이와 다르지 않건만 전체적인 느낌은 백년 전 격동의 세월을 쇠락으로 마감한 불운의 군

주, 그의 정서와 닿아있는 듯 왠지 처연하다. 잡초가 무성한 궁전 입구
에 서니 뜬금없이 두시언해 춘망^{春望}이 떠올라 허무한 웃음이 나온다.

나라히 파망ᄒ니 뫼콰 ᄀᆞᄅᆞᆷ뿐 잇고

잣 안 보미 플와 나모뿐 기펫도다

불운의 군주는 제8대 마지막 복드한 아그왕루브상 운드라^{Агваанлувса}
^{нгийн Ундраа}(1869~1924; 재위 1911~1924)를 말한다. 1911년 몽골이 청나라
의 핍박으로부터 독립을 선포할 때 황제로 추대됐지만 중화민국과 러시
아의 이권다툼 속에 황제는 이름뿐이고 상징적인 종교지도자에 머물고
만다. 수흐바타르를 중심으로 한 무장독립투쟁 끝에 외부 간섭 세력을
내쫓고 외몽골만의 인민정부를 수립하게 된 1921년에는 입헌군주로 복
귀하지만 1924년 사망함으로써 몽골의 마지막 황제로 남게 됐다. 그의
사후 이곳은 궁전과 사원의 기능이 없어졌으며 2년 뒤에는 박물관으로
개관하였다.

이 박물관에서 우선 보아야 할 것은 수많은 라마불교 예술품(탱화와
조각 작품)이다.

다음으로는 이웃나라로부터 선물 받은 이른바 '황제컬렉션'을 보아
야 한다. 왕 혹은 지배계층 유력자의 수집품 보관소를 박물관의 기원으
로 본다면, 황제의 애장품이라고 불러도 좋을 이 유물들이야말로 박물
관의 원형에 가장 가까운 전시품들이다.

박물관의
창^窓

궁전박물관 단체관람을 온 몽골 초등생 아이들. 카메라 보며 브이 자 그리는 것은
우리나라 아이들과 똑같다.

그러고도 여력이 있다면 중국풍의 사원 건축물과 러시아풍의 겨울
궁전이 보여주는 건축미를 감상하면 좋다.

이렇게 모두 보는 데는 아마도 하루 종일이 걸릴 것이다.

전시 공간으로 들어가 보자. 경내로 들어서면 오른편 가장 가까운
곳에 붉은 칠을 한 단층 목조건물이 있는데 입장권 및 기념품 판매소이
고 바로 뒤편 흰색 목조건물이 겨울궁전이다. 왼편 담장을 따라 그 너머
공간이 사원 영역이다.

순서는 따로 없지만 대체로 왼편 사원 공간을 관람하며 시계 방향으로 돌아 나와 마지막으로 겨울궁전으로 들어간다.

먼저 사원 영역. 왠지 중국 건물의 느낌이 든다. 정면으로 걸어 들어가면 똑같은 방형方形 공간이 계속해서 이어진다. 7채의 숨^{CYM}(사찰 건물)으로 이루어져 있다는데 어떻게 세면 7채가 되는지는 잘 모르겠다. 각 숨마다 귀중한 티벳불교 유물이 그득하지만 관람 환경 면에서 아쉬운 점이 많다.

사원 안으로 들어서면 중국 느낌이 더 물씬 풍긴다. 조금 전까지도 예불을 올렸을 것 같은 공간 분위기가 더해져 박물관보다는 사원의 느

박물관의
창窓

낌에 좀 더 가깝다. 그래서 일까? 전시 기능은 그만큼 떨어진다.

전시물 관람이라는 관점에서는 사실 최악의 시설이다. 반짝이는 유리 탓에 유물을 감상하는 데에 심한 방해를 받는다. 유리장은 유물을 보호하기 위해 어쩔 수 없이 막았다고 쳐도 굳이 조명까지 유리 바깥에서 비출 이유는 없다. 조명이 유리를 거쳐 유물로 향하게 되면 관람자

중앙대로를 따라 일직선으로 이어지는
전형적인 궁궐배치

의 눈에는 난반사되는 광점에 불과하다. 당연히 유리장 안에서 비추도록 설치해야 하고 만약 유물 훼손이 염려된다면 조도를 낮추면 된다.

해외 관광지나 박물관에서 '손대지 마시오.', '낙서금지', 심지어 '소변금지' 등의 한글 계도문을 발견하면 바로 그 순간만큼은 한국인이 아닌 척 시치미를 떼고 싶다.

스님의 왼발 아래 문구가 "손대지 마시오!"가 아니어서 얼마나 다행인가!

유리장 바깥에서 조명을 비춰 전시물을 제대로 볼 수 없다.

티벳 황모파의 고승을 모신 불상

노란 모자를 눌러쓴 이 분은 티벳 황모파^{겔룩파}의 고승인 듯하다. 티벳불교 사원은 우리나라 사찰과 달리 부처나 여래 외에 스님 불상도 모시고 있어서 이채롭다. 티벳불교의 특징인 즉신성불^{卽身成佛}, 즉 깨달음을 통해 누구나 현세에서 부처가 될 수 있다는 활불 사상의 영향이라고 본다.

사원 영역을 시계 방향으로 돌아 나오면 겨울궁전이 나온다. 제정러시아의 마지막 황제 니콜라이2세가 선물한 궁전에서 몽골의 마지막 황제 복드한이 살다 갔다고 한다. 이것도 인연이라면 인연이다. 이 두 황제를 마지막으로 러시아와 몽골은 각각 첫 번째와 두 번째 사회주의 국가가 된다.

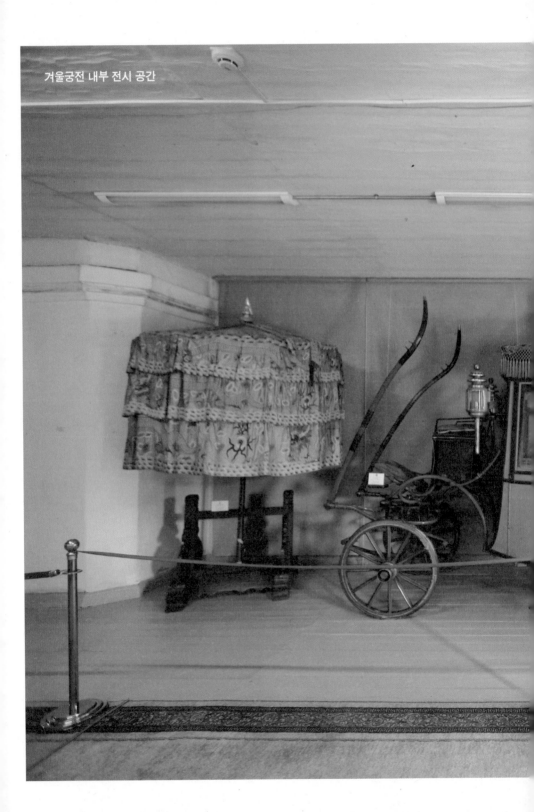

겨울궁전 내부 전시 공간

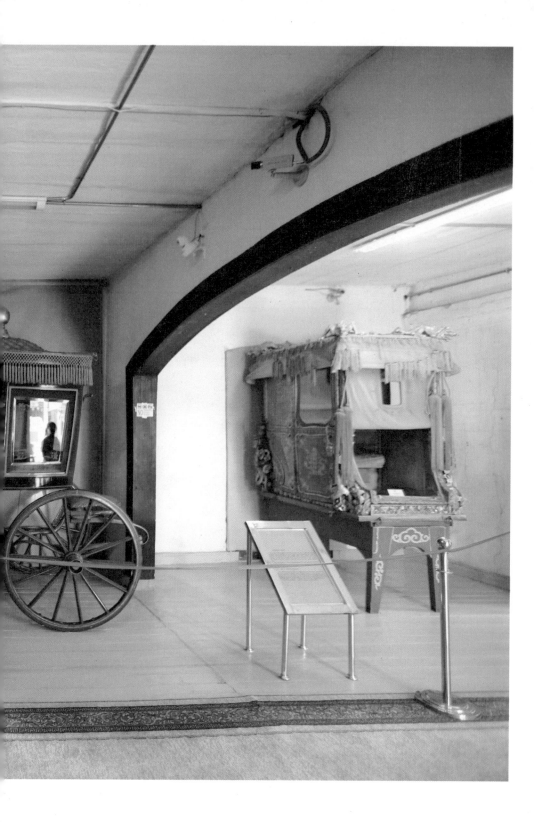

황제의 겨울궁전이었던 이 건물에는 복드한 내외가 사용했던 생활 유품을 비롯하여 복드한이 세계 각국으로부터 선물 받아 수집한 각종 진귀한 컬렉션이 아래위층 곳곳에 펼쳐져 있다. 가마, 마차, 일산日傘 등 왕실 용품이 전시돼 있다.

맨 안쪽의 울긋불긋한 게르는 예사 게르가 아니다. 눈표범설표 150마리의 가죽으로 만든 명품이다. 눈표범이 세계적인 멸종위기종이 되어버린 요즘에는 이런 걸 만들겠다는 시도조차 할 수 없게 됐으니 더더욱 희귀 명품이다. 몽골 각지의 영주 격인 토호들이 만들어 복드한에게 바친 진상품이라고 전해진다. 전시물 중에는 이웃나라에서 선물 받은 동물박제가 많이 있다. 기록에 따르면 살아있는 코끼리도 선물 받았다고 한다.

박물관의
창窓

러시아풍의 궁전과 중국풍의 사원 사이에 몽골의 유목 전통을 상징하는 게르가 놓여 있고, 그 너머로는 현대식 고층 빌딩이 배경을 이루고 있다. 끊임없는 외부의 간섭과 이에 맞서 자주를 갈망해온 지난 일백 년간의 몽골 현대사가 건물에 압축돼 있는 듯하다.

　　뜬금없다할까? 이 박물관에서 왠지 덕수궁 석조전의 대한제국역사관이 겹쳐 보인다.

　　앞서도 언급한 것처럼 두 박물관의 유사한 점을 한번 비교해보고 싶다.

　　유사한 점 첫 번째는 동양식 건물 단지 속에 섞인 서양식 건물이라는 사실이다. 석조전은 대한제국의 황제 고종의 명으로 덕수궁(당시엔 경운궁) 경내에 짓기 시작한 서양식 전각이다. 이 건물이 완공되었을 때 황위는 이미 순종에게로 강제 양위된 채 황궁은 창덕궁으로 이어해갔으

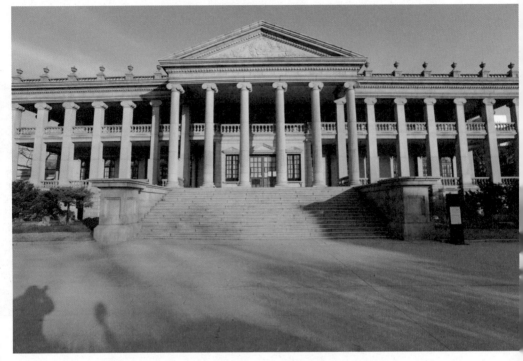

덕수궁 석조전은 지난 2014년에 대한제국역사관으로 개관했다.

니 정작 석조전은 왕궁 노릇은 해보지도 못한 전각이다. 그리고 보니 완
공연도도 비슷하다. 석조전은 1910년, 겨울궁전은 1905년이다.

　또 하나 같은 점은 궁전으로 지었다가 지금은 박물관으로 활용하고
있다는 것이다.

　지금부터 겨울궁전(왼쪽)과 석조전(오른쪽)의 내부를 1대 1로 비교해
보겠다.

박물관의
창窓

겨울궁전의 침실은 전시 연출이라 더 복잡해보이고 석조전의 침실
은 공간 재현이라 상대적으로 정돈돼 보인다. 전시 연출이란 침실용품
을 이리저리 배치하여 전시실로 꾸민 것을 말하며, 공간 재현이란 여러
고증을 통하여 당시 사용하던 침실에 가깝게 재현한 것을 말한다.

둘 다 관람객을 맞이하는 박물관으로서, 다른 점이 있다면 석조전(대
한제국역사관)이 개별관람은 불가하고 학예사가 동반하는 예약 관람만
가능한데 비해 겨울궁전은 제한 없이 자유 관람이 가능하다는 것이다.

거실 공간

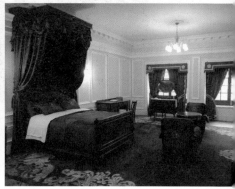

침실 공간

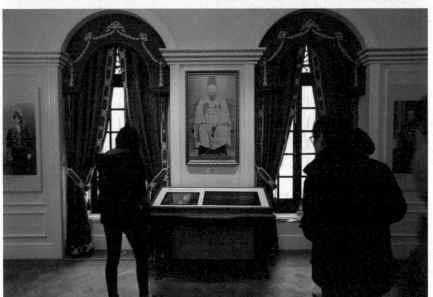

복드한 내외와 고종 황제, 양 궁전의 주인들이 각각 액자 속에 모셔져 있다.

겨울궁전과 석조전은 이렇듯 유사한 점이 많지만 무엇보다 약소국
의 황제를 들고 흔들던 외세를 상징하는 듯해서 더더욱 동병상련이 느
껴진다.

■24. 헌정기념관

7월 중순경이 되니 뉴스에 제헌절 이야기가 많이 나온다. 국경일인데 집집마다 태극기를 많이 안 단다는 얘기부터 30년 만의 개헌을 과연 올해 안에 할 수 있겠느냐는 우려까지 다양한 화제들이 소개됐으나 관심의 중심은 단연 '공휴일' 이었다.

"5대 국경일 중 제헌절만 안 쉰다."
"주5일 근무 등 휴일이 많아져 지난 2008년부터 공휴일에서 빠지게 됐다."
"한글날이 그랬던 것처럼 다시 공휴일로 지정해야 한다."
"공휴일 여부에 앞서 태극기를 잘 달자."

주로 이런 이야기들이었고 모두 타당한 논의라고 본다. 제헌절을 공휴일로 재지정하자는 주장도 일리가 있고 공휴일이 너무 많다는 여론도 무시할 수 없는 현실이다.

내 생각엔 제헌절이 들어가고 석가탄신일과 기독탄신일, 즉 부처님 오신날과 크리스마스가 빠지는 것이 가장 타당한 해결책이 될 듯하다. 문제는 실행인데, 고양이 목에 방울을 달겠다고 나서는 금뱃지가 과연 몇이나 있겠는가가 관건이겠다.

박물관의
창窓

국경일	법정기념일
제헌절	2·28 민주운동 기념일
	납세자의 날 어버이날
	근로자의 날 스승의 날
삼일절 광복절	어린이날 ┊ 국군의 날
개천절 한글날	현충일 ┊ 국제연합일 外
일요일	석가탄신일
1월 1일	기독탄신일
설날 (앞뒤 3일)	공직선거일
추석 (앞뒤 3일)	기타 지정일

법정공휴일

2018년 현재

국경일과 법정기념일과 법정공휴일의 관계

말 나온 김에 '금뱃지'의 박물관을 찾아가보자. 금뱃지박물관의 본명은 국회헌정기념관.

그런 박물관이 있었냐고 되묻는 독자들이 많겠지만 헌정기념관은 지난 1998년에 개관하여 어느새 20년의 연륜을 쌓은 제1종 국립박물관이다.

건물 1, 2층과 지하 1층에 걸쳐 전체 11개의 전시 공간으로 구성돼 있다. 대단히 큰 건물의 전후좌우 공간이 모두 전시 공간인 셈인데 구체적으로 공간 배치를 들여다보자면 너무 이 구석 저 구석으로 분산돼 있어서 애초부터 박물관 용도로 지은 건물은 아닌 걸로 짐작된다. 다른 목

여의도 국회 내에서 맨 동쪽, 한강에 제일 가까운 곳에 자리 잡고 있다. 7번 건물이
헌정기념관으로서 국회방문자센터를 겸하고 있다.

적으로 지었다가 완공 후에 박물관으로 용도가 바뀐 것이 거의 확실해
보이지만 확인은 하지 못했다.

이렇다보니 관람동선은 좀 복잡하다. 따라서 동선에 따른 관람 순서
는 특별히 염두에 두지 않아도 무방할 듯하다. 1부터 11까지 숫자를 따
라가며 관람할 것까지는 없단 얘기다.

건물을 들어서면 중앙에 넓은 홀이 나온다. 이 홀은 2층까지 중정 형
태로 뚫려 있고 정면에 좌우 대칭 형태의 중앙 계단이 열려 있다. 마찬
가지로 대칭인 좌우 벽면에는 역대 국회의장의 초상화가 걸려 있다.

박물관의
창窓

전시 관람의 준비와 시작과 마무리가 이루어지는 1층 중앙홀 공간

초대 국회의장은 누굴까? 아마도 맞히기가 쉽지 않을 거다.

제헌의회의 의장은 이승만이었다. 국회의장이 되고 55일 후에 대통령으로 취임한다. 초대 국회의장에 초대 대통령을 연이어 역임했으니 이것도 2관왕이라면 2관왕이다.

국회의장 개개인에 대한 부스별 상세 전시는 3전시실 국회의장관에서 살펴볼 수 있다.

첫 번째 전시실은 1.홍보영상관이다. 상영 시간이 따로 없고 단체관

람객이 요청해야 관람할 수 있는 시스템이라 혼자 간 나는 관람할 방법이 없었다.

재밌는 전시 코너는 4.국회진기록관이다.

우리나라에 10선 국회의원이 있을까?

없다. 9선 의원이 최다선으로서 김영삼, 박준규, 김종필이 해당된다.

부부 국회의원은 9쌍이 있었고 형제 국회의원은 너무나 많다. 그중에 3형제 케이스는 김홍용, 김문용, 김성용 의원 형제가 유일하다.

부자(父子) 국회의원 중엔 유수호 유승민 의원, 남평우 남경필 의원, 김용주 김무성 의원, 정주영 정몽준 의원 등 익숙한 이름이 많다. 3부자는 김대중, 김홍업, 김홍일 의원과 조병옥, 조윤형, 조순형 의원 부자가 있다. 조병옥 부자는 총합(의원 선수)이 15회로 최다이다. 할아버지, 아버지, 아들 3대는 정일형, 정대철, 정호준 의원이 있다.

또 다른 진기록, 최단기 역임자는 과연 며칠간 국회의원이었을까?

1961년 5월 13일, 제5대 국회 보궐선거에서 당선된 4명의 의원은 다음날 14일부터 의정활동을 시작했지만 다음다음날 516 군사정변으로 국회가 해산되는 바람에 의원직을 잃게 된다. 말 그대로 3일천하였다. 이들은 의원선서와 본회의 참석도 못해봤다고 한다.

최연소는 만 25세 5개월 28일의 김영삼 의원, 최고령은 만 85세 1개월 8일의 문창모 의원이었다.

본회의 의사 진행 발언 최장 기록은 김대중 의원이 42년간 기네스 기록을 보유하고 있었는데 지난 2016년 이종걸 의원이 기록을 경신했

박물관의
창窓

다. 1964년 김대중의 기록은 5시간 19분이었고 2016년 이종걸의 기록은 12시간 31분이었다. 이때 필리버스터라는 생소한 용어를 처음 접했던 기억이 난다.

쉽지 않은 '최초'의 문턱을 넘은 4명의 국회의원이 소개돼 있다. 최초의 전동휠체어 장애인의원 장향숙(17대), 최초의 시각장애인의원 정화원(17대), 최초의 귀화인의원 이자스민(19대), 최초의 탈북민의원 조명철(19대)이 그들인데 모두 비례대표로 당선된 의원들이다. 이 분들이 얼마나 의정활동을 잘 수행했느냐 여부와는 별도로 비례대표가 지금보다 많아져야 하는 이유를 여기서도 확인할 수 있다.

무궁화 바탕에 가운데 '나라 국' 자가 새겨진 문양이 형태만 약간씩 바뀌면서 거의 70년을 이어오다 지난 19대 국회 회기 중에 '國' 자 대신 한글 '국회'를 넣은 형태로 바뀌었다.

흔히 국회의원을 금뱃지라는 별칭으로 부르는데 왼쪽 가슴에 달고 다니는 뱃지에서 연유한다.

나라 국國 뱃지에 대해서 그동안 참 말이 많았다. 나라 국 테두리를

의사당사람들관 전시 코너

둥글게 하면 가운데 '의혹 혹' 자만 남는다. 의혹을 가슴에 달고 다닌 셈이다.

뒤편 공간은 2.의회민주주의관과 3.국회의장관이다. 의회민주주의관에서는 1919년 임시의정원을 시작으로 제헌의회를 거쳐 오늘날까지이어져온 99년 역사의 대한민국국회 내력을 관련 자료와 함께 살피고있으며, 국회의장관은 각 국회의장에 대한 개별 부스로 구성하여 약력소개와 더불어 해외 여러 나라의 진귀한 선물들을 전시하고 있다.

한 층을 올라가면 8.의사당사람들관이 이어진다. 의사당사람들이란

박물관의
창窓

국회가 직업인 사람들을 말한다. 국회방송, 경호기획관, 보좌진, 국회도서관, 예산정책처, 입법조사처, 의정연수원 등 국회의원을 제외하고 다양한 국회 내 직업이 소개돼 있다.

이 공간이 얼마 전까지는 '의회가 배출한 대통령관'이었다. 죄다 군인 출신이어서 국회의원 출신 대통령이 드물던 시절에는 나름 의미가 있었겠지만 이제는 거의 구조적으로 국회의원을 거쳐서 대통령으로 선출되는 시대이다 보니 의회가 배출한 대통령을 군이 구분할 필요가 없어진 것이다.

다음으로 9.어린이체험관이 있는데 아무리 살펴봐도 그냥 '유아 놀이공간'이다.

유아 놀이 기구는 어린이박물관이라면 빠지지 않는 필수(?) 시설이다. 헌정기념관이라고 예외는 아니다.

전시스토리 상 맨 마지막 코너인 11.대한민국국회관은 국회의 구성과 운영, 권한, 헌법개정사, 그리고 다른 나라의 국회 등으로 전시돼 있다.

설명글과 다이아그램으로 빽빽하게 구성한 대한민국국회관. 요즘 어느 박물관을 가도 이런 전시물은 쉽게 보기 힘들다.

1층으로 다시 내려가면 국회역사관이다. 이곳은 학생 단체관람객이 숙제하기 딱 좋은 곳이다. 제헌국회부터 이번 20대 국회까지 국회의 역사와 주요 활동 내용들이 과제 작성하기 좋게 분류돼 있다. 5.국회자료실을 거치면 상설전시는 모두 끝이다.

지하는 기획전시실 공간이다. 헌정자료로 돌아본 국회전展이 열리고 있다. 국회의 역사를 시간 순으로 훑어보는 전시로서, 본 전시실 1.의

2층에서 11.대한민국국회관까지 관람하고 1층 6.국회역사관으로 내려가는 랜덤형(?) 혹은 자율형(?) 동선을 채택하고 있다.

회민주주의관의 내용과도 일부 겹친다. 금번 기획전시의 마지막 코너가 국회의원선서라서 새삼스럽다. 이렇게 해보겠다는 각오로 이해하고 싶다.

헌정기념관은 대개의 다른 박물관과는 달리 월요일에도 문을 연다. 대신 일요일에 쉰다.

박물관의
창窓

국회의원선서

"나는 헌법을 준수하고
국민의 자유와 복리의 증진 및 조국의 평화적 통일을 위하여 노력하며,
국가이익을 우선으로 하여 국회의원의 직무를 양심에 따라 성실히 수행할 것을
국민 앞에 엄숙히 선서합니다."

기획전시 '헌정자료로 돌아본 국회展', 2020년 말일까지 열린다.

박물관의
창窓

■25. 돌문화전시관

포천아트밸리 내에 있는 돌문화전시관

경기도 포천에는 돌을 전시한 박물관이 있다.

포천하면 막걸리, 이동갈비, 산정호수만 생각했지 이곳이 돌의 고장
이라는 것을 아는 사람은 의외로 많지 않다.

포천은 우리나라 3대 화강암 산지 중 한 곳이며 내륙에 하나뿐인 화
산강을 품은 현무암의 고장이기도 하다. 현무암이야 한탄강 줄기를 따
라 일부 구간에 있는 것이므로 자원의 개념으로까지 보기는 힘들겠지만

화강암은 명실상부 포천을 대표하는 전국구 자원이다. 포천의 포천석은 경남 거창의 거창석, 전북 익산의 황등석과 함께 3대 화강암으로 꼽힌다.

3대 화강암 중 서울에서 가까운 포천석은 지난 수십 년간 서울 수도권 화강암 수요의 80%를 감당해왔고 청와대, 국회의사당, 인천공항은 물론 불에 탄 숭례문 복원에도 쓰일 만큼 품질도 우수하다. 울릉도에 세운 '독도는 우리땅' 노래비도 포천석이라고 한다.

따지고 보면 화강암이 얼마나 쓰임이 많은가? 집을 지을 때도, 성벽을 쌓을 때도, 묘를 만들 때도, 탑이나 기념물을 조성할 때도, 공공시설의 계단이나 바닥을 설치할 때도 모두 굳건한 화강석을 사용한다. 우리가 매일 오르내리는 수도권 지하철 계단의 상당수가 포천석이라고 보면 틀림없다. 포천석이 계속 공급되다보니, 좀 과장해서 이제 포천에 더 이상 화강암이 남아 있을까 싶을 정도이다.

한도 끝도 없을 것 같았던 포천의 화강암은, 그러나 봄이면 새싹을 내미는 과실수가 아니었다. 제살 떼어주듯 아낌없이 내주던 돌들이 바닥을 드러내고 나면 채석장은 결국 문을 닫아야 한다. 채석장이 문을 닫으면 산은 어찌 될까? 돌을 캐내기 전의 옛모습으로 돌아갈 수 있을까?

캐다 남은 돌 절벽, 방치된 돌덩어리, 곳곳에 널브러진 채석장비…

뿌연 돌가루 날리며 운영 중일 때에도 문제지만 그나마 그 역할도 끝나고 나면 사람들이 출입을 꺼리는 쓰레기 천지에 우범지역이 되고 만다.

천주산 자락, 신북면 기지리 폐채석장은 화강암의 고장 포천이 지닌 숙명과도 같은 골칫거리였다. 폐채석장은 평생을 알만 낳다 폐계가 되

박물관의
창窓

어버린 늙은 암탉처럼 가련했다.

폐계와 폐채석장!

생산을 멈춘 자여! 그대의 운명은?

《마당을 나온 암탉》[9]

마당을 나온 암탉! …처럼 채석장은 새 삶을 얻었다. 암탉의 이름은 잎싹이고 채석장의 이름은 포천아트밸리다.

포천아트밸리는 '지역 혐오시설이 관광 매력물로' 탈바꿈한, 우리나라에서 몇 안 되는 성공사례이다. 성공사례 하나를 더하자면 경기도 광명시의 광명동굴 정도랄까?

폐채석장 자리는 돌이 잘려나간 흉터가 아물면서 천연 스크린이자 최고의 음향시설이 되었고 그 아래 깊이 팬 상처는 샘물과 빗물이 고여들어 가재, 버들치, 도롱뇽이 사는 1급수 천주호가 되었다.

채석장에서 공원이 된 포천아트밸리

박물관의
창^窓

폐채석장에 샘물과 빗물이 고여 만들어진 천주호는 인공호일까? 자연호일까?

박물관의
창^窓

50m에 가까운 화강암 직벽과 그 아래 맑은 호수가 어우러진 경관이 그야말로 장관이다. 물론 자연이 만든 풍광과는 느낌이 좀 다르지만 그렇다고 부자연스럽지는 않다. 우리나라에서는 본 것 같지 않은 이국적인 분위기가 한편으로는 신선하게도 느껴진다.

물 위에 놓인 데크는 수변 공연장이다.

아트밸리 내에서 규모가 가장 큰 시설은 조각공원이다. 조각공원에는 포천석을 활용한 조각 작품 수십 점이 설치돼 있고 작품 사이사이로 산책로와 전망대, 휴게카페, 놀이시설이 갖춰져 있다. 바위에 남아있는 발파공은 박새 등 작은 새들의 서식처가 됐다.

발파공은 달고나 뽑기를 생각하면 이해가 쉽다. 별모양을 떼어내려고 경계선 사이사이에 바늘로 작은 구멍을 뚫었던 것처럼 돌산에서 돌을 채취하려면 사이사이에 발파공이라는 작은

포천석을 활용한 야외조각공원

구멍을 뚫은 후 이곳에 폭약을 넣고 폭발시켜서 돌덩어리를 떼어내게
된다. 아주 옛날 폭약이 없던 시절에는 쐐기가 폭약의 역할을 담당했다.
일종의 나무못이라고 할 수 있는 쐐기를 돌 틈에 박아 넣고 여기에 물을
부으면 나무의 체적이 커지면서 그 팽창력으로 화강암이 분리되는 식이
다. 쐐기는 동서양 공통의 방식으로서 피라미드를 만들 때도 이 방법을
썼다고 한다. 떨어지는 물만 바위를 뚫는 게 아니다. 나무가 머금은 물
도 바위를 뚫는다.

돌산 정상에는 하늘공원이라는 전망대가 조성돼 있는데 이곳에서
조망하는 천주호의 풍광이 일품이다. 수변 공연장이랄 수 있는 호수공

바위 표면에 지금도 남아있는 발파공

발파공 작업 모습을 재현한 조각공원

연장 외에 산마루공연장도 있다. 약 40m 높이의 화강암 직벽과 마주하고 있으며 매주말에 음악회, 뮤지컬, 마술쇼 등의 공연이 펼쳐진다. 간혹 결혼식이 열리기도 한다.

겨울철에는 너무 추워서 공연이 없지만 대신 눈 쌓인 천주호의 장관을 감상할 수 있다. 겨울철 포천아트밸리에 눈이 쌓이면 이게 자연산인지 양식(?)인지 구별하기가 쉽지 않다.

이처럼 아트밸리 자체가 돌문화전시관의 야외 전시 시설이며, 별도의 건물 내에 조성한 돌문화전시관은 포천아트밸리의 안내 및 홍보관 정도의 기능을 하는 시설로서 아트밸리를 입장하기 전에 무료로 관람할 수 있는 소규모 전시관이다. 전시 내용은 화강암 그리고 포천석에 관한 설명, 포천아트밸리의 조성 과정, 다른 나라의 사례 등이다.

지역 내 혐오시설이 관광 매력물로 탈바꿈한 다른 나라의 사례가 인상적이다. 영국의 에덴 프로젝트와 스웨덴의 달할라Dalhalla가 소개돼 있다.

에덴 프로젝트는 도기를 굽는 흙을 채취하던 폐광산을 세계 최대의 온실로 조성한 사례이다. 돔처럼 생긴 온실이 연이어 있어서 마치 거대한 애벌레처럼 보인다.

달할라는 스웨덴의 성공 사례이다. 우리나라의 화강암처럼 유럽은 석회암이 건축이나 조각 용도로 많이 쓰이는데 달할라 역시 유명한 석회암 산지였다. 채석장이 용도를 다하고 폐채석장이 되었을 때 길이

돌문화전시관 전시실

400m, 높이 60m에 달하는 직벽만이 덩그러니 남았다고 한다. 이곳이
지금은 유럽 내에서 음향효과로 손꼽히는 4,000석 규모의 야외공연장이
되었다.

　아트밸리 내에 전시관이 한 군데 더 있다. 공원 맨 위쪽에 있는 천문
과학관. 포천아트밸리도 주변에 별다른 광원이 없기 때문에 천문관측

박물관의
창窓

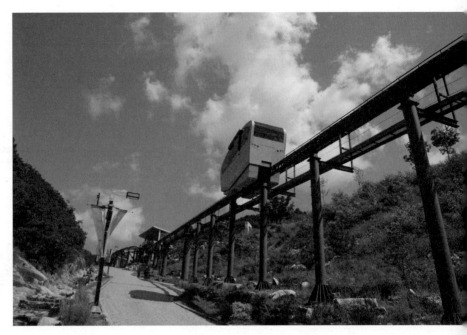

아트밸리를 운행하는 모노레일. 아이들과 함께 오면 안 탈 수가 없다.

시설이 들어설 만한 적지이다. 1, 2층의 전시 시설은 자유 관람이지만 3
층의 천체투영실과 천체관측실은 예약자만 관람할 수 있다.

　아트밸리는 산자락에 조성돼 있어서 관람하려면 약간의 경사길을
올라야 하지만 모노레일을 타고 편하게 왕복할 수도 있다. 가격은 왕복
4,500원, 편도 3,500원으로서 500m쯤 되는 운행거리에 비하면 조금 비
싼 편이다.

2013년 여름에는 매표소 입구에 이런 플래카드가 걸렸었다. 뜻풀이를 하자면 다음과 같다. "포천시에서 이렇게 비싸게 받는 거 아닙니다. 우리 말 안 듣고 모노레일 운영자가 가격을 올린 거예요. 그러니까 통합발권도 안 할 겁니다. 모노레일 이용하실 분들은 따로 쟤들한테 직접 사세요!"

　왕복 요금 6,000원을 받던 때도 있었다. 운행료를 두고 포천시와 모노레일 위탁운영자 간에 갈등이 있었지만 상황은 잘(?) 정리됐다. 포천 아트밸리는 상처를 치유하면서 들어선 시설인데 이 정도 갈등쯤이야 봉합이 안 됐겠나?

박물관의
창窓

■26. 고양어린이박물관

　　2004년 무렵 사례조사차 미국으로 출장을 다녀온 적이 있었다. 당시 국립김해박물관 어린이박물관 프로젝트를 담당하고 있었는데 그곳에 도입할 시설의 벤치마킹 목적이었다. LA, 시카고, 보스턴, 뉴욕 등 미국 내의 어린이박물관 여러 곳을 답사하면서 신선함과 절망감을 동시에 느꼈다.

(앞 장부터) 시카고어린이박물관, 맨하탄어린이박물관의 체험 시설.
직접 만지고 체험하는 것이 지금은 당연한 듯 보이지만 2004년 당시 우리나라에는
이처럼 학습부담 주지 않고 놀면서 체험하게끔 하는 어린이박물관을 찾아보기가 힘
들었다.

"맞다! 어린이박물관이라면 모름지기 직접 묻히고 뒹굴 수 있는 시
설이어야지!"

박물관의
창立

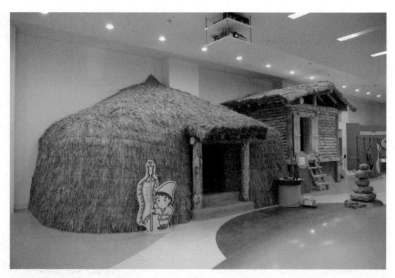

국립김해박물관 어린이박물관 '어린이가 만난 가야'

"그런데 우리나라에도 이런 컨셉의 어린이박물관 도입이 가능할까?"

불가능했다. 도매금으로 싸잡아버리기엔 좀 미안한 구석이 있지만 대체로 한국의 어린이박물관에게는 아이들의 즐거움보다 관리의 안정성이 더 중요했다.

아이들 손과 얼굴에 흙이 묻으면 부모들이 싫어해요.
혹시 물이라도 뒤집어써봐, 뒤처리를 누가 해?
이렇게 여러 조각으로 된 전시물은 분실이 많아서 곤란하다니까!
몇 명만 뽑아서 대표로 체험하게 하고 나머지 아이들은 관람하도록 합시다. 간접체험이지!

국립전주박물관 어린이박물관은 조선왕실과 관련된 체험 위주로 구성돼 있다.

무엇보다 전시의 내용은 '교과와 연계된 체험학습'이어야 했다. 적어도 국공립 어린이박물관의 경우는 분명 그랬다.

우리나라의 어린이박물관은 전용 시설로 지은 곳보다 대규모 국공립박물관의 부속 시설인 경우가 더 많다. 국립민속박물관, 전쟁기념관, 국립중앙박물관과 지방 분관 등 대체로 규모가 큰 국립박물관에서 전시 내용을 어린이들에게 쉽게 전달하기 위한 용도로 만들어 운영하고 있다.

중앙박물관과 지방 분관에는 역사 이야기와 발굴 체험 코너 등이 있고 전쟁기념관은 전쟁 역사 탐험, 나라를 잃은 슬픔 등 코너 명으로도

박물관의
창密

짐작되는 내용으로 꾸며져 있고 민속박물관에는 전래 동화를 기반으로 하는 이야기 코너가 구성돼 있다. 이밖에 지자체 단위의 공립 박물관도 대체로 작은 규모의 어린이박물관을 함께 운영하고 있다.

국공립 부설 이외에는 사립 어린이박물관이 있는데 사립은 대체로 다음과 같은 특징을 지니고 있다.

예약제이다. 관람료가 상대적으로 비싸다. 전시 대상은 수리, 과학 등 주로 이과 계통 교과 내용이다. 등등

사립 어린이박물관의 대표는 서울 잠실의 삼성어린이박물관이었다. 철저한 예약제 운영, 입장객 제한, 동반 부모를 위한 편의 시설 확보, 충분한 숫자의 운영요원 등 앞서가는 데에는 이유가 있었다. 입장요금도 상대적으로 비쌌지만 자리는 늘 만석이었다. 체험대상자인 어린이의 요금이 동반 보호자의 요금보다 비쌌던 것도 당시로서는 특이했다. 놀라운 것은 그럼에도 운영수지 면에서는 늘 적자였다는 점.

적자에 따른 부담 때문이었는지 삼성어린이박물관은 지난 2013년 5월 28일에 문을 닫았다. 박물관 측에서는 '서울 상상나라'라는 전시 시설의 위탁운영자로 선정되면서부터 두 곳을 함께 운영할 수가 없어서 한 곳을 포기한 것이라고 폐관의 이유를 말한다. 참고로 서울 상상나라는 서울시에서 능동 어린이대공원 내에 운영하는 공립 어린이박물관이다.

박물관이 밝힌 폐관 이유를 그대로 믿기보다는 적자 누적으로 운영을 포기한 것이라고 보는 시각이 더 많았다. 삼성 같은 대기업은 사회의

고양어린이박물관 전경. 건축물의 모티브는 숲이다.

압력과 기업 이미지 때문에 박물관 운영을 하고는 있지만 언제든 그만
둘 명분만을 찾고 있었는데 바로 그 명분이 생겼다는 식의 이야기들이
었다.

　사실, 박물관 관람료 가지고는 학예사 인건비와 전시 시설 유지비도
충당하기 어렵다는 것은 박물관 관계자라면 누구나 다 아는 비밀 아닌
비밀이다. 그래서 어린이박물관은 국공립이 많다.

　김해어린이박물관 이후 웬일인지 어린이박물관과는 업무상의 인연
이 닿지 않았다. 그러던 지난 봄 무렵 고양어린이박물관엘 가 볼 기회가
생겼다.

　고양어린이박물관은 일단 규모가 크다. 전시 구성이 시원시원하고
체험할 아이템도 많다. 무엇보다도 운영자 중심이 아닌 체험자 중심으

로 시설을 구성했다는 점이 곳곳에서 감지되는데 지난 10여 년간 어린이박물관이 변화해 온 모습을 한 번에 확인하는 것 같아 당황스러우면서도 신선했다.

　수유실, 유모차·휠체어 대여실 등 너무나 당연한 시설이 마련돼 있는 것도 새삼 반가웠다.

　전체 전시 구성 면에서 보자면, 전시체험 대상의 폭이 무척이나 넓어진 점이 인상적이다. 자연생태·도시환경·생활안전·문화예술·인문사회는 물론 인권까지도 전시의 대상이다. 주로 과학과 역사 영역의 체험 학습 위주였던 예전의 어린이박물관이 아니다. 이 박물관의 모토처럼 세상의 다양하고 아름다운 문화와 가치를 놀이와 체험으로 즐기며 배우는 놀이마당이라고나 할까?

건물을 관통하는 '아이그루'는 아이들을 위한 체험 조형물이자 숲을 테마로 하는
박물관의 상징물이기도 하다.

　　건물 1층을 들어서면 중앙에 커다란 체험 조형물이 눈에 띈다. '숲'
을 모티브로 하는 박물관답게 1층에서 3층까지 건물 전체를 관통하는
나무 형상의 대형 구조물이다. 수평으로 놓인 나뭇잎을 디딤돌 삼아 아
래위로 오르락내리락할 수 있는 신체활동형 놀이기구로서 이름은 아이
그루이다.

가장 관심이 가는 전시는 인권체험 코너. 도대체 인권을 어떻게 체험하도록 꾸몄을까? 결론은 '그러면 그렇지!' 였다.

다양성을 존중하고 상대방에게 상처 주는 행동을 하지 말자는 내용을 설명글로 적어놓은 1차원적인 전시여서 조금은 실망했지만, 사실 따지고 보면 저 방법 말고는 달리 대안도 없다.

인권 체험 코너의 이름은 '함께 사는 세상' 이다.

사람도 많고 가장 활기찬 체험 코너 '건축놀이터'

2층 야외 공간에 마련된 안개숲 놀이터

박물관의
창窓

사람이 가장 많은 곳은 건축놀이터이다. 체험하는 내용이 무엇이든 상관없다. 아이들은 역시 만지고 두드릴 수 있고 작동이 되는 전시물을 좋아한다.

2층 야외 공간에 설치된 안개숲 놀이터도 꽤 기억에 남는 공간이다. 미로처럼 꾸며 놓은 휴게 공간 전체에 물이 안개처럼 분사된다. 입구에 비치된 연잎 모형은, 머리에 쓰면 작은 우산 기능을 한다.

지상 3개 층에 걸쳐 조성된 전시실의 층간 이동은 슬로프를 이용한다. 슬로프의 벽면도 전시에 활용하고는 있지만 그렇더라도 이동 동선이 너무 길다. 한 층을 이동하려면 계단참을 3번 만나야 한다.

단체 기준 1회 체험 시간이 150분으로 꽤 길어서 아이들은 배가 고플 수가 있다. 이때는 3층 피크닉홀을 이용하면 된다. 아이들에게는 식사도 교육인지라 피크닉홀의 이용 지침이 개인적으로 아주 마음에 든다.

가정에서 준비해 온 간단한 음식물만 드실 수 있다.

피자, 햄버거, 케이크, 라면, 국, 배달 및 주문음식 반입은 금지된다.

물론 음식물은 팔지 않는다.

층간 이동은 슬로프를 이용한다.

준비해온 음식을 먹을 수 있는 피크닉홀

박물관의
창^窓

관람 소감이 나뭇잎으로 출력되는 전시물

고양어린이박물관은 관람 소감을 남기는 전자방명록이 매우 특이하
다. 화면에 내용을 입력하고 출력 버튼을 누르면 나무 형상의 조형물에
서 은행 번호표 같은 나뭇잎이 아래로 떨어져 쌓인다.

갑자기 소감이 떠오르지 않아 그냥 '나뭇잎'이라고 적었지만 다시 적을 기회가 생기면 '반갑고 고맙다'고 적고 싶다.

우리나라에도 이런 어린이박물관이 생겨줘서 반갑고 고맙다. 진심이다.

박물관의
창窓

■27. 조력문화관/안산어촌민속박물관

경기도 안산 대부도의 지역 특성을 말해주는 두 곳의 박물관을 찾아 간다.

안산어촌민속박물관은 어촌으로 번성했던 과거의 안산과 대부도를 말하고 있다. 물론 대부도는 지금도 어업을 하고 있지만 규모 면에서 과거에 비할 바는 못 된다.

조력문화관은 연육교와 방조제로 육지와 이어진 대부도의 현재와, 어쩌면 미래일지도 모르는 모습까지를 보여주고 있다.

포도밭과 염전으로 유명한 안산 대부도는 배를 타지 않고 들어갈 수 있는 섬이다. 대부도처럼 연육교 혹은 방조제로 이어져 섬 아닌 섬이 된 곳은, 작은 섬은 빼고 큰 섬만 헤아려 봐도 강화도, 안면도, 진도, 돌산도, 남해도, 거제도 등등 전국에 수도 없이 많다.

대부도를 섬 아닌 섬으로 만든 방조제가 그 유명한 시화방조제이다. 간척사업이 얼마나 무모한 반환경적인 행위인가를 말할 때 가장 대표적인 사례로 거론되는 곳이고 요즘은 역으로 개발론자들이 친환경 개발의 더없이 좋은 사례라고 역설하는 곳이기도 하다.

간척을 위해 방조제를 두른 뒤로 시화호는 생명이 살 수 없는 호수로 썩어들어 갔고 결국 고육지책으로 해수를 유통시킨 뒤에야 이 죽음의 호수는 급격히 맑아져서 이때부터 이 커다란 해수호가 수많은 야생 동식물의 보고가 되었다. 그야말로 자연의 놀라운 치유력을 크게 한번 확인한 셈인데 이걸 두고 친환경 개발은 이렇게 하는 거라면서 성공 사례로까지 소개하고 있으니 아전인수도 이 정도면 창의적인 수준이 된다. 한 대 맞았는데 마침 앓던 이가 빠졌다고 해서 '아이고 때려줘서 고맙습니다!'라고 해야 할까? 친환경 해수호를 얻은 대신 더 큰 가치를 지닌 광활한 갯벌을 잃지 않았나!

어찌 됐든 조수간만차가 10미터에 육박하는 서해바다 위에 이런 거대한 둑이 생겼으니 조력발전의 최적지가 탄생한 셈이다. 그래서 생겨난 것이 '세계 최대 발전량'을 자랑하는 시화조력발전소이다. '세계 최고' 좋아하는 우리나라에 또 하나의 금메달을 안겨주었다.

조력발전이, 자연환경에 미치는 폐해가 상대적으로 적은 발전 방식이라는 것을 인정한다면 시화조력발전소는 '불행 중 다행'의 분명한 사례가 될 것이다.

이런 내력으로 만들어진 시화조력발전소의 홍보관이 조력문화관이다. 일반인은 발전소에 접근할 수 없으므로 조력문화관은 발전소가 바라다 보이는 바로 옆에 위치하고 있다. 조력문화관 인근은 전망대를 겸하는 휴게공원으로 조성했는데 휴일이면 차 댈 곳이 없을 만큼 많은 사람들이 찾아온다.

왼편의 서해와 오른편의 시화호를 가르는 커다란 둑이 조력발전소이다.

조력문화관은 조력발전을 비롯한 발전의 원리를 다양한 방식으로 학습할 수 있는 체험공간이다. 지난 2014년에 개관했으니 아직은 새 박물관이며 공기업에서 운영하는 박물관이므로 '당연히' 넓고 깔끔하고 쾌적하다.

전시실은 건물 2층에 마련돼 있다. 수자원공사에서 운영하는 홍보관이지만 과학관의 요소를 많이 갖추고 있다.

에너지의 종류와 발전의 원리를 체험으로 이해하고, 방아를 빙글빙글 돌리며 마력을 공부하고, 봉을 비벼가며 원시인들이 불을 피우던 원리를 익힌다.

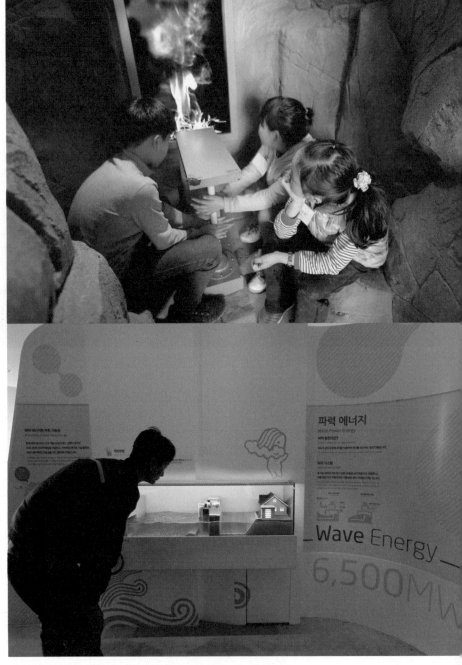

다양한 방식으로 발전의 원리를 학습하는 체험 전시 공간

박물관의
창窓

써클비전이라고 불리는 360° 대화면 영상

　밀물과 썰물이 드나들면서 전기를 일으키는 조력발전의 원리도, 모형이 매입된 영상 화면으로 알기 쉽게 설명하고 있다. 태양광 발전에 대해서도 살펴볼 수 있다.

　꽤 어려운 내용을 알기 쉽게 익힐 수 있도록 구성돼 있기는 한데 여기 다녀간 관람객 중에 이 내용을 제대로 숙지하고 돌아가는 사람이 10%나 될까 장담을 못하겠다.

　그렇다고 전시 전달력 면에서 실패라고 보지는 않는다. '조력문화관 갔을 때, 물에서 에너지를 얻는 이런 어떤 걸 보고 온 것 같아!' 라는 식으로 잔상만 남아 있어도 과학관은 그 역할을 다 한 것이다. 박물관을 다녀오면 독후감을 남겨야 한다는 강박은 내려놓으시라고 권해드린다.

강화유리 면을 통해 바닥이 내려다보이는 조력문화관 전망대

박물관의
창窓

관람 순서가 꽉 짜인 강제동선이 아니고 순서 없이 넓게 펼쳐진 자유관람동선이라 아이들에게는 그냥 좋은 놀이터이다. 방아를 붙잡고 빙글빙글 도는 아이들 중에 '내가 지금 마력의 원리를 공부하고 있다'고 생각하는 아이가 10명 중 하나나 될까 싶지만 그래도 상관없다. 우선은 재밌으면 된다.

조력문화관은 전망대가 명물이다. 75m 높이의 전망대에 오르면 육지와 바다를 시원하게 조망할 수 있다. 바닥이 훤히 뚫린 유리데크가 압권이다. 다리가 떨려서 유리 위에 못 올라서겠다는 사람들도 꽤 있다.

이런 좋은 시설에 더구나 무료입장이다 보니 휴일에는 30분 줄서기 정도는 각오해야 한다.

안산어촌민속박물관은 섬 안에서 조력문화관의 반대쪽, 즉 대부도의 제일 남쪽에 자리 잡고 있다. 이곳은 탄도라고 불리던 별도의 섬이었지만 대부도 본섬과 간척지로 연결되었기 때문에 이제는 그냥 대부도의 동남쪽 끝자락이라고 봐도 무방하다.

안산어촌민속박물관이라고 하면 우선 '안산이 어촌이냐?'고 되묻는 사람들이 꽤 있다. 안산공단, 외국인 노동자, 다문화도시, 이런 이미지가 워낙 강하다 보니 안산이 내륙 어디쯤에 있는 공업도시로 인식되곤 하지만 간척이 있기 전에는 경기만의 중심을 이루던 어촌이었다.

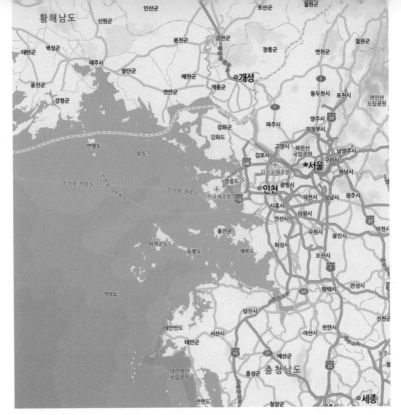

황해도와 충청도 사이 움푹 들어간 내해가 경기만이며 그 중심에 안산이 있다.[10]

어촌민속박물관은 전국 어디를 가나 전시시설의 구성이 거의 유사하다. 이곳저곳에 만들다보니 하나의 정형이 생긴 거다.

정형 첫 번째. 일단 수족관이 있다. 인근 해양에 서식하는 어류들이 어항 속에서 헤엄치고 있고, 수족관이 비좁을 만큼 커다란 어류나 해양 동물은 박제로 전시하기도 한다. 안산어촌민속박물관의 경우엔 생물 상태로 보여주기 힘든 갯벌 생물 일부를 모형으로 만들어 놓았다.

정형 두 번째. 그 지역의 전통 어업 방식과 그에 따른 다양한 어구들이 전시돼 있다. 안산의 경우는 서해의 조수간만차가 만든 염전업과 갯벌 채취 등이 중심이 된다.

박물관의
창窓

안산어촌민속박물관 전경

　　안산과 비교하자면 완도어촌민속전시관에는 김이나 전복 양식에 관한 전시, 영덕어촌민속전시관에는 대게잡이에 관한 전시가 있다.

　　정형 세 번째. 어촌의 내력과 함께 형성된 독특한 민속과 문화에 관한 전시이다. 섬이 크고 땅이 비옥한 대부도의 지역 특성에 적합한 반농반어형 가옥 구조 및 생업도구들이 전시돼 있다.

　　제주의 전시관에는 해녀 문화, 삼척의 전시관에는 남근숭배신앙에 관해 전시하고 있는 것과 비교가 되겠다.

　　전국적으로 어촌민속박물관은 광역지자체별로 안배가 돼 있다. 전남 완도, 경남 거제, 경북 영덕, 강원도 삼척, 그리고 부산과 제주에도 어촌민속박물관이 있다. 제주의 경우엔 이름이 해녀박물관이다.

어촌민속박물관에는 방학숙제를 겸한 어린이·청소년 단체 관람객이 많다.

안산어촌민속박물관의 수족관 시설. 전국의 수많은 어촌박물관 중에 수족관이 없는 곳은 없다.

　따라서 안산어촌민속박물관은 경기도 대표 어촌박물관인 셈이다. 지난 2006년 처음 문을 연 후 일부 시설의 리모델링을 거쳐 2016년에 다시 문을 연 새 박물관이다.

　아이들과 함께 간다면 가까운 곳의 염전을 함께 찾아가 보는 것도 좋은 체험학습이 될 것이다.

박물관의
창訓

대부도는 염전으로도 유명하다.
소금을 만드는 체험학습 중인 어린이들

■28. 대한제국역사관

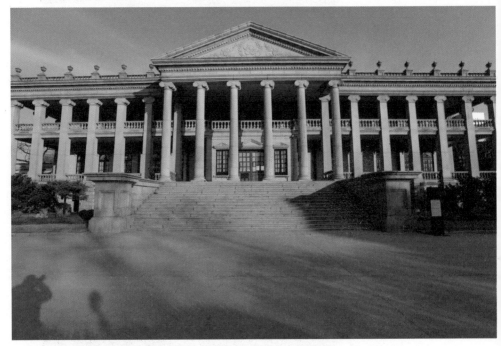

대한제국역사관으로 개관한 덕수궁 석조전

지금부터 100년 전, 1919년 1월 21일 덕수궁 함녕전에서 대한제국의 태황제 고종이 승하했다. 사인은 뇌일혈과 심장마비.

박물관의
창窓

그런데 이 발표를 믿는 조선 사람은 없었다.

'왜놈들이 황제를 독살했다!'

당시 일제의 폭압과 맞물리면서 고종 독살설은 팔도로 퍼져나갔다. 한국사 교과서에도 실린 것처럼 황제의 죽음은 삼일만세운동의 단초가 되었다.

'무능하고 유약한 허수아비 임금' 혹은 '자주와 독립의 의지를 끝까지 포기하지 않았던 자주적인 군주'

지금까지도 이런 극단의 평가를 받고 있는 고종 황제의 마지막 꿈이었던 '대한제국'의 역사를 박물관에서 만날 수 있다. 박물관의 이름은 '대한제국역사관'.

2014년 10월에 개관한 새 박물관이지만 건물을 지은 지는 100년이 넘었다.

덕수궁에 들어서면 서양식으로 지은 이국적인 건물이 두 채 있다. 한 채는 석조전 본관 혹은 동관이라 불리고 또 한 채는 석조전 별관 혹은 서관이라 불린다.

엄밀히 말하면 한 채가 더 있다. 고종이 연회를 열고 커피를 마셨다는 정관헌도 러시아풍으로 지은 양관洋館이지만 덕수궁 내 다른 전각들과 기능과 조형 면에서 '튀지 않게' 조화를 이루는 건축물로서 석조전 두 건물과 같은 이국적인 느낌은 들지 않는다.

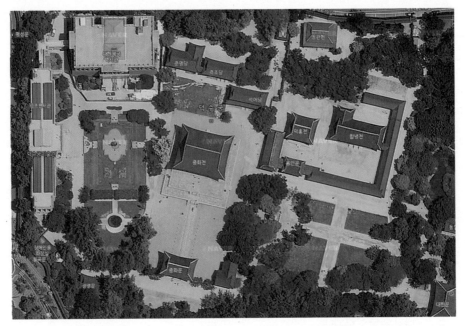

석조전(지도 왼편)과 정관헌(지도 오른쪽 상단)은 항공사진의 느낌부터가 다르다.[11]

별관은 지금도 국립현대미술관으로 사용되고 있으며 대한제국역사
관으로 새단장을 한 건물은 본관이다.

석조전石造殿이라는 말 그대로 (나무가 아닌) 돌로 지은 건물이다. 이
오니아식 기둥을 세운 신고전주의 양식이라는데 이런 구분은 설명을 들
을 때뿐, 조금 지나면 남의 얘기가 돼버리고 만다.

석조전은 지어진 지 올해로 109년째 되는 건물인데 그 용도의 변천
이 참으로 기구하다. 사람으로 치면 '뒤웅박 팔자'라고 할 수 있겠다.

애초에는 고종의 명을 받아 황궁의 전각으로 설계됐지만 1910년 완
공됐을 때에 고종은 이미 황제가 아니었고 따라서 경운궁도 더 이상 황
궁이 아니었다.

박물관의
창窓

헤이그밀사를 트집 잡아 3년 전에 황위는 다음 황제 순종에게로 강제 양위됐고 순종은 경운궁을 떠나 창덕궁으로 이어한다. 그리고 경운궁은 태황제 고종의 저택이 된다. 이때에 경운궁이란 이름도 '고종의 만수무강을 빈다德壽' 는 뜻으로 덕수궁으로 바뀐다. 고종에게는 이때부터 덕수 전하라는 별칭이 생긴다.

황궁의 전각으로 지었지만 다 짓고 나니까 주인은 전임자가 돼버렸다. 그래서 석조전은 바로 그 전임자의 생활공간으로 쓰이기 시작한다. 태어나면서부터 용도가 바뀐 것이다.

하지만 고종은 주로 함녕전에 머물렀고, 고종이 승하한 후 석조전은 일본에 볼모로 잡혀간 영친왕이 귀국했을 때의 임시 숙소로 주로 쓰였다.

그 후 일제가 패망할 때까지 이왕가미술관으로 이용됐고

해방 직후에는 민주의원의사당

다음 해부터 1950년까지는 미소공동위원회 및 UN한국임시위원단 회의장이었다가

1955년부터 1972년까지는 국립중앙박물관

1973년부터 1986년까지는 국립현대미술관

1987년부터 1992년까지는 문화재관리국 사무실

1992년부터 2004년까지는 궁중유물전시관

2005년부터 2009년까지는 덕수궁사무소였다.

그리고 만 5년이 넘는 고증과 복원을 거쳐 지난 2014년 10월 13일에는 대한제국역사관으로 개관했다.

박물관의
창^窓

1층 접견 공간

1층 접견 공간

　　지난 백년 간 이렇게 여러 용도로 전전하다 보니 애초에 황실 기물로 배치한 가구 등은 대부분 없어지고 일부만이 박물관이나 다른 궁궐에 분산돼 있었다. 이렇게 분산돼 있던 가구를 모은 것이 총 41점인데 박물관의 해설사는 이걸 '전래가구'라고 일러준다. 그리고 옛 사진이나 신문 기사 등의 고증을 통해 복원하거나 구입한 가구가 백여 점이다.

　　그나마 고증이 가능한 공간은 이렇게 복원이라도 했지만 자료가 전혀 남아 있지 않은 공간은 대한제국의 이야기를 연출한 전시실로 꾸몄다.

박물관의
창窓

역사관으로 들어가 보겠다. 관람은 무료이지만 덕수궁 궐내에 있으므로 덕수궁 입장료 1,000원(소인 500원)을 내고 들어와야 한다.

석조전은 총 3개 층으로 구성되어 있다. 지하층은 시종들의 공간으로서 자유 관람이 가능하며, 1층-공적 공간(접견실과 대식당 등), 2층-사적 공간(침실, 서재, 거실 등)은 미리 예약한 사람들만 해설사 동행으로 제한 관람할 수 있다.

1층은 외국 사신을 맞이하고 연회를 베푸는 공간이다. 중앙홀을 중심으로 정면에는 접견실, 오른편으로 귀빈대기실, 왼편으로 식당이 꾸며져 있다. 앞서도 언급한 것처럼 신고전주의 양식의 르네상스식 건물이라서 엄격한 좌우 대칭이 한 특징이라고 한다. 미술사와 건축 양식에 문외한인 사람이 보더라도 좌우대칭만큼은 분명하게 인식된다.

식당의 벽면 중 일부는 마감을 하지 않고 유리로만 막아 놨다. 벽면 구조를 볼 수 있도록 해놓은 건데 건물 바깥 면은 화강암, 안쪽은 적벽돌 구조이다. 건물 전체 구조는 철골 콘크리트로서 천장 쪽을 올려다보면 I자형 철골빔을 확인할 수 있다.

나머지 공간은 고증이 불가능해서 대한제국 선포, 대한제국 황제 폐현 의례(영상), 대한제국의 외교에 관한 전시 공간으로 연출했다.

2층은 황제와 황후의 공간이다. 실제로 그렇게 쓰이진 못했고 계획만 그랬다.

황제의 침실과 서재, 황후의 침실과 거실 등이 주요 재현 공간이다.

박물관의
창窓

대식당

大食堂

Grand Dining Room

This room is used as a venue for dining and official gatherings. There are records of the official dinners held at the Korean Imperial court where full-course Western meals were served. The restoration of the dining scene is based on an illustration contained in *Daehanyejeon*(The Code of Rites of the Korean Empire).

2층 황제부처의 공간

그런데 침실은 공간의 특성상 사진 자료가 남아있지 않다. 당시 법도상
으로 황제 부처의 침실을 사진으로 남기지는 못했기 때문이라고 한다.
따라서 석조전에 가구를 납품했던 영국 메이플사의 1910년대 제품 카탈
로그를 참고해서 공간을 재현했다.

　석조전 2층은 남쪽 방향으로 테라스가 꾸며져 있다. 이 테라스에 서
면 덕수궁 분수대를 포함한 석조전 정원을 관람할 수 있다.

　이밖에 고증이 안 된 여타 공간에는 대한제국 황실가계와 주요 인물
(명성황후, 순헌황귀비, 영친왕, 영친왕비(이방자)), 고종의 근대적 개혁(광
무개혁)과 그 성과물, 당시 대한제국의 정치와 외교 중심지였던 정동 주
변에 대한 전시 공간으로 꾸며 놓았다.

박물관의
창窓

대한제국 황실 가계도

방마다 거울이 참 많던데 햇빛을 적극적으로 유입하기 위한 용도라고 한다.

지하층은 전체가 영상과 패널, 모형으로 꾸민 대한제국역사실이다. 그 중의 맨 마지막 한 칸은 석조전의 복원기, 다시 말해 석조전의 1백년 역사를 연표와 도면, 건축 부자재 등과 함께 전시하고 있다.

대한제국역사관은 덕수궁 홈페이지에서 사전에 예약한 사람만 관람할 수 있다. 지하 1층은 자유 관람이다.

'얼짱 왕자'로 불리는 고종의 손자 이우. 영화 《덕혜옹주》에서는 영화배우 고수가
이우 왕자의 역할로 분했는데 높은 싱크로율이 화제가 되기도 했다.¹²

　'무능하고 유약한 허수아비 임금' 혹은 '자주와 독립의 의지를 끝까
지 포기하지 않았던 자주적인 군주'라는 양극단의 평가를 받고 있는 고
종. 이런 극단적인 평가는 대한제국에 대해서도 마찬가지이다.

　각자의 관점에 따라 대한제국에 대한 평가는 달라지겠지만 한 가지
만큼은 분명하다. 어느 것 하나 갖추지 못한 주변 여건 속에서도 정치,
법률, 토지, 군사 제도를 개혁하여 근대적 자주국가를 지향했다는 역사
적 사실. 이것이 비록 돈키호테식의 몽상이었다는 평가도 있지만 이런
몽상마저 없었다면 우리 역사는 지금 너무 허망하지 않을까?

　그리고 더욱 중요한 사실은 대한제국의 고종 황제는 을사늑약에 서

박물관의
창훈

명, 비준하지 않았다는 것! 군주국가에서 군주가 비준하지 않은 조약은 국제법상 원천무효이다.

되돌릴 수 없는 지난 역사이지만 잊지 않고 알고 있으면 언제 어떤 방식으로 만회의 기회가 찾아올지 모른다.

절대 잊지 말라!

대한제국역사관의 관람 메시지는 이것 하나다.

■29. 유배문학관

　길었던 폭염 뒤에 이어지는 영상 30도는 더위 축에도 못 든다. 그래서일까? 지인 몇몇은 벌써 가을이 온 것 같다며 요 며칠은 새벽 한기에 잠에서 깨 창문을 닫고 다시 잠자리에 든다고 한다. 한술 더 떠서 올여름 더위가 유난스러웠듯 올겨울 추위는 유례가 없는 혹한이 될 거라며 벌써부터 추위 걱정에 호들갑이다.

　문득 이런 생각이 든다. 폭염이 견디기 힘들까? 혹한이 견디기 힘들까?

　개인별 체질과 처한 상황에 따라 다를 것이고, 아마도 근대 이전 사회였다면 혹한이 훨씬 견디기 힘들었을 것이다. 특히나 소외되고 외로운 사람들은 더더욱 힘들었을 것이며 가슴 속에 서릿발 같은 한이 맺힌 사람들은 매일 매일이 혹한이었을 것이다.

　폭염이 기세가 한풀 꺾인 것을 기념(?)하여, 소외되고 외로운 사람들의 서럽고 한 맺힌 이야기를 담은 혹한 같은 박물관을 찾아가 보겠다.

　남해 유배문학관. 죄를 짓고 천리길을 내려온 사람들, 바로 유배자들의 박물관이다. 남해대교와 죽방멸치로 유명한 경남 남해군에 있다.

　유배자들은 기본적으로 죄인이므로 일단 멀고 인적이 드문 곳에 가

"억울하오!" 함거에 실려 천리길을 내려가는 유배자의 심정은 한여름에도 혹한이었을 것이다.

박물관의
창窓

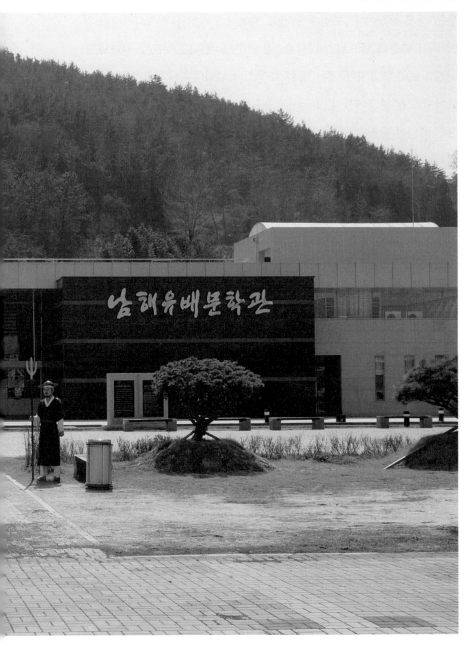

두는 것이 상식이다. 도성에서 멀리 떨어진 오지가 유배지의 제일조건
이 되기 때문에 남으로 전라남도, 경상남도, 제주도, 북으로 평안북도,
함경북도에 유배지가 많은 것은 자연스런 일이다. 조선시대만을 놓고
보자면 도성 한양에서 멀리 떨어진 곳, 주로 남해안에 유배지가 많았다.
땅끝 해남과 강진, 그곳에서 배를 타고 더 들어가는 진도, 완도, 보길도,
제주도와, 남해안을 따라 남해도, 거제도가 모두 유배지이다. 북으로는
함경도의 삼수와 갑산三水甲山(춥고 험한 오지의 대명사), 북청 등이 해당
된다.

쫓겨난 왕이나 왕족들의 유배지는 상대적으로 가까운 거리에 있었
다. 단종은 영월로, 세조의 동생 금성대군은 순흥으로, 또다른 동생 안
평대군은 강화도로 유배를 갔다. 조선의 쫓겨난 임금 연산군과 광해군,
고려의 쫓겨난 임금 우왕과 창왕의 유배지도 강화도였다. 무신의 난으
로 폐위됐던 고려 의종은 거제도로 유배를 갔다.

경상남도 남해 역시 도성에서 천리나 떨어진 절해고도絶海孤島이다.
여러 섬들이 점점이 모여 있으니까 엄밀히 말해 고도는 아닐지라도 절
해는 맞다.

남해는 우리나라에서 5번째로 큰 섬이다. 비록 육지에서 가깝다지
만 남해대교와 삼천포대교가 없던 그 시절에는 노량해협의 험한 물결에
가로막혀 눈앞에 두고도 쉽게 건널 수 없는 땅이었다. 육지와 남해도의
사이 노량해협은 '내 죽음을 적에게 알리지 마라' 시던 바로 그곳이다.
어쨌든 고려와 조선시대를 거치며 200명을 헤아리는 죄인(?)들이 이곳

박물관의
창窓

남해도는 남해대교(1)로 육지와 연결된 연육도이다. 창선대교(2)를 거쳐 지난 2003년에는 삼천포대교를 포함한 5개의 다리(3)로도 연육이 되었다.

남해에 갇혔다.

　드라마의 영향인지 유배지로 귀양 가는 사람들은 전부 누명 쓴 사람처럼 느껴지지만 유배자의 대부분은 아마도 벌을 받아 마땅한 사람들이었을 것이다. 그러나 개중에는 지조와 충절을 지키다 억울한 누명을 쓴 사람들도 분명 적지 않았을 것이다. 결과적으로 보면 정치권력 간의 다툼 끝에 패배자가 유배를 가는 경우가 많았으니까.

남해군의 민속놀이를 소개한 설명패널과 축소 모형

바로 이들의 이야기를 담은 곳이 남해유배문학관이다. 전시는 크게 향토역사실, 유배문학실, 유배체험실, 남해유배문학실로 구성돼 있다.

제1전시실, 남해향토역사실은 남해군의 역사와 민속을 소개하는 공간이다. 유배문학과는 크게 관계가 없는 곳이다.

다음 제2전시실, 유배문학실은 유배에 관한 모든 것을 전시해놓은 공간이다. 유배를 포함한 형벌의 종류부터 남해를 포함한 우리나라의 대표적인 유배지, 그리고 그 곳으로 간 유배객들, 세계 다른 나라의 주요 유배객, 유배에 얽힌 에피소드와 유배문학까지가 망라돼 있다.

제2전시실에서는 이처럼 유배의 모든 것을 다루다보니 전시 내용이 좀 빽빽하다. 모형이나 터치스크린 같은 것들이 섞여 있긴 하지만 관람

유배문학실 입구에 걸린 상징조형물 '생사의 기로'. 작품 설명에 따르면, 백척간두에 선 유배객의 심정을 흑과 백의 대비를 통해 표현하고 기약 없는 유배길의 실낱같은 삶의 희망을 동아줄로 표현했다고 한다.

자가 눈으로 읽어야 할 내용이 꽤 많은 편이다. 유배에 관심이 있거나 방학 숙제할 학생들에게는 그야말로 금광이 따로 없겠지만 보통의 관람객들에게는 그리 재미있는 전시가 못 된다. 쭉 보다가 관심 가는 부분만을 상세히 관람하시면 되겠다.

필자 개인적으로는 '중국과 유럽의 유배문학' 코너에 발길이 머물렀다. 한번쯤 들어본 유명한 사람들이 많아서다.

중국의 굴원, 이태백, 백거이, 소동파 등이 열거돼 있다. 그리스도의

유배지에서 꽃핀 문학에 대해 설명하는 박물관 해설사

열두 제자 중 한 사람, 사도 요한도 섬으로 유배를 갔다. 그러니까 『요한계시록』도 일종의 유배문학인 셈이다.

　나폴레옹의 유배 생활을 기록한 『세인트헬레나의 회상』을 비롯하여 (물론 책으로 엮은 것은 그의 비서 라스 카즈였고 나폴레옹은 구술만 했다고 알려져 있다.), 『레미제라블』의 빅토르 위고, 『삶이 그대를 속일지라도』 푸시킨, 『죄와 벌』 도스토예프스키, 『수용소군도』 솔제니친도 유배문학을 애기할 때 빼놓을 수 없는 대문호들이다. 유배자 출신 대문호大文豪가 참으로 많다.

유배문학실 전경

제3전시실은 유배체험실이다. 실내에서 웃으면서 체험하는 유배가 얼마나 실감날지는 의문이다. 사실, 제일 효과적인 체험은 실제로 무인도에 가둬놓고 못 나오게 하는 건데 말이다.

유배체험실의 첫 전시는 '어명이요!' 이다. 따그닥 따그닥 말발굽 효과음도 함께 들린다. 유배는 왕이 내리는 형벌이므로 실행의 첫 마디는 당연히 '어명' 이다.

이제 어명을 받은 자가 죄인이 되어 천리길 유배를 떠난다. 관람객은 소가 끄는 이동감옥^{함거}에 올라앉아서 4D 입체 영상을 관람한다. 4D

유배체험실 내 각 코너. 아이들보다 어른들이 더 좋아라한다.

성문으로 연출한 유배체험실 입구. 체험실 공간은 유배지가 있는 도성 밖을 상징한다.

이므로 영상 내용에 따라 함거가 들썩들썩한다.

옆 코너에서는 퀴즈도 풀어보고 곤장도 맞아본다. 주리를 틀어줄 수도 있다. 아빠의 주리를 틀고 곤장을 치면서 아이들이 굉장히 좋아라한다. 혹시 유배까지 보내버리고픈 것은 아닐까?

유배에 관한 에피소드도 재미있다. 조선 경종 때 갑산으로 유배를 갔던 윤양래의 이야기가 유배에 대한 우리의 선입견을 확~ 깨준다. 윤양래는 유배를 가면서 들르는 고을마다 수령들에게 극진히 대접받고 선물과 노자까지 받았다고 한다. 물건을 싣고 가던 말이 무게를 못 이겨 넘어지기까지 했단다.

고을 수령들은 왜 그를 대접했을까? 인품을 존경해서 그랬을 수도 있지만 노론 유력자에 대한 두려움 반, 눈도장 반 성격이었을 가능성이 크다. 당시 윤양래는 차기 권력 연잉군^{훗날 영조}의 세제책봉을 청나라에서 승인받고 돌아온 공로자였다. 지금은 비록 귀양을 가지만 그가 읊조리는 "I'll be back!"을 누구도 의심하지 않을 만한 위치에 있었다.

다음은 제4전시실, 남해유배문학실이다.

'험지에서 피어난 한 송이 연꽃', 유배문학을 이렇게 비유할 수 있다. 천리 먼 길 남해로 절망 같은 유배를 와서 그 험지에서 연꽃 같은 문학작품을 남긴 분들의 이야기다. 빼어난 학문적 역량을 갖춘 사람이 한적한 곳에서 갑자기 시간이 많아졌으니 할 일이라곤 책 쓰는 일밖에는 없었을 걸로 상황 짐작이 된다.

박물관의
창^窓

서포 김만중, 자암 김구, 약천 남구만, 소재 이이명, 후송 류의양 선생 등이 소개돼 있다. 이중 남구만 선생은 '동창이 밝았느냐 노고지리 우지진다…'로 시작하는 시조를 지은 분이다. 물론 이 시조를 남해에서 지은 것은 아니다.

서포김만중상西浦金萬重像

남해군에서는 이들 중 남해유배문학의 대표로 서포 김만중을 내세우고 있는 듯하다. 4전시실의 내용상 비중도 가장 높고 유배문학관 야외에 설치한 동상도 김만중 선생의 것이다. 여기에 더해 선생의 마지막 유배지 노도를 '서포의 섬'이자 '문학의 섬'으로 꾸미고 있는데 전체 시설은 내년 10월에 완공된다. 유배문학과 서포 김만중을 지역의 정체성으로 만들기 위한 남해군의 노력이 눈물겹다. 지하에 계시는 서포 선생이 이를 가상히 생각할지 어떨지는 모르겠다.

김만중은 조선 숙종 때 남해로 유배를 와서 구운몽, 사씨남정기 등 한글문학을 대표하는 주옥같은 유배문학 작품을 남기고 남해도에 딸린 작은 섬 노도에서 숨을 거두었다.

4전시실까지 관람하면 전시는 모두 끝이다.

서럽고 억울하고 두렵고 게다가 이제 가면 언제 올지 모르는 남해 유배길. 비록 어명은 없더라도 그냥 한번 후딱 다녀오시라! 중간에 한 번 쉬어도 자동차로 서울에서 5시간이면 간다.

박물관의
창勳

■30. 국립해양유물전시관

올 여름에 들어본 가장 기억에 남는 용어가 무어냐고 누군가 묻는다면 나는 '효자 태풍'을 꼽겠다.

유례없는 폭염 속에 '태풍 ○○ 무더위 식히는 효자 노릇할까?'와 같은 기사 제목이 심심찮게 올라오더니, 어느 주엔가는 19호 태풍 솔릭이 피해는 적으면서 무더위와 가뭄을 해소했으니 '효자 태풍'이었다는 기사를 어렵지 않게 검색할 수 있었다.

"효자 태풍"

곱씹으면 씹을수록 참으로 묘한 말이다. 태풍이 우리나라에서 발생한 것도 아닌데 우리나라에 대한 태도(?)를 두고 효자 여부를 평가하는 것도 가계도에 맞지 않을뿐더러, 상대적으로 적다해도 사람이 죽는 인명 피해가 있었는데 효자 운운은 해당 지역민에 대한 무례이기도 하다.

역사적으로 살펴보면 효자 칭호 정도는 약과다. 일본에서는 태풍을 신으로 떠받들기도 했다. 13세기 몽골의 침입을 막아줬다 해서 신풍神風이라 불렀고 제2차세계대전 때는 엉뚱하게도 발악적인 자살특공대에 이 이름을 갖다 붙이기도 했다. 지금도 그렇지만 근대 이전 시기의 목선木船에게 태풍은 제어가 불가능한 통제 밖의 변수였다. 수도 없이 많은

배가 태풍을 맞아 속절없이 가라앉았다.

지금부터 약 700년 전 신안 앞바다에서 원나라 무역선 한 척이 침몰했다. 기록엔 없지만 아마도 태풍을 만난 것으로 추정한다.

그로부터 653년이 지난 후 이 배는 '보물선'이라 불리며 세상에 모습을 드러냈다. 배와 함께 건져 올린 보물도 보물이지만 약 10년에 걸친 해양발굴을 통해 우리나라는 대번에 수중고고학 강국으로 떠올랐다. 1323년 신안 앞바다의 그 바람이 돌이켜보면 한국 고고학계에는 효자 태풍이었노라 말할 수 있을까?

700년 전의 사고였지만, 늦게나마 당시 배와 함께 바다에 수장된 100여 명 원혼들의 명복을 빈다.

야외전시장에서 바라본 국립해양유물전시관

박물관의
창窓

보물선이라 불리던 신안해저유물선을 전시한 곳이 바로 국립해양유물전시관이다. 전시실은 국립해양문화재연구소 내에 있으며 2개 층에 걸쳐 크게 4개의 공간으로 구성돼 있다.

1.고려선실 2.신안선실 3.세계의 배 역사실 4.한국의 배 역사실

지하층에 어린이해양문화체험관과 기획전시실이 있지만 지면관계상 설명은 생략한다.

본 박물관은 신안해저유물선, 일명 신안선을 위한 전시 시설이다. 신안선에 관한 제2전시실이 나머지 3개 전시실을 합한 것보다 약간 더 크다. 2전시실에 들어가면 바다에서 건져 올린 신안선이 두 개 층에 걸쳐 전시돼 있다. 그 거대한 규모를 관람하는 것만으로도 이 먼 곳까지 찾아온 의의를 찾을 수 있을 것이다.

전시 순서로는 제1전시실-고려선실이 먼저지만 동선과 무관하게 제2전시실-신안선실부터 살펴보겠다.

1323년, 동아시아 바다를 누비던 중국 무역선 한 척이 고려의 서남해 바다 '신안'에서 침몰하였다.

그후 신안 섬마을에서는 큰 배가 침몰했다는 전설 같은 이야기가 전해왔다.

1975년 어느 날, 어부가 청자병을 발견하면서 전설은 현실이 되었다. 그리고 우리는 이 무역선을 '신안선'이라 부른다.

7백년 전, 중세 상인들의 꿈은 신안선에 고스란히 담겨 우리에게 많은 이야기를 전해준다.

전시실의 프롤로그에 해당하는 글이다.

신안선이 20미터 물속에 잠겨있던 기간은 653년이다. 나무가 이 긴 세월 동안 바다 속에 잠겨있었으면 흔적도 없이 유실됐어야 정상이다. 그런데 신안선은 선박 부재의 무려 40%가 남아있었는데 이게 바로 갯벌의 힘이다. 갯벌에 잠겨있던 부분만 보존되었던 거다.

발굴된 부재를 엮어서 추정한 신안선의 규모는 260톤급, 길이 34m의 목재 범선이다. 돛을 3개나 달고 있었고 최대 승선 인원은 100명 정도로 추정한다. 규모에 비해 승선인원이 적은 것은, 무역선이라서 물건을 많이 싣고 사람은 필요한 인력만 태워서 그럴 것이다.

발굴 문화재는 무려 8,028,661점이다. 주로 도자기라든가 금속화폐, 청동숟가락이나 거울 등이 발굴됐고 비단이라든가 향신료처럼 침몰 이후에 소멸돼 버린 물건과 도굴범들이 가져간 일부를 합하면 무역상품의 규모는 천만 점을 훌쩍 넘을 것으로 본다.

국가에서 발굴하는데도 도굴꾼의 손을 탔느냐 싶겠지만 국가에서 하는 일은 절차가 시작될 때까지 시일이 많이 걸리는 통에 작업 초반에는 의외로 허점이 많다. 본격적인 발굴이 시작되기 전에 소문 듣고 몰려든 도굴꾼들의 일대 소동이 있었다고 알려져 있다. 이후에 상당수가 회수됐지만 일부는 국내외로 유출됐다고 한다.

신안선 발굴의 가장 큰 의의는 고려시대 당시 해상실크로드의 실체, 동아시아 무역의 규모와 대상 물품 등을 통해 생활민속과 관련된 수많은 역사적 사실을 확인하게 됐다는 데에 있다. 실린 물건을 통해서 추정

박물관의
창窓

신안선이라 이름 붙인 원나라 무역선의 발굴 경과를 전시한 코너

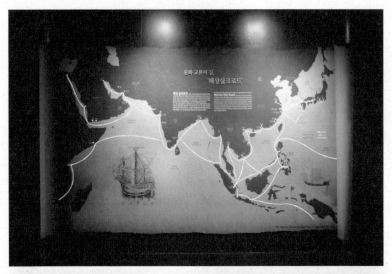

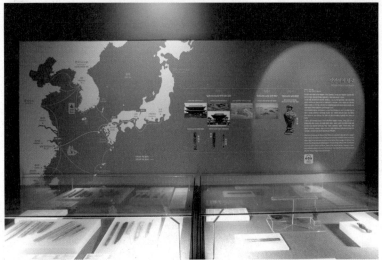

신안선 의의와 성과를 전시한 코너

해보면 한중일 3국을 위주로 대월국베트남 등 동남아시아를 넘어 멀리 인도까지 다녔던 것으로 보인다.

신안선의 또 다른 의의는 우리나라 발굴 역사에 한 획을 그었다는 사실이다. 흔히 수중고고학이라고 부르는 바다 유물 발굴의 역사는 우리나라의 경우 사실상 신안선 발굴로부터 시작했다고 해도 지나치지 않다. 이와 관련해서 눈에 띄는 전시물이 있다.

얼마 전 한참 동안이나 화제가 됐던 익숙한 이름,

잠수사들의 현장 베이스캠프 역할을 하는 다이빙벨

다이빙벨. 잠수사들이 바닷속에서 공기를 공급받는 일종의 전진 캠프이다. 신안선 발굴 때는 다이빙벨이 큰 역할을 했다고 한다. 다이빙벨의 우리말 이름이 궁금했는데 정답은 의외로 싱거웠다.

다이빙벨을 직역한 이름, 잠수종潛水鐘이다.

신안선 발굴의 의의를 한 가지 더 꼽자면 수백만 점의 금속화폐와 수만 점의 도자기 등 귀중한 유물을 확보했다는 점이다.

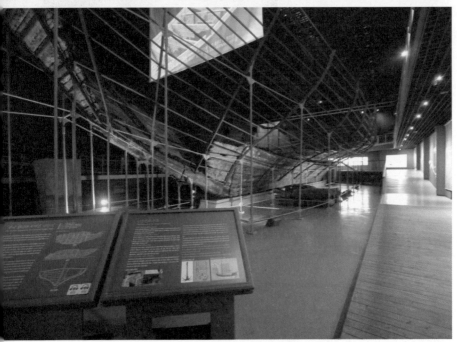

박물관의
창窓

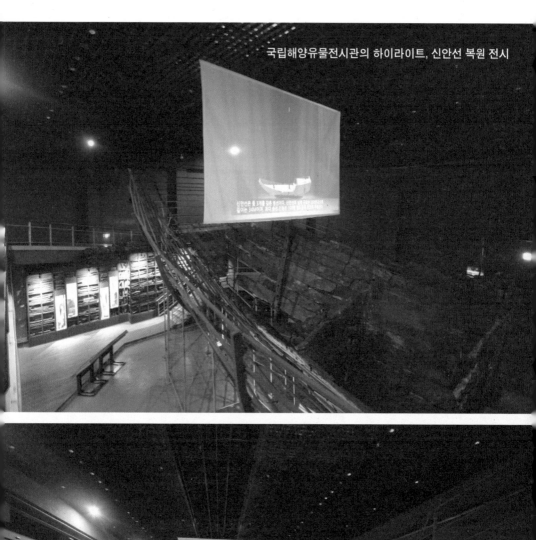

국립해양유물전시관의 하이라이트, 신안선 복원 전시

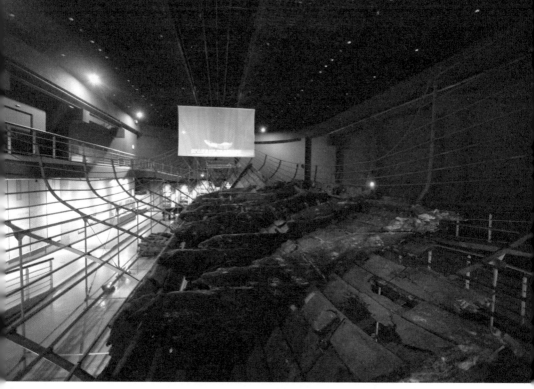

중국 배이고 중국 물건인데 달라고 하지 않을까 하는 의문이 들었는데 전문가에게 물어보니 소유권을 주장하는 확실한 주체가 없는 채로 우리 바다에서 발굴됐으니 우리 문화재라고 한다. 돌려주려고 해도 마땅한 수신처가 없는 것이다. 누구의 배인지도 모르고 또 굳이 찾자면 당시는 원나라였으니까 주인도 몽골 사람이었을 가능성이 높지 않을까?

2전시실은 부분 복원된 신안선과 발굴 유물 전시를 위주로 하면서 '세계 침몰선의 역사' 등 응용 확장된 코너로 구성돼 있다. 전시된 주요 사례로는 우리나라의 신안선, 중국의 난하이 1호, 노르웨이와 덴마크의 바이킹선, 네덜란드의 바타비아호, 독일의 베제르 코그선, 스웨덴의 바사호, 영국의 메리로즈호, 미국의 타이타닉호 등이 나온다. 시간이 더 지난 후에는 세월호도 여기에 포함되지 않을까 싶다.

이 전시실에서 연출상 재미있는 코너가 있는데 한쪽 벽면에 설치된 물기둥이다. 해당 코너를 지날 때는 무심코 지나갔었지만 조금 뒤에 다른 코너를 관람하다 보니 그 물기둥의 뒷면이 보이는 것이다. '아하! 물기둥 건너편이 아까 그 전시실이구나!' 하고 발견하는 소소한 재미. 연출자의 의도인지 우연인지는 확인하지 못했다.

동선상으로는 첫 번째이지만 이제 소개하는 코너가 제1전시실, 고려선실이다. 이 글은 신안선에 주안점을 두어서 그렇지 본 고려선실 코너에도 흥미로운 전시 내용이 많다. 우리나라의 존재를 코리아라는 이름

박물관의
창窓

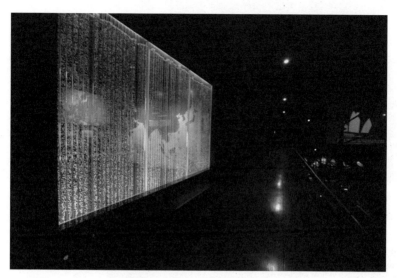

건너편이 들여다보이는 물기둥 연출 벽면

으로 세계에 알린 고려시대 항해의 역사를 비롯해서 지방의 공물을 중앙으로 실어 나르던 조운선의 항로, 배의 종류, 침몰된 배와 선적 유물, 그 밖의 관련 이야기 등이 전시돼 있다.

한 층을 더 올라가면 제3전시실 세계의 배 역사실과 제4전시실 한국의 배 역사실이 나온다. 넘을 수 없는 단절의 바다를 교류의 대동맥으로 바꿔놓음으로써 결과적으로 세계사의 지평을 열었던 다양한 종류의 배를 실물 크기 혹은 축소 모형으로 연출해 놓았다. 북미와 아프리카의 카누와 카약을 비롯한 우리나라의 뗏목배 태우와 신석기시대 통나무배(비봉리배)에서 동서양의 목선을 거쳐 근대의 증기선까지 인류의 역사를 배의 발달사로 전시한 공간이다.

고려선실의 주요 전시 코너

박물관의
창窓

세계의 배 역사실

한국의 배 역사실

국립해양유물전시관은 목포 갓바위 근방에 있다. 걸어서 10분 이내 거리에 전시관 7개가 모여 있는 곳이다. 목포자연사박물관, 문예역사관, 목포생활도자박물관, 목포문학관, 남농기념관, 옥공예전시관, 그리고 본 해양유물전시관까지…

전시관은 아니지만 목포문화예술회관도 바로 옆에 자리하고 있다.

'자고 나니 유명해진' 창성장까지는 4km 남짓 거리이다.

박물관의
창※

■31. 도산안창호기념관

낙망은 청년의 죽음이요 청년이 죽으면 민족이 죽는다. 도산 안창호 선생의 말씀은
21세기 한국에도 여전히 유효하다.

여름방학을 마치고 각급 학교가 모두 개학을 했다. 그래서 금주에는
'스승'을 소재로 한 박물관을 다녀올까 한다.

어느 스승의 기념관을 찾아갈까 하다가 도산 안창호 스승님의 기념
관을 다녀왔다. 안창호 선생에게는 겨레의 스승이라는 수식어가 낯설
지 않다. 선생은 독립협회 활동, 신민회와 흥사단 조직, 임시정부 출범
등을 주도하면서 교육을 통해 실력을 키워 독립을 쟁취하자는 교육구국

운동을 벌였다. 안창호 선생이 주도한 신민회의 설립 목적 속에 선생이 지향하는 바가 잘 나타나 있다. "봉건적 구사회사상과 관습을 혁신하고 국민을 유신케 하며 국권을 회복하여 근대적 자유문명국가를 건설한다."

교육을 통한 실력양성을 강조한 도산은 민족의 대동단결과 항일민족공동전선 구축을 위한 사상적 기반으로 대공주의大公를 주창했다. 대공주의는 사私는 작고 공公은 크다는, 공동체 우선의 가치관이다. 公을 받드는 통합의 리더십은 도산의 일생을 두고 일관돼 있지만 그것이 대공주의라는 용어로 사용된 것은 그의 나이 50이 넘은 1928년에 이르러서이다. 1928년이라면 민족주의, 민주주의, 무정부주의아나키즘, 공산주의 등등 수많은 ism이 난립하고 독립운동세력 내부에서도 무장투쟁론, 외교독립론, 민족개조론실력양성론이 대립하던 시기였다. 이때 대공주의를 제창하며 민족유일당 결성운동을 추진하여 1930년 상해에서 한국 최초의 정당조직체인 한국독립당을 결성하게 된다. 이때의 구호가 아주 멋지다.

'개체는 전체를 위하여, 전체는 개체를 위하여'

어쩐지 영문 구호가 귀에 더 익숙하다. one for all, all for one.

당시의 대공주의는 민족주의자가 중심이던 독립운동세력이 사회주의 세력을 포용하기 위해서 그들이 주창하는 '평등' 가치를 적극 수용한 이른바 '좌클릭'이라고 할 수 있다. 평등을 이야기하면 포퓰리즘, 조금 더 심하면 빨갱이로 몰리는 요즘 우리 사회에 시사하는 바가 크다. 이념적인 포용력 면에서 한국사회는 90년 전보다 명백히 퇴보했다.

도산공원 입구

박물관의

창窓

공원을 들어서면 바로 오른편에 도산안창호기념관이 보인다.

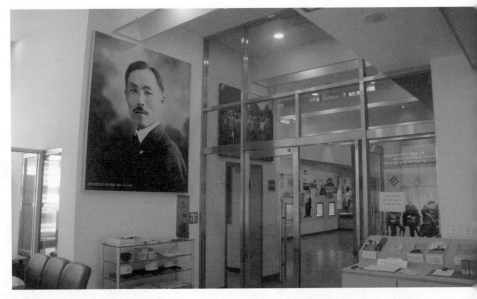

기념관 로비의 전시실 입구

전시실 입구 오른편의 안
창호 선생 흉상

이제 본격적으로 안창호기념관 이야기를
시작하겠다. 기념관은 서울 신사동 도산공원
내에 있다. 도산공원은 도산 안창호 선생의
묘소가 모셔져 있는 도심공원이다. 공원 앞
쪽의 큰 도로, 즉 신사역에서 영동대교 남단
까지 이어지는 길도 공원 이름을 따서 도산
대로라고 부른다.

선생의 묘소는 서거 이후로 쭉 망우리 공
동묘지에 있었다가 1973년, 당시에는 망우리
보다 훨씬 더 시골이었던 현재의 신사동으로

박물관의
창窓

지하 1, 2층 시청각실과 수장고로 내려가는 경사로. 평상시에는 출입이 제한돼 있다.

이장을 했다. 이때 사람들은 알았을까? 이 땅이 상전벽해 할 줄을…

　도산공원을 들어서자마자 바로 오른편에 도산안창호기념관이 있다. 지상 1층, 지하 2층의 3개 층을 지닌 건물로서 지상을 높이지 않고 굳이 어렵게 지하로 파내려간 이유는 공원 내의 미관 때문인 걸로 짐작된다.

　1층 로비에서 바로 보이는 오른편에 전시실이 있다. 전시실 출입구에서 바라보면 실 전체가 한눈에 조망될 정도의 아담한(50평 미만) 공간이다. 관람 동선은 시계 방향으로 돌아 나오게끔 구성되어 있다. 유물과 사진과 설명패널 위주로 연출한 단순한 듯 깔끔한 전시실이다.

　전시실 첫 번째 코너는 영상실이다. 연대순에 따라 선생의 일생을

첫 번째 전시 코너, 영상실

정리한 13분 41초짜리 인트로Intro 영상물로서 자료 사진과 애니메이션
스틸컷을 단순 편집한 가장 초보적인 형태이다. 그래서 그런지 이 영상
물을 끝까지 모두 보는 관람객은 '매우' 드물다. 유튜브youtube가 대세인
영상시대라지만 이렇게 단순하고 상대적으로 긴(?) 영상물은 관람객의
시선을 끝까지 잡아놓지 못 한다. 시대의 추세는 분명 그렇지만 극적인
임팩트를 담아내기 힘든 내용에 한정된 제작비를 고려하면 영상물 제작
자를 탓할 수만은 없어 보인다. 전시기획자의 입장에서 마땅한 해답이
없다.

전시는 선생의 업적을 일대기 순으로 나눠 일곱 코너로 구성했다.
이 중 '신민회 활동(1907~)'은 별도 코너로 구성하지 않았지만 이 글에

박물관의
창窓

서는 전시실 초입의 요약 연표에 준해 다음 여덟 개 코너로 재구성하며 함께 제시한다.

출생과 성장(1878~), 1차 도미(1902~), 신민회 활동(1907~), 2차 도미(1912~), 임시정부 활동(1919~), 3차 도미(1925~), 대독립당 운동(1927~), 옥고와 국내활동(1932~).

앞서 영상실에서 관람한 똑같은 내용을 이번엔 유물과 설명글 위주로 좀 더 상세히 살펴보는 격이다.

관람을 모두 마치는 지점에 연보가 한 번 더 나온다. 전체 전시 내용의 한판 요약본이랄까? 본 기념관의 모든 전시 내용을 놓치지 않고 관람했다면 3회 반복 학습이 되는 셈이다.

알려져 있다시피 도산은 제1세대 미국 이민자다. 선생은 교육학을 공부하기 위해 미국으로 건너갔지만 자신의 학업보다는 동포들의 생활 개선 지도가 더 시급하다는 것을 깨닫고는 미국 내 최초의 한인 단체인 공립협회를 결성하고 초대회장에 선임된다. 아래는 공립협회의 규칙이다.

1. 밤 아홉시에 잠자리에 들 것
2. 속옷 차림으로 외출하지 말 것
3. 방을 깨끗이 정리할 것
4. 버는 돈은 저축하거나 본국으로 보낼 것
5. 차이나타운에 가서 돈을 쓰지 말 것

시계 방향을 따라 연대기 순으로 구성한 전시실

전체 전시 내용을 요약한 도산 안창호 연보

안 지키니까 규칙을 만드는 거다. 규칙의 이면을 보면 당시 동포들의 생활상이 보인다. 이후 공립협회는 대한인국민회로 확대 발전하게 된다.

널리 알려진 선생의 일화가 전시 내용으로 소개돼 있다.

국내 지방 각지 그리고 샌프란시스코와 상해를 오가며 고난의 독립운동을 이어가던 선생은 1932년 4월 29일 상해에서 피체되어 국내로 호송된다. 안창호 선생은 약속을 철통같이 지킨다는 유명한 에피소드가이때 만들어진다. 이날은 상해 홍커우虹口공원에서 윤봉길 의사 폭탄 투척 의거가 있던 날이라 왜경들의 감시가 그 어느 때보다도 삼엄했다고한다. 하지만 도산은 '약속의 크고 작음을 저울질하지 마라. 약속을 지키는 믿음이 삶의 근본이다'라며 동포 소년단에 기부금을 전달하기로한 약속을 지키기 위해 위험을 무릅쓰고 길을 나섰다가 변을 당하고 만

다. 이 일화는 몇 년 전, 약속의 힘을 믿는다는 어느 보험회사의 광고 소재로 쓰이면서 좀 더 널리 알려지게 됐다.

이상의 전시는 벽면을 따라 시대순으로 구성돼 있고 가운데 공간에 도 도산 선생의 수감사진과 함께 관련 유물이 전시돼 있다. 가운데 섬처럼 떠 있다고 해서 이런 전시 기법을 아일랜드island 전시라고 하는데 우리말로는 딱히 부르는 명칭이 없다. '도산島山 전시'라고 하면 어떨까?

'망망대해에 우뚝 선 섬이 되리라'

전시 내용에 따르면 1902년 미국으로 가는 뱃길에서 망망대해에 우뚝 솟은 하와이 섬의 웅장한 모습에 영감을 받아 자신의 호를 직접 도산島山 이라 지었다고 한다. 도산은 당시 하와이를 일컫던 우리말이다.

"도산은 '교육을 통해 실력을 키워 독립을 쟁취하자'는 교육구국운동을 육십 평생 일관되게 주창하고 실천해온 겨레의 큰 스승이다."

도산안창호기념관의 전시가 관람자에게 전달하는 가장 중요한 메시지는 바로 이것이다. 그가 구상한 독립운동 5단계 과정을 살펴보면,

①먼저 서로 단결하여 정신력의 기반을 갖춘 후 ②교육을 통해 민족의 실력을 기르고 ③인재를 키우고 재정을 확충하여 ④이를 기반으로 정치 조직을 갖추어 독립전쟁을 치르며 ⑤최종적으로 국권광복과 조국 증진을 이룬다.

先실력양성 後독립전쟁! 그래서 무장독립을 주창한 일부로부터는 개량주의자라는 비판을 받기도 했지만 선생의 신념은 일관되게 교육구국이었다.

박물관의
창窓

간접 조명 역할을 하는 자연 채광

도산안창호기념관은 연출 측면에서도 살펴볼 만하다.

바닥은 니스로 번쩍번쩍 광을 낸 마루를 깔았다. 전시실에 마루 바닥이 깔리면 고급스럽고 차분한 느낌이 든다.

천장 연출이 특이하다. 측창을 통해 자연광이 유입되는데 전시물에 직접 닿지 않고 실내 조도를 높이는 역할만을 한다. 마치 한옥의 처마처럼 각도가 계산되어 간접 유입되는 자연광이다. 이게 별것 아닌 것 같아도 꽤 의미가 있는 연출이다. 웬만큼 여러 박물관을 다녀 본 사람일지라도 실내에 빛이 들어오는 창을 본 적은 거의 없을 것이다. 혹시 봤다면 다른 용도로 만든 공간(예컨대 사무실, 교실 등)을 전시실로 개조한 경우이다. 이때에도 창은 일단 막아 놓고 전시실을 꾸미는 것이 보통이다.

사실, 창을 막는 것이 전시의 정석이어야 할 이유는 없는데도 어느새 그렇게 정석이 돼버렸다. 자연 채광, 즉 햇빛은 조명으로는 만들어낼

수 없는 자연스러운 빛을 전달하지만 전시 측면에서는 치명적인 약점을 지니고 있다.

먼저 유물이 훼손된다. 자연 채광은 최대 10만 룩스^{lux}의 강한 빛이 유입되기 때문에 모든 전시물과 전시 시설이 자외선과 적외선의 영향을 받게 된다. 물론 돌, 도자기, 유리, 보석 등은 예외이다.

또 한 가지 약점은 일정한 밝기를 유지할 수 없다는 점이다. 계절과 시간, 일기 변화에 따라 조도와 조명 각도가 달라지기 때문에 전시물의 조명 의도를 살릴 수가 없다. '백제의 미소'로 유명한 서산마애삼존불처럼 해가 비치는 각도에 따라 부처의 표정이 천차만별로 변하는 연출을 시도해 볼 수도 있겠지만 나는 아직 그런 전시관을 보지 못했다.

도산안창호기념관은 천장으로 유입되는 자연광의 느낌이 대단히 좋았던 박물관으로 기억될 것 같다. 이곳을 방문한다면 천장도 한번 올려다보면서 과연 어떤 것을 보고 간접채광의 느낌이 좋았다고 했는지 살펴보시기 바란다.

이 글을 읽는 독자 중 본 박물관을 전에 다녀왔던 사람이라면 '전시실이 조금 달라졌네!' 하고 느꼈을지도 모른다.

광복절을 앞둔 지난 8월 13일에 '도산안창호기념관 새단장 개관식'이 있었다. 새단장^{리모델링} 이전과 비교하면 시설이 조금 정돈되고 깨끗해진 것일 뿐 실내 기본 구조와 전시물 배치는 변함이 없다. 그런데도 사진만 보고 바뀐 것을 알았다면 눈썰미가 대단한 분이다.

도산기념관은 시내 한 가운데 위치한, 그야말로 도심 문화시설이다.

박물관의
창^窓

순서대로, 기념관 새단장(2018. 8. 13.) 이전과 이후

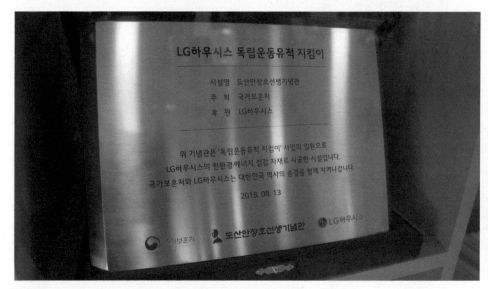

새단장(리모델링)에 대해 적어놓은 감사패

공원 바로 입구에 있어서 찾기도 쉽고 들르기도 쉽다. 도산공원에 입장하는 분들만이라도 잊지 말고 꼭 한 번씩들 들러보시라고 권해드린다. 생활 주변의 문화 공간에 익숙한 사람이 진정한 문화인이다.

　　전시관 관람은 무료이고 특이하게도 일요일에 휴관한다.

박물관의
창^훈

공원 제일 안쪽에 위치한 안창호 선생[1878~1938] 이혜련 여사[1884~1969] 합장묘

■32. 공평도시유적전시관

자칫 사족이 되겠지만 전시관 이름에 붙은 '공평'은 공평, 불공평을 말할 때 그 공평이 아니다. 전시관이 위치한 동네 이름이다. 서울 종로구 공평동 5-1(우정국로 26 센트로폴리스 지하 1층) 공평도시유적전시관.

2018년 9월 12일 문을 연 새 박물관이기도 하려니와, 문 열기만을 기다렸을 만큼 의미가 큰 박물관이다. 26층짜리 쌍둥이 건물의 설계 방향과 준공 일정을 바꿔 버린 문제의(?) 전시 시설이기 때문이다.

사실, 도시 지역에서 개발 사업을 벌이다 땅 속에서 문화재가 발견되면(어려운 말로 매장문화재 유존지역으로 확인되면) 사업주 입장에서는 여간 난감한 것이 아니다. 확인 즉시 공사는 중단되고

박물관의
창窓

센트로폴리스 건물 지하 1층의 공평도시유적전시관

문화재보존조치가 내려진다. 현지보존하는 방안으로 최종 결정되면 사업계획 자체를 변경해야 하며 다행히(?) 이전보존이나 기록보존 조치 후 사업이 재개된다 하더라도 그때까지 걸리는 시간이 만만치 않다. 흔히 말하는 금융비용 증대가 엄청나다. 그래서 문화재가 나왔다는 사실을 쉬쉬하며 남의 눈을 피해 문화재를 몰래 파괴해버리는 일이 알게 모르게 비일비재했다.

이에 대해 드러난 자리에서는 문화재에 대한 우리 사회의 인식 부족을 개탄하면서도 사적인 자리에서는 '사업주 입장에서는 어쩔 수 없잖아? 돈이 얼만데…' 하는 말들이 마치 보편적인 상식인 양 이야기되곤 했다.

그래서 공평도시유적전시관 개관의 의미가 큰 것이다. 발굴 유적을 보존하는 일을 사업주의 손실로 인정을 하고 반대급부가 되는 인센티브

를 제공하며, 사후 문화재 보존 및 보존 시설 운영의 부담도 덜어준다.
그래서 생겨난 것이 공평동 룰Rules이다.

　①매장문화재의 위치를 고려하여 건축설계를 진행(혹은 변경)한다.

　②매장문화재 보존 면적에 따른 용적률 인센티브를 제공한다.

　③유적전시관 조성 가이드라인을 제시하고 총괄 건축가와 협의한다.

　④보존된 유적전시관을 사업주가 아닌 지자체(서울특별시)에서 운영

　　한다.

A동 22층, B동 26층의 당초 설계안(왼쪽 사진)[13]과 A동 26층, B동 26층으로 설계
변경된 최종 건축안(오른쪽 사진).[14] 높이는 113.8m로 변동이 없다.

　공평동 1·2·4지구 도시환경정비사업의 일환으로 진행된 (가칭)센트
로폴리스 건설 사업은, 유적을 원위치 전면 보존하는 조건으로 용적률

박물관의
창窓

인센티브(999 ⇨ 1,199%)를 받아 15,800m² ^{약 4,780평}의 연면적을 추가로 확보했다. 박물관을 포함한 관련 시설 면적으로 약 1,915평을 내주었으니 추가 부담된 건축비를 제외한다면, 단순 계산해도 남는 장사이다. 박물관을 기부채납하며 유적, 유물의 보존 및 관리 책임도 서울시에 이관한 셈이 된다.

어떤가? 주는 게 있고 받는 게 있으니 이름처럼 '공평' 한가? 마침 한자 표기_{公平}는 같다.

센트로폴리스 부지에서는 과연 어떤 유물이 발견됐기에 '원위치 전면 보존'이라는 유례없는 보존 조치가 내려졌을까?

조선 초기에서 일제강점기에 이르는 600년의 역사가 네 개의 구간(II~V문화층)으로 적층된 유적이 발견된 것이다. 조선시대 견평방^{堅平坊}이라 불리던 이곳은 종로 시전의 북편에 위치한 한양 최고의 번화가였다. 의금부와 전의감 등 관청이 자리하여 이들과 관련된 중인층이 다수 거주하였고 순화궁, 죽동궁 등 왕가의 사가와 더불어 체제공, 송인명 등이 살던 정승집도 함께 있었다. 일제강점기에도 서울^{당시 경성}의 중심지로서 화신백화점을 설계한 박길룡 건축사무소, 항일여성운동단체인 근우회 등이 자리하고 있었다.

공평동 1·2·4지구의 6개 문화층. Ⅰ층은 현재의 표토층이며 Ⅱ는 19세기~일제강점기층, Ⅲ은 18~19세기 조선후기층, Ⅳ는 16~17세기 조선중기층, Ⅴ는 15~16세기 조선전기층, 그리고 Ⅵ은 한양에 도시가 들어서기 전의 자연퇴적층이다.

　　이들 4개 문화층 중에 발굴 유물이 많고 보존 상태도 양호한 조선중기, Ⅳ문화층을 복원 대상으로 정했다.

　　전동 큰 집, 골목길 ㅁ자 집, 이문안길 작은 집을, 시계 반대방향 동선에 따라 차례로 복원 배치하고 그 위에 강화유리를 깔아 유구를 관람할 수 있게 하였다.

　　중인 이상이 거주하던 가옥 혹은 관청의 부속시설물로 추정되는 4동짜리 전동 큰 집은 축소모형으로 재현하여 대저택의 전모를 살펴볼 수 있게 하였다.

박물관의
창慶

문화층 퇴적 단면

Ⅰ 표토층 表土層
Surface soil

Ⅱ 문화층 19C~현대(現代)
Occupation layer

Ⅲ 문화층 18C~19C
Occupation layer

Ⅳ 문화층 16C~17C
Occupation layer

Ⅴ 문화층 15C~16C
Occupation layer

Ⅵ 자연 퇴적층

초석, 기단석, 고맥이석, 마당 박석, 배수로 등 가옥의 기초가 잘 남아 있는 골목길 ㅁ자 집은 VR을 통해 가옥의 내부를 상세히 들여다 볼 수 있다.

온돌과 마루, 아궁이 등 가옥의 주요 시설이 모두 발굴된 이문안길 작은 집은 유구 위에 실물 크기의 집을 복원하였다.

보존된 유구는 강화유리 위에서 내려다보거나
계단을 내려가서 유구와 같은 높이에서 관람
할 수 있다.

전동 큰 집의 10분의 1 축소모형

골목길 ㅁ자 집 내부를 관람하는 VR 세트

이문안길 작은 집 복원 모형. 유구 위에 복원했으니 평면 기준으로는 실물이겠지만
전시실 높이 등을 고려한다면 입면 상으로는 축소 복원이 아닐까 짐작해본다.

발굴 유적의 중앙부에서 폭 2.1~3.05미터 내외의 골목길 3곳이 확인
되었는데, 모든 발굴 층위에서 같은 위치에 같은 폭으로 있었다고 한다.
600년의 세월 동안 건물이 헐리고 다시 세워지는 이른바 '재개발'이 여
러 번 있었지만 큰 골목을 중심으로 하는 공간의 형태, 즉 터의 무늬는
그대로 유지돼 왔다는 점이 대단히 놀랍다.

공평도시유적전시관의 가장 큰 의의는 '원 위치 전면 보존'이지만
엄밀히 따져보면 '원 위치'는 아니다. 원 위치가 되려면 복원대상 유구
위에 그대로 건물이 서야 하며 이때 유구 아래로는 지하층을 시설할 수

박물관의
창窓

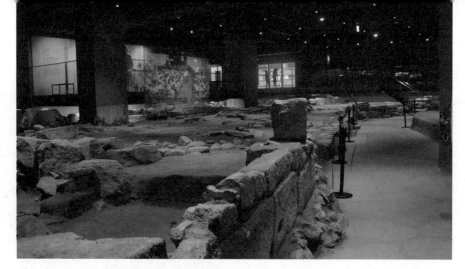

오른편의 길은 일부러 조성한 관람동선이 아니다. 그 자리에 600년간 있었던 골목이다.

없게 된다. 따라서 불가피하게 유구의 수직 이동이 있었다. VI문화층 유구는 지표에서 2.3~3.4미터 내려간 해발 25.3미터 위치에 있었으며 유구가 복원된 전시실의 바닥면은 이보다 3미터 가량 낮은 해발 22.28미터이다. 그러므로 유구를 퍼내어 별도의 작업 공간에서 경화처리한 후 전시실로 다시 옮겨 놓은 것이다. 이 과정에서 약간의 수평 이동도 있었다. 엘리베이터와 에스컬레이터, 계단, 기계실, 주차 설비 등에 간섭된 구역은 위치가 조금 조정되었다.

건물을 기준으로 비교해본 발굴 위치와 복원 위치. 참고로 센트로폴리스는 지하 8층 건물이다.

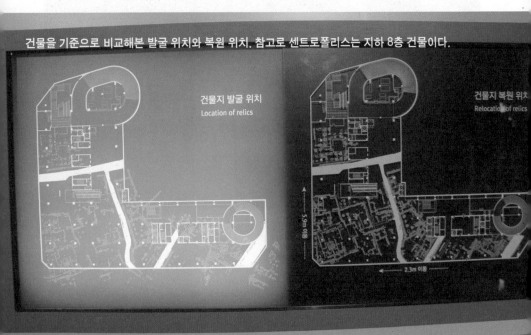

전시실 벽면 유리 밖으로 에스컬레이터가 보인다. 에스컬레이터를 타고 지하2층 상가로 내려가는 사람들에게도 정면 유리를 통해 전시실 내부가 보일 것이다.

박물관의
창窓

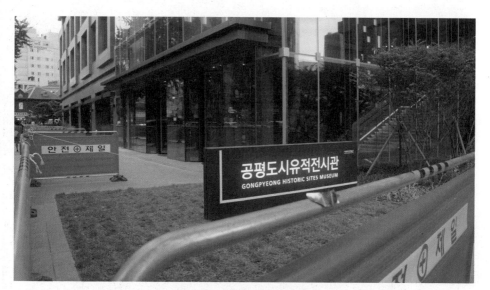

전시관이 위치한 센트로폴리스 건물은 2018년 9월 현재 공사 마무리 중이다.

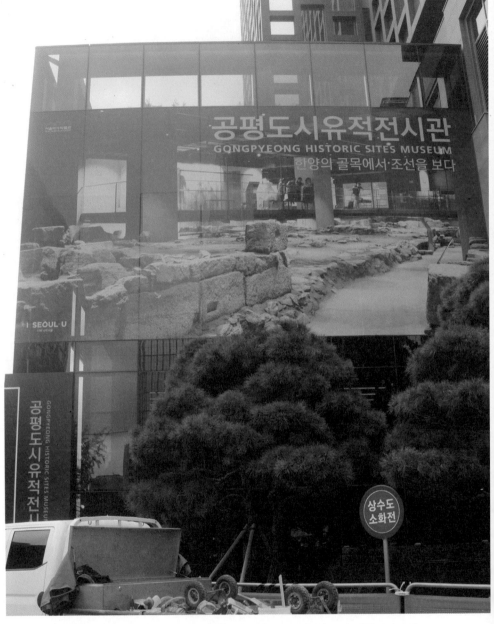

센트로폴리스는 업무용 오피스빌딩으로서, 얼마 전 영국계 부동산투자회사인 M&G리얼에스테이트가 1조원 벽을 넘기며 최고가 인수가격을 경신 ^{1조 1,200억원} 하면서 화제가 되기도 했다.

박물관의
창^窓

센트로폴리스 부지에는 지난 1981년에 건립된 공평빌딩이 자리하고 있었다. 재개발을 위해 공평빌딩을 철거했더니 건물의 구조물이 유구를 훼손한 흔적이 발견되었다. 공평빌딩을 건립하기 위해 터파기를 하던 당시에도 틀림없이 유구는 눈에 띄었을 것이다. 발견된 유구를 애써 무시하며 누군가 이렇게 되뇌지 않았을까?

'사업주 입장에서는 어쩔 수 없잖아? 돈이 얼만데…'

공평빌딩의 콘크리트 슬래브와 H빔이 유구를 훼손한 흔적

■33. 회암사지박물관

박물관에서는 회암사를 고려말 전국 사찰의 총본사總本寺였다고 소개하고 있다.

나름 붙여본 이 박물관의 부제는 '퇴락한 것에 대하여'.

영어로 legend of the fall. 영화 제목이기도 하다.

잠깐 영화 얘기 좀 하자면, 영화 제목《가을의 전설》은 원제《legend of the fall》의 오역이라는 지적이 많다. 퇴락해가는 한 가정 혹은 가문의

박물관의
창窓

이야기를 다룬 영화로서 특별히 가을에 일어난 사건을 다루는 내용도 아니다. 영화 제목을 '퇴락에 대하여' 쯤으로 붙이는 게 낫지 않았을까?

아무튼 우리는 '퇴락한 어떤 것'을 다룬 박물관을 찾아가보겠다.

퇴락한 것은 회암사이고, 박물관은 '회암사지박물관'이다. 경기도 양주에 있다.

양주 회암사는 조선 초기 최대 규모의 왕실사찰이었다가 기록도 없이 사라져버린 절집이다. 진정한 legend of the fall이다.

회암사의 규모가 어땠는지는 수많은 자료가 증명한다. 승려가 3,000명, 건물 규모는 262칸이었다고 한다. 99칸이면 고래등 같은 집인데 회암사는 이미 그것의 3배 가까운 규모이므로 회암사를 말하려면 다른 표현을 찾아봐야 할 것 같다. 아무튼 한국의 종교는 예나 지금이나 더 넓게 더 크게를 지향한다.

기록에 처음 등장하는 연대가 1174년 고려 명종 4년이니 그보다는 이전에 건립됐을 것으로 추정한다. 고려시대부터 '아름답고 장엄하다'는 찬사를 수없이 들어온 절집이었지만 회암사가 존재감을 드러낸 것은 아이러니컬하게도 숭유억불의 나라 조선 시대에 들어선 이후이다. 알려진 바와 같이 태조 이성계는 말년에 권력의 무상함을 느껴 불교를 가까이 하게 된다. 그렇게 태조는 회암사에 자주 행차한 것으로 보인다. 그렇다면 일종의 행궁 역할을 한 건데, 그래서 회암사는 일반적인 사찰 건물이 아니라 궁궐건축의 건물 구조를 지녔다. 또한 왕실에서만 사용하는 용문기와, 봉황문기와, 청기와, 잡상 등이 발굴됐고 도자기만 하더라도 왕실 전용 관요에서 생산된 것들이 출토됐다.

회암사에 행차하는 상왕 태조임금의 행렬을 모형으로 연출했다.

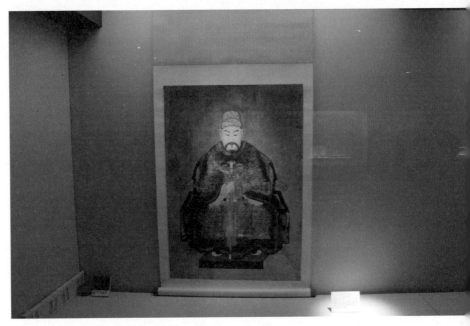

효령대군의 영정. 불교를 숭상했던 효령대군은 세종에게 회암사를 중창해줄 것을
건의하고 회암사에서 불사를 개최했던 것으로 알려져 있다.

박물관의
창窓

회암사와 관련해서 스님 세 분의 이름이 등장한다. 지공선사, 나옹화상, 그리고 무학대사.

고려말에 인도의 고승인 지공이 '회암사의 산수 형세가 천축국인도의 나란타사와 같으니 이곳에서 불법을 펼치면 크게 흥할 것이다.'라고 하였고 그 제자인 나옹화상이 그 뜻을 받들어 대대적인 불사를 일으켰다고 하며 조선시대에는 태조의 국사인 무학대사가 중창했다고 한다. 회암사지의 조금 위쪽으로 오르면 이 세 분의 부도와 부도비를 만날 수 있다.

이밖에 기억해야 할 두 분이 더 있다. 태조 이성계야 말할 것도 없고, 바로 '조선왕실 최고의 냉혈 여인'이라고도 불리는 중종비 '문정왕후'이다.

여인천하를 이끌던 문정왕후는 회암사를 중수하고 아들 명종의 건강과 세자 탄생을 기원하며 400점의 불화를 제작하여 무차대회를 열었다. 400점의 불화 중 지금 전하는 것은 단 6점이다. 국립중앙박물관, 일본 도쿠가와미술관, 일본 호주인寶壽院, 류조인龍乘院, 고젠지, 그리고 뉴욕 버크컬렉션이 각각 소장하고 있으며 회암사지박물관에는 6점의 모사품이 걸려있다. 문정왕후의 사후, 얼마 안 가서 회암사는 폐사된 걸로 보인다.

1596년에 이런 기록이 전한다.

'군기사가 화포와 군기를 정비하는데 회암사의 종을 깨서 주조했다.'

문정왕후가 1565년에 돌아가셨으니 30년도 안 된 사이에 절이 없어졌다고 볼 수 있다.

문정왕후의 지시로 제작한 400점의 불화 중 현재 6점만이 남아있다. 위 진열장 속의 5점은 복제품이다.

전시 내용을 설명하기에 앞서 먼저 짚어야 할 것은 회암사지박물관은 사찰 박물관, 즉 성보박물관이 아니라는 사실이다.

성보박물관은 말 그대로 종교^聖, 즉 사찰의 보물^寶을 전시하고 보관하는 박물관이다. 통도사 성보박물관, 해인사 성보박물관, 월정사 성보

박물관의
창^窓

박물관 등 유서 깊고 규모가 큰 사찰은 대부분 이런 시설 하나씩을 갖추고 있다. 범종, 불상, 불화^{탱화}, 불경을 인쇄했던 목판, 스님들의 참선 도구 등이 주요 전시물이다.

반면 회암사지박물관은 사찰을 소재로 한 박물관은 맞지만 성보박물관은 아니다. 오히려 건축물 박물관이라고 보는 것이 옳다. 앞서도 지적한 것처럼 회암사는 일반적인 사찰의 가람배치와는 많이 다르며 행궁에 가까운 건축 양식을 드러내고 있다. 그래서 전시 내용도 회암사라는 대가람 발굴의 의의와 발굴 성과를 통해 드러나는 건축적 의미를 중심에 두고 있다.

지난 1997년 발굴이 시작된 이래 11차례 발굴이 있었고 이때 드러난 유적의 전모를 바탕으로 하여 지난 2012년에 박물관을 개관했다. 경기도 양주시에서 운영하는 시립박물관이다.

박물관은 2개 층으로 구성돼 있고 1층에 상설전시실 I 과 영상실이 있고 2층에 상설전시실 II와 기획전시실이 있다.

1층 로비의 체험 공간 안쪽에는 태조 임금이 일월오봉도를 배경으로 정좌해있는 영정이 전시돼 있다. 태조의 행궁 역할을 하던 사찰이었으므로 절의 용도를 드러낸 것이다.

전시실을 들어서면 회암사의 역사 연표와 이를 전하는 옛 문헌 자료, 그리고 지공선사, 나옹화상, 무학대사에 관한 설명글이 걸려있다. 그리고 회암사로 행차하는 태조 임금의 행차도가 모형으로 연출되어 있다.

회암사지의 유구가 갈라지면서 바닥에서 회암사가 올라온다.

박물관의
창窓

다음은 박물관의 메인 전시, 영상과 작동 모형이 연동된 전시 코너이다. 정면에 걸린 스크린을 통해 회암사에 대한 전반적인 내용을 설명한다. 그 아래 발굴터 모형이 작동을 하면서 좌우로 갈라지면 그 사이로 조선 초기 262칸의 대가람이었던 회암사의 전경을 담은 모형이 올라온다. 물이 갈라지면서 그 사이에서 마징가제트가 올라오는 장면을 상상하면 딱 맞다.

영상에서 남녀 아나운서가 번갈아 가며 회암사의 건물 배치와 용도를 설명하면 설명에 해당되는 건물 모형에 스포트라이트가 비친다.

요즘은 이런 식으로 영상과 작동 모형이 연동된 대형 전시물이 흔해졌지만 그래도 이런 전시시설을 갖춘 박물관은 생각보다 많지 않다. 예산도 부담이고 모형의 작동 부위가 잘 망가진다. 그래서 작동전시물이 많은 과학관 등엘 가면 '수리 중' 딱지가 붙어있는 전시물을 흔히 볼 수 있다.

2층 전시실로 올라가면 회암사에서 발굴된 유물들이 전시돼 있다. 불교 관련 유물들, 즉 성보도 있지만 대부분은 기와편 등 건축 부자재이고 함께 발굴된 각종 도자기 등도 전시해 놓았다. 그리고 마지막 코너에는 회암사의 불교미술이라는 이름으로 문정왕후의 지시로 제작했던 400점의 불화 중 모사품 6점의 불화가 걸려있다.

전시만 관람하고 훌쩍 떠나면 안 된다. 회암사지박물관에서 산 쪽으로 10분 정도 올라가면 진짜 회암사지, 그러니까 회암사가 있었던 터가 나온다. 여기서 회암사터의 면모를 확인할 수 있고 조금만 더 올라가면

박물관의
창窓

상설전시실 II 라고 이름 붙은 회암사지 발굴 유물 전시실

보물로 지정된 무학대사 부도의 균형 잡힌 자태도 감상할 수 있다.

부도의 바로 위쪽에 꽤 규모를 갖춘 사찰이 하나 있는데 이름이 회암사이다. 회암사는 퇴락하여 절터만 남기고 관련 유물과 이야기는 이미 박물관에 들어앉았는데도 따로 회암사가 있어서 지공, 나옹, 무학을 이야기하며 천년 고찰을 자처하고 있다.

여기까지 이르면 나로서는 정말로 모르겠다. 회암사가 없어지고 터로 남았는데 바로 그 위에서 운영되는 회암사는 무엇인지, 반대로 회암사라는 절이 멀쩡히(?) 살아있는데 회암사지는 무엇이며 회암사지박물관은 또 무언지. 어리석은 사바 대중으로서는 눈으로 보고도 모르겠다.

양주 천보산 자락을 따라 회암사지박물관, 회암사지, 회암사가 차례로 놓여 있다.[15]

　　아무튼 오늘의 교훈이라면 승려 3,000명, 규모 262칸, 왕실의 절대적인 후원을 받던 대가람도 이렇게 한 순간에 훅 갈 수가 있다는 것, 언제든 legend of the fall이 될 수 있다는 것.

　　퇴락한 것들을 추념하며 겸손해져야 할 가을이다.

박물관의
창窓

■34. 김중업건축박물관

이 박물관은 이름만으로 전시 내용을 짐작할 수가 있다. 건축가 김중업의 생애와 작품세계에 관한 박물관이다. 김중업은 우리나라 1세대 건축가로서 업적에 비해 많이 알려지지는 않았다.

박물관에 연출된 전시 내용만큼이나 관심가지고 살펴봐야 할 부분은 바로 건축물이다. 김중업건축박물관으로 쓰이고 있는 건물이 바로 김중업 선생 자신이 설계한 작품이다.

박물관 건축물을 포함한 전체 공원 부지는 2006년까지 ㈜유유산업^{현 유유제약} 안양공장이었다. 유유산업은 충북 제천으로 이전했고 이 땅을 사들인 안양시는 공장터를 박물관이 포함된 시민문화공간으로 조성했다. 김중업이 설계한 행정동, 생산동, 보일러실 3개 동을 각각 김중업건축박물관, 안양박물관, 교육관으로 리모델링하여 운영하고 있다.

박물관 건물과 전시 내용을 먼저 살펴보고 故 김중업 건축가에 대한 이야기, 그리고 같은 공원 내에 있는 안양박물관도 간단히 둘러보겠다.

흰색 벽면에 붉은 벽돌이 매입된 2층짜리 네모난 건물이 김중업건축박물관이다. 건물에 대해 평할 만한 내공이 못 되는지라 박물관에 적힌 소개글을 그대로 인용하겠다.

1959년에 설계한 초기작품으로 건물의 구조체계를 노출시켜 조형적인 효과를 거두려는 의도가 잘 나타나 있다. 박스형의 건물에서 구조체계와 그 속에 채워진 벽은 재료에 의해 시각적으로 분리된다. 자유로운 입면과 평면의 추구로 건물을 지탱하는 구조체는 다양한 형태와 공간의 조작이 가능하다. 건물 측면으로 돌출된 기둥과 들보는 건물 내력벽의 의미를 없게 하므로 벽체는 유리로 처리되어 건물의 투명성과 개방성을 높인다. 단순하고 간단한 기능은 건물의 명쾌한 구조체계와 벽면분할로 높은 작품성을 지닌다.

전부 다 이해하지는 못하겠고, 측면으로 돌출된 기둥으로 인해 조형성이 강조되고 유리 벽면 처리가 가능해졌다는 뜻으로 읽힌다. 알 듯 모를 듯, 전문가가 아닌 사람이 온전히 이해하기엔 건축의 세계는 참으로 심오하다.

하지만 이런 심오한 말들을 이해 못한다고 해서 위축될 필요는 없다. 눈에 보이는 전시 공간 자체를 그대로 즐기는 것만으로도 김중업건축박물관을 찾아갈 이유는 충분하다.

박물관의 1층에서는 김중업이라는 건축가와 그의 작품 세계에 대한 개괄을 접할 수 있고 2층에서는 각 테마별로 김중업의 작품을 감상할 수 있다. 모형과 도면, 스케치 등 다양한 매체를 통해 설명하고 있다.

공간은 전체적으로 흰색 계열의 밝고 차분한 분위기를 전달한다. 벽면, 천장은 물론 기둥까지 흰색이다. 특히나 인상적인 것은 예전 공장

박물관의
창窓

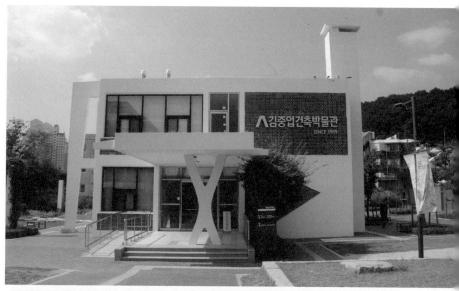

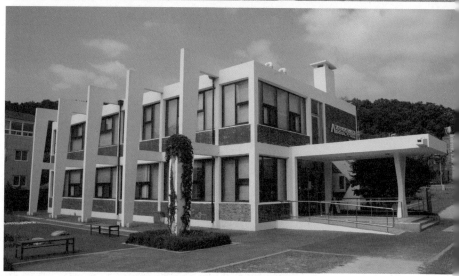

김중업건축박물관의 정면과 측면

김중업의 건축 세계를 소개한 1층 전시실

박물관의
창衆

김중업의 스승이자 동료인 프랑스 건축가 르 코르뷔지에

사무실일 때 만들어놓은 창문이 그대로 있어서 외부 빛이 직접 유입된다는 점이다. 나는 자연광이 유입되는 전시공간을 대단히 선호한다. 그래서 이 박물관도 좋아한다.

빛이 그대로 실내에 닿는 것은 아니고 흰색 버티칼로 1차 차단된다. 바닥은 이와 대비되는 어두운 무채색의 우레탄으로 마감했다.

김중업이라는 건축가에 대한 소개로부터 전시가 시작된다. 건축가 김중업$^{1922~1988}$은 평양에서 태어나 프랑스에 활동하다 귀국하여 우리나라 1세대 건축가로서 큰 업적을 남긴 인물이다. 김중업을 이야기할 때 빼놓을 수 없는 사람이 프랑스 건축가 르 코르뷔지에Le $^{Corbusier(1887~1965)}$이다. 상세히 알지는 못하지만 회화의 피카소나 영화

의 히치콕 같은 위상을 지닌, 건축 분야의 대표적인 인물 정도로 짐작된다.

파리에 머무는 동안 르 코르뷔지에 건축·도시계획연구소에서 4년 가까이 일하며 배우며 그의 애제자이자 동료가 되었다고 한다. 김중업의 건축 약력을 이야기할 때 르 코르뷔지에의 영향 아래 있던 전기와 그 영향을 벗어나 김중업만의 작품세계가 펼쳐진 후기로 나눌 정도로 그에게는 일종의 기준점과도 같은 인물이다.

이 내용을 포함하여 작가의 작업노트, 수첩, 작업도구(펜, 자), 스케치 도면, 작품집 등이 전시돼 있다.

계단을 통해 2층으로 올라가면 김중업의 각 작품별 전시 코너가 마

건축가의 방으로 명명된 2층의 김중업 작품실 입구

박물관의
창窓

런돼 있다. 사무실로 사용하던 당시에 구획한 공간을 그대로 유지하면
서 일부 벽체만 재구성하고 출입문을 없앤 채 출입구는 열어놓았다.

문의 높이가 1800 정도라서 키 큰 사람들은 전시실로 들어설 때 고
개를 숙여야 한다. 이 건물을 만들 당시엔 저 정도 높이라면 출입에 아
무 지장이 없었나보다.

전시기획자가 밝힌 박물관의 컨셉은 '김중업의 손짓' 이다. 빛의 손
짓(빛의 리듬을 노래하다), 그리움의 손짓(전통의 마음으로 현재를 채우다),
소통의 손짓(자연의 노래로 인간과 속삭이다)은 김중업의 건축을 규정하
는 세 가지 가치관, 즉 '빛의 활용', '한국 전통의 건축 정신', '자연과 소
통하는 공간' 을 손짓이라는 건축 행위를 기준으로 재정렬한 것이다.

그중에서도 김중업의 작품 세계를 논할 때 빠질 수 없는 요소가 바
로 빛이다. 여기서 또 박물관의 소개를 인용해본다.

> 김중업의 건축은 빛을 공간으로 끌어들이는 것에 있어서 합리성을
> 바탕으로 한 낭만적인 건축언어의 절제 과정을 통해 하나의 미니
> 멀한 작품으로 표현되고 있다. 자연에 담긴 부정형의 아름다움을
> 밝음과 어둠의 교차를 통해 하나의 리듬감 있는 빛의 손짓으로 승
> 화시킨 것이다.

박물관의
창窓

다양한 방식으로 김중업의 작품을 전시한 코너. 창으로 유입되는 밝은
빛과 새하얀 벽면이 인상적이다.

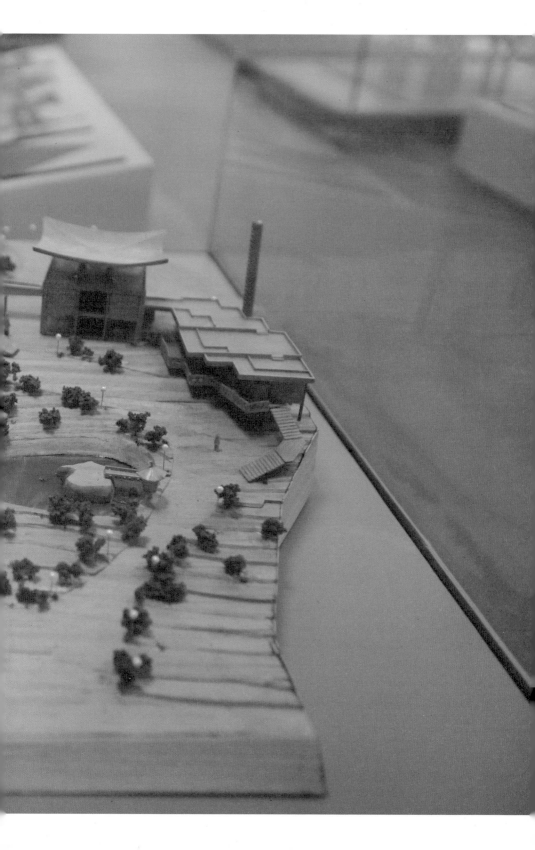

박물관의
창窓

각 공간은 그의 대표 작품별로 구성해놓았다. 주한 프랑스대사관[1961], 서강대학교 본관[1959], 삼일빌딩[1969], 외환은행 본점[1974], 부산유엔묘지 정문[1966], 제주대학 본관[1964], 서산부인과[1965], 서울올림픽 평화의 문[1988] 등이다. 대부분은 지금도 볼 수 있는 작품들이다.

김중업의 약력을 얘기할 때 공백기라는 기간이 나온다. 1971년부터 1978년까지 국내에서 강제 추방되어 프랑스와 미국에 머물러 있던 기간을 말한다.

김중업은 와우아파트 붕괴 사건을 건축가의 입장에서 대단히 신랄하게 비판했다. 이것이 실질적인 추

작가의 국내 공백기를 전시한 코너. 공간의 형태와 빛의 활용 면에서 '강제 추방'의 느낌이 전달된다.

방 이유이고 표면적으로는 성남시[당시는 광주]의 개발 정책을 공개 비판했다가 1971년 11월에 3개월 여권으로 프랑스로 출국 당했고 이 기간은 만으로 7년을 채우게 된다. 이때 김중업건축연구소는 세무조사를 받아 엄청난 세금을 물은 뒤 문을 닫고 만다.

이른바 '해외 체류 반체제 인사'가 된 것인데 사실 김중업은 탁월한

예술가이자 건축가이지 시대와 불화하는 반골은 아니었다. 정부정책에 대해서는 어떤 분야의 비판도 불허했던 시절이 있었고 이때에 얼마나 많은 사람들이 어이없게도 반체제 인사로 낙인 찍혔는지를 보여주는 상징적인 사건이기도 하다.

김중업건축박물관을 나서면 정면 약간 우측 편으로 안양박물관이 보인다. 선사시대부터 오늘날까지 안양의 역사를 유물과 설명패널, 영상, 모형으로 소개하고 있는 보통의 시립박물관이다. 박물관에는 안양사 발굴 유구의 축소 모형을 비롯하여 안양사 터에서 출토된 막새, 기와, 청자, 벽돌, 치미 등 수많은 발굴 유물이 전시돼 있다. 전시 내용에 따르면 안양사 경내에 있던 7층짜리 거대한 전탑이 와르르 무너져버린 순서(벽돌⇨기와⇨벽돌⇨기와) 그대로 발굴됐다고 한다.

상상의 촉이 서지 않는가? 그 거대한 벽돌탑이 레고 무너지듯이 와르르 무너져 그대로 땅속에 묻혔다는 것이다. 큰 규모의 지진 혹은 그에 맞먹는 파괴력을 지닌 어떤 격변이 있지 않고서야 어떻게 이런 일이 벌어졌겠는가? 대단히 다이내믹한 스토리가 숨겨져 있음이 분명한데 전말을 짐작조차 할 수 없으니 더더욱 흥미롭다.

안양이라는 도시명도 이 안양사安養寺에서 유래했다고 한다. 그러니까 박물관이 있는 이 땅은 예전 안양사라는 대가람이 있던 장소다. 안양사 이전에 중초사가 있었고 오랫동안 안양사가 흥했다가 없어진 폐사지 위에 수목이 자라났고 어느 때부턴가 전국적으로 유명한 안양 포도가

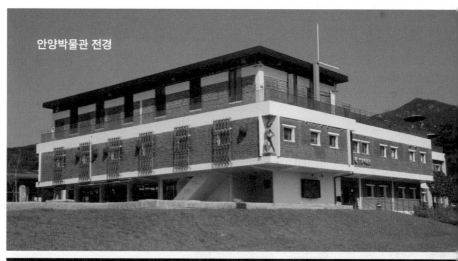

안양박물관 전경

안양박물관 내 안양사 전시 코너

안양사의 규모를 짐작케 하는 금당터

폐사지답게 부지 내에는 보물 제4호로 지정된 중초사지 당간지주와 고려시대 삼층석탑이 자리하고 있다. 당간지주의 두 기둥 사이로 삼층석탑이 보인다.

재배되다가 산업화시대 이후 50년간 공장이 있었고 공장이 떠나간 자리에 문화공간이 조성됐다. 유유산업이 충북 진천으로 떠난 후 2009년 매장문화재 발굴조사가 있었는데 안양사를 포함한 그 이전과 이후 통일신라 - 고려 - 조선으로 중첩된 문화재 층위가 발견된 것이다. 안양시에서는 공장 건물 중 한 곳^{행정동}을 김중업건축박물관으로 조성하고 규모가

박물관의
창^窓

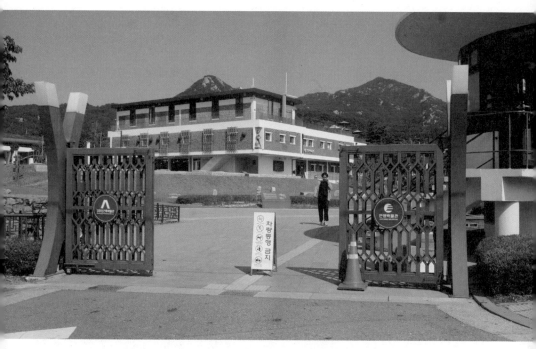

유유산업의 로고를 형상화한 공장 문이 그대로 박물관의 정문이 되었다.

큰 다른 한 곳^{생산동}에는 평촌에 있던 안양역사관을 옮겨와 안양박물관
으로 개관했다. 그리고 공장 부지의 많은 부분은 옛 건축 부재^{주춧돌}가 배
치된 야외 박물관으로 조성했다.

　아마도 옛 안양사의 유물이 발굴되지 않았다면 이곳은 나무가 우거
지고 연못이 놓인 자연휴식공원이 되었거나 시간이 더 지난 후에 아파
트가 되었을 것이다.

　박물관의 터에도 제짝이 있다면, 안양사가 있었고 유유산업이 있었
던 이 자리는 김중업건축박물관과 안양박물관을 위한 더할 수 없는 제
자리인 셈이다.

김중업 건축가의 노트에 적힌 메모 한 구절을 소개하면서 글을 마친다.

살고 싶어져야 하잖은가

꿈이 있고 시가 있고

사람들이 옹기종기 정다웁게

모여 살고 싶어져야 하잖은가

전시실 출입구 불투명 유리에 적힌 김중업의 메모. 거장의 시각은 거창하지 않고 솔직 담백하다.

박물관의
창^窓

■35. 태백산맥문학관

소설 『태백산맥』은 대하소설의 대명사다. 소설의 분량만 해도 200자 원고지 기준 16,500매, 말 그대로 장편을 넘어 큰강大河이라고 할 만한 규모의 소설집(10권 1질)이다. 규모도 규모려니와 다양한 인간 군상의 묘사를 통하여 한 시대의 양상을 드러내는 작업이므로 비록 픽션이지만 때로는 역사 서술 이상의 가치를 평가받기도 한다. 도도한 역사의 전개를 흔히 유장한 대하의 흐름에 비유하는 것과도 맥이 닿아있다.

그런 조사를 했는지는 알 수 없지만 대하역사소설이라는 타이틀에 부합하는 우리나라의 작품을 꼽으라면 많은 사람들이 주저 없이 『태백산맥』과 『토지』 정도를 찾을 것이다.

월간 현대문학에 연재를 시작할 당시부터 이미 베스트셀러를 예감했던 『태백산맥』은 소설의 기록적인 인기를 거쳐 이제 우리 시대의 고전이 되었다. 『태백산맥』은 250쇄를 찍으며 천만 부가 팔렸다. 노벨문학상 후보로 이름이 거론될 정도의 영예와 함께 막대한 인세 수입까지 얻게 해 줬지만 『태백산맥』이 작가에게 훈장과 통장만 안겨준 것은 아니었다. 영광에 못지않을 만큼의 시련도 있었다. 아직 봄을 말할 수 없었던 엄혹한 시기에 우리 사회 최대의 금기를 건드렸기 때문이다. 소설

태백산맥문학관이 자리한 전남 보성군 벌교읍은 소설 『태백산맥』의 이야기가 펼쳐지는 중심 장소이다. 이야기의 주인공들이 살아온 마을이자 주요 사건이 전개되는 주 무대가 바로 이곳 벌교 일대이다.

박물관의
창窓

이 인기를 얻는 것과 거의 동시에 시작된 이적표현물 시비는 지난 1994년에 8개의 단체가 국가보안법 위반 혐의로 작가를 고발하는 것으로 정점을 찍었다. 소설 속에서 벌교에 진주한 토벌대장 임만수의 입을 빌리자면,

> "당신은 매타작 정도로는 안 되겠어. 빨갱이를 그리 감싸고도는 정신 상태가 바로 빨갱인데, 콩밥을 좀 먹어야겠어."

이 말은 조정래와 『태백산맥』을 바라보는 우리 사회 상당수 주류의 시각과 정확히 일치한다.

강산이 한번 바뀌고 정권이 두 번 바뀐 11년 만의 판결은 무혐의였다. 하지만 거듭되는 테러와 살해 협박으로 인해 조정래는 여전히 집필 공간을 갖춘 단독주택에는 살 수도 없다고 한다.

이 박물관의 건물부터가 하나의 전시물이다. 어둠에 묻혔던 우리 현대사의 아픔과 갈등을 들춰내고 치유한다는 뜻을 담아, 언덕을 파내려간 10m 아래에 박물관을 짓고 건물 위로는 멀리서도 보이는 비스듬한 유리탑을 올렸다. 설계자 김원의 말을 빌리면 '해원解冤의 굿판'이다. 전시관 내부에서는 해방 후 민족이 갈라지고 전쟁을 거쳐 분단이 고착화되는 이 시기를 민족사의 매몰시대로 보고 기둥 없이 공중에 매달린 전시 공간의 형태로 표현하기도 했다.

조정래
태백산맥 문학관

기둥을 쓰지 않고 천장에 매달아 놓은 2층 전시실

박물관의
창^훈

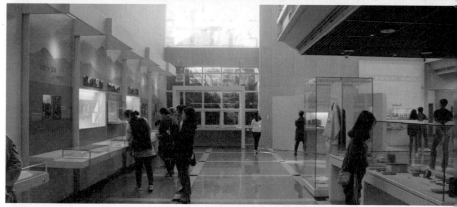

1전시실의 각 전시 코너 ·

 1층의 1전시실은 소설 『태백산맥』을, 2층의 2전시실은 작가 조정래를 연출했다. 1전시실에서는 작품의 집필동기와 작품 구상, 자료 조사, 집필과 출간 과정, 작품의 내용, 평가 및 위상의 순으로 일련 전시하면서 끝부분에 이적성 논란에서 무혐의 처분까지 11년간의 과정을 관련 자료와 함께 전시했다.

시각적인 전달력 면에서 보자면 태백산맥문학관의 하이라이트는 이곳이다. 16,500매 육필 원고가 성인 남성의 보통 키를 넘어선다.

2전시실에서는 작가 조정래의 삶과 문학 세계를 살피면서 가족과 독자들이 기증한 필사본을 전시해 놓았다.

박물관을 나서면 벌교천 양 옆으로 자리한 거리 전체가 『태백산맥』 답삿길이다. 박물관 바로 앞의 소화의 집, 현부자네 집을 비롯하여 벌교천 상류로부터 홍교횡갯다리, 부용교소화다리, 철다리 등 소설 속에 묘사된 3개의 다리가 놓여 있으며 김범우의 집, 옛 자애병원 건물, 청년단 자리, 벌교금융조합, 옛 북국민학교, 남국민학교, 보성여관, 옛 술도가 건물, 벌교역 등 소설의 무대가 길 따라 펼쳐진다.

소설 속에는 선암사仙巖寺가 자주 나온다. 그리고 부인을 얻어 가정을 이룬 대처승 이야기도 꽤 여러 번 언급된다. 소설의 모티브는 결국 작가 자신이라고 했던가? 저자 조정래의 아버지가 바로 선암사 대처승이었다. 소설에는 또 선암사 부주지를 지낸 대처승 법일 스님(송 선생)이 사찰의 땅을 소작인들에게 나눠주려다 곤욕을 치르는 것으로 묘사돼 있는데 바로 조 작가 아버지의 신분 및 행적과 일치한다.

박물관의
창窓

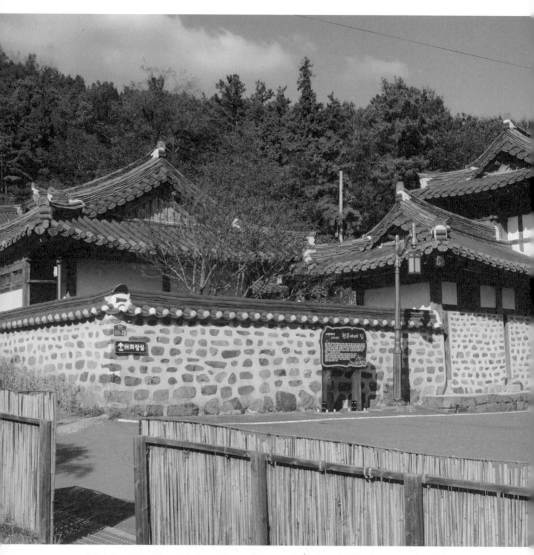

10권에 이르는 긴 이야기는 이 집을 찾아가는 장면 묘사에서 시작된다. 정하섭이
어둠을 틈타 찾아드는 '소화의 집'과 그곳에서 바라본 '현부자네 집'

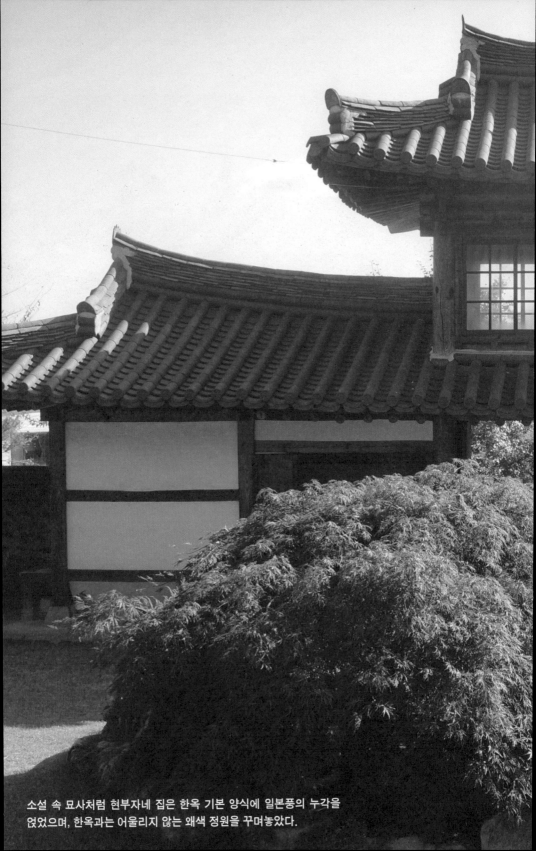

소설 속 묘사처럼 현부자네 집은 한옥 기본 양식에 일본풍의 누각을
얹었으며, 한옥과는 어울리지 않는 왜색 정원을 꾸며놓았다.

일제강점기 1931년 쇼와^{昭和} 6년에 세워져
지금까지도 소화다리로 불리는 부용교

박물관의
창^窓

소화다리 아래 벌교천에는 소설 속 그때의 모습처럼 갈대가 무성하다. 살벌한 이념 대립 속에 수많은 시체가 갈대밭에 널려있는 장면이 묘사돼 있다. "소화다리 아래 갯물에고 갯바닥에고 시체가 질펀허니 널렸는디. 아이고메 인자 징혀서 더 못 보겠구만이라…… 사람 쥑이는 거 날이 날 마동 보자니께 환장 허겄구만요."

소설의 무대로 여러 차례 등장하는 태고총림 조계산 선암사

　　소설은 창작이지만 이처럼 자신이 보고 듣고 겪은 것이 근본 토대가
된다. 조정래는 순천^{당시엔 승주} 선암사에서 태어나 자랐고 한국전쟁 휴전
직후 어린 시절 3년을 벌교에서 보냈기에 살벌한 이념 대립의 바로 그
시기, 바로 그 현장을 어린 눈과 귀로 똑똑히 보고 들었을 것이다.

　　여담이지만 이 소설이 요즘 발표됐더라면 아마도 『태백산맥』이 아
닌 다른 제목을 붙였을 거라는 생각을 문득 해본다. 태백산맥을 포함한
산맥 개념은, 한반도를 대륙과 마주한 토끼 형상이라고 주장했던 일본
인 지질학자 고토 분지로^{小藤文次郎(1856~1935)}가 당시 조선의 지질구조를
답사한 후 쓰기 시작한 용어로서 발과 눈으로 실감할 수 있는 지리적이

박물관의
창_窓

선암사 승선교에서 바라본 강선루

고 인문학적인 지형과는 일치하지 않는다. 강으로 끊기지 않고 산줄기가 이어진 개념을 찾는다면 요즘은 백두대간이라야 맞다.

소설에서 비극의 배경은 분단과 좌우 이데올로기 대립이며 이것의 더 깊은 연원은 일제에게 강점당했던 식민지의 역사라고 말하면서 정작 소설의 제목에는 식민지의 유산을 담고 있는 셈이다. 한반도의 등뼈를 이루는 태백산맥은 분단과 대립을 극복하고 함께 살아야 할 우리 민족을 상징한다고 소개돼 있는데 소설을 쓸 당시에는 백두대간이라는 개념이 너무나 생소했으므로 작가를 탓할 수는 없겠지만 소설의 내용에 비추어 보자면 결과적으로 아이러니컬한 것은 사실이다.

여기에 대한 보완이었을까? 박물관 북측 옹벽의 이름은 '백두대간의

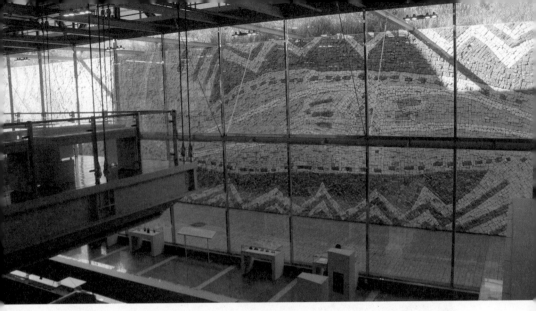

한국화가 이종상 작품 『백두대간의 염원』. 북향의 유리 벽면을 통해 전시실 내에서 감상할 수 있다.

염원'이다. 우리 민족이 겪은 질곡의 역사를 극복하고 지구상에 마지막 남은 분단의 아픔을 종식하는 통일의 간구를 고구려 고분벽화의 모자이크 기법으로 표현하면서 지리산부터 백두산까지 4만여 개의 오방색 몽돌을 채집하고 하나하나에 민족의 염원을 담아 제작했다고 한다.

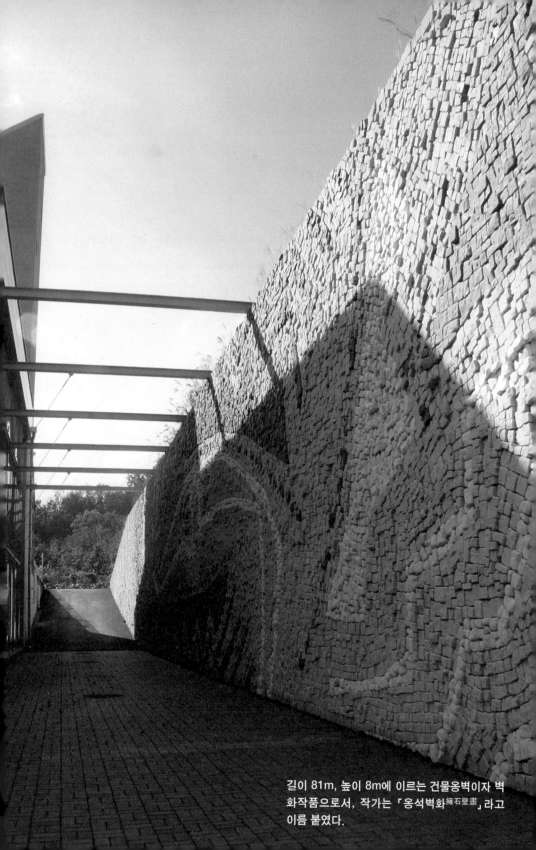

길이 81m, 높이 8m에 이르는 건물옹벽이자 벽화작품으로서, 작가는 「옹석벽화擁石壁畫」라고 이름 붙였다.

■36. 깡기념관

특정 분야를 소재로 시리즈 연재가 이어지면 꼭 이런 것을 묻는 사람들이 있다.

'제일 좋은 게 어떤 거냐?'

몇몇 분들이 이미 물어왔었고 연재를 통해 답하겠노라 말했던 터라 오늘 그 답을 드리고자 한다.

'세계 최고의 박물관'

비단 박물관뿐만 아니라 세상 모든 분야를 막론하고 최고, 최장, 최대에 대한 한국인의 관심은 참으로 지대하다. 당장 인터넷 포털에 '세계 3대박물관'이라고 치면 이름 한번쯤 들어본 내로라하는 박물관들이 주르르 검색된다. 검색 결과로 확인되지만 3대박물관이 꼭 세 곳에 국한되지는 않는다.

파리의 루브르박물관, 뉴욕의 메트로폴리탄박물관, 상트페테르부르크의 에르미타주박물관, 런던의 대영박물관, 이렇게 네 곳 중 관점에 따라 세 곳을 묶어서 흔히 3대박물관이라고 한다.

박물관의
창^窓

대영박물관 전시실, the British Museum을 직역하면 영국박물관이라고 불러야 하지만 입에 붙은 관행을 고치기가 쉽지 않다.

또는 워싱턴의 스미소니언박물관, 타이페이의 고궁박물관, 교황청의 바티칸박물관에까지 후보군이 넓어지기도 한다. 기준이 되는 지표와 바라보는 관점에 따라 얼마든지 달라질 수 있는 것이다. 이런 것을 법으로 정해놓은 것은 아니니까.

규모로만 따지면 우리나라의 국립중앙박물관도 세계 6번째라고 한다.

한 가지 공통점은 루브르박물관은 누가 꼽아도 꼭 들어간다는 사실!

이처럼 세계 최고의 박물관은 개인의 관점에 따라 얼마든지 다를 수 있다. 나의 관점에서 세계 최고의 박물관은 바로 깡기념관Le Memorial de Caen이다. 불어를 직역하면 깡기념관이지만 깡전쟁평화기념관 정도가 적당할 듯하다. 깡은 프랑스 바스노르망디의 주도州都이며 기념관은 노르망디해변에서 조금 떨어진 곳에 위치하고 있다.

노르망디 상륙작전을 비롯한 제2차 세계대전을 주요 전시 소재로 하고 있다. 정확히는 1914년 사라예보의 총성(1차세계대전의 도화선)부터 1989년 베를린장벽 붕괴까지를 다루고 있다.

꽤 오래 전에 이 박물관을 관람하고 나오면서 한 가지 목표를 세웠다.

"깡기념관을 소재로 책을 한 권 내겠다."

만으로 8년을 넘긴 오늘까지도 목표는 그저 목표에 머물러있지만, 대신 이렇게 책의 일부분으로나마 글이 실릴 기회는 주어졌다.

박물관의
창窓

깡기념관은 '박물관은 이래야 한다'에 정확히 들어맞는 박물관이다. 박물관이 관람객에게 전하고자 하는 전시 스토리(이것을 메시지라고 불러도 좋다.)가 관람객의 동선에 맞추어 가장 적절한 방식으로 표현돼 있다.

책의 내용을 공간에 펼쳐라! 그리고 각 내용별로 가장 적절한 매체를 사용해서 그 이야기를 연출해라! 그러면서 강약완급의 리듬도 조절해라!

이 미션을 구현한 박물관이다. 전시 매체 중엔 그 흔한 3D나 4D 영상 하나 없다. 지어진 건축물에 전시를 한 것이 아니라 전시 내용을 펼치기 위한 건축물을 지은 것이다. 박물관의 이상을 구현했다고 본다.

또 하나의 의미를 꼽자면 전쟁기념관의 불편한 공식을 넘어선 박물관이라는 점이다.

'불의에 맞선 정의의 응전! 그리고 마침내 정의의 승리!'

로보트태권브이나 똘이장군에서 전개되는 이러한 스토리가 전 세계 모든 전쟁기념관의 공식이다. 어찌 보면 전쟁이라는 소재가 숙명적으로 지닌 속성이기도 하다. 그런데 깡기념관의 메시지는 조금 다르다.

물론 연합국의 승리, 그 중에서도 프랑스의 승리로 이야기를 풀어가고 있지만 결국 강조하는 것은 전쟁의 야만성과 전쟁이 초래한 비인간성이다.

'단언컨대' 우리나라에서는 불가능한 전시기획이라고 확언할 수 있다.

깡기념관 전경

깡기념관 출입구

박물관의
창조

전시관은 건물 외관부터가 대단히 특이하다. 가로로 기다랗게 놓인 직사각형의 회백색 대리석 건물로서 가운데가 쪼개져 있는데 쪼개진 그 틈이 전시관의 입구이다. 전쟁으로 인한 균열, 즉 평화롭지 못한 상태를 상징한다.

건물을 들어서면 카페테리아, 서점, 안내데스크, 물품보관함 등을 갖춘 다기능 로비를 만난다. 로비 중앙의 특이한 조형물이 눈에 띈다.

'이거 프랑스 어디 다른 데서 본 거 같은데?' 라는 생각이 떠올랐다면 이미 루브르박물관을 다녀온 사람이다. 마치 루브르 앞 광장의 유리 피라미드를 축소한 듯한 조형물 4개가 둘둘씩 붙어있는데 자세히 보면 단순 조형물이 아니다. 바닥면이 사각형으로 뚫려있고 그 위를 삼각형의 유리면 네 장이 둘러싸듯 마감한 삼각뿔이다. 사람 키보다 낮은 미니 피라미드인데 내려다보면 유리 너머로 아래층 전시실이 보인다.

피라미드 위쪽으로는 실물 크기의 전폭기가 날고 있다. 2차대전에서 크게 활약한 영국 공군의 호커 타이푼이라는 전폭기로서 노르망디전투에 참가했다고 적혀 있는 걸 보면 아마 영화 '라이언 일병 구하기'에도 나왔을 거다.

이 전폭기를 기억해두시라. 잠시 후에 전시실에서 올려다봐야 하니까.

왼편 정면에 아래층으로 내려가는 계단이 있다. 여기서부터 전시가 시작된다.

시계 반대 방향으로 램프^{경사로}를 한 바퀴 돌면서 내려가는 구조이며

유리 피라미드와 전폭기가 눈에 띄는 전시관 로비

전시물은 오른쪽 벽면에 붙어있다. 경사로의 폭이 좁은 편이라 천천히
내려가야 한다.

전시는 먼저 베르사이유 조약을 이야기한다. 1차대전의 패전국 독
일에게 감당하기 힘든 요구 조건을 강요하여 결과적으로 나치와 히틀러
를 키워 2차대전의 원인을 제공했다고 평가되는 베르사이유 조약. 이때
독일은 돈이며 땅이며 모든 걸 다 뺏기고 심지어 바이엘 아스피린의 특
허권까지 뺏겼다고 한다.

정당한 패전 조약을 독일이 안 지켰기 때문에 세계평화가 흔들렸다

박물관의
창窓

루브르박물관의 유리 피라미드

는 시각보다는, 깨질 수밖에 없었던 불안한 평화체제에 대해 주목한다. 독일이 아닌 프랑스의 전시가 이 점을 직시한다는 것은 아무리 생각해도 놀랍다. 말로는 쉽지만 결코 쉽지 않은 대단히 인상적인 시작이다.

사실 베르사이유 조약을 프랑스의 시각에서 보자면 독일에 대한 호쾌한 복수극이었다. 독일이 패전국으로서 조약에 서명한 바로 그곳 베르사이유 궁전 거울의 방은 프랑스가 무려 48년간이나 와신상담해온 치욕의 장소다.

1871년 이 거울의 방에서는 프로이센프랑스전쟁^{보불전쟁}이 프로이센의 승리로 끝났음이 선포된다. 더불어 프로이센은 이제부터 독일제국이 되었음을 세상에 알리며 초대 황제 빌헬름1세의 대관식까지 이곳에서 연다. 알퐁스 도데의 소설 『마지막 수업』의 무대로 알려진 알자스로

렌지방도 독일로 넘어가게 된다. 이때 선포됐던 독일제국은 베르사이유 조약 7개월 전, 그러니까 1918년 11월까지만 존속된다. 이후의 독일은 바이마르공화국이라고 부른다.

프랑스를 굴복시키며 탄생한 독일제국은 프랑스가 포함된 연합국에게 굴복하면서 막을 내린다. 그 시작과 끝은 모두 베르사이유 궁전 거울의 방이었다. 오뉴월에 서리가 내릴 만한 복수극이다.

이 복수극의 결과가 바람직하지 않은 방향으로 흘렀다는 사실을 깡기념관은 인정을 하는 것이다. '강압적인 평화가 새로운 불씨를 키웠다는 시각'을 수용한 것인데 프랑스라는 나라의 자신감과 문화저력이라고 본다.

1차대전이 연합국의 승리로 마무리됐지만 세상은 불안과 혼돈 속으로 더더욱 빠져들어 갔다. 아래층으로 향하는 좁고 긴 나선형 계단이 이것을 상징한다.

이태리에서는 무솔리니와 파시스트의 득세, 소련에서는 스탈린 치하의 전체주의 체제 확립, 마침내 독일에서는 히틀러와 나치당의 집권. 그리고 1929년 월스트리스발 대공황.

독일군의 행진 군화 소리를 배경으로 천재 선동가 히틀러의 카랑카랑한 목소리가 울려 퍼진다. 새로운 전쟁은 이제 피할 수 없게 됐음을 상징한다. 다음 전시실로 향하는 출구 위쪽에는 나치의 도열을 받으며 걸어오는 히틀러의 매서운 눈빛이 빛나고 있다.

이 긴박한 일련의 흐름을 글이나 영상물로 길게 설명하지 않는다.

박물관의
창窓

지하층 전시실로 향하는 나선형 경사로

전시실 입구 위쪽 벽면, 관람객을 향해 걸어오는 히틀러의 눈빛이 매섭다.

당시의 자료 사진, 신문 스크랩, 포스터, 지도, 깃발 등이 대신 말해준다. 기호학의 나라, 프랑스답다고나 할까?

기표시그니피앙와 그것이 상징하는 기의시그니피에를 통해 전시 내용을 전달하는 박물관. 불어를 못하는 내가 이 박물관을 이해할 수 있었던 것은 수준 높은 기호의 힘이다. 참고로 프랑스에는 제목 일부를 제외하고는 영문 병기를 하지 않은 박물관이 꽤 많다.

다음 전시실은 '암흑기의 프랑스'로 표현되는 독일 치하의 비시Vichy 괴뢰정부와 드골 장군이 이끄는 레지스탕스에 관한 내용이다. 바닥에 화살표가 그려져 있지 않아도 관람객은 대부분 깨진 벽돌 틈으로 들어간다. 자연스런 동선 유도이다. 파괴된 거리 모형과 교수형을 당하는 순간을 포착한 참혹한 사진만으로도 암흑 같은 프랑스의 4년이 전달된다.

포격으로 파괴된 벽은 전쟁의 참상을 상징하는 기호이자 전시관의 동선을 안내하는 사인이다.

화면만으로 내용 전달이 충분한 경우 굳이 설명글을 적지 않는다.

이제는 메인 전시 공간, 즉 제2차 세계대전 코너가 이어진다.

전시 내용은 프랑스에 국한되지 않는다. 홀로코스트를 비롯한 전쟁 중 민간인 학살은 물론 폭격당한 도시들, 전시戰時의 일상생활, 군인들의 삶과 죽음 등 전쟁의 야만성과 비인간성에 초점을 맞춘 전시가 이어진다. 일본제국주의의 동향에 대해서도 전시하고 있다.

이때쯤 위로 뚫린 천창을 올려다보면 로비에 걸려 있던 전폭기, 호커 타이푼이 보인다. 관람객이 위치한 바로 이 공간에서 전쟁의 절정에 대해 전시하고 있음을 말해준다.

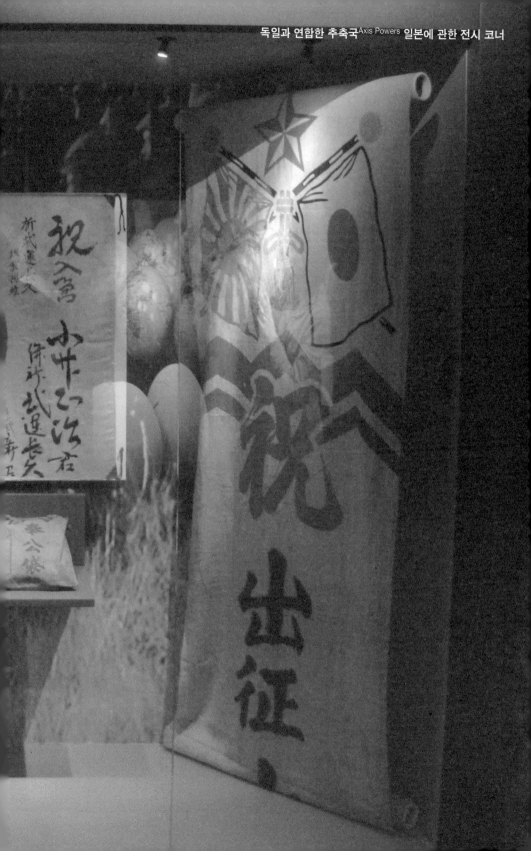

전시실에서 올려다본 유리 피라미드

폭격 맞은 순간 공포의 표정으로 멈춰버린
젊은 여성의 머리 부분 동상

폭격 맞은 순간 공포의 표정으로 멈춰버린 젊은 여성의 머리 부분 동상이 벽에 걸려 있고 이곳에 강한 스포트라이트가 비춰져 있다. 주변엔 어떠한 설명도 없지만 이 오브제가 관람객에게 무엇을 말하고 싶은지는 어렵지 않게 알 수 있다.

바닥에 나뒹구는 히틀러의 명패와 동상과 하켄크로이츠

벽면의 진열장에는 바닥에 나뒹구는 히틀러의 동상, 명패, 나치 깃발을 배열하여 종전이 임박했음을 상징한다.

다음은 D-Day 전시. 디데이는 물론 노르망디상륙작전이다. 이제 전쟁이 마지막 반전을 맞았으니 관람객도 전쟁의 공간을 벗어나 위층으로 올라가게 된다. 200석 규모의 영상실에서 잘 만든 두 편의 영화를 관람한다.

깡기념관이 다루는 메인 전시 소재, 즉 제2차 세계대전은 끝났지만 종전 이후에도 동서냉전은 이어진다. 그리고… 핵에 대한 공포! 기나긴 전쟁은 핵으로 인해 마감됐지만 아이러니컬하게도 그 핵은 인류의 새로운 공포가 된다. 지구를 날려버릴 만큼의 핵무기를 장착한 폭격기와 히로시마와 나가사키에 투하된 원폭의 모형이 전시돼 있다. 이어지는 베를린장벽 붕괴 코너. 상설전시는 이곳에서 끝난다.

실물 베를린장벽 전시 코너. 서울 청계천에도 독일에서 기증한 베를린장벽이 전시 돼 있다.

1988년에 처음 문을 열었고 지난 2010년 부분 개보수를 거쳐 이런 훌륭한 박물관이 만들어졌다.

노르망디 상륙작전만을 소재로 하는 보통의 전쟁기념관은 노르망디 해변 바로 가까운 곳에 별도로 있다. 이름은 노르망디상륙작전기념관.

깡기념관을 세계 최고의 박물관이라고 호기 있게 소개했지만 약간의 부연을 붙여 고치자면 다음과 같다.

'내가 만나본 최고의 박물관'

박물관의
창窓

노르망디상륙작전기념관 전시실

　　나의 경험이 더 많아지면 최고는 언제든 바뀔 수 있다. 그 최고가 우리나라에서 나왔으면 하는 바람이다.

깡기념관에서 멀지 않은 오마하해변의
노르망디상륙작전 기념물

미주

1 이 사진을 포함하여 이어지는 법주사 팔상전, 화엄사 각황전, 금산사
 미륵전, 경복궁 근정전의 사진 출처는 한국의 문화유산1, 시공테크,
 2002.

2 서상우·이성훈, 한국 뮤지엄건축 100년, 기문당, 2009, p.88.

3 네이버 영화

4 tvN 홈페이지

5 미수습자 5명을 남겨둔 채, 2019년 3월 18일 광화문광장 분향소가 설
 치 4년 8개월 만에 천막을 철거하고 희생자 304명 중 289위의 영정을
 서울시청사 지하 4층 서고로 임시 이안移安했다.

6 한산모시전시관

7 네이버 영화

박물관의 창

초판 1쇄 발행일 2019년 5월 14일

지은이 노시훈
펴낸이 박영희
편집 박은지
디자인 최민형
마케팅 김유미
인쇄·제본 AP 프린팅
펴낸곳 도서출판 어문학사
　　　　서울특별시 도봉구 해등로 357 나너울카운티 1층
　　　　대표전화: 02-998-0094 / 편집부1: 02-998-2267, 편집부2: 02-998-2269
　　　　홈페이지: www.amhbook.com
　　　　트위터: @with_amhbook
　　　　페이스북: https://www.facebook.com/amhbook
　　　　블로그: 네이버 http://blog.naver.com/amhbook
　　　　　　　　다음 http://blog.daum.net/amhbook
　　　　e-mail: am@amhbook.com
　　　　등록: 2004년 7월 26일 제2009-2호

ISBN 978-89-6184-922-7 03600
정가 25,000원

이 도서의 국립중앙도서관 출판예정도서목록(CIP)은 서지정보유통지원시스템 홈페이지(http://seoji.nl.go.kr)
와 국가자료공동목록시스템(http://www.nl.go.kr/kolisnet)에서 이용하실 수 있습니다.
(CIP제어번호: CIP2019015632)